REVUE

DES

MUSÉES D'ESPAGNE

44051.

PARIS. — IMP. DE V. GOUPY ET Cⁱᵉ, RUE GARANCIÈRE, 5.

REVUE
DES
MUSÉES D'ESPAGNE

CATALOGUE RAISONNÉ

DES PEINTURES ET SCULPTURES EXPOSÉES DANS LES GALERIES
PUBLIQUES ET PARTICULIÈRES ET DANS LES ÉGLISES

PRÉCÉDÉ D'UN

Examen sommaire des monuments les plus remarquables

PAR A. LAVICE

PARIS
V^{ve} JULES RENOUARD, LIBRAIRE-ÉDITEUR

6, rue de Tournon

1864

(Droits de traduction et de reproduction réservés.)

INTRODUCTION

L'accueil fait au premier volume que j'ai publié sur les musées d'Italie m'engage à continuer un travail devant présenter plus d'intérêt à mesure qu'il se complétera. J'ai, pour l'achever, tous les doments nécessaires et j'espère pouvoir donner sous peu ce complément.

En tête de ma *Revue des Musées d'Italie*, j'ai fait connaître les points de départ de mes appréciations, et si j'ai eu le bonheur d'être approuvé par certains journaux, comme étant dans les vrais principes de l'esthétique (1) ; si tous ont reconnu que mon livre était un *vade-mecum* très-utile, indispensable au touriste voulant visiter avec fruit les monuments d'art de l'Italie, je me suis attiré d'autre part quelques critiques auxquelles je crois devoir une réponse.

On me reproche d'abord de contredire très-nettement nombre de jugements reçus : manière de procéder que l'on n'aime guère en France. « Lorsqu'on se permet, ajoute-t-on, de reprocher des défaillances aux grands maîtres, il n'est possible de le faire avec quelque chance d'être écouté que dans une œuvre dogmatique, de discussion, d'étude approfondie et non au courant de la plume et au vol pour ainsi dire (2). » L'auteur de cet article a commencé par con-

(1) *Revue critique des livres nouveaux* (janvier 1862.) — *Revue bibliographique* du 10 mars 1862.)

(2) *Opinion nationale* du 30 juillet 1862.

venir que s'il avait à visiter l'Italie, il ne manquerait pas d'emporter avec lui mon catalogue. Mais ce catalogue réduit à une description sèche, sans aucun jugement porté, aurait-il eu pour lui l'intérêt que peut causer une critique courte mais motivée? d'un autre côté, si chaque censure à l'adresse d'une œuvre de grand maître devait lancer l'auteur dans une discussion dogmatique, approfondie; si, par suite, l'ouvrage au lieu d'un volume, en comportait dix, mon contradicteur se serait-il volontiers chargé d'un semblable bagage? Et quel écrivain serait assez courageux pour entreprendre de décrire, avec de tels développements, toutes les richesses artistiques de l'Europe!

Mon intention n'a jamais été de me constituer juge dans les questions délicates que peuvent soulever les œuvres du génie. Entraîné par d'anciennes recherches, par une vive curiosité et par le désir de me mettre en contact avec les grands maîtres, je me suis transporté là où se trouvaient leur portrait et leurs plus belles productions, et j'ai exploré les musées, sans avoir le moins du monde l'intention de faire un livre. J'ai tenu, devant chaque ouvrage d'art remarquable, une note pouvant me rappeler le sujet traité, sa composition et l'émotion qu'il m'avait causée. Plus tard, excité à livrer au public un travail qu'on regardait comme pouvant être de quelque utilité aux artistes ou aux amateurs en voyage, j'ai mis en ordre ces notes, en y ajoutant les motifs de mes louanges ou de mes critiques. Si je me trouve parfois en désaccord avec l'opinion du jour, le lecteur examinera mes raisons, et les rejettera si elles ne lui paraissent pas fondées, car je suis justiciable du public. Mais par la même raison, les auteurs dont on étale les œuvres dans les galeries sont aussi soumis à l'examen et aux appréciations du public dont je fais partie. Interdire la critique parce qu'elle émane d'un inconnu qui passe, et qu'elle tombe sur une célébrité bien assise, me semblerait une atteinte portée à nos principes de liberté, surtout depuis l'établissement du vote universel, qui donne au dernier des citoyens le droit de juger nos illustrations politiques. Au surplus, n'aurais-je contribué qu'à faire envisager

certaines productions sous un jour plus vrai, on devrait, ce me semble, me pardonner mes erreurs. Et de ce que j'aurais découvert et signalé une petite tache dans une œuvre magistrale, sublime même, faudrait-il crier au scandale, à la profanation? Par exemple, dans le volume que je publie aujourd'hui, après avoir admiré, comme il le mérite, l'ordonnance et l'exécution du *Spasimo* de Raphaël, je signale deux personnages tout à fait semblables : même profil, la bouche ouverte, même teint, mêmes cheveux longs et pendants sur les épaules, même posture penchée vers le Christ, même draperie, à la couleur près. Je sais que j'ai devant les yeux un homme et une femme; saint Jean et la Madeleine. Je suppose que celui des deux qui se trouve le plus rapproché de Notre-Seigneur est Madeleine; cependant, au lieu de la robe jaune qu'on lui donne d'ordinaire, elle porte un vêtement rouge, et l'autre personnage, si c'est saint Jean, a le manteau vert au lieu du manteau rouge. De bonne foi, suis-je criminel parce que je reproche au plus correct des peintres une négligence, une distraction, et ne puis-je me plaindre d'être exposé à prendre saint Jean pour Madeleine ou Madeleine pour saint Jean?— Dans la salle des chefs-d'œuvre du Musée royal de Madrid, tandis que je regarde avec ravissement la Madone de Murillo, remettant la chasuble épiscopale à saint Ildefonse, apparaît à ma droite une vieille paysanne ouvrant démesurément la bouche pour me montrer la seule dent qui lui reste. Loin de la reléguer dans un coin et dans l'ombre, l'auteur l'a placée au milieu de la scène, et pour qu'elle fût plus en évidence encore, il lui a mis dans les mains une chandelle qui illumine son affreux visage. Eh bien! cette tête, quoique peinte avec tout le talent possible, m'a causé l'effet déplaisant d'un paillasse gambadant et lâchant un plat calembour au milieu d'une scène noble et dramatique. Un jeune peintre français, mon commensal à Madrid, trouvait au contraire que cette vieille (la nourrice du peintre), était un trait de génie, une originalité heureuse faisant mieux ressortir la beauté de la Vierge et des grands anges qui l'assistent. Je me suis bien gardé de blâmer son jugement. Il était dans

son droit, comme j'étais dans le mien. Le visiteur aura à choisir entre nos deux opinions contraires.

Il est des feuilles religieuses qui critiquent ma préférence trop marquée pour l'art antique et les chefs-d'œuvre de la renaissance, ainsi que mon indifférence poussée jusqu'au mépris pour l'art antérieur à Raphaël (1). Je ne crois pas mériter cette censure telle qu'elle est formulée. Ainsi, à propos des chefs-d'œuvre que nous a laissés l'antiquité, j'ai, tout en louant l'exécution savante du groupe de Laocoon, déploré le choix du sujet, parce qu'il est la reproduction d'une injustice imputée à la déesse de la sagesse et parce que cette œuvre est un premier pas vers l'horrible : travers qu'ont évité avec soin les sculpteurs et les peintres du siècle de Périclès. D'un autre côté, en parlant des maîtres antérieurs à Raphaël, j'ai rendu un juste hommage aux talents des van Eyck, Hemling, Mabuse, Il Pinturicchio, Albert Durer, Masaccio, Jean Bellini, etc., et je n'ai réclamé l'exclusion des musées que contre les tableaux gothiques, débris informes soit sous le rapport du dessin, soit par l'altération que le temps leur a fait subir ; et dans la crainte d'une équivoque à cet égard, j'ai cité pour exemple la Madone de Cimabué du Louvre (n. 174).

On dit que je ne démêle pas assez la hauteur de l'inspiration et les beautés de l'expression *sous l'imperfection* des formes primitives. Mais je le demande à tout homme de bonne foi, ces hautes inspirations, ces belles expressions existent-elles réellement dans des corps décharnés, avec des bras, des jambes par trop minces, et des mains et des pieds énormes? dans des poses raides et des visages immobiles, d'une seule teinte et souvent mal dessinés? La postérité a protesté contre ces travers lorsqu'elle a donné le nom de *renaissance* à l'art épuré par l'étude des chefs-d'œuvre antiques et aussi par l'étude de la belle nature. Je l'avoue, je préfère à Cimabué, Léonard de Vinci, qui, lui aussi, a précédé Raphaël, et dans la fameuse Cène de Milan où la beauté des formes s'allie à l'expression la plus sublime et

(1) *Bibliographie catholique*, mars 1862. — *L'Ami de la Religion*, 30 avril 1862.

la plus pathétique, je trouve le sentiment religieux tel que je voudrais le voir établi dans tous les cœurs. Il y a, du reste, une distinction à faire. Presque chaque localité possède soit dans une église, soit sur la voie publique, une statue, un tableau ou une image, qui attire la foule des fidèles et les convie à la prière. Ces objets, souvent très-anciens et très-imparfaits, ont pris, plus que d'autres d'une meilleure exécution, un caractère religieux que je respecte autant que personne. Mais lorsqu'en dehors de toute cérémonie du culte, j'ai à les décrire et à les juger au point de vue de l'art, il faut bien que je distingue les chefs-d'œuvre des productions informes ou très-altérées. Ici, mon impression religieuse doit céder le pas à la vérité, car je prends la responsabilité d'un historien tenu, avant tout, de dire ce qui est.

Enfin, on pense que la physiognomonie et la cranioscopie jouent un trop grand rôle dans mes théories et que l'art ne relève pas à ce point de Gall et de Lavater. Eh! quelle science est donc étrangère à l'art? La chimie n'est pas non plus considérée comme devant faire partie de l'éducation de nos peintres, puisqu'ils ne s'occupent pas de la composition de leurs couleurs. Mais qu'arrive-t-il? on voit leurs tableaux s'altérer après quelques années d'existence. Pourtant la chimie a fait de grands progrès depuis van Eyck et Francia, dont les œuvres datent de quatre cents ans et sont encore resplendissantes de fraîcheur. Et qu'est-ce donc que la science de Gall et de Lavater, sinon une série d'observations établissant, d'une façon incontestable, certains rapports existant entre l'extérieur de l'homme et ses facultés morales et intellectuelles? N'est-il pas vrai que, pour tout le monde, tels visages attirent et tels autres repoussent? Le peintre, le sculpteur ne doit-il pas se rendre compte de la cause, lui qui se charge de reproduire l'effet? La science anatomique lui est nécessaire s'il veut décrire exactement tous les reliefs du corps ; mais lorsque dans une composition il aura à mettre en scène différents personnages et surtout des natures supérieures, qui le guidera dans le choix des types et des jeux de physionomie, dans les poses, les gestes et jusque

dans les vêtements, sinon les savants judicieux ayant consacré une partie de leur vie à observer les hommes et à décrire les signes extérieurs de leurs qualités et de leurs passions? Charles Lebrun, Albert Durer et d'autres avaient-ils tort de s'occuper, avant Lavater, des recherches que celui-ci a poussées plus loin?

Chose singulière! bien des gens, — même instruits et ne manquant pas d'intelligence, — sont disposés à croire aux miracles du magnétisme; et tel qui attribue aux yeux fermés par le divin fluide une vision plus parfaite que celle des yeux ouverts, se moque de Lavater et de Gall, sans s'être donné la peine de lire leurs ouvrages et de vérifier par l'expérience si leurs données sont vraies ou fausses. En y regardant de près, cela s'explique par certain penchant à la paresse. Le charlatan s'engage à obtenir un résultat quelconque par un moyen physiquement impossible. D'abord on entre en méfiance; mais le résultat se trouve atteint et l'on n'a point deviné comment le sorcier s'y est pris. Or, il y aurait fatigue s'il fallait pousser plus loin les investigations; on préfère croire au miracle sans autre examen. La science, au contraire, promet des résultats utiles en indiquant franchement ses moyens que tout le monde est à même de comprendre; mais elle annonce que pour arriver au but, il faudra du temps et du travail. On tourne le dos à la science et l'on prône le charlatan.

Je ne puis terminer cette introduction sans exprimer le regret qu'en discutant la préface et le catalogue des *Musées d'Italie*, la critique n'ait pas dit son mot au sujet de certains aperçus que je crois nouveaux et dont il serait difficile de nier l'importance. J'ai soutenu les thèses suivantes :

1° L'Apollon du Belvédère est un simple portrait. Les lignes de son visage n'ont rien de contraire aux procédés de la nature. S'il offre une beauté supérieure à celle des contemporains, c'est que la civilisation de la Grèce, au temps de Phidias et de Praxitèle, était plus avancée que n'est la nôtre et qu'elle avait perfectionné la forme; et de même qu'alors les Grecs l'emportaient en beauté sur les autres

Européens, de même on trouve chez les Grecs de nos jours des coupes de visage et des traits moins dégradés, plus corrects que partout ailleurs.

2° La ligne droite du front à l'extrémité du nez n'était employée, par la statuaire antique que dans la composition des figures dont l'approche était interdite au public. En visitant les temples de Pompéia, j'ai remarqué que la place assignée à la statue du dieu était ordinairement le fond du sanctuaire ; qu'entre le public et ce sanctuaire réservé aux prêtres et surélevé de douze à quinze marches, était un assez grand espace pour les sacrifices ; de sorte que la divinité, de taille naturelle, était vue de loin par les assistants. Cette observation m'a conduit à examiner, à même distance, la statue du Bacchus du Louvre, et j'ai reconnu que ce qui blesse de près dans la ligne droite et dans le front tout uni, est de loin très-avantageux au visage, qui reçoit alors plus de lumière dans sa partie supérieure ; la voûte du nez, taillée carrément, apparaît ronde, et la ligne du front au nez n'a plus rien de choquant ; d'où j'ai conclu qu'il n'y avait là aucune pensée de beauté idéale, mais un simple prestige de l'art, un mensonge fait dans l'intérêt de la vérité. Si mon observation et l'induction que j'en tire sont justes, il en résulterait que la ligne droite ne pouvant exister sur un visage humain sans une aberration de la nature, est loin de constituer une beauté ; qu'elle doit être aujourd'hui rarement reproduite en sculpture et n'a plus sa raison d'être en peinture.

3° Rapprochant un bas-relief du Capitole, à Rome, de la statue connue sous le nom de Gladiateur mourant, j'ai considéré ce chef-d'œuvre comme n'étant ni un gladiateur, ni un héraut grec (selon l'avis de Winckelmann), mais une statue commémorative de la fameuse victoire de Télamone, où l'armée gauloise, prise entre deux armées romaines, a été taillée en pièces. Ce guerrier, blessé mortellement et prêt à expirer est, selon moi, celui des rois tué dans l'action, ou le second (Anéoreste) qui s'est percé de son épée après la perte des siens, ou bien un simple soldat ennemi, personnifiant ce glorieux fait d'armes.

J'appelle l'attention des savants, des artistes et des connaisseurs sur ces trois points.

Je dois prévenir mes lecteurs que j'ai renseigné, comme occupant des postes d'honneur dans la salle d'Isabelle du Musée de Madrid, des tableaux qui ne s'y trouvent plus aujourd'hui, par suite d'un nouveau rangement. Toutefois mon indication conserve son utilité ; elle fera connaître au visiteur l'estime attachée naguère à certaines œuvres et le cas qu'on en fait aujourd'hui.

On m'a dit aussi que la belle collection de feu M. Madrazo avait été vendue et n'appartenait plus à une seule personne ; mais il est présumable que les propriétaires actuels ne refuseront point aux étrangers l'entrée de leurs galeries.

REVUE DES MUSÉES D'ESPAGNE

BARCELONE

CHAPITRE PREMIER

Monuments

1° Cathédrale gothique, érigée dans les premiers siècles de l'Église, dite Sainte-Eulalie, et rééditiée dans le XIII° siècle.

On admire l'élévation de son perron, les tours élancées qui le surmontent, la hauteur de ses voûtes et la colonnade semi-circulaire entourant le maître-autel. Sa façade est inachevée.

2° Cloître remarquable par l'aspect grandiose de ses piliers, par ses fines colonnettes et par le nombre considérable de figurines qui en ornent les chapiteaux.

CHAPITRE II

Peinture

Académie de dessin

BARBIERI (Jean-François), dit *le Guerchin* : Apollon. Le dieu est assis à terre et tient un violon posé sur le sol comme ferait un violoncelliste. Son visage levé cherche dans le ciel une inspiration que ne comportent guère ses traits communs. Cette toile très-altérée a dû être remarquable par ses effets de lumière.

BOLONAISE (école) : Martyre de saint Pierre. Ce sujet est traité à la Caravage, mais le tableau est inférieur à celui du Guide dont l'original est au Vatican. Trop de personnages; pas assez de perspective.

CANTALLOPE, élève de Mengs : Adoration des bergers. L'enfant Jésus est environné d'une vive lumière. On dit que le maître a dirigé l'élève dans cette composition qui n'est pas sans mérite.

INCONNUS (auteurs) : 1° Jolie Vierge dont les mains se joignent par le bout de ses doigts effilés. Joli effet de lumière. Genre Sassoferrato.

2° Tableaux de maîtres de cette académie, vivants ou morts depuis peu. Ils sont placés à part dans un cabinet. Faibles.

JUCCENSA : Jésus-Christ tenant une hostie et Anges (demi-figures). Belle tête.

LANFRANCO (le chevalier Jean) : Saint Madeleine. La pose de la tête, le profil, la gorge, tout est commun.

MARATTA (Charles) : 1° Buste de la Vierge, les yeux au ciel, les mains jointes. Assez bon, mais en partie noirci.

MIGNARD (Pierre) : Vierge avec l'Enfant (demi-nature). Teinte pain d'épice. Est-ce un Mignard ?

MURILLO (Barthélemy-Étienne) : Femme du peuple assise à terre et donnant le sein à un gros enfant. Elle s'est fait une couronne avec une large tresse de ses cheveux châtains. Sa tête vulgaire est à demi baissée et un peu altérée. Bonne toile, du reste.

Murillo (d'après Barthélemy-Étienne) : Copie de son portrait fait par lui-même. A en juger par cette belle tête encore jeune, pleine d'imagination et d'énergie, dont les sourcils sont relevés par les extrémités et contractés à leur naissance, à ces narines dilatées, on peut juger que Murillo était un homme supérieur, mais passionné, fougueux et s'irritant du moindre obstacle.

Poussin (Nicolas) : Narcisse à la fontaine (tiers de nature). Le fat est si préoccupé de son joli visage reflété par l'eau, qu'il n'aperçoit pas les nymphes qui l'entourent et l'examinent. Toile noircie.

Rembrandt (van Ryn) : Sultan et sultane, dit-on, par plaisanterie sans doute. Car c'est tout simplement un couple hollandais. L'homme est coiffé d'une sorte de turban plat et porte une riche houppelande. Il est gros comme deux ; sa physionomie annonce la bonté. Sa femme est une paysanne sur le retour, posée, les yeux baissés et la tête couverte d'une étoffe bleue, à la façon des vierges de Raphaël. Effet de clair-obscur. Toile noircie.

Reni (Guido), dit *le Guide* : Cléopâtre mourant de la morsure d'un aspic. Beau corps bien éclairé : les ombres ont noirci.

Ribera (d'après le chevalier Joseph de), dit *l'Espagnolet* : Belle copie de son tableau de Jésus et les Docteurs (demi-figures). Le Christ est trop dans l'ombre ; le personnage qui lui parle est d'une vérité étonnante. Et quelle lumière !

Valence (école de) : Bon portrait de vieillard. Sa tête aux cheveux blancs et rétifs, à la longue barbe, exprime à la fois la force et la bonté.

Vecellio (d'après Tiziano), dit *le Titien* : Copie de la Vénus au petit chien de la Tribuna de Florence. Sa nudité et la pose d'une de ses mains semblent peu convenables dans une école de dessin.

Velasquez (d'après don Rodriguez da Sylva y) : Copie de son portrait fait par lui-même. Tête plus belle, plus distinguée, mais plus dure que celle de Murillo.

Viladomat, né en 1678. Il a vécu sans doute à Barcelone, où l'on se montre fier de ses œuvres : dix-sept tableaux de grandeur naturelle dont seize représentent les principaux faits de la vie de François d'Assise, savoir :

1° Sa naissance. On voit un poupon sur les genoux de sa mère.

2° Son baptême. Autour des fonts baptismaux sont rangés les parents, le prêtre, l'enfant et sa jolie marraine. Assez bonne toile.

3° Son éducation. Il revient de l'école, avec des papiers sous un bras. Un homme du peuple jette en riant un manteau rouge devant l'adolescent qui le foule aux pieds et regarde cet homme avec

un sourire d'intelligence. Joli et gracieux visage du jeune saint. Bonne toile.

4° Devenu homme fait, il se dépouille de son manteau pour en couvrir un vieux mendiant.

5° Ayant fui la maison paternelle, parce qu'on s'y opposait à sa vocation et après avoir fait don aux pauvres de toute sa fortune, il se réfugie chez un vieil évêque et se prosterne à ses pieds. En ce moment, son père vient pour le déterminer à revenir dans sa famille ; mais le prélat qui s'est levé de son siége, étend la main sur son hôte et le prend sous sa protection. Ce tableau est intéressant à cause de la belle tête du jeune saint, dont le regard suppliant est très-expressif.

6° Saint François ayant prêché sur le néant des richesses, un jeune seigneur, le chapeau à la main, semble le complimenter. A droite, a lieu la distribution de la fortune du saint. Son visage inspiré est d'une bonne exécution.

7° Il forme des élèves qu'on voit à peine, tant ils sont envahis par le noir.

8° Le Christ et la Vierge Marie lui apparaissent assis sur des nuages descendus trop bas, à mon avis. Prosterné devant le divin groupe, il montre son profil long et insignifiant. On peut remarquer que l'auteur ne s'est pas astreint à conserver la même physionomie au principal personnage.

9° Un ange présente à saint François un vase en verre, symbole de la pureté du sacerdoce. Ce dernier reçoit ce présent debout, les yeux levés vers le ciel : pose simple et noble, belle expression du visage.

10° Tentation du saint. Assis à terre et presque nu, il se tourne vers une jeune blonde élégamment vêtue et dont un sein est à demi découvert. C'est en vain qu'elle l'aborde avec son plus doux sourire. François répond à ces avances en lui montrant sa bêche, comme pour lui faire comprendre que son seul plaisir est de creuser sa fosse.

11° Saint François chez sainte Claire. Ils sont attablés, lui entre deux hommes, elle entre deux femmes. Le saint, une main levée et les yeux au ciel, est dans l'extase et comme pâmé. Le temps a dû dénaturer son regard. Sainte Claire l'écoute avec recueillement, les yeux baissés, les mains sur la poitrine. Elle est jolie ; sa pose est simple et gracieuse ; tout l'intérêt se porte sur elle. Dans le fond, gens du peuple à peine visibles.

12° Scène double. D'un côté, saint François assis rédige les règles de son ordre, en présence des religieux placés derrière lui.

De l'autre côté, le saint écoute debout le Christ qui descend du ciel pour confirmer ce règlement. Il y a là un excellent effet de lumière ; les têtes sont mieux peintes, celle du saint est plus belle que dans la première scène.

13º Saint François à genoux recevant les stigmates. Dans les airs apparaît l'Ange chargé de lui transmettre, par autant de rayons lumineux, l'empreinte des Cinq Plaies de Notre-Seigneur. Toile altérée.

14º Deux démons de forme humaine, avec addition de cornes et d'ailes, tiennent, par les cheveux, le saint déjà avancé en âge. François tourne vers le ciel son beau visage, bien éclairé. Les diables sont plus dans l'ombre. La pose forcée de celui de droite tourne au grotesque.

15º Saint François affligé de ne pouvoir trouver assez de moyens de mortification, est visité par un ange qui semble lui indiquer une façon moins triste d'envisager la vie ; car il lui joue un air de sistre en se permettant un gros rire peu convenable, peut-être. Le corps de ce chérubin est bien modelé et bien éclairé.

16º Mort du saint. Il est couché sur le dos et presque nu. Son corps maigre a déjà l'aspect d'un cadavre.

Cette suite de tableaux traités dans un genre voisin de celui de Zurbaran annonce plus de talent que de goût. D'ailleurs, les ombres noircies nuisent à l'effet.

17º La Pentecôte. Marie, les yeux levés vers le ciel, est assise au milieu des Apôtres. Un effet de lumière produit par l'approche de la divine Colombe donne du mérite à ce tableau. Seulement cette lumière rouge ressemble trop à celle d'une lampe.

VILSTEC : Oiseaux et buffles morts gardés par un chien. Cet animal dont on ne voit que la partie antérieure du corps, est d'une vigueur et d'une vérité étonnantes. Le reste est altéré par le noir.

BURGOS

CHAPITRE UNIQUE

Monuments

La cathédrale est une des merveilles de l'art gothique. Son portail, les deux clochers de 300 pieds d'élévation qui le surmontent et ses innombrables clochetons de forme conique à flèches dentelées offrent l'aspect le plus imposant. L'intérieur répond à la magnificence de l'extérieur. L'église a 300 pieds de long sur 215 de large à la croix latine et 93 dans les nefs. Un magnifique dôme de 67 mètres de hauteur s'élève au milieu de cette croix. Les tableaux, statues, pendantifs, bas-reliefs, encadrements ornant cette cathédrale reçoivent, par les vitraux coloriés de hautes fenêtres en ogives, une lumière dont les rayons décomposés produisent un très-bel effet. Une Madeleine à mi-corps, d'auteur inconnu, est tellement belle que beaucoup d'artistes la préfèrent, dit-on, à la Vierge à la perle du Musée de Madrid. Mais il faudrait savoir si ces artistes ont le sentiment de la véritable beauté, ce dont je doute.

CADIX

CHAPITRE PREMIER

Monuments

Cadix, ville de 54,000 habitants, est remarquable par sa situation. C'est une presqu'île ne se reliant à la terre que par une langue de terrain qui, dans certains endroits, n'excède pas un jet de pierre. Ses rues sont propres; ses maisons blanches avec des volets verts et ses terrasses servant de séchoirs pour le linge présentent, de loin, un spectacle réjouissant.

Sa belle rade est très-fréquentée. La ville pourrait se défendre longtemps si la citadelle et les forts étaient en bon état.

Les églises n'ont de remarquable que les objets d'art qu'elles renferment et qui seront ci-après détaillés.

CHAPITRE II

Sculptures

École de dessin

Au fond du vestibule du rez-de-chaussée et au pied de l'escalier conduisant au musée de peinture, est un plâtre entier de l'Hercule

Farnèse dont le haut est mis sous verre. « Voici, me suis-je dit en soupirant, un pays où l'on comprend mieux qu'en France la valeur et l'importance de ce chef-d'œuvre. »

Une salle du même bâtiment renferme d'autres plâtres d'un très-bon choix : l'Apollon du Belvédère, le Faune de Praxitèle, le Mercure, le Méléagre, le Gaulois tué à la bataille de Crémone, dit mal à propos, selon moi, Gladiateur mourant, le Héros combattant du Louvre, etc.

CHAPITRE III

Peinture

ARTICLE I^{er} — ÉGLISES

INCONNUS (auteurs) : Église des Capucins, au maître-autel. 1° Un Ange gardien tenant un enfant par la main.

2° Saint Michel, un pied posé sur Satan renversé, une main levée, l'autre tenant la palme de la victoire.

Ces deux toiles attribuées par quelques-uns à Menesses, élève de Murillo, n'ont rien de remarquable.

MARQUES, autre élève de Murillo : Cathédrale. Saint Joseph, avec son lis, symbole de virginité et tenant par la main l'Enfant Jésus, âgé d'environ sept ans.

MENESSES : Eglise des Capucins. 1° Saint Joseph tenant aussi par la main l'Enfant Jésus qui porte un panier.

2° Saint François.

MURILLO (Barthélemy-Étienne) : Église des Capucins. 1° Mariage mystique de sainte Catherine placé au-dessus du maître-autel. La sainte agenouillée, ayant derrière elle deux grands anges, présente sa main à Jésus assis sur sa mère. L'enfant s'apprête à passer à l'un des doigts de cette main l'anneau des fiançailles. La Vierge, un peu penchée en avant, regarde la sainte. Trois autres séraphins se tiennent derrière la madone. Plus bas, on voit deux petits chérubins dont l'un m'a rappelé celui qui gambade sous la Vierge du Louvre (n° 546). Dans les airs, deux autres petits anges tenant : le premier, la couronne ; le second, la palme du martyre de la sainte.

Cette grande toile serait d'un magnifique effet si le temps ne lui avait point enlevé une partie de son coloris. Ainsi une place plus blanche sur le front de Marie détruit l'illusion qu'a dû produire son beau visage.

2° Au-dessus du tableau précédent, buste de Dieu le Père avec deux petits anges de chaque côté.

3° Esquisse en grand de la Conception de Paris ci-avant citée. La Vierge est belle, mais le temps l'a pâlie.

Cathédrale : 4° Autre Conception. Ici la tête de Marie est tournée de notre droite à notre gauche. Elle est très-jolie ; mais ses yeux, quoique levés vers le ciel, n'ont pas toute l'expression qu'on admire dans les autres Conceptions.

5° Sainte Madeleine à genoux dans le désert, les mains croisées sur la poitrine. Son visage pâle et maigre, tourné de côté et vu de trois quarts, est d'une grande vérité. Ses bras nerveux et ses longs cheveux châtains tombant en désordre sur ses épaules, la feraient prendre pour une sainte Marie Égyptienne. Si cette toile est de Murillo, elle appartient à sa première manière.

6° Buste de saint Jérôme tenant un livre. La main droite à demi fermée est aussi mauvaise que l'autre est bien dessinée. Belle tête de vieillard ; toutefois je remarque de l'exagération dans le pli de la joue. Je doute que ce saint Jérôme soit un enfant de Murillo.

ZURBARAN (François) : Cathédrale. Adoration des Mages. Vierge très-jolie et bien éclairée. Le vieux Roi à genoux devant l'Enfant Jésus nous montre son profil envahi par le noir.

ARTICLE II — ACADÉMIE DE DESSIN

GIORDANO (Luca) : 1° Ange gardien s'abattant sur la terre pour protéger un enfant qui se réfugie près de lui, afin d'échapper au démon placé dans l'ombre. Médiocre.

2° Mauvais Christ tout noir.

MURILLO (Barthélemy-Etienne) : Très-beau Christ au roseau ou *Ecce Homo* (demi-figure). Il est revêtu du manteau d'écarlate ; sa barbe et ses cheveux sont noirs. Beau modelé des bras et du torse ; belle lumière, mais les parties ombrées ont noirci. Ce tableau semble être une copie de celui de Juanes du Musée de Valence. Toutefois, on affirme à Cadix que c'est un original.

PONTE (Léandre da), dit *Bassano* : Les Vendeurs chassés du Temple. Noirci.

RIBERA (le chevalier Joseph de) : 1° Tête de saint Pierre.

2° Écorchement de saint Barthélemy. Tous deux très-altérés par le noir.

ZURBARAN (François) : 1° Sept tableaux contenant chacun un moine vêtu de blanc et debout. L'un d'eux est coiffé de la mitre (demi-grandeur). Bons. Excellentes draperies.

2° Saint Bruno debout tenant une croix, la bouche ouverte, les yeux au ciel. Il est en simple habit de religieux, mais une mitre et une crosse placées à terre indiquent son grade. Livre ouvert près de lui. Ange dans les airs.

3° et 4° Têtes de saint Jean-Baptiste et de saint Paul, coupées et déposées chacune dans un plat placé sur une draperie rouge.

5° Autre saint Bruno (grande demi-figure), tenant un crucifix et une tête de mort. Les yeux levés sont trop mal rendus pour qu'on reconnaisse ici Zurbaran.

6° Saint François d'Assise en prières. Des roses blanches et roses sont jetées sur les marches de l'autel. Dans le ciel, à gauche, apparaît le Christ assis sur un nuage et tenant un papier qui renferme sans doute la règle de l'ordre des Capucins. Devant le Sauveur, la Vierge Marie, les mains jointes, regarde son fils plus âgé qu'elle. On la voit ici aussi timide que dans les Annonciations. Séraphins. La tête et les mains de saint François sont fort bien éclairées, mais leur teinte est rougeâtre. Les deux autres têtes sont très-belles.

7° Mort d'Abel. Caïn est armé d'une mâchoire d'âne ou de cheval dont le crâne est à terre. Quelle idée ! Abel n'a pas la physionomie douce, efféminée même, qu'on lui donne ordinairement. Effet de lumière exagéré. Médiocre.

ARTICLE III — GALERIE PARTICULIÈRE

MURILLO (Barthélemy-Étienne) : Plusieurs petits cadres contenant des esquisses de ce maître. J'ai distingué entre autres un crucifiement, puis un saint religieux (saint François, sans doute), qui tend sa besace où l'Enfant Jésus dépose un pain. Ce pain est-il l'emblème de la charité, base de la religion chrétienne, ou indique-t-il la règle de l'ordre des Capucins ? La tête de Jésus est entourée d'un rayon lumineux. J'ai vu à l'Exposition de Manchester l'original de cette esquisse, fort beau tableau appartenant à lord Elcho.

CORDOUE

CHAPITRE UNIQUE

Monuments

1° *Alcazar viejo*, palais, dont la première construction était romaine ; on en a fait ensuite un palais arabe. Il ne reste que bien peu de vestiges de son antique splendeur.

2° *Alcazar nuevo*, autrefois résidence du saint-office, aujourd'hui servant de prison. Au-devant des tours de cet édifice est le *Campo Santo*, vaste emplacement, célèbre par le martyre d'une foule de chrétiens qu'on persécutait parce qu'ils n'étaient pas mahométans, tandis qu'on brûlait ailleurs les Maures et les Juifs, parce qu'ils ne voulaient pas devenir chrétiens.

3° Près du palais épiscopal, édifice dont l'extérieur est insignifiant, se trouve un joli monument de jaspe et de marbre surmonté d'une colonne portant la statue en bronze doré de saint Raphaël, patron de Cordoue.

* 4° Célèbre mosquée construite en 770 par Abd-er-Rahman, sur l'emplacement du temple de Saint-Georges. Cette mosquée est un quadrilatère de 620 pieds de longueur et de 440 de largeur, au milieu duquel on a édifié une cathédrale. Charles-Quint, en voyant cette œuvre parasite, se repentit du consentement qu'il avait donné malgré la résistance énergique de la municipalité de Cordoue : « Si j'avais été mieux renseigné, dit-il aux religieux, je « n'aurais pas souffert un semblable attentat ; car ce que vous « faites là se trouve partout, tandis que ce que vous aviez aupara- « vant n'existe nulle part dans le monde. »

L'église se compose d'une nef de 57 pieds de largeur, occupée

en bas par le chœur, en haut par la chapelle principale, sur une longueur de 195 pieds, depuis le trascaro jusqu'au chevet du maître-autel. Un transept de 128 pieds sépare le chœur de la chapelle et forme la croix latine. C'est ainsi qu'au milieu d'un quinconce de mille colonnes, l'église moderne a fait une trouée à la place de soixante-trois de ces colonnes.

L'intérieur de la mosquée forme dix-neuf nefs du nord au sud et dans le sens opposé trente-six beaucoup plus étroites. Les murs et les piliers sont couronnés de carreaux triangulaires dentelés d'une forme gracieuse. On compte dix-neuf portes de 6 pieds de large sur 18 de hauteur. Un mystérieux demi-jour règne dans cette forêt de colonnes. Les arcades et les fenêtres garnies de grillages sont délicatement découpées. Les vitraux se composent de mosaïques en verres de couleur, avec des versets du Coran en lettres de cristal doré qui serpentent à travers les ornements et les arabesques.

« L'équivalent de cette mosquée, dit M. Théophile Gautier, ne « se rencontre que dans les *Mille et une Nuits.* »

5° L'Aminar détruit par un tremblement de terre et remplacé par une tour carrée de style gréco-romain, de 332 pieds d'élévation. Distribuée en cinq étages diminuant de largeur de bas en haut, elle est surmontée d'une statue dorée de saint Raphaël tenant une bannière. Ce campanile renferme dix cloches, dont la plus grosse pèse 4,400 kilogr. Au quatrième étage est l'horloge avec deux cloches.

GRENADE

CHAPITRE PREMIER

Monuments

Avant-Propos.

Grenade, située à douze lieues de la *Sierra Nevada* (montagne toujours couverte de neige), sur une éminence au pied de laquelle coulent deux rivières, le Génil et le Darro, est dominée par une colline plus élevée où sont bâtis l'Alhambra et le Généralife. — On entre dans l'Alhambra par une porte placée à l'extrémité de la rue de *Los Gomeles* et l'on se trouve au milieu d'un vaste et délicieux jardin, admirablement planté d'arbres et d'arbustes. Le terrain très-accidenté est arrosé par une foule de fontaines qu'alimente la neige fondue de la Sierra. Cette eau jaillit de toutes parts et produit un charmant effet. Le réservoir le plus remarquable est le bassin de Charles-Quint. Il a 40 pieds de long sur 5 de large et 3 et demi de profondeur. Son pourtour est orné de pilastres d'ordre dorique. Trois figures allégoriques, plus grandes que nature, représentent les trois fleuves du Génil, du Darro et du Beiro : sculptures médiocres, du reste. C'est sur ce monument que se lit la devise : *Plus oultre*. Après avoir franchi de longues allées en spirales, on arrive à la *Porte judiciaire* du Tribunal, pratiquée sous une grosse tour carrée. On lui a donné ce nom parce que c'était là qu'un cadi maure rendait la justice. On y a sculpté une main et une clef. La main étendue doit, selon la croyance des mahométans,

préserver la forteresse de toutes entreprises ennemies et de tous maléfices. La clef est celle qui ouvre et ferme les portes du ciel. Comme ces deux emblèmes sont séparés, les Maures disaient aux chrétiens : « Quand la main prendra la clef et ouvrira la porte, « vous entrerez à Grenade. » On voit encore des restes de la forteresse vis-à-vis la façade méridionale du palais de l'empereur Charles-Quint. Ils se composent de trois tours en ruines, réunies par un pan de mur restauré dans le XVIe siècle.

ARTICLE 1er — MONUMENTS DE L'ALHAMBRA A L'EXTÉRIEUR DE L'ALCAZAR OU PALAIS

1° *La Porte du vin*, ainsi nommée, parce que jadis l'Alhambra jouissant du privilége de se faire fournir des vins d'Alcala pour sa consommation, forçait les marchands de déposer dans l'enceinte contiguë à cette porte les vins qu'ils exposaient en vente.

2° *Place des Citernes*. Elle a 304 pieds de long et 240 de large. On la nomme ainsi, parce que, sous son sol, se trouvent deux réservoirs de belle construction, recevant d'un canal du Darro l'eau qui doit alimenter le palais et les jardins. Ces citernes construites par les Arabes sont curieuses à visiter.

3° Palais de l'empereur Charles-Quint. Ce souverain semble avoir fait ériger cet édifice dans le style grec, près de l'entrée de l'Alcazar, comme pour l'opposer au style arabe. Il présente à l'extérieur un carré dont chaque pan de 220 pieds de longueur est orné de sculptures allégoriques d'un goût contestable. L'intérieur présente un cercle de colonnes supportant une voûte destinée à recevoir la coupole ; mais l'édifice n'a pas été achevé.

4° *Tour de la Vela*, parce qu'elle donne aspect sur une vaste plaine cultivée, dite *Vela*. C'est la première et la plus célèbre des tours construites dans les approches du palais, après toutefois celle de *Comares*. Elle est carrée et a 82 pieds de hauteur. De sa plate-forme on découvre, à vol d'oiseau, la ville et ses délicieux environs.

5° Église de Sainte-Marie. Elle contient quelques peintures, entre autres plusieurs paysages italiens, des têtes traitées à la façon de Rubens et une *Fuite en Égypte* de l'école de Grenade. Le tout ne mérite pas une description détaillée.

6° La Tour des Infantes. La délicatesse de ses ornements, l'étroitesse de ses fenêtres et la disposition de ses pièces, ont fait penser qu'elle était destinée au logement des princesses : de là son nom. Elle est maintenant habitée par une famille en guenilles.

7° Panthéon arabe. Il ne reste plus que des débris de l'édifice. Le principal est une pièce carrée de 15 pieds, éclairée par douze fenêtres et surmontée d'une coupole. Elle communiquait à d'autres pièces, entre autres à deux salles où l'on purifiait les cadavres.

8° *Mirab*, espèce de chapelle privée à l'usage des croyants qui ne se rendaient point à la mosquée; on y montre une niche où se déposait le livre du Coran.

ARTICLE II — PALAIS ARABE, dit *Caïzar* ou *Alcaïzar*, c'est-à-dire *Casa del Cesar* (maison de César)

Il se compose des cours ou salles suivantes :

1° *Patio de los Arrayanes* (cour des Myrtes). Elle était autrefois garnie de ces arbustes et un canal la traversait. Depuis que le palais est abandonné, les myrtes ont été enlevés, à cause de l'humidité qu'ils entretenaient; la cour a été pavée et le canal mis à sec.

2° *Patio de los Leones* (cour des Lions). Elle est, comme la précédente, entourée d'un portique peu élevé et supporté par de petites colonnes de marbre blanc, tantôt isolées, tantôt réunies par couple ou même par trois fûts. Les murs sont ornés d'arabesques entremêlées de versets du Coran. Le nom de cette cour autrefois plantée d'arbustes, vient d'une fontaine placée au centre, dont la tasse pose sur les croupes de douze lions informes. L'eau tombant de la tasse allait, par des conduits, dans d'autres pièces ou hors du palais. Aujourd'hui la fontaine n'a plus d'eau.

3° Salle des Abencérages. C'est une des plus élevées et des plus belles. La voûte du plafond est de forme conique. Au centre du pavement, est une large pierre que le temps a tachée de rouge : tache dans laquelle le peuple croit voir le sang des derniers Abencérages. Le bas des murailles est en mosaïque de porcelaine. Le reste est couvert de charmantes arabesques en relief.

4° Salle du Tribunal. On y entre par trois arcades : sur le haut de la dernière est peinte une croix. Ces arcades et presque toutes les voûtes des portes du palais sont garnies de plusieurs rangs de reliefs en plâtre dont les creux sont traversés par des lignes rouges et bleues. Ces sculptures, d'une élégance toute originale, ont l'aspect de stalactites; le plâtre d'une extrême dureté et les couleurs sont généralement fort bien conservés. La même salle contient des peintures anciennes, dont nous donnerons ci-après la description.

5° Salle des Deux-Sœurs. Ces sœurs sont deux belles et grandes

dalles en marbre blanc, placées l'une contre l'autre. L'appartement diffère peu, pour la forme et les ornements, de la salle des Abencérages.

6° *El Mirador* (le Belvédère) de Lindaraja, petite pièce carrée donnant sur le jardin de Lindaraja. « Ici, me dit mon cicérone, ve-
« nait s'asseoir le sultan pour voir ses femmes, tandis qu'elles se
« promenaient dans le jardin et c'est de cette fenêtre qu'il jetait
« le mouchoir à l'une d'elles. »

7° *Patio de Lindaraja*, cour pavée, jadis ornée de fleurs et d'arbustes. Au centre s'élève une fontaine sans eau avec un bassin de 12 pieds de diamètre. Un piédestal de la forme d'un candélabre soutient la tasse ayant 3 pieds 8 pouces de circonférence ; sa forme est celle d'une conque marine. Ce Patio est, comme les précédents, entouré d'une galerie à colonnes de style arabe.

8° *El tocador de la Reina* (cabinet de toilette de la Reine). Construit par les Arabes, il a été restauré et orné de peintures espagnoles, représentant des villes et des ports de mer. Je n'y ai rien vu de remarquable. Dans l'antichambre, entièrement nue, mon cicerone m'arrêta devant une pierre percée de trous et placée dans un angle du fond de la pièce. « De ces trous, me dit-il,
« s'échappait la fumée des parfums qu'on brûlait dans une pièce
« inférieure. La reine se plaçait parfois debout sur cette pierre
« afin de se parfumer tout le corps. »

9° *Baños reales* (Bains royaux). L'un a 12 pieds de long, 2 pieds 6 pouces de large et 3 pieds 3 pouces de profondeur ; et le second, 7 pieds et demi de large sur 5 pieds et demi de haut. Au-dessus de chacun d'eux est une niche pour les babouches et pour les tuyaux versant l'eau dans les bassins. La pièce est pavée en marbre et se termine par une voûte en briques percée de petites lucarnes en forme d'étoiles par lesquelles entrait une faible lumière.

10° *Sala de las Ninfas* (salle des Nymphes) ainsi nommée parce qu'elle contient des figures de femmes placées sur des piliers). Elle se trouve sous le corridor ou antichambre de la salle des Ambassadeurs. Au haut de l'une de ces arcades, on voit sur un médaillon en marbre de Carrare, Jupiter-Cygne et Léda, bas-relief d'un travail plus estimé que celui des nymphes.

11° *Capilla real* (Chapelle royale). Dans la salle qui la précède, on montre une fenêtre par laquelle la reine Aixa, surnommée *la Horra* (la Femme libre), descendit son fils Boabdil pour lui sauver la vie lors d'une émeute et le placer un jour à la tête des mécontents. C'est ce même Boabdil qui détrôna son père et fut

vaincu et détrôné à son tour par Ferdinand et Isabelle. La chapelle offre un singulier assemblage de figures, d'ornements, de chiffres et de mots chrétiens, mahométans et païens. Ici, une Adoration des Mages, par Rincon, tableau trop vanté; là, des versets du Coran sur des lambris en faïence, et de chaque côté de l'autel un Satyre aux pieds de bouc.

* 12° Salon *de Comares* (salle des Ambassadeurs). C'est la plus vaste et la plus belle de l'Alcazar. Elle est précédée d'un corridor dont la porte fait face à l'entrée principale du palais. Rien de luxueux, de coquet, de mieux conservé que cette salle, dont le plafond conique est très-élevé. Autrefois, le pavé était en marbre blanc; aujourd'hui il est en briques avec des carreaux grossiers de distance en distance.

Le luxe grandiose et efféminé de ces salles offre un contraste frappant avec les autres édifices antiques ou modernes. On ne peut sortir du palais de l'Alhambra sans ressentir deux émotions contraires. On est saisi d'admiration devant cette œuvre de génie, et l'on se sent atteint par la langueur de ses anciens et illustres habitants. Que serait-ce donc si ce palais enchanté reprenait tout à coup son animation chevaleresque, ses arbustes en fleurs, ses eaux jaillissantes, ses meubles luxueux et ses houris!

ARTICLE III. — PALAIS dit *Generalife*, c'est-à-dire *Maison de récréation, de plaisance*

C'est dans cet édifice construit par le voluptueux Omar que se retiraient les rois maures lorsqu'ils quittaient les affaires pour le plaisir. D'un belvédère percé de dix-sept fenêtres cintrées, on découvre l'Alhambra, ses jardins, la ville et la plaine de *la Vela*. Les bas-reliefs qui décorent ce belvédère sont attribués à Alonso Berruguete. Dans l'une des autres pièces se trouvent les portraits des rois catholiques Ferdinand et Isabelle, de leur fille Jeanne (la Folle), de don Philippe dit le Beau, de Philippe II, très-jeune, de la belle impératrice Isabelle, de Philippe III, de Philippe IV et d'une dame et d'un cavalier inconnus; peintures généralement faibles d'exécution. On y voit aussi quelques marines soi-disant de Juan de Tolède. — *Le Patio de los Cipreses* (la cour des Cyprès), est un espace ouvert et insignifiant. Le plus grand de ces arbres est connu sous la dénomination de Cyprès de la reine Sultane, parce qu'en certaines légendes et romances, on rapporte que sous son ombre fut surprise l'épouse de Boabdil dans les bras d'Abe-

namet, chef des Abencérages. Cette cour est entourée de jardins avec étangs et fontaines. Au centre, se trouve une petite île d'où s'élance un jet d'eau à une hauteur extraordinaire : c'est que si le Généralife est situé sur une montagne, l'eau lui arrive du sommet de la Sierra Nevada, bien plus élevée encore.

ARTICLE IV — MONUMENTS DE LA VILLE

1° *Los Miradores*, édifice construit sous Philippe II, afin que les hauts fonctionnaires pussent voir commodément certaines fêtes publiques qui se donnaient sur la place de la *Bib-Rambla* ou *Bibarrambla*. Ses galeries à colonnes ioniennes et corinthiennes sont très-élégantes. Son salon principal, occupé aujourd'hui par la Société des marchands, mérite d'être visité à cause de son lambris artistement fouillé.

2° *La Casa del Carbon*. C'est le seul édifice arabe qui ait conservé sa décoration extérieure dans la partie basse de la ville.

3° *Alcaiceria*, ancien marché arabe, détruit par un incendie et reconstruit en 1814 sur le premier plan. Au centre est une chapelle. Les galeries en sont étroites et ont un cachet original.

4° La Cathédrale. — Elle a été construite après la conquête de Grenade. La façade trop lourde, à notre avis, est irrégulière, en ce qu'elle se termine à droite par une tour carrée et très-massive, et à gauche par une espèce de clocheton moins élevé, surmonté d'un ange tenant une palme et montrant le ciel. La *Capilla real* (Chapelle royale), a sa façade particulière avec un portique à double rang de colonnes et un fronton. La toiture de ce côté se termine par une petite tour octogone. Les façades latérales n'offrent rien de remarquable. Celle de droite aboutit, par une porte percée à son extrémité, à une chapelle renfermant des reliques et qu'on nomme *el Sangrario*. La porte de la partie dite Collége ecclésiastique est appelée *Porte du Pardon*, parce qu'autrefois le coupable conduit au supplice était gracié, s'il parvenait à s'échapper et à pénétrer dans l'église par cette porte.

5° Église de Saint-Jérôme. C'est là que fut transféré, en 1552, le corps de Charles-Quint. Plus tard, celui de la reine son épouse fut placé à côté du sien. Pendant la guerre de l'empire, nos soldats démolirent la tour, qui renfermait un carillon dans le genre de ceux de Flandre. Les matériaux furent employés à la construction du pont Sébastien. Les grilles, les sculptures et les peintures des chapelles et du cloître furent enlevées, et l'on nous reproche d'a-

voir profané la tombe du *Grand-Capitaine*, en l'ouvrant, pour nous emparer de son épée. Cet édifice d'un aspect grandiose a 174 pieds de longueur sur 88 et 8 pouces de large. La partie du chœur est surmontée d'une voûte que soutiennent six colonnes n'appartenant à aucun style connu. Les autres voûtes reposent sur des colonnes de l'ordre toscan ou sur des piliers gothiques.

CHAPITRE II

Peinture

ARTICLE I — PALAIS DE L'ALHAMBRA

INCONNUS (vieux auteurs), arabes selon les uns, espagnols selon d'autres.

1° Paysage. Campagne avec étang. Au centre s'élève une fontaine composée d'un double bassin et d'une colonne sur laquelle est un lion, lançant l'eau par la gueule. Près du bord de l'eau, deux jeunes filles assises regardent ce lion. Des bosquets remplis d'oiseaux étrangers ornent le fond. Là, on aperçoit d'un côté une chasse à la grosse bête avec des cavaliers et leurs valets ; de l'autre côté, deux dames suivies de leurs duègnes, et sortant d'un château-fort pour recevoir des chevaliers qui viennent les visiter.

2° Le Jugement. Dix personnages de grandeur naturelle sont assis et semblent conférer. D'après certaine version, nous aurions ici les portraits des rois de Grenade, parce que, dans le principe, cette pièce se nommait salle des Portraits. M. Viardot croit que le peintre a représenté un divan. Je pense aussi que c'est une réunion du souverain et de ses ministres, mais je les crois réunis, non pour s'occuper des affaires de l'État, mais pour rendre un jugement dans une cause importante. Ce qui me le fait penser est le nom de salle de Jugement, donné depuis longtemps à cette salle et l'importance que les rois maures attachaient à une juste distribution de la justice, à tel point qu'ils intervenaient eux-mêmes dans certains procès. Les acteurs de cette scène ont sur la tête

une espèce d'écharpe tombant sur le dos, une longe robe collante dont les deux pans sont le plus souvent de deux couleurs et de dessins différents. Ils portent la barbe entière et ont l'épée suspendue droite à un large baudrier passé sur l'épaule. Le fond azur est parsemé d'étoiles. A chaque extrémité du tableau est un écusson traversé par une bande dorée sur un champ rouge.

3° Paysage. Château fortifié d'où une dame et ses suivantes regardent avec anxiété un duel à la lance entre deux chevaliers, l'un chrétien, l'autre musulman. C'est le premier qui succombe, circonstance en faveur de la version attribuant aux Maures ces peintures. En face du château, on voit une dame enchaînée près d'un lion. Un cavalier frappe d'une lance le vieil enchanteur qui la retenait captive. A l'extrémité opposée, se trouvent deux tours où deux dames sont appuyées à une fenêtre au pied de laquelle une autre femme assise à l'orientale montre les cases d'un jeu d'échecs. Dans le lointain, oiseaux aux plumages exotiques et deux cavaliers poursuivant un cerf et une bête féroce.

Ces trois peintures sur bois recouvert d'un cuir sont placées sous des coupoles : celle du Jugement au milieu. Le coloris s'en est assez bien conservé ; mais il y règne une raideur dans les poses et une sécheresse dans le dessin, qui dénoncent l'enfance de l'art.

Dans l'une des petites salles de l'Alcazar, on montre de vieux portraits de rois et reines de Grenade ou d'Espagne, portraits généralement mauvais.

ARTICLE II — ÉGLISES ET ARCHEVÊCHÉ.

ARDEMANS (don Théodore) et BOCANEGRA (Athanase). Archevêché : Portraits de Thomas Morus.

BECERRA (Gaspard). Église de Saint-Jérôme : Mise au tombeau.

BOCANEGRA (Athanase). 1° Église de Saint-Juan de Dios : Quatre paysages historiques, entre autres une Fuite en Égypte dont la perspective est remarquable.

Cathédrale. 2° Traits de la vie de saint Félix de Valois. Le vieux saint en habit de religieux est debout à droite. A gauche, dame entourée d'autres femmes toutes assises.

3° Saint Jean de Matha adorant la Vierge, qui apparaît entourée d'anges, sur des nuages. Il y a dans le ciel deux groupes et je crois distinguer deux Vierges : l'une vers le milieu de la composi-

tion, un peu à droite avec l'Enfant Jésus presque couché sur ses genoux et tournée à gauche, l'autre placée plus haut et au milieu. Ces deux têtes de Vierges et celle du saint sont fort belles. Je considère ce tableau comme le meilleur de l'église.

CANO (Alonso). Archevêché : 1° Sainte Madeleine, très-belle tête ; expression touchante de tristesse et de repentir.

2° Saint Jérôme dans le désert.

Cathédrale. 3° Six grands tableaux représentant les principaux faits de la vie de la Mère de Dieu. Le meilleur est celui de la Visitation. La Vierge et sainte Élisabeth ont de belles têtes ; la première surtout, avec ses yeux baissés, a dans la physionomie une charmante expression d'embarras et de chasteté.

4° Deux bustes en bois peint (grande nature), qu'on dit être Adam et Ève. J'en doute. Ce sont deux jolies têtes de jeune homme et de jeune fille, affublés au bas du cou d'une draperie dorée d'un mauvais effet.

* 5° Trinité, tableau célèbre. Dieu le Père tient par un bras le corps inanimé de Jésus. En haut, vive lumière produite par la céleste Colombe. Anges. Bonnes couleurs, ombres peu prononcées.

6° Le Sauveur, la Vierge et saint Augustin. Jésus-Christ porte sa croix et regarde sa mère d'un air trop gai, selon moi. Leurs têtes sont belles et bien éclairées.

GIACINTO (Conrado). Église de Saint-Juan de Dios : deux tableaux rappelant des traits de la vie du saint patron. Ces toiles, placées aux côtés du rétable principal, sont très-estimées, celle de gauche surtout.

* INCONNU (Auteur). Église de Saint-Jérôme : deux fresques aux côtés du tambour de l'église. Elles représentent : la première, la Guérison miraculeuse du paralytique ; la seconde, Jésus chassant les vendeurs du Temple, grandes compositions. Bonnes perspectives, les couleurs à la détrempe ont été si bien préparées et appliquées qu'on les croirait faites à l'huile. C'est l'œuvre de peinture la plus estimée de cette église.

JUANNES (Vincent-Jean de), dit *Juan de Séville*. Église de Saint-Jérôme : 1° Portrait de Cavarrubias.

2° Tête de sainte Thérèse.

* MENA (D. Pedro). Cathédrale. Belles statues coloriées des souverains catholiques (Ferdinand et Isabelle), à genoux et appuyés sur leur prie-dieu, avec le joug et les flèches à leur pieds. La reine est en costume de religieuse. Ces statues furent payées, dit-on, 40,000 réaux.

RIBERA (Le chevalier Joseph de). Cathédrale : 1° Saint Antoine de Padoue.

2° Sainte Madeleine.

3° Martyre de saint Laurent. Ce saint agenouillé fait sa dernière prière, les yeux levés vers le ciel, tandis qu'on s'apprête à le saisir pour le placer sur le gril. Belle tête, belle lumière. Ce tableau est le seul des trois qui se soit un peu conservé : encore la toile en est-elle trouée à l'endroit d'un bras.

SILOE (Diego). Cathédrale : *Ecce homo* de grandeur naturelle, médaillon.

VELASQUEZ (don Diego Rodriguez da Silva y). Archevêché : 1° David, œuvre de commençant.

2° Deux tableaux de fruits, avec fonds de paysages.

ZURBARAN (École de François). Archevêché : Portraits.

ARTICLE III — MUSÉE

C'est un vaste grenier dont le plus grand emplacement ne contient que de mauvaises peintures totalement envahies par le noir.

Une autre pièce renferme quelques œuvres de mérite, savoir :

COTANE, frère lai. 1° Le Paradis terrestre : c'est-à-dire Adam et Ève dans un joli paysage.

2° Évêque à genoux, recevant d'un de ses collègues la mitre épiscopale. A gauche, deux autres évêques debout, sacristain et enfants de chœur.

GIORDANO (Luca). Saint Pasqual adorant le saint-sacrement qui apparaît dans le ciel sur une couronne de roses (quart de grandeur). Le saint est à mi-corps, sa tête bien éclairée est assez belle.

INCONNUS (Auteurs). Conversion d'un Maure. Il est à genoux ; un jeune prêtre lui présente l'hostie. A gauche, peuple. On distingue dans la foule un mahométan, en turban blanc et rose, dont le visage exprime l'étonnement.

JUANES (Vincent Jean de) ou MACIP. 1° Vierges et Saints. Marie est singulièrement posée, les pieds sur une fleur assez semblable à un lis. Son visage trop vulgaire est tourné vers Dieu le Père, le Christ et le Saint-Esprit, qu'on aperçoit dans le ciel. Au premier plan : à droite, saint Joachim s'incline, une main sur la poitrine ; à gauche, sainte Anne regarde la Vierge sa fille. Les têtes de vieillards sont assez belles.

2° Conception. Belle tête de Vierge ornée d'une couronne de

fleurs. Elle est debout; des anges volent sous ses pieds. Jolie toile.

3° Jésus enfant de douze ans que sa mère tient par la main (petite nature). Ils se regardent avec un touchant intérêt. A droite, saint Joseph. Altéré.

4° Flagellation. Le Christ debout est attaché à un tronçon de colonne. Assez bon, mais altéré.

5° La Vierge Marie reçue dans le ciel. Dieu le Père ouvre les bras pour y recevoir Marie. Elle est agenouillée sur un nuage et vue de profil. En bas, un saint portant la robe de capucin s'apprête à écrire sous la dictée de Jésus-Christ, qui lui apparaît à droite, assis sur un nuage. On se demande pourquoi le peintre a enluminé et même bourgeonné le visage du saint, que l'abstinence aurait dû rendre blême.

6° Plusieurs toiles contenant chacune un saint.

7° Déposition du Christ.

8° Adoration des mages.

9° L'Enfant Jésus sur les genoux de sa mère enfonce un trait dans la poitrine de saint Augustin. Allusion à la conversion de ce prélat. Le divin groupe laisse à désirer quant à la beauté des traits. Une main du saint est fort bien dessinée.

10° Autre Flagellation.

*11° Interrogatoire d'un chrétien comparaissant devant un proconsul assis, la tête nue. Le néophyte, richement vêtu et tenant à la main son toquet, explique sa conduite. Sa tête d'un bon dessin est bien éclairée et d'une belle expression. Un vieillard est près de lui. Dans le fond, statues de Jupiter et de Vénus. Au premier plan, deux hommes presque nus et assis.

Ces deux dernières toiles sont très-estimées et ont réellement du mérite.

MADRID

CHAPITRE PREMIER

Monuments

Madrid ressemble beaucoup, dans son intérieur, à une ville de France; mais la capitale de l'Espagne offre cette particularité qu'elle est située sur une colline dominant un désert. En effet, lorsqu'on en descend pour traverser le pont de Ségovie, jeté sur le *Mançanares*, on n'a devant soi qu'une plaine nue et aride : pas de faubourgs, pas de villas; solitude, silence complets. Sur la crête de la montagne de ce côté, s'élève le palais royal, monument à colonnes grecques, que rend imposant sa situation élevée. Il forme un carré de 132 mètres, divisé en plusieurs cours et corps de bâtiments. Du côté opposé au fleuve, il est précédé d'un jardin public.

Parmi les autres édifices, le plus remarquable est le Musée royal de peintures et sculptures. Il a deux façades, l'une sur une place donnant accès aux salles de peintures, l'autre sur un terrain plus bas où se trouve l'entrée des locaux renfermant les sculptures. Les marbres les plus importants sont rangés sous la salle des Chefs-d'œuvre, dite salle d'Isabelle, galerie circulaire éclairée par le toit et dont le milieu est vide, ce qui permet de voir de là les statues dont nous venons de parler. A la vérité, on ne les aperçoit qu'en raccourci : aussi faut-il, pour en apprécier le mérite, se rendre, par l'autre entrée, dans la salle des marbres. Alors chaque objet se trouve sous un jour favorable venant d'en haut; disposition bien préférable à celle des locaux percés de fenêtres, comme sont les salons de sculpture du Louvre.

CHAPITRE II

Sculpture

Musée royal

Ce musée est, sans contredit, le plus beau musée du monde en ce qui concerne les peintures ; c'est un des plus mesquins par rapport à la sculpture. Voici les statues principales :

* 1° Groupe de Castor et Pollux. Ce chef-d'œuvre, bien conservé et dont nous avions une copie en marbre dans un des carrés du jardin des Tuileries, vaut à lui seul des milliers de ces débris plus ou moins informes comme il s'en trouve tant dans les collections d'archéologie. On sait la tendre amitié qui liait les Dioscures, fils jumeaux de Léda ; l'un (Pollux), devait sa naissance à Jupiter, métamorphosé en cygne ; l'autre tenait la sienne de Tyndare, époux de Léda. Le premier de ces fils, ayant reçu le don de l'immortalité, voulut la partager avec son frère et obtint qu'ils vivraient, mourraient et renaîtraient alternativement. Enfin, ils furent métamorphosés en astres et placés dans le zodiaque, où nous les retrouvons sous la dénomination de Gémeaux (gemelli, jumeaux). Les deux étoiles portant leurs noms, ne sont jamais visibles en même temps : c'est ce qui a donné lieu à la fable, ou c'est à la fable que ces astres doivent leurs noms. L'auteur du groupe de Madrid a représenté Pollux ayant, dans chaque main, un flambeau allumé, l'un qu'il tient sur son épaule, faisant allusion à l'étoile apparaissant dans le ciel, l'autre baissé et qu'il éteint contre le sol, allégorie de l'astre qui disparaît dès que le premier se montre. Castor, un peu plus grand que son frère, s'appuie sur son épaule, la tête inclinée, d'un air pensif, une jambe placée derrière l'autre à la façon du Discobole et de l'Apollon sauroctone du Louvre. Il tient dans sa main droite un disque, soit parce qu'il inventa cet exercice gymnastique, soit parce qu'il s'y rendit célèbre. L'autre figure nous regardant de face est assez insignifiante ; elle est dominée et comme écrasée par celle plus grande et plus poétique de Castor. Celle-ci, dont les traits se rapprochent de ceux de l'Antinoüs qu'ils surpas-

sent en beauté, est très-remarquable par sa charmante expression de sentiment et de mélancolie. La pose de son corps, son bras jeté autour du cou de son frère et sa tête penchée vers la terre dans le sein de laquelle il va rentrer en soupirant, parce qu'il doit quitter ce frère bien-aimé, tout cela est rendu avec tant de bonheur que l'art disparaît sous l'empire de l'illusion. Quelle tendresse dans ce délicieux visage ! et quelle élégance dans ces formes à la fois sveltes et vigoureuses !

2° Répétition du Faune antique portant un cabri sur ses épaules.

3° Beau buste de l'empereur Adrien avec cuirasse.

4° Femme en Cérès (tête rapportée).

5° Faible copie antique du beau Bacchus du Louvre.

6° Buste colossal d'Antinoüs, semblable à celui de Paris, excepté qu'ici les yeux ne sont pas vides. Les lèvres et le nez sont restaurés.

7° Athlète, copie ou répétition.

8° Mercure endormant Argus. Le dieu tient une flûte d'une main et tire de l'autre son épée dont le fourreau reste attaché à un arbre. Faible.

9° Femme nue jusqu'à la ceinture et tenant une boîte que le restaurateur lui a donnée pour la caractériser. Mais est-ce Psyché ou Pandore ? Elle porte sur le bras gauche une draperie qui couvre, en tombant, le bas du corps.

10° Répétition grossière du Faune de Praxitèle.

11° Jolie petite statue de jeune homme dont les cheveux tombent en boucles frisées sur les oreilles et sont arrêtés carrément sur le front par une tresse.

12° Hermaphrodite couché, très-inférieur à celui du Louvre, mais plus décent.

13° Buste d'Alexandre mourant. Assez bon.

14° et 15° Un taureau, une vache. Faibles.

16° Plâtre de l'athlète dit Apoxiomenos ou Spumans, nouvellement découvert et placé au Vatican dans la salle de l'avant-bras.

Il y a quelques autres fragments antiques et des statues modernes dont je n'ai pas cru devoir m'occuper.

CHAPITRE III

Peinture

ARTICLE Ier — MUSÉE ROYAL

ADRIENSEN (Alexandre) : 1° Poissons, bien rendus, huîtres et chat.

2° Un lièvre, des oiseaux morts et un poisson.

3° Fromage sur lequel est une soutasse avec du beurre et deux pains, bien éclairés et d'une grande vérité. Sardines, saucisson, etc.

4° Poissons de mer entiers ou découpés qu'on a mis imprudemment sous la garde d'un chat.

Il y a de la vérité dans cette peinture, mais cette vérité est déplaisante.

ÆYCK (van). Telle est la signature d'un tableau représentant la Chute de Phaéton. Ces chevaux, dont l'un cherche à se cramponner à un autre, ce troisième qui tombe en avant et ce jeune homme dont les bras et les jambes vont de ci, de là : tout cela est de mauvais goût

* ALBANI (François), dit *l'Albane* : 1° La toilette de Vénus (tiers de nature). La déesse a le tort d'être moins séduisante que l'une de ses dames d'atour, la dernière des trois Grâces occupées à la coiffer. Celle-ci, petite blonde dont le visage de trois quarts est un peu penché, la bouche ouverte, tient un collier de perles dont elle fait tomber une extrémité dans le creux de sa main. Ce geste enfantin et la pose de sa jolie tête sont pleins de charmes. A droite, belle fontaine dont la tasse est surmontée d'un groupe de trois faunes. L'un d'eux, porté en triomphe par les autres, sonne de la conque, et c'est du pavillon de son instrument que l'eau jaillit dans la tasse. A gauche, un beau trio d'amours. Toile très-fraîche.

* 2° Le Jugement de Pâris. Le berger presque nu est adossé à un arbre. L'ombre projetée par le feuillage et aussi sans doute les

outrages du temps ont donné à son corps une teinte pain d'épice qui relève encore la blancheur des trois déesses plus fraîches l'une que l'autre. Pâris va donner la pomme à celle du milieu. Je dirais volontiers, comme madame Deshouillères :

> Je ne combats de goût contre personne,
> Mais franchement *ce jugement* m'étonne.

J'avoue que je trouve aussi parfaite de corps et plus séduisante de visage la belle Junon, qui vient de se dépouiller de sa fierté en même temps que de ses habits. Les Vénus de l'Albane ont le nez long, les yeux à fleur de tête, le menton petit et peu proéminent, ce qui constitue une physionomie trop peu spirituelle. D'un autre côté, toutes les femmes de ce peintre ont les jambes grosses du bas. A gauche, au premier plan, un vieux fleuve s'appuie sur son urne, et plus haut deux naïades vident sur une pente de montagne leurs eaux qui sautent de roche en roche. Dans le ciel apparaît, entre des nuages, un joli petit amour. Bonne toile.

ALBANI (École de François), dit *l'Albane*. Naissance de la Vierge. Le père (putatif) et l'enfant sont d'un rouge brique. Saint Joachim lève au ciel son visage par trop vulgaire. Mais les quatre femmes occupées autour de l'enfant sont blanches et gentilles.

ALLEGRI (Antoine), dit *le Corrége*. Salle d'Isabelle : 1° Le Bon jardinier (demi-nature). Le Christ montre le ciel de la main gauche et avance l'autre vers la sainte en lui disant : *Noli me tangere*. Elle est à genoux, la tête et le corps portés en arrière et pousse un cri de surprise. Il y a beaucoup de mouvement et d'expression dans sa pose et dans sa physionomie ; mais son profil, aux lignes arrondies et au nez trop petit, n'a ni distinction ni énergie et je doute qu'elle soit l'œuvre du maître. Fond de paysage.

* 2° La Vierge et les Bambini (petite dimension). Rien de plus gracieux que le visage et la pose de Marie assise à terre, les jambes repliées à demi et tenant par les reins le petit saint Jean qu'elle regarde avec attendrissement. Celui-ci, les mains croisées sur sa poitrine, se tourne vers Jésus qui lui tend les bras. Au fond, grotte ouverte où se produit un bel effet de lumière. Ce petit bijou est encore très-frais ; mais la tête du Sauveur me semble avoir été maladroitement restaurée.

Autres salles : 3° Déposition du Christ (petite dimension). Le Christ, déposé sur le sol, a la tête sur les genoux de sa mère que soutient une sainte femme. Madeleine est assise aux pieds de Jésus, les mains croisées sur un genou. Ses cheveux en désordre et ses yeux rougis nous disent ce qu'elle souffre. A l'extrême gauche, on

aperçoit de profil le corps et le visage de saint Jean. Nicodème descend de l'échelle posée contre la croix. La perspective du corps mort est excellente. Les trois têtes principales sont belles. Malheureusement les parties blanches ont pris une teinte verdâtre.

4° Décollation de saint Placide et martyre de sainte Flavie. Celle-ci, à demi renversée par un bourreau qui la tient par les cheveux de derrière, est percée d'une longue épée. Le saint va recevoir un coup de cimeterre. Petite esquisse du tableau de Parme. (Vol. 1er, p. 246.)

* 5° Léda et deux nymphes surprises au bain par trois cygnes. A mes yeux, c'est plutôt l'aventure de Jupiter et de Léda produite en trois actes. D'abord, le dieu métamorphosé en cygne poursuit en nageant, les ailes étendues, la jeune femme qu'il trouve debout enfoncée dans l'eau jusqu'au haut des cuisses. Elle ne fuit pas, elle recule en souriant, les mains allongées comme pour arrêter l'élan de son agresseur. Sa pose, son geste et son visage sont pleins de grâce et de naïveté. En reculant, elle a regagné le rivage et s'est assise au pied d'un arbre où le cygne l'accoste et prend des libertés qu'elle semble autoriser, à en juger par sa main doucement étendue sur l'aile ouverte du divin bipède et par le regard troublé qu'elle dirige vers le ciel. On voit ensuite le beau cygne fuir à tire d'ailes, tandis que Léda, aidée par une de ses compagnes, se revêt d'un premier vêtement, non sans suivre de l'œil avec un tendre intérêt son singulier amant. Cette composition, — si souvent reproduite par la gravure, — se retrouve au Musée de Berlin, où la tête a été refaite sur le modèle de celle de Madrid. Seulement, dans la toile de ce musée, figure un personnage de plus : c'est la suivante de Léda qui, debout sur la rive, regarde la première scène. Je crois que le tableau ci-avant décrit a aussi subi quelques restaurations et je doute que toutes deux soient sorties du pinceau d'Allegri. Où se trouve l'original ? Je l'ignore. Dans tous les cas, mes souvenirs donnent la préférence à la Léda espagnole.

ALLEMANDES (Ecoles) : 1° et 2° deux mauvaises Adorations des mages.

3° Portrait du margrave Frédéric, médiocre.

4° Messe de Bolsène. Ce prêtre voit sortir du tabernacle le Christ (de toute petite dimension), un peu courbé et comme tout confus de se montrer nu en pleine église. C'est renchérir sur la tradition d'après laquelle Bolsène fut convaincu de la présence de Jésus-Christ dans l'Eucharistie, par des taches de sang que l'hostie laissa sur le corporal.

6° Portrait de l'empereur Maximilien I^{er}. Mauvais.

7° Sujet que le catalogue espagnol intitule *Capricho mistico*. D'un côté, résurrection ; de l'autre, descente de Jésus dans les limbes; puis incendie d'une ville païenne. Mauvaise toile.

ALLORI (Alexandre). Sainte Véronique. Assise à une balustrade, elle tend le voile contenant l'effigie du Christ et lève vers le ciel son visage peu distingué. Le bas de son corps est enveloppé d'un manteau d'un jaune verdâtre. Main gauche mal dessinée.

ALLORI (Christophe): 1° Portrait en pied de Christine de Lorena; grande-duchesse de Toscane, nous regardant de face. Nez long, un peu gros du bout, yeux noirs tout grands ouverts et surmontés de sourcils qui se relèvent, bouche bonne, menton trop lourd ; le tout annonçant peu d'imagination. Comme peinture, j'aime mieux les deux bustes suivants.

* 2° Portrait d'une grande-duchesse de Toscane, buste. Elle est vêtue de noir. Une petite gaze noire bordée d'un cordonnet de même couleur s'avance en pointe sur son front jusqu'à la naissance du nez. Bonne physionomie d'abbesse encore fraîche. Excellent portrait d'un coloris splendide.

* 2° Portrait d'une grande dame, buste aussi beau que le précédent dont il est le pendant. Nous avons sans doute ici la sœur de la grande-duchesse. Même nez, même bouche un peu plus charnue, même teint. Elle a la tête nue et porte une large collerette. Il y a dans ces deux physionomies de la distinction et une grande bonté.

ALLORI (Ecole de Christophe). Portrait en pied d'une dame vêtue de noir. Sa coiffure est singulière. Deux grosses masses de cheveux tombent sur ses oreilles; celle du côté gauche est ornée de roses et de fleurs blanches. Pauvre peinture.

ALSLOOT (Denis) : 1° Mascarade sur la glace. Cette toile est curieuse à cause des costumes. C'est à peu près son seul mérite. Les masques exécutent une danse en patinant, mais ils y mettent peu de grâce. Toile placée très-haut.

2° Paysage avec bosquet et lac, chasseurs. Médiocre.

3° Procession de tous les corps de métiers à Anvers sur une place. Médiocre.

4° Procession de toutes les communautés de la même ville, lors de la fête de la Vierge au Rosaire. Médiocre.

AMERIGHI (École de Michel-Ange), dit *Caravage* : 1° L'Enfant prodigue, buste; 2° Mise au tombeau. Tous deux entièrement noircis.

AMICONI (don Santiago) : 1° Coupe trouvée dans le sac de Benjamin. 2° Joseph dans le palais de Pharaon. 3° Saint Ferdinand. 4° Portrait d'une infante, fille de Philippe V. 5° Sainte-Face. Tableaux médiocres.

ANGUISCIOLA ou ANGUISOLA (Lucie) : 1° Portrait de Piermaria, célèbre médecin de Crémone. Visage souriant avec quelque prétention. Mauvais dessin.

ANTOLINEZ (Don José). — Salle d'Isabelle : Sainte Madeleine en extase soutenue par des anges ; autres anges dont l'un, à droite, jouant du sistre, est presque effacé. La sainte est assez bien ; elle cache sa poitrine amaigrie avec ses mains. Ciel trop bleu.

APARICIO (Don José) : 1° Rachat de prisonniers à Alger en 1768, par ordre de Charles III. Grande toile. Visages de carton, poses exagérées.

2° Les gloires de l'Espagne, allégorie faisant allusion au soulèvement des provinces espagnoles contre l'agression française en 1808. Couleur assez belle, mais pauvre dessin et gestes forcés.

3° La Famine à Madrid. Un Espagnol repousse avec indignation le pain que lui offre un chirurgien français. Un autre Espagnol agite en l'air un poignard. Voilà une singulière façon de glorifier son pays. Ici, tout est à l'avantage du Français. Répondre par une brutalité et une menace de mort au procédé d'un médecin qui ne voit que des frères dans ses ennemis souffrants, c'est relever le mérite de ce dernier et faire acte de sauvagerie, non d'héroïsme. Mauvaise pensée confiée à un mauvais pinceau.

Ces trois tableaux et quelques autres qui ne valent pas beaucoup mieux, garnissent la rotonde servant comme d'antichambre à la grande galerie. Les peintres modernes ne comprennent guère leurs intérêts, quand ils placent leurs toiles à côté des chefs-d'œuvre anciens.

ARELLANO (Juan de) : Cinq tableaux de fleurs.

ARIAS (Antoine) : Le denier de César. Un homme du peuple tenant plusieurs pièces de monnaie en argent met ses lunettes. Le Christ ayant dans la main gauche une pièce semblable, lève l'index de la droite, en disant : « Rendez à César ce qui appartient à César. » Tout, jusqu'à Notre-Seigneur, est trivial dans cette toile.

* ARTOIS (Jacob van) : 1° Sortie de Louis XIV dans la campagne. Il est dans un magnifique carrosse ; sa suite est nombreuse. Paysage boisé, fond de montagnes. Les six chevaux d'un blanc bleuâtre attelés à la voiture royale et le cheval blanc galopant

par devant sont bien modelés et éclairés. Beau paysage : bon tableau.

2° Joli paysage. Fleuve traversant un bois. Au milieu une femme et un homme assis près de la rivière s'y détachent avantageusement. Les montagnes bleues du fond se confondent trop avec le ciel.

3° Paysage devenu tout noir.

4° Autre paysage avec cavaliers, chien, arbre, rivière. Noirci.

5° Paysage. Au deuxième plan, lac ; au loin, homme et chien. Noir.

6° Paysage dont le premier plan est coupé par des arbres. Porte-balle assis et son chien près de lui, fort bien peints. Les arbres de devant sont noirs.

7° Paysage de la Croix, pendant du précédent. Cette croix est plantée dans un chemin que traversent divers personnages. Paysage peu étendu. Bon effet de lumière sur le terrain en talus à gauche.

8° Diane et Actéon.

9° Cascade : Solitaire lisant.

10° Campagne avec rivière et sans figures.

11° Paysage avec personnages et animaux, entre autres deux mulets chargés.

12° Pêcheurs dans une barque, poissons.

Ces cinq dernières toiles sont très-altérées.

13° Paysage. Au centre, rivière avec cascade. Bonne lumière dans cette eau. Au premier plan, un mendiant s'arrête, la main tendue, devant un cavalier, une dame et leur suite. Arc-en-ciel. Dans le fond, autre pièce d'eau. Excellente perspective.

14° Collines, arbres, chemin parcouru par piétons et cavaliers. Dans le fond, sentier qui serpente entre des arbres ; pièce d'eau. Bonne lumière, beau ciel.

BARBARELLI (Georges), dit *il Giorgione* : 1° David vainqueur de Goliath (demi-figures). Petit cadre devenu tout noir.

* 2° Salle d'Isabelle. Sujet mystique (demi-figures). L'Enfant Jésus dans les bras de la Vierge, reçoit de sainte Brigitte des fleurs. Hulfe, mari de la sainte, est au second plan à gauche ; il porte l'armure de guerre, la tête nue. A droite, Marie assise et dominant les autres personnages, regarde, d'un air attendri, son divin Fils posé sur ses genoux. Lui, tout en portant une main sur les roses, se retourne vers sa mère, comme pour l'associer à sa joie enfantine. Ces deux regards où se lisent des émotions si douces et pour-

tant si diverses, sont d'un excellent effet. Brigitte, tenant des deux mains la petite corbeille qui renferme les roses, lève ses beaux yeux noirs sur la Madone : autre regard plein d'expression. Les traits de la sainte, longs et réguliers, ont une dignité et annoncent une intelligence qui en imposent; mais la bouche et le petit pli qui se produit à chacun de ses angles, ont un charme inexprimable. Ce n'est pas le sourire mondain, provoquant, de la Joconde du Louvre. Ici l'amour, que trahit seul le mouvement des lèvres, est épuré par la distinction et la gravité de la physionomie. Je me représente sous cette forme la nymphe Égérie, substituant, dans l'âme de Numa, l'amour de l'humanité aux idées de guerre et de conquête. Hulfe contemple la Madone avec un respect mêlé de tristesse. Son visage mâle et bien dessiné achève de donner à cette scène un caractère élevé, tendre et mélancolique. Chaque côté de la toile se termine par un rideau. Au milieu, on entrevoit le ciel. Cette toile se recommande par une fraîcheur extraordinaire et par ce beau coloris que le Titien a su imiter sans le surpasser; la lumière y est répartie avec un art infini. Les étoffes et notamment les plis de la robe rouge de Marie sont traités de manière à produire la plus grande illusion. En un mot, cet ouvrage est un des plus beaux du Musée de Madrid et l'un des plus remarquables de l'œuvre malheureusement trop restreinte du grand Giorgione, mort à trente-quatre ans.

Il est présumable que les trois principaux sujets sont peints d'après nature. Chaque type est, du reste, bien choisi et mis à sa place : Marie gagne à se pencher vers Jésus, les yeux baissés, autant que sainte Brigitte gagne à se tenir droite, le regard levé.

* BARBIERI (Jean-François), dit *le Guerchin*. Salle d'Isabelle. 1º Saint Pierre tiré de sa prison par l'ange (demi-figures). L'envoyé céleste environné de lumière fait signe à l'apôtre de se lever et de le suivre. Celui-ci, réveillé en sursaut, voit tomber les chaînes qui lui comprimaient les mains. Au fond, un soldat endormi. Ces trois figures de dimension naturelle sont trop à l'étroit dans ce petit cadre, et c'est mal à propos que le visage du saint est moins éclairé que celui du garde. Du reste, la pose et les traits de l'ange sont pleins de noblesse, et l'étonnement du captif est on ne peut mieux rendu. Bel effet de clair-obscur.

2º Cupidon tenant une bourse dont il verse à terre le contenu. Un globe placé derrière lui symbolise sa puissance. Le catalogue de 1854 dit que ce tableau est une allégorie du mépris que l'amour fait des richesses, et pourtant elles lui viennent parfois en aide, comme l'indique la fable de Danaé, séduite par une pluie d'or.

3° Diane (demi-buste). Dessin large, coloris altéré.

Autres salles : * 1° La Peinture et un Vieillard que le catalogue indique comme personnifiant l'Architecture et que je prends pour Archimède représentant la Géométrie ; car il tient un compas et ce fameux miroir avec lequel il incendia les vaisseaux de Marcellus. Belle tête à barbe blanche. La main, le visage et surtout la poitrine de la femme sont supérieurement éclairés. Et comme son bras plié et tenant le pinceau se détache bien du corps ! Sa tête est régulière, mais un peu froide ; sa coiffure est traitée avec goût. Archimède, dont le haut de la tête est seul éclairé, porte le bonnet fourré et la robe d'un riche habitant de la Moldavie. Cette toile est une de celles qui ont fait donner au Guerchin le titre de Prince de la lumière.

5° La Madeleine dans le désert. Une de ses mains cache à demi sa poitrine nue ; l'autre main est levée. Son visage inondé de larmes est tourné vers un crucifix. Ses cheveux blonds tombent en longues et fortes mèches sur l'épaule gauche. Elle a pour tout vêtement un manteau violet. Qu'elle est belle ! et pourtant cette toile est altérée.

* 6° Suzanne et les Vieillards. Ce sujet, tant de fois traité, l'est ici d'une façon originale. Nous ne voyons pas la femme aux prises avec ses adorateurs surannés. Ici, la chaste Suzanne ne prenant aucun soin de voiler ses appas, parce qu'elle se croit seule, est tranquillement assise devant une fontaine. Elle allonge une jambe qu'elle va laver avec l'eau tombant dans le creux de sa main. Son corps gracieusement penché laisse voir les seins. Malheureusement sa tête mise en partie dans l'ombre qui s'est épaissie est maintenant peu visible ; elle n'est plus éclairée que par un petit filet de lumière traversant perpendiculairement le visage. Le plus âgé des suborneurs maintient le feuillage, qu'il a détourné pour se frayer un passage, et fait signe à son complice d'éviter le moindre bruit. Celui-ci, à genoux et appuyé sur un bâton, s'avance comme en rampant, et son bras droit, chef-d'œuvre de dessin, annonce qu'il marche avec précaution et mystère. Le spectateur, placé entre les agitations criminelles de ces vieux débauchés et le calme innocent de cette jeune et belle femme, frissonne du danger qu'elle court sans s'en douter, et son indignation à la vue des premiers augmente sa sympathie pour l'autre. En peinture, il arrive souvent que le prélude d'un crime cause plus d'émotion que le crime lui-même. C'est ce qu'a très-bien compris Paul Delaroche dans son tableau des Fils d'Edouard.

7° Saint Augustin en méditation. L'Enfant Jésus lui apparaît, au

bord de la mer, au moment où cette méditation portait sur le mystère de la sainte Trinité. Cette toile a dû être belle ; mais elle est tellement noire qu'on n'aperçoit plus guère que le front, le nez et le corps de profil du *nino*, puis le livre ouvert.

BAROCCI (Frédéric), dit *dei Fiori*. — 1° Salle d'Isabelle : Nativité. Il paraît que l'engouement des Italiens pour ce peintre a passé jusqu'en Espagne ; car voici un tableau des plus médiocres qui figure dans la salle des Chefs-d'œuvre. A part un effet de lumière assez heureux sur la tête et le devant du corps de la Vierge agenouillée devant son fils, je ne vois rien de remarquable dans cette production. La mère fait la plus sotte figure et l'Enfant emmaillotté, dont on ne voit que le visage barbouillé de rouge brique passé au bleu, n'est pas séduisant du tout. Saint Joseph placé, comme toujours, dans l'ombre, montre le Messie à un jeune pâtre qui paraît seul à la porte de l'étable.

2° Autre salle : Résurrection du Sauveur. Grand Christ d'un petit effet. Son corps est d'un blanc rose convenant tout au plus à un adolescent du nord. Sa bouche est trop ouverte et ses yeux levés laissent trop voir le blanc au delà de l'iris. D'une expression saisissante à une grimace ridicule, il y a la distance qui sépare le génie de la médiocrité. Fond de paysages avec ville et villages.

BAROCCI (école de Frédéric) : Vierge en trône tenant l'Enfant Jésus. Plus bas, saintes Cécile et Inès. — Médiocre.

BASANTE (Bartolome) : Adoration des Bergers. Il y a du bon dans la physionomie et le geste de la Vierge montrant le Messie. Le berger à genoux ne vaut rien et le reste est devenu noir.

BATTONI (Pompeo) : 1° Portrait d'un milord anglais en habit rouge (demi-figure). Il est assis et tient une carte d'Italie. Altéré.

2° Autre portrait en pied d'un chevalier anglais. Il s'appuie du bras gauche sur un piédestal et tient dans une main un plan de Rome, et dans l'autre, sa canne et son chapeau. Au fond, église de Saint-Pierre et château de Saint-Ange. Altéré.

BAUBRUN (Louis-Henri-Charles) : 1° Portrait de Marie de Médicis, reine de France. Elle porte une robe bleue fleurdelisée et une collerette de dentelle. Médiocre.

2° Portrait d'Anne d'Autriche en habit de deuil. Elle tient une montre posée sur une table. Médiocre.

3° Portrait d'Anne-Marie de Bourbon, fille du duc d'Orléans. Elle a des fleurs dans une main. Sa bouche sourit avec affectation. Dessin faible.

4° Portrait du premier fils de Louis XIV mort jeune encore. Il a le pourpoint de soie blanche et le chapeau à la Henri IV. Médiocre.

Bayeu (don François) : 1° Marie reçue dans le ciel par la sainte Trinité et la Cour céleste. Faible esquisse.

2° Esquisse d'une fresque exécutée dans le palais royal de Madrid. Faible.

3° Repos champêtre. Mauvais.

Beextrate : Paysage. Effet de neige. Glace fort bien rendue; bonne perspective. A droite, une planche est dressée traîtreusement sur un bâton auquel est attachée une corde passant par le trou d'une porte d'écurie. Gare aux pauvres oiseaux affamés qui viendront chercher le grain déposé sous cette planche!

* Bellini (Jean). — 1°. Salle d'Isabelle : Jésus donnant les clefs à saint Pierre (grandes demi-figures). Le Christ penche, vers l'Apôtre placé plus bas (je suppose qu'il est à genoux), son profil anguleux, au nez pointu. La tête de saint Pierre est mal dessinée ou très-altérée. Il n'y a, dans cette toile, que les figures accessoires qui soient intéressantes : la Foi, l'Espérance et la Charité, trois belles jeunes filles coiffées singulièrement, mais non sans grâce, les cheveux bien arrondis sur les tempes. Celle du milieu, vêtue de rouge, tournée de face et regardant vers notre gauche, est très-grave et très-belle ; celle de droite vêtue de velours noir a le profil trop masculin ; celle de gauche en robe blanche, regardant la précédente, est jolie. Ces deux dernières sont bien éclairées. On a peine à comprendre comment Bellini, et comment Holbein produisent tant d'illusion avec si peu d'empâtement. C'est que leur simple trait est parfaitement dessiné.

2° La Madone avec l'Enfant, adorés par un Saint et une Sainte (demi-figures). Le divin couple lève la tête vers le ciel. — On dirait que la bouche de Marie s'ouvre de travers. — La sainte de profil nous lance une œillade comme à la dérobée. Le saint placé de l'autre côté a les yeux fixés sur la terre.

* Bellini (Jean) et Vecellio (Tixiano) : Jésus (figure jusqu'aux genoux) portant sa croix est aidé par Simon le Cyrénéen. — Admirable tête de Christ bien éclairée ; expression de souffrance et de résignation bien rendue. Excellent profil de Simon, considérant Jésus comme la bonté regarde le malheur. Cet homme est en partie dans la coulisse ; son bras gauche et ses mains sont fort bien modelés.

Berghem (Nicolas) : Paysage. A droite, la mer avec des embarcations. A gauche, la côte et une tente de campagne. Deux laveuses, un chariot chargé, cavaliers et gens qui conversent ou occupés à remuer des fardeaux. Vive lumière au fond. Le premier plan est devenu noir.

BERETTINI (Pierre), dit *de Cortone* : 1° Crèche, esquisse sur pierre. Les têtes de la Vierge et de Jésus sont entourées chacune d'un rayon lumineux. Les visages jeunes sont ronds, assez jolis mais non distingués. Au contraire, celui de saint Joseph est fort beau. Assis, à notre droite, il adresse la parole aux bergers s'avançant de ce côté. Deux grands anges planent au-dessus du toit de l'étable. A gauche, têtes de chérubins. Composition d'un style plus gracieux qu'élevé.

2° Simulacre d'un combat de gladiateurs présidé par trois matrones. Les champions ont des épées de bois. Un homme sonne de la trompette. Grande toile d'un faible mérite.

3° Fête en l'honneur de Lucine, ou Lupercales. Des femmes se laissent flageller par des hommes afin de devenir fécondes. Statue de Pan; statue de Junon honorée sous le nom de Lucine.

BILLEVORS (H.) : Marine. Galère turque, navire hollandais, autre embarcation, et au loin, ville ou village. Le premier vaisseau, au premier plan à gauche, ayant son pont encombré de matelots avec une tente à son extrémité, et le bâtiment qui se trouve plus loin à droite sont bien rendus. Fond vaporeux.

BOEL (Pierre) : Cygne, oie et lièvre tués et accrochés à une branche d'arbre. Trois chiens gardent ce gibier. — Paysage. — Bon tableau. — Peut-être ce cygne, dont une aile étendue est appuyée sur une branche, étale-t-il avec trop de coquetterie son beau plumage blanc.

BOLONAISE (école) : 1° Lucrèce se poignardant.

2° Le petit saint Jean caressant son agneau.

3° Paysage. Laveuses à la fontaine.

Faibles tous trois.

4° Paysage. Au premier plan, cavalier dans une barque, jouant de la guitare. Eau, maisons, arbres. Joli paysage dont toutefois le ciel et l'eau se confondent trop à l'horizon.

5° Paysage. Sur le devant, barque remplie de musiciens et de chanteurs. Joli effet de nuit sous les arches du pont.

6° Joli paysage. Au fond, à gauche, un petit pont de bois, jeté d'une roche à l'autre et soutenu par deux arches minces, produit un heureux effet. Les baigneurs tournent au pain d'épice.

7° Saint François avec deux anges. Médiocre.

8° Sainte Famille avec sainte Catherine. Celle-ci debout en haut à droite ressemble à une petite rosière de village. Marie est une bonne mère de famille un peu nonchalante, et sainte Élisabeth une vieille bohémienne.

9° Bethsabée au bain avec ses femmes, et David dirigeant, d'une

fenêtre de son palais, un regard indiscret vers la belle baigneuse. Faible.

10° Martyre de saint André. Un ange le couronne; spectateurs. Faible.

Bonito (Joseph) : Portrait d'un ambassadeur turc près la cour d'Espagne. Faible.

* Bordone (Paris) : Portrait d'une dame vêtue de blanc. Elle tient un livre de la main droite posée sur un piédestal. C'est une femme d'une trentaine d'années, robuste sans obésité. Ses grands yeux sont surmontés de sourcils qui, s'ils se rejoignaient, formeraient une accolade régulière. Son nez et sa bouche sont d'un joli dessin; mais la mâchoire large, les pommettes saillantes et cette force tant soit peu masculine, décèlent une origine campagnarde. Ce n'est pas que sa physionomie manque d'intelligence. Il y a du goût dans sa coiffure fort simple. Elle consiste en un turban traçant un cercle blanc au-dessus du cercle noir de ses cheveux. Son corset ne cache que le bas de sa belle poitrine. Bon portrait.

Borit (P.) : 1° Les patineurs. Au fond, la ville de Malines. Bonne toile un peu noircie.

2° La Place du village, pendant du n° précédent. Paysans jouant aux boules, vaches, porcs. Toile jolie mais noircie, surtout au premier plan, à gauche.

3° Vue d'une ville de Flandre. Étang près d'un chemin qui doit être en mauvais état si on en juge par une voiture légère à laquelle on a dû atteler six beaux et forts chevaux; on y voit aussi des vaches. Jolie toile malheureusement noircie dans la partie de droite.

Bosch (Jérôme): 1° Adoration des mages, avec saints et les donateurs du tableau.

2° Trois tentations de saint Antoine,

Ces quatre toiles sont d'un faible mérite.

3° Chute des anges rebelles. Création de l'homme et de la femme. Tentation. Sortie du paradis terrestre. Ces sujets contenus dans le même tableau sont séparés par les plans. Médiocre.

4° Dieu donne Ève pour compagne au premier homme. Composition étrange. Le Père Éternel tient par la main Ève, qui baisse timidement les yeux. Se lève-t-elle ou va-t-elle se jeter à genoux ? Adam étendu à terre fait un mouvement. Est-ce pour se relever ? Voilà ce que n'indiquent pas clairement leurs poses. Le paysage est plus bizarre encore. On y voit des pigeonniers, des voûtes établies sur des cours d'eau, et pour les animaux des demeures

qu'envieraient ceux de notre Jardin des plantes. Quels ouvriers ont élevé ces constructions?

5° Représentation allégorique du triomphe de la Mort. L'affreuse déité armée de sa faux frappe à droite et à gauche les mortels attroupés. Un roi tombe enveloppé dans sa robe de pourpre. Des jeunes gens des deux sexes sont surpris par elle au milieu de leurs plaisirs. Un char la suit pour recevoir ses victimes. Œuvre plus singulière que belle.

6° Fantaisie morale. Tel est le titre du catalogue. C'est un songe, dit-on. Un ange apprend à un jeune homme le sort réservé au vicieux dans l'autre monde, etc. Faible exécution.

BOSMAN (Antoine). Guirlande et trois bouquets de fleurs au centre desquels est peint un bas relief représentant la Vierge, l'Enfant Jésus et sainte Anne. Charmante toile.

BOTH (Jean), surnommé Both de l'Italie. 1° Chemin entre deux montagnes, pâtres, vaches, lac. Effet de soleil couchant. Excepté la pièce d'eau, au milieu, tout est noir.

2° Femme à cheval et piéton à qui un pâtre indique le chemin. A gauche, rivière. Pendant du précédent. La partie à notre droite est presque envahie par le noir. Le côté gauche est très-joli.

3° Paysage montagneux avec de grands arbres. Au premier plan (noirci) : à gauche, cabane ; à droite, pré. Bel effet de lumière au centre.

4° Autre paysage. Deux ermites. On ne voit plus que partie de la robe blanche avec capuchon de l'un d'eux.

5° Vue de Tivoli. Au premier plan, bergers et troupeaux peints par Both (André), frère de Jean. Plus loin, la grotte de Neptune et le temple de la Sibylle. Altéré.

6° Autre vue de Tivoli. Cascade, deux pêcheurs. Altéré.

7° Paysage montueux éclairé par le soleil couchant. Saint Jean baptisant l'eunuque de la reine Candace. Foule parmi laquelle se trouvent des chameaux. Figures de J. Miel. Bon mais noirci.

8° Paysage. Pays montueux. Effet de soleil levant. Pâtres et bestiaux.

9° Vue de la rotonde dans le jardin Aldobrandini à Frascati.

10° Paysage. Sainte Rosalie, accompagnée d'un ange, grave sur une pierre le vœu de se consacrer à la vie de cénobite.

11° Paysage montueux. Saint Bruno près d'une grotte, un panier de figues à la main. Altéré.

Les figures de ces quatre derniers paysages sont d'André Both.

12° Paysage dont les figures sont de P. de Laar, dit des Bam-

boches. Lucifer, dans le ciel, menace saint François, marchant sur terre avec un panier de provisions.

13° Cascade tombant d'une haute roche. Pêcheurs. Figures par J. Miel.

Boudewins : 1° Paysage boisé. Entre de gros arbres apparaissent des personnages à pied et à cheval à diverses distances. Du côté opposé, femmes, vaches et brebis. Assez joli, mais trop peu éclairé maintenant.

2° Hameau dont les maisons sont entourées d'arbres, mare. Personnages, bestiaux et chariots. Assez bien; plus assez de lumière.

3° Paysage boisé avec un gué. Cavaliers. Je n'ai pu voir ce tableau, que copiait l'infante.

4° Chemin entre un petit ruisseau et un lac (petite dimension). Gens à pied et à cheval. Plus loin, un chariot, barques sur l'eau près d'un pont. Joli, mais noirci.

5° Paysage avec des vaches, d'autres animaux et quelques personnages. On voit deux barques sur un lac. Noirci.

6° Paysage. D'un côté, des brebis et une chèvre; de l'autre, vaches. Partie de ce bétail traverse une rivière. Dans le lointain, troupeau, arbres, et sur une éminence maison et château. Excellent, mais un peu noirci. Les vaches n'ont d'éclairé que le dos.

7° Paysage avec rivière. Figures à pied et à cheval, chariot, maisons. Sur la rivière, barques avec voiles. Ce tableau était chez la reine pour être copié.

8° Paysage. Au centre, montagne couverte de végétation et à son sommet petit château-fort. Au premier plan, voyageurs avec mulets chargés. Autre groupe de personnes qui se reposent. Plus loin un berger avec son troupeau. Jolie toile malheureusement noircie dans certaines parties. Le château est encore d'un bon effet.

9° Vue d'un port de mer. Au premier plan, marchands et trois hommes déchargeant une chaloupe.

Les figures de tous ces paysages sont de François Baut.

Bourdon (Sébastien) : 1° Saint Paul et saint Barnabé dans la ville de Lystrie. Sacrifice préparé. Les apôtres indignés déchirent leurs vêtements. Esquisse très-altérée.

2° La Prudence, la Justice, la Charité et la Force, avec deux génies portant couronnes et palmes. Altéré.

Bramer (Léonard). 1° Hécube et une suivante, Polydore et Polyxène, ces deux derniers étendus morts. Toile tout à fait noircie.

2° Abraham recevant la visite de trois anges. Les ailes, à demi ouvertes et portées en arrière par l'un des anges, ont l'apparence d'un fardeau.

Brauwer (Adrien) : 1° Trio burlesque. Trois paysans attablés chantent un air bachique. L'un d'eux, dont les traits se rapprochent de ceux de Polichinelle, bat la mesure.

2° Concert vocal dans la cuisine. Cinq paysans, dont trois assis près d'une cheminée, exécutent un quintette. Bon, mais peu éclairé.

3° Conversation de paysans, pendant du précédent. Les uns fument, d'autres boivent ou causent dans une cuisine. Il n'y manque qu'un peu de lumière.

Brauwer (style d'Adrien). Homme mangeant; plus loin, femme; pochade.

* Breughel (Jean), dit *de Velours* : 1° Les Quatre éléments, paysage dont les figures sont de H. de Klarck. La Terre est une grosse femme nue couchée à droite. Elle tient une corne d'abondance. L'Eau est une jolie Flamande au double menton, tenant un grand coquillage d'où l'eau s'échappe. Un génie, dans le ciel, ayant sur son poing levé un perroquet, personnifie l'Air. Enfin le Feu est représenté sous la figure d'un jeune homme brun et barbu, circulant dans l'espace avec la foudre à la main et portant un cierge allumé. Jolie toile.

2° Vénus musicienne. La déesse, — un peu trop flamande : les figures sont de l'école de Rubens, — joue du sistre en nous regardant. Cupidon, à ses pieds, tient le cahier de musique et contemple sa mère. L'auditoire se compose d'un perroquet blanc perché à la droite de la déesse et d'un jeune cerf à sa gauche. Cahiers sur une table, instruments à terre. Au fond de la pièce, trois arches donnant vue sur un château précédé d'une pièce d'eau circulaire; à notre droite, tableau représentant Orphée jouant un air de lyre aux bêtes féroces. Au premier plan, table avec sphère, montre, etc. Joli tableau.

* 3° Les Quatre éléments, paysage, dont les figures sont de Henri van Balen. Belle fille épanchant l'eau d'un coquillage; deux jeunes femmes, l'une avec un fruit qu'elle nous présente, l'autre avec une corne d'abondance; deux autres femmes entrelacées et planant dans les airs, la première tenant une torche allumée, la seconde un oiseau de paradis. Au fond, halte de cavaliers, cerfs, vaches, etc. Charmante composition bien conservée.

4° Vénus et Cupidon dans une galerie, dit le catalogue. Cette femme taillée en force est-elle bien la déesse des Amours? Ne

serait-ce pas plutôt la Peinture religieuse personnifiée? L'enfant ailé lui présente un cadre où j'aperçois le Christ prêchant ou baptisant. Cet enfant n'est-il pas un ange ? La galerie est garnie de tableaux. Au fond, arcade par laquelle on découvre des maisons, une pièce d'eau, un jardin, etc. Bonne toile, dont les figures sont de l'école de Rubens.

5° Médaillon entouré d'une guirlande de fleurs, de fruits, de légumes et représentant une offrande des productions du sol faite à la Terre par chaque Saison. Figures de van Balen. L'Automne, à genoux, lui présente des pêches et des raisins. Le Printemps, autre jouvencelle, la couronne de ses plus jolies fleurs. L'Été avec ses épis est un beau jeune homme, et l'Hiver, en costume oriental, tient je ne sais quoi. Plus bas, des enfants se chauffent. A chacun des coins inférieurs du médaillon est une jolie nymphe à genoux tenant des fleurs, avec de petits amours près d'elle.

6° Un géographe et un naturaliste en conférence, chacun avec deux personnes. L'un des savants assis est enfoncé dans son fauteuil et fait une lecture. Les autres sont debout. Une mappemonde posée au milieu de la table est bien éclairée et d'un bon relief.

7° Petite Adoration des mages au centre d'une guirlande. La Vierge se tient raide comme dans les tableaux gothiques. On ne sait de qui sont les figures. Les fleurs manquent de relief.

8° Surprise et attaque d'un convoi par un corps d'infanterie et de cavalerie. Grand mouvement; beaux effets de lumière entre les groupes de droite et ceux de gauche. Mais le fond éclairé ressemble à une pièce d'eau. On est tout étonné d'y voir marcher des soldats.

9° Paysage boisé. Voitures, gens à pied et à cheval. Jolie lumière dans le bois à droite. Au milieu, éclaircie et ciel.

10° Guirlande de fleurs. Au centre une Madone avec l'Enfant, de l'école de Rubens. La physionomie de la Vierge, dont les beaux yeux noirs se tiennent baissés, est empreinte de bonté et de sentiment. Elle tient une couronne. Le *Niño* debout, la tête et les mains appuyées sur la poitrine de sa mère, se retourne de notre côté. Il est on ne peut mieux modelé. Charmant petit tableau.

11° Composition du même genre que la précédente. Jolie Vierge, tellement absorbée dans la contemplation de son Fils endormi, qu'elle oublie de cacher le sein mis à nu pour l'allaiter. Cet enfant si bien endormi est gracieux au possible Derrière lui, deux anges. Fleurs bien traitées.

12° Petit paysage assez insignifiant.

13° Vase rempli de fleurs et posé sur une table. Altéré.

14° Noce de village. Banquet et bal en plein champ. La table où se trouvent les mariés est au fond. On embrasse sa danseuse ou sa voisine de table. A droite, joli paysage avec auberge, voitures et gens circulant en tous sens. Au premier plan, une femme coiffée d'un chapeau d'homme, donne le sein à son enfant, tandis que son mari couché à terre ronfle à ses côtés.

* 15° Médaillon entouré d'une guirlande de fleurs. Rubens y a peint la Vierge, l'Enfant Jésus et deux anges, puis quelques animaux. La Madone couronnée par les anges, dont on ne voit que le haut du corps, regarde avec amour son Fils, qui la saisit au cou comme pour l'embrasser. Elle est charmante avec ses grands yeux noirs et ses cheveux blonds, et je crois reconnaître la Ferman. Ce tableau est si joli qu'on remarque à peine les fleurs,— bien traitées pourtant.

* 16° Bal champêtre; pendant de la Noce de village. De jeunes paysannes se tenant par la main dansent une ronde. Leur file se déroule comme les anneaux d'un serpent. On pourrait faire quelque reproche à la perspective en toit ; mais les danseuses sont si bien peintes, et leurs poses animées contrastent si heureusement avec l'immobilité des autres groupes que la critique se sent désarmée. Toile bien conservée.

17° Vénus et Cupidon, figures de l'école de Rubens. Vénus a perdu sa fraîcheur. Il y a de la confusion dans ces amas d'armes et de tableaux. On ne respire qu'en se sauvant par l'échappée à gauche, où l'on aperçoit des ruines.

18° Pendant du numéro précédent. Dans une galerie remplie de tableaux, de fruits, de poissons et de gibiers jetés pêle-mêle au premier plan, une bacchante assise près d'une table présente sa coupe à un satyre qui l'emplit de vin. Le mur jaune sur lequel la blanche tête de la nymphe flamande se détache si bien est au contraire défavorable au satyre et à sa cruche, car tous deux sont de teinte jaunâtre. Le paysage de droite est délicieux.

* 19° Les Sciences et les Arts, figures de l'école de Rubens. Une jeune blonde accoudée sur une table tient de l'autre main une planche de médaillier. A l'autre bout de la table, une belle brune porte une fleur à son nez. Quel art, quelle science représente cette femme ? Un amour tient un miroir où l'on aperçoit la tête d'une jeune fille restée dans la coulisse. Un autre amour ou génie apporte une corbeille de fleurs. La pièce est garnie de tableaux. J'en distingue un dont les personnages ont presque la taille des figures vivantes, ce qui choque la vraisemblance. La Vénus qui s'y trouve fait un mouvement de hanche peu gracieux. Le fond de la

toile nous offre une vaste galerie remplie d'objets d'art et de sciences, comme livres, statues, peintures. Grande et belle composition.

20° Fleurs bien traitées, mais trop enfoncées dans un vase.

21° Le Paradis terrestre. Cheval blanc de face, inférieur à celui du tableau suivant. Panthères couchées, dont l'une fait sa toilette; car elle lèche une de ses pattes. Sur le devant, à gauche, pièce d'eau. Au fond, arbres chargés d'oiseaux de toutes espèces. Plus loin, à droite, Eve apportant la fatale pomme à son mari assis à terre.

* 22° L'arche de Noé. Au milieu, vers le fond et au premier plan à droite, un vieillard et un serviteur, conduisent le premier un âne et le second un chameau chargés, puis, deux femmes dont l'une assise. Parmi les animaux qui vont entrer dans l'arche, on distingue un magnifique cheval gris pommelé, qui nous regarde fièrement. Le lion montre ses dents; sa compagne nous tourne le dos. Vache blanche, pièce d'eau et oiseaux aquatiques. Au fond, maison avec pigeonnier. Un arbre sans feuilles, plus rapproché de nous, sert de perchoir à toutes sortes d'oiseaux. Un singe et un chat grimpent sur cet arbre. Excellent tableau sur cuivre.

* 23° Réunion de savants assis, au premier plan, autour d'une table chargée d'objets d'art. Plus loin à gauche, autre table garnie de même. Au fond, à droite, un valet, portant un plateau avec pot et verre, entre par une porte qui s'ouvre sur une chambre où l'on voit des livres sur un rayon. Au milieu de la pièce principale, deux hommes debout et un chien noir couché se détachent à merveille du pavé artistement éclairé. Ces personnages examinent un tableau représentant des furieux occupés à briser des instruments de musique et de mathématique. Sur le mur du fond, se trouvent de petits tableaux de paysages avec de beaux effets de lumière. Dans l'un, on voit des bergères au bain. Ce joli tableau, dont la perspective ne laisse rien à désirer, a, par malheur, des ombres noircies.

24° Paysage avec marché à gauche. Au centre, canal que borde une prairie où du linge est étendu. Ce gazon, découpé par de petits carrés blancs, est déplaisant au premier coup d'œil, mais la perspective est si parfaite dans cette partie du paysage, l'illusion est si grande, qu'on se prend à admirer un détail d'assez mauvais goût. A gauche, marchands, acheteurs, scène très-animée. Au milieu, sur le devant, extrémité d'une pièce d'eau où se prélassent des canards.

* 25° Paysage. A droite, groupe d'ouvriers faisant leur repas sur l'herbe. Cette rivière qui serpente, ces frais gazons, cette paysanne assise sur un cheval blanc, tout cela est d'une vérité saisissante. Belle toile, bien conservée.

26° Noce champêtre. Le cortége se rend processionnellement à l'église. Le peintre a égayé cette marche. Voyez ces trois musiciens dont l'un tient sa basse suspendue à une bandoulière, ce tambour en tête, battant sa caisse d'une main, ces trois premiers personnages comiques placés sur le devant à gauche, et cette danse en rond à droite.

27° Banquet de la noce, pendant du précédent. Deux tables sont dressées à l'ombre de grands arbres : l'une présidée par la mariée assise sous un dais rustique, et l'autre par l'archiduc Albert et son épouse accompagnés de leur suite, avec des gardes derrière eux. Au centre, valets qui servent. Sur le côté, paysans autour d'un tonneau leur servant de table. Il y a un peu d'encombrement dans ce festin ; les larges collerettes y dominent trop ; mais le milieu de la scène est excellent. C'est un garçon courant avec sa cruche vide qu'il aura à remplir, Dieu sait combien de fois ! c'est un groupe d'enfants placé derrière un seigneur tenant son chapeau et sa bourse ; puis un bon vieux couple : l'homme apportant un gigot, et la femme un plat garni de tartes.

28° Guirlande de fleurs. Joli mais un peu noirci.

29° Vase de fleurs. Bon.

30° Petit pot de porcelaine rempli de fleurs. Bon.

31° Paysage avec étang et plantations de peupliers. Perspective en toit. Tableau mal exposé près d'une fenêtre.

* 32° Paysage. Saint Eustache, descendu de cheval au milieu d'un bois épais, se prosterne en apercevant une croix entre les cornes d'un cerf. Ce signe de rédemption n'est pas visible pour nous, ce qui voudrait dire que le saint a cru voir et n'a rien vu. Le cerf arrêté, le corps de profil, tourne sa bonne tête de notre côté, tandis que le cheval d'Eustache posé de face nous regarde d'un air fier. Jolie toile, bien conservée.

33° Jardin dans lequel se promènent des cavaliers et leurs dames. Parc où des chiens poursuivent des cerfs. Les personnages de gauche sont bien éclairés, mais la perspective n'est pas heureuse. La terre semble vouloir escalader le ciel.

34° Paysage avec moulins à vent. Chars, chevaux, hommes. Les trois coursiers blancs et le moulin de gauche font illusion. Charmante toile encore très-fraîche.

3.

35º Le Paradis terrestre. Le paysage est rempli d'animaux. Mais il faut de bons yeux pour découvrir dans l'éloignement le Roi de la nature et sa compagne.

36º et 37º Vases de fleurs. Bons.

38º Paysage montueux. A gauche, chemin avec voyageurs. A droite, rivière et pont. Jolie toile qui a perdu une partie de sa lumière.

39º Autre paysage montueux. Frais vallon entre deux hautes montagnes, Bohémiennes, bêtes de somme. Joli.

40º Chariots couverts. Autour de l'un d'eux, gens à cheval. Médiocre, mal placé.

41º Paysage. Prédication de saint Jean-Baptiste. Jolie percée à droite. Le saint occupe une petite tribune composée de bambous et appuyée contre un arbre.

42º Buffet. Table garnie de mets; convives, musiciens, instruments de musique. Entre deux colonnes, on découvre la campagne. Une grosse femme, aux volumineux appas, tient une huître et un verre à pied. A l'autre bout de la table, une jeune fille semble caresser un animal qui a l'aspect d'une belette.

43º Vénus et Cupidon dans un jardin rempli de fleurs; palais avec fontaine. Lac à gauche. Les figures sont de l'école de Rubens.

44º Les quatre Éléments, figures par Klarc.

45º L'Abondance entourée d'enfants, de fruits et de fleurs.

46º Le Paradis terrestre. Adam reçoit de sa compagne le fruit défendu. Animaux.

47º Les Éléments et l'Abondance, répétition du tableau ci-avant décrit (3ⁿ).

48º Paysage. Prairie arrosée par un ruisseau. Vaches; repas champêtre.

49º Autre paysage avec allée d'arbres et un palais dans le fond. Au premier plan, l'archiduc et sa femme avec leur suite, de retour de la chasse, et se délassant à l'ombre.

Les sept derniers de ces tableaux sont altérés.

50º Paysage avec figures et deux moulins à vent. Toute petite toile, jolie, mais en partie noircie.

51º Paysage. Un chariot gravit une montagne, tandis que des vaches en descendent. En bas, deux femmes assises causent avec un homme debout. Bon, mais noir. Il y a toutefois une belle lumière à gauche.

* 52º Marine. Moulin à vent sur une éminence de la côte. Barques en mer. Des bateaux pêcheurs stationnant près de la rive, coupent l'espace liquide, ce qui donne lieu à de beaux effets de

lumière. Ce tout petit tableau, très-bien éclairé et très-frais, est un vrai chef-d'œuvre dans son genre.

53° Orphée apprivoisant des animaux féroces. Altéré.

* 54° Autre marine. Côte de rochers. Figures. Ville dans le fond. Belle roche au milieu et belle lumière de chaque côté. Il est quelques détails sujets à critique. Ainsi un paysan, après avoir déposé son panier à l'entrée d'une cavité de rocher, satisfait certain besoin de nature. Que signifie la scène de ces deux hommes tout nus, dont l'un est couché à terre et dont l'autre court vers lui dans le chemin aboutissant à la mer? Bonne toile du reste, belle lumière.

BREUGHEL (style de Jean) : Deux pots de fleurs. On croirait que ces fleurs sont collées sur un papier noir.

BREUGHEL (Pierre) le Jeune, dit d'*Enfer* : 1° L'Enlèvement de Proserpine.

2° La Tour de Babel.

3° Incendie et sac d'un village par des troupes ennemies.

4° Ville incendiée.

Quatre toiles noircies.

* BREUGHEL (Pierre) le Vieux : 1° Paysage. Sur le devant, massif d'arbres, troupeau de vaches. Au milieu, pièce d'eau, puis éclaircie. Au fond, rocher. A gauche, maisons, voiture de paysan et volaille. Jolie toile.

2° Paysage avec figures et voitures. Homme à cheval. Assez bon ; fond trop bleu.

3° Palais près d'un lac. Au premier plan, au bord du lac, se trouve un carrosse au milieu de la foule. Constructions se reflétant dans l'eau, puis édifices. A l'extrême gauche, maison avec arcade au rez-de-chaussée. Le devant a noirci. Les bâtiments du fond sont encore éclairés. Bon, du reste.

BRIL (Paul) : 1° Paysage avec des chasseurs. Troupeau de porcs ; au centre, canards sauvages dans un étang. Belle lumière à gauche à l'entrée du chemin et bonne pose des chasseurs, cachés par des arbres, et faisant feu sur l'étang ; eau bien rendue. Cette toile posée près d'une fenêtre a des parties noircies.

2° Paysage de petite dimension. Rivière avec barque. L'eau coule sous une voûte formée par de grands arbres ; percée avec maisons dans le fond. Excellent; seulement les parties ombrées ont noirci.

3° Paysage. Au loin, village, figures. Pont et percée, à gauche, d'un très-bel effet. Charmante miniature.

4° Paysage avec bateaux. Des hommes nagent dans la rivière. Bonne perspective des maisons, au delà de l'eau. Jolie toile.

BRONZINO (Angelo le) : 1° Portrait d'un jeune homme inconnu. Visage long, intelligent, rêveur. Il tient une épée des deux mains. Près de lui, livre ouvert. Bon.

2° Salle d'Isabelle. Portrait d'un jeune violiniste vêtu de blanc avec manches à crevés verts. Son bonnet rouge est orné d'une plume blanche. Il tient son instrument. Peinture sèche. Ce n'est pas de ses quatre tableaux celui qui méritait, à notre avis, la place d'honneur qu'on lui a donnée.

3° Portrait de face d'un jeune homme de dix à douze ans. Visage trop long, sourcils trop relevés, bas de visage peu énergique. Il porte une chaîne d'or au cou. Portrait sec, peau trop tendue.

* 4° Portrait d'une dame qu'on croit être une grande-duchesse de Toscane et de ses trois enfants (grandes demi-figures). Si ce tableau n'a pas été restauré, il aurait dû, ce nous semble, figurer plutôt qu'un autre dans la salle d'Isabelle, d'abord parce qu'il est beaucoup plus frais ; le visage de la mère surtout est vivement colorié et éclairé ; ensuite parce qu'il est mieux peint. Les traits de cette dame n'annoncent pas une haute intelligence ; mais ils dénotent une si belle santé, tant de bonheur et de bonté, que le regard s'y arrête volontiers. Sa tête est couronnée par une belle natte de cheveux. Elle a autour d'elle trois enfants bien vivants, celui de droite surtout.

BUONAROTTI (Michel-Angelo), dit *Michel-Ange* : Notre-Seigneur attaché à la colonne (quart de nature). Le corps est vu de face ; la tête tournée à notre droite est assez belle et bien éclairée. Le bourreau de gauche présente aussi son corps de face, mais regarde à gauche. L'autre exécuteur est tout à fait dans l'ombre. Ces trois corps nus avec un linge étroit roulé à la ceinture sont bien dessinés, mais la toile a noirci.

CALIARI (Charles), dit *Véronèse* : 1° Naissance d'un prince royal, — de Charles V, dit-on, — sous une forme allégorique. L'accouchée est richement coiffée ; un cordon en perles et or descend du derrière de sa tête et vient sur la poitrine en partie nue. Au premier plan à gauche, on aperçoit cette jolie blonde en robe jaune si souvent reproduite par Paul Véronèse, père de l'auteur. Charmants paysages à droite et à gauche. Dans les airs, la Renommée avec un liston portant ces mots : *Celebris mundi Veneris partus* et le dieu Mars. Le pavillon sous lequel se trouve le lit de l'accouchée est surmonté d'une couronne royale. Belle toile d'un peintre flagorneur.

2° Martyre de sainte Agathe. Son sein coupé est horrible à voir. Un ange tient d'une main on ne sait quoi de vert et une palme de l'autre.

CALIARI (Paul), dit *Véronèse* : 1° Christ mort adoré par Pie V et des anges (très-petite dimension); esquisse altérée.

2° La Femme adultère. Le Christ montre cette femme à un gros homme vêtu de jaune et dit : « Que celui qui n'a jamais péché lui jette la première pierre. » Les traits communs de cet homme contrastent avec la belle tête de Jésus. La coupable, les mains liées, nous regarde avec un léger sourire exprimant la joie que lui cause cette parole du Sauveur. Toile encore belle, quoique noircie.

3° Le Calvaire (petite dimension). On ne reconnaît plus ici le brillant Véronèse ; le temps l'a dépoétisé. Le cheval blanc du soldat Longin, baissant la tête, a la tournure de Rossinante.

4° Les Noces de Cana (demi-nature). Le visage du Christ placé au centre est bien éclairé. Marie à gauche paraît pâle et triste. Peut-être est-ce la faute du temps. A gauche, une femme grosse et laide a l'infamie de montrer sa gorge. C'est un portrait sans doute; mais pour plaire à cette femme, le peintre a fait une tache à son tableau. Par compensation, nous retrouvons, comme au Louvre, comme partout, sa jolie blonde en robe jaune, qui nous plaît tant avec sa tête effilée. Elle regarde à notre droite d'un air distrait.

5° Portrait d'une dame inconnue, assise, vêtue de vert, jeune blonde fort dodue, dont les grands yeux fixes et la jolie petite bouche annoncent plus de calme que d'imagination. Ses cheveux, ornés d'une fleur près de l'oreille, sont roulés et relevés sur le front.

6° Portrait d'une dame en robe noire avec manches à crevés (demi-figure). Elle a la main gauche allongée sur sa gibecière. Sa guimpe est très-artistement traitée ; mais sa tête fort sérieuse est d'une seule teinte rouge brique.

7° Jésus et le Centurion. L'officier à genoux est soutenu par deux soldats. On dirait que devenu impotent, il vient prier pour lui et non pour son valet. Il présente son épée au Christ qui allonge une main vers lui, tout en se tournant vers ses disciples.

8° Eliézer et Rébecca. La jeune fille, assise près de la margelle d'un puits, accepte les présents de Jacob ; déjà elle s'est parée d'une riche boucle d'oreille. Entre eux se trouvent un vieillard accompagné d'autres personnes, et un cheval. A gauche, derrière Rébecca, on aperçoit sa maison et un domestique donnant à boire au chameau de l'envoyé. Toile altérée.

Salle d'Isabelle : 9° Moïse sauvé des eaux (petite dimension). La princesse richement vêtue et la gorge en partie découverte, est très-jolie. Dans le lointain, à gauche, pont, ville. Il y a beaucoup de mouvement dans cette composition. Les poses sont très-naturelles et les physionomies pleines de vérité. Belle esquisse malheureusement noircie.

* 10° Vénus et Adonis. Ils ont tous deux la tête dans l'ombre. Adonis dort, un bras pendant, l'autre contre sa poitrine, une jambe relevée sur le lit, l'autre posée à terre. Vénus agite un éventail au-dessus de la tête de son amant. Elle est nue jusqu'à la ceinture et se tourne vers Cupidon qui, par égard pour sa mère, se montre à elle sans ses ailes. L'espiègle arrête par le cou un chien disposé à réveiller son maître, afin qu'il se mette en chasse. Excellent tableau, si trop d'ombres n'avaient point envahi les personnages.

11° Jésus et les Docteurs. Cette toile a perdu de son éclat. Quel malheur ! comme ces têtes sont vivantes et quelle magnifique architecture !

Autres salles : 12° Madone et Saints (petite nature, demi-figures). La Vierge tient l'Enfant sur un piédestal, un coussin sous lui. Il est adoré par sainte Lucie et par un saint en armure portant la croix de saint Etienne sur la poitrine et la palme du martyre dans la main droite. Au fond, à droite, portique, et à gauche, campagne vivement éclairée. La sainte est plus belle que la Vierge, dont la narine est mal dessinée et dont la bouche est un peu boudeuse. Bonne toile, en partie noircie.

13° La Madeleine dans le désert (demi-figure). Elle est debout, les bras croisés sur la poitrine et se tourne, la bouche ouverte, vers un rayon lumineux qui illumine son beau visage. Ses traits expriment à la fois la tristesse et la surprise. Ses cheveux blonds tombent sur ses épaules ; sa robe est rose. Devant elle, livre ouvert et appuyé contre un arbre sur le tronc duquel est suspendu un crucifix.

14° Portrait d'une dame à mi-corps. Belle tête très-sérieuse. Ses cheveux d'un blond tirant sur le rouge sont roulés et relevés sur le front. Elle porte une robe rouge brochée en or. Bonne toile.

15° Portrait d'une dame vêtue de vert, avec manches blanches bordées en or et d'un châle noir (demi-figure). Elle tient le cordon doré de sa ceinture. Altéré.

16° Le Baptême du Christ (demi-nature). Belle lumière sur Jésus ; lumière plus vive dans le ciel. Joli paysage.

* 17° Le Christ et le Centurion. Soutenu par deux soldats, son

épée à ses pieds, l'officier romain tourne vers le Sauveur un regard suppliant. Sa tête chauve avec barbe grise est fort belle et bien éclairée. Jésus, en robe rose, tient un bout de son manteau vert et tend l'autre main vers le Centurion. Les têtes des apôtres accompagnant leur divin Maître, celle de l'un des soldats et une autre qu'on entrevoit à droite derrière une colonne, sont d'un très-bon style et d'une vérité étonnante. Belle toile, ombres noircies.

 * 18° Homme jeune au bivoie, c'est-à-dire placé entre la Vertu et le Vice personnifiés par deux femmes. Celle jouant ce dernier rôle est assise, un bras posé sur une table. Sa poitrine et ses bras sont nus; elle est richement parée et tout ce qui l'entoure respire le luxe et la volupté. Elle fixe le jeune homme d'un air hardi et provocateur. Mais il se tourne vers la Vertu, entièrement drapée, qu'il se dispose à suivre. Celle-ci, tenant un enfant par la main, jette, en s'éloignant, un regard de mépris sur son indigne rivale. L'enfant, les yeux au ciel, semble remercier Dieu d'avoir rendu son père à la tendresse de sa famille. Au fond, temple.

 19° Sacrifice d'Abraham (quart de nature). Beaux reliefs du fils. Le père a la tête dans l'ombre noircie. L'ange parle au patriarche, en s'abattant sur la terre, la tête en bas. Bon, mais altéré.

 * 20° Caïn errant avec sa famille (grande demi-nature). La femme assise, un sein nu, s'apprête à allaiter son premier né couché sur ses genoux et tourné vers son père, qui se penche vers lui. Caïn, appuyé d'une main sur son bâton, lève l'autre. Il se trouve presque entièrement dans l'ombre et ne montre que son demi-profil et son dos couvert d'une peau d'animal. Ce qu'on voit de lui annonce une brusquerie farouche. Toute la lumière et tout l'intérêt se portent sur son innocente épouse. La tête inclinée, elle lève les yeux vers cet époux maudit. Son attitude, sa bouche entr'ouverte et son regard tireraient des larmes au plus insensible. Que d'amour, de pitié, de dévoûment dans ce regard! Fond de paysage, belle composition.

 21° Martyre de saint Ginès. Il est à genoux sur une estrade, la tête et les bras tendus vers le ciel, la bouche ouverte. D'une main, le bourreau le dépouille de son manteau, de l'autre, il tient son épée baissée. Belle expression de résignation sur le visage du saint. Bon, mais noirci.

 22° Suzanne et les vieillards (petite nature). Debout, le pied sur une marche, Suzanne se tourne de profil vers le vieillard de gauche. Elle s'enveloppe à la hâte d'une riche écharpe qui ne peut la couvrir qu'imparfaitement, et elle cache avec la main l'un de ses

seins. Son attitude est celle d'une femme indignée. Belle toile, ombres noircies.

23° Portrait d'une dame vêtue de noir et tenant une loupe de la main gauche. Le béret qui la coiffe est singulier. Elle n'est plus jeune. Ses yeux semblent gonflés par les larmes. Ses sourcils levés, ses traits trop lourds et son regard terne indiquent une conception peu facile. Bon portrait.

24° Adoration des mages (quart de nature). Coloris splendide, superbe architecture, mais trop de confusion, défaut rare chez ce maître. Belle et vive lumière sur le Messie et sur le visage de la Vierge. Dans les airs, deux charmants chérubins.

25° Mort de Lucrèce (figure jusqu'aux genoux). Elle est nue et tournée de face. Son glaive est entré dans le sein gauche. Appuyée d'un bras sur un lit, elle lève vers le ciel un regard voilé par la mort. Le corps est d'un relief gracieux, mais il a un peu noirci.

CALIARI (Ecole de Paul), dit *Véronèse* : Moïse sauvé des eaux. La princesse debout à droite, les mains au dos, regarde de haut en bas le petit Moïse avec un léger sourire. Elle est richement vêtue à la vénitienne. Jolie petite répétition du tableau de Véronèse ci-avant décrit, n° 9.

CAMARON (don José) : Notre-Dame des Douleurs. Elle est assise aux pieds de la croix, le cœur percé d'une épée. Anges près d'elle. Mauvais.

CAMPI (Bernard) : Saint Jérôme en méditation, son lion à ses pieds. Assis près d'une table, il tient sa longue barbe d'une main et une palme de l'autre. Il a la bouche ouverte et les yeux trop levés. Sa tête est moins bien peinte que celle de son lion. Sa robe et sa pèlerine rouges et son surplis blanc sont bien traités et bien éclairés.

CANGIASI (Luca) : 1° Sainte Famille. L'Enfant Jésus se dégage des bras de sa mère, pour baiser le petit saint Jean qui s'est mis à genoux devant lui. Saint Joseph les regarde. La pose de ces enfants et le visage souriant de Marie sont évidemment imités du tableau de Léonard de Vinci ci-après renseigné (2°). Mais quelle différence ! Excepté Jésus bien éclairé, tout est maniéré ou noirci.

2° Cupidon endormi. Faible.

CANLASSI (Guido), dit *Cagnacci* : Madeleine pénitente. A genoux, les mains croisées, elle a pour prie-Dieu une pierre sur laquelle se trouvent deux livres, une tête de mort et un crucifix. Son profil, mis mal à propos dans l'ombre, est devenu presque noir. Il est assez beau, mais par trop calme. Le cou, l'épaule, la poitrine et les mains sont bien éclairés ; ses cheveux flottent sur le dos.

Cano (Alonzo) : 1° Saint Jean l'Évangéliste écrivant l'Apocalypse dans l'île de Patmos (petite nature). Appuyé du bras droit sur une pierre, il se retourne vers notre droite et regarde le ciel. Belle tête, jeune, sans barbe, un peu pâle.

2° Portrait d'un roi goth assis sur un trône, la couronne sur la tête. Sa robe est bleue et son manteau rouge. Il tient une épée d'une main et un globe de l'autre. Son siége en marbre gris est singulier. Le dos de la forme d'une coquille est orné de deux chimères et chaque bras se termine par une tête d'aigle. C'est, dit le Guide de Madrid, une faible imitation d'une toile de Vélasquez : toile que je n'ai vue nulle part.

* 3° Saint Benoît abbé, de profil et à mi-corps. Il est devant une table portant un crucifix, un livre ouvert et le bâton pastoral. Les mains croisées sur la poitrine, il contemple un globe soutenu par trois petits anges et apparaissant dans les airs au-dessus du crucifix, ce qui lui annonce le triomphe futur de la religion du Christ dans tout l'univers. Bonne pose du saint, physionomie illuminée par la foi.

4° Salle d'Isabelle. Déposition. Le corps mort de Notre-Seigneur est soutenu sur une pierre par un ange qui semble vouloir le couvrir de ses ailes Ce corps est d'un blanc trop satiné, mais il offre de beaux reliefs bien éclairés ; le raccourci d'une cuisse est bien réussi. Seulement ces formes sont trop allongées, et la pose du Christ est celle d'un homme atteint du mal de mer. La tête de l'ange paraît défectueuse : c'est sans doute la faute du temps.

5° Saint Jérôme dans le désert méditant sur le jugement dernier. Un ange s'abat sur la terre et sonne de la trompette tout près de l'oreille du saint, ce qui agace les nerfs de ce dernier, à en juger par la façon convulsive dont il étreint son crucifix et par le regard effaré qu'il dirige vers l'envoyé céleste. Bonne tête et belle barbe blanche de l'anachorète; bon dessin.

6° Portraits de deux rois goths. Ils sont assis sur un trône ; chacun d'eux porte le sceptre et la couronne. Celui de gauche a la face enluminée d'un marchand de vin ; l'autre a des traits réguliers mais rustiques. Un rideau cache le fond de la pièce.

* 7° La Vierge adorant son Fils au giron. La tête de Marie est entourée d'une guirlande d'étoiles, et celle de l'Enfant Jésus d'une vive lumière. Le *Niño* est couché tout de son long sur les genoux de sa mère. Son corps, vu en raccourci d'une hanche à l'autre, fait néanmoins illusion. Le visage rond et large de la Madone penchée vers l'Enfant exprime une tendresse mélancolique. Heu-

reux l'époux qui posséderait une femme simple, bonne et jolie comme cette Madone !

8° Le Christ à la colonne (huitième de nature). Il est presque de face, les mains attachées à la colonne. Son corps n'a pour vêtement qu'un linge à la ceinture. Beau, mais noirci.

CANTARINI (Simon), dit *il Pesarèse* : La Vierge, l'Enfant Jésus et saint Joseph. Les traits de Marie, quoique réguliers, manquent de distinction. Ses vêtements sont fort bien rendus. Sa tête et son buste projettent sur Jésus, qu'elle tient debout sur ses genoux, une ombre un peu forcée peut-être, mais produisant un effet original et assez agréable.

CARBAJAL ou CARBAJOL (Louis de) : Madeleine pénitente. Grosse femme ouvrant trop les yeux pour regarder sa croix. Faible.

CARDI (Louis) DA CIGOLI : Même sujet que le précédent. La sainte, assise sur une pierre près d'un livre ouvert, tient une tête de mort sur ses genoux et une croix de bois. Elle lève vers le ciel des yeux mouillés des larmes du repentir. Sa pose est disgracieuse et son visage est comme barbouillé par des ombres épaisses. Un ange emporte dans l'espace sa boîte de parfums, objet devenu pour elle inutile. Dans cette toile, le personnage accessoire vaut mieux que le sujet principal. Cet ange est d'un relief admirable et sa pose est parfaite. Sa tête dans l'ombre se tourne vers Madeleine.

CARDUCCI (Barthélemy) : 1° Salle d'Isabelle. Descente de croix. Joseph d'Arimathie et saint Jean descendent le corps en présence de la Vierge agenouillée et tendant les mains vers son Fils. Nicodème ne tient le Christ que par un bras et saint Jean et Madeleine le supportent : le premier par les reins et la seconde par les jambes. Ils sont si absorbés par la douleur et semblent faire si peu d'efforts, qu'on ne comprend pas bien comment le corps est maintenu. Une sainte femme étend une étoffe lilas sur laquelle on va déposer le corps. Autre femme à gauche dans l'ombre. Assez bonne toile, mais on voudrait y trouver plus de vigueur et plus de mouvement.

2° Saint Sébastien. N'ayant pour vêtement qu'un linge roulé à la ceinture, il est attaché à un arbre par les bras et les pieds. Ses deux bourreaux sont devenus presque invisibles. Le corps du saint est bien dessiné ; seulement les clavicules en sont trop saillantes. Ses traits sont ceux d'un adolescent mélancolique. Ses cheveux tombent jusque sur les sourcils. Le rayon lumineux descendant sur le martyr a la forme d'un obélisque.

3° La Cène. Au fond, galerie avec pilastres. Le Christ est bien posé et bien éclairé ; mais sa physionomie est insignifiante. Le

dernier apôtre à gauche se distingue par un beau profil d'un excellent dessin et par sa belle barbe blanche. Je regarde cette tête comme un portrait, et c'est, à mon avis, ce qu'il y a de mieux dans ce tableau.

CARDUCCI (Vincent) : 1° La place de Constance, assiégée par le duc de Feria, est secourue et débloquée (en 1633). Mauvais et altéré.

2° Le Baptême du Christ (demi-nature). De chaque côté, grands anges : les uns à genoux, les autres faisant l'office d'enfants de chœur. Fond de paysage avec rivière. Dans le ciel apparaît la divine Colombe au milieu d'une gloire d'anges. Cette toile un peu noircie n'est pas sans mérite. Seulement la pose de saint Jean-Baptiste, qui n'est ni debout ni agenouillé, et celle du Sauveur, par trop courbé, ne sont pas gracieuses.

3° La Salutation angélique. Dans les airs, le Saint-Espirt et deux anges. Mauvaise pose et physionomie peu avenante de l'archange. La Vierge est mieux ; pourtant ses traits manquent de distinction et ne sont pas assez éclairés.

4° La Naissance de la Vierge. Sainte Anne est alitée au deuxième plan. Sur le devant, trois femmes donnent à l'enfant les premiers soins. Il est tenu par l'une d'elles assise. Ses compagnes, debout, apportent un vase et du linge. La disposition en escalier de ces femmes n'est pas d'un heureux effet. Une servante présente un potage à l'accouchée, dont le haut du corps est relevé et dont les bras, hors du lit, sont posés l'un sur l'autre. Assez jolie toile, malheureusement noircie.

5° Bataille de Fleurus gagnée par les Espagnols en 1622. Au premier plan, soldat tué et nu jusqu'à la ceinture, assez bien dessiné. A droite, le général et un officier parcourent au galop le champ de bataille. A gauche, un combattant reçoit un coup d'épée qui ne perce que son vêtement. Il riposte et frappe son adversaire avec un long poignard. La perspective du premier au deuxième plan est mal rendue, et le paysage se présente en échelle.

6° Siége de Reinfeld par les troupes espagnoles, sous le commandement du duc de Ferrare, en 1633. Mauvais de tous points.

7° Présentation au temple. Faible.

8° Visitation de la Vierge à sainte Élisabeth.

9° Étude de tête d'homme, colossale.

10° Assomption de la Vierge.

Ces quatre dernières toiles sont altérées.

CARNICERO (don Antoine) : Vue d'Albufeira. Grande et riche plaine. A gauche, chasseurs au repos, table, fourneau allumé et

posé à terre. A droite, deux hommes à cheval et deux paysans à pied portant chacun un fusil. Faible.

CARRACCI (Annibal) : 1° Un satyre offre à Vénus une coupe de vin. La déesse étendue sur un lit nous montre ses blanches épaules. Cupidon arrête le satyre au moment où il s'approche du lit. Tête triviale et animée de ce dernier, contrastant avec le joli profil de la déesse. Le reste n'est qu'ébauché. Nous n'avons ici que l'esquisse du tableau du Musée *degli uffici* à Florence, où la femme est désignée comme une simple bacchante.

2° Petite sainte Famille. Vierge assise à terre avec l'Enfant dans ses bras et près d'elle le petit saint Jean. Esquisse jolie, mais altérée.

3° Paysage montueux avec villages et deux montagnes dans le fond. Belle cascade. Bâtiments un peu plus loin de chaque côté. Bonne petite toile.

4° La Vierge tenant l'Enfant Jésus (petite dimension). Marie est assise à terre au milieu d'un joli paysage. Elle est trop repliée sur elle-même. Sa tête, devenue presque noire, a dû être belle. Jésus endormi est charmant.

5° La Madeleine (demi-figure, petite dimension). Elle est évanouie, sa jolie tête renversée en arrière, une main sur une tête de mort. Près d'elle, livre ouvert et boîte de parfums. Deux anges la soutiennent en pleurant.

6° Assomption de la Vierge. Enlevée sur un nuage, elle se tourne vers un ange qui lui montre le chemin du ciel. En bas, apôtres près du tombeau vide. A gauche, portique à colonnes. Noirci.

7° Le Christ au jardin des Olives. Il est entouré par trois anges dont un le soutient, tandis qu'un autre lui présente le calice d'amertume. Au premier plan à droite, les trois apôtres endormis. Bon, mais noirci.

8° Paysage montueux. Au centre, haute roche surmontée d'une tour. Noirci.

* 9° Autre paysage. A droite, prairie arrosée par une rivière sur laquelle des personnages font une promenade en bateaux. A gauche, montagne rocheuse couverte de verdure. A droite, au premier plan, grands arbres avec des jours permettant de découvrir l'eau et tout le paysage, ce qui produit toujours un effet agréable. Belle lumière, surtout au sommet de la roche où se trouve un édifice. Excellent paysage. Seulement les deux hommes placés dans la barque du premier plan sont trop dans l'ombre.

* 10° Vénus et Adonis. Le jeune chasseur, lancé à la poursuite

d'une vilaine bête, s'arrête ébahi à l'aspect de la plus belle des déesses. Son joli visage et ses bras ouverts expriment on ne peut mieux sa surprise et son émotion. La coquette Vénus à demi couchée tient par le corps son fils Cupidon. L'espiègle rit, parce qu'il comprend, à cette douce étreinte et au regard qu'elle lance à Adonis, le service que sa mère réclame de lui. Bon, un peu noirci.

* CARRACCI (Augustin) : Saint François d'Assise. Il est sans doute à genoux, ce qu'on ne distingue pas bien, tant il a été envahi par le noir. Dans le ciel, la Vierge Marie prie le Christ de prendre le moine sous sa protection. Une main sur chaque sein, elle semble rappeler à son Fils qu'elle l'a nourri de son lait. Comment rejetterait-il la prière que lui adresse sa mère si jolie et si émue ?

CARRACCI (Louis) : Christ couronné d'épines, buste. On ne voit plus que le profil de la sainte victime et la main du bourreau qui lui enfonce la couronne : le reste est noir.

CARRACCI (école des) : Saint François, en défaillance, est soutenu par un ange qui étend ses ailes sur lui (grandes demi-figures). L'ange, dont le visage est à demi éclairé, est assez bien peint et paraît vivant. Le saint, altéré par le temps, semble mort depuis plusieurs jours.

CARREÑO DE MIRANDA (don Juan) : 1° Portrait de Marie-Anne d'Autriche, première femme de Philippe IV, en costume de deuil. Elle est assise près d'une table où se trouve un papier ouvert. Petite bouche boudeuse. Ce portrait, comme la plupart de ceux du même peintre, est d'un dessin trop sec. La peau du visage trop tendue détruit l'illusion.

2° Portrait d'une dame petite et monstrueusement grosse. Son vêtement rouge est orné de fleurs d'argent ; elle a des nœuds rouges dans ses cheveux et tient une pomme dans chaque main. Quels traits ignobles et renfrognés !

3° Portrait de Charles II (buste). Il est vêtu de noir et décoré de l'ordre de la Toison-d'Or. Nez et menton trop longs ; physionomie dépourvue d'énergie et d'intelligence. Coloris bleuâtre.

4° Portrait du roi Charles II vêtu de noir. Il a un papier dans la main droite et prend de l'autre, sur une table, son chapeau orné de plumes noires. Au fond, miroir où viennent se refléter divers tableaux. Médiocre.

5° Salle d'Isabelle. Autre portrait du même souverain. Pauvre petit visage souffreteux et triste.

6° Portrait en pied de Pierre Iwanowiz-Potemkin, prélat d'Ulech, envoyé par le czar à la cour d'Espagne en 1681. Longue robe et manteau rouges avec broderies en or. Son visage est lui-même

d'un rouge uniforme. Son bonnet, noir à la base et rouge par le haut, se termine en pain de sucre avec une petite aigrette noire. Sourcils relevés, barbe blanche.

7° Autre portrait de Marie-Anne d'Autriche. Répétition.

Carreño (style de don Juan) : La Madeleine méditant dans le désert, une tête de mort dans une main ; un livre est ouvert devant elle. Visage penché offrant un léger raccourci. La poitrine est cachée par les cheveux en désordre, ce qui produit un mauvais effet.

Carrucci (Jacopo) dit le *Pontormo* : Sainte Famille. La Vierge, agenouillée près d'édifices en ruines, adore l'Enfant Jésus couché par terre sur un pan du manteau de sa mère. Derrière elle se tient le petit saint Jean. Saint Joseph est endormi. Le visage de Marie partie éclairé, partie dans l'ombre, est d'un effet peu favorable. D'ailleurs la bouche est prétentieuse. La pose du *Niño* est un peu forcée.

Castello (Félix) : Combat entre Espagnols et Hollandais. Le premier plan est occupé par le général Alfaro donnant des ordres à l'un de ses capitaines, qui lui parle, chapeau bas. Ils sont tous deux de grandeur naturelle. Ce dernier vu de dos nous présente son profil à la Mazarin. Ils sont en culottes courtes et en escarpins. Au fond, combattants en figurines. Pas de transition pouvant justifier ces deux dimensions si différentes. Est-ce pour la bataille qu'a été fait le portrait d'Alfaro ? N'est-ce pas plutôt pour le portrait qu'on a peint la bataille ?

2° Le roi goth Théodoric, la couronne sur la tête et la lance à la main (demi-figure, grande nature). Mauvais.

3° Siége d'un château-fort, commandé par D. Fabrique de Tolède. Au fond, fort qui saute ; infanterie défilant. Sur le devant, le général vient de donner un ordre au jeune officier placé près de lui. Celui-ci, la main sur la poitrine, semble faire une promesse solennelle. Plus bas, soldats : les uns avec casques et lances, les autres avec chapeaux et fusils. Ici encore la perspective est manquée.

Castiglione (Jean-Benoît), dit *il Greghetto* : 1° Voyage de Jacob. Ce tableau, presque effacé par le noir, n'a plus aujourd'hui que l'aspect d'une esquisse imparfaite.

2° Concert. Le piano est tenu par un vieillard, à la grosse face commune. Le joueur de basse, quoique fronçant par trop les sourcils, est moins laid. Sa manche en satin fait illusion. Le reste est noir.

3° Diogène cherchant un homme. Je ne puis penser que ce personnage regardant à la lueur de sa lanterne au-dessus de tas de pierres et au milieu de vaches et de dindons, là où ne se trouve

qu'un goujat endormi et un ignoble faune, soit le spirituel philosophe satirisant les habitants d'Athènes. Il y a bien un autre personnage, mais il est de marbre : c'est un Marsyas pendu.

4° Tête de mouton, fromage et saucisson. Faible.

5° Embarquement de troupes. Noirci.

6° Eléphants accompagnés de lutteurs indiens et sortant triomphants d'un amphithéâtre où ils ont combattu. Costumes orientaux. Au fond, cirque et obélisque égyptien.

7° Gladiateurs romains. Réunis en groupe, ils se disposent à entrer en lice dans le cirque.

CASTILLO (Antoine del) : Adoration des bergers. Le vieux pâtre qui s'incline devant l'Enfant Jésus est traité à la Ribera, et quoiqu'il ne soit pas beau, c'est ce qu'il y a de mieux dans cette toile.

CAVEDONE (Jacob) : Adoration des bergers. Mauvais dessin, assez bonne lumière.

CAXES (Eugène) : Débarquement des Anglais près de Cadix en 1625, sous le commandement du comte de Lest. Le gouverneur, attaqué de la goutte, se fait porter à l'endroit menacé et donne des ordres. Les personnages du premier plan sont très-grands, très-froids et mal dessinés. La perspective est mauvaise.

CAXES, CAXECI ou CAXETE (Patrice) : Madone avec l'Enfant, composition manquant de noblesse. La Vierge est une petite fille assez niaise. L'Enfant dort bien. On voit dans l'espace un ange d'un assez bon relief, mais il semble y marcher à quatre pattes.

CERCUOZZI (Michel-Ange). Cabane, animaux et pâtres. Faible.

CEREZO (Mateo). 1° Saint Jérôme en méditation. Son corps nu est trop rouge, mais les reliefs en sont bien dessinés. Sa tête relevée de profil manque de beauté.

2° Salle d'Isabelle : Assomption. La Vierge et le grand ange placé à ses pieds, qui se tourne vers elle, sont très-bien. Belle lumière. L'apôtre de droite, regardant au fond du sépulcre d'où l'on n'a retiré que des roses, est d'un bon effet. Le reste est faible. Le ciel est mal rendu, les ombres ont noirci.

3° Les Fiançailles de sainte Catherine. Son profil est trop vulgaire; de plus, il est prétentieux. Marie a des traits insignifiants. Le petit saint Jean et son mouton lèvent tous deux la tête vers Jésus.

CESSI (Charles). Le Temps détruisant la beauté. Faible.

* CHAMPAIGNE (Philippe de). 1° Éducation de la Vierge. La jeune et charmante Marie, enveloppée d'un long manteau bleu dont elle maintient pudiquement le haut sur sa poitrine, présente un livre à sa mère en baissant les yeux. Sainte Anne la regarde avec un tendre intérêt. Sur le devant, tabouret et boîte contenant des us-

tensiles et ouvrages de femme. Le fond est une somptueuse galerie où l'on aperçoit saint Joachim à une fenêtre. Belle perspective. Excellente toile.

2° Portrait de Louis XIII. Il porte une cuirasse avec écharpe blanche et tient un bâton de commandement. Son casque orné de plumes blanches est posé sur une table. Peinture médiocre. N'est-ce pas une copie restreinte du portrait renseigné au musée du Louvre sous le n° 86 ?

* CHIMENTI (Jacob) da Empoli. Jésus au jardin des Olives (demi-nature). Un ange, dont on ne voit que le buste et la jolie tête, présente à Jésus le calice et la croix. Beau profil du Sauveur agenouillé et tourné vers le séraphin. Les deux apôtres de droite, couchés l'un sur l'autre, pourraient être mieux posés. Le troisième, plus âgé, est au premier plan dans la même attitude que l'apôtre assis sur le devant, à notre gauche, dans le tableau de la Transfiguration de Raphaël. Belle lumière descendant du ciel avec l'ange. Coloris vif. Jolie toile.

CIGNAROLI (Jean Bettino). Sujet mystique. Vierge en trône assistée de saint Laurent, sainte Lucie, saint Antoine de Padoue et de sainte Barbe. Sur le devant, un ange gardien tient un enfant dans ses bras. Ces visages ronds, dont la peau blanche et rose est trop tendue, sont d'un pauvre effet. Le *Niño* et le grand ange du premier plan sont ce qu'il y a de moins mauvais.

COELLO (Alonso Sanchez). 1° Portrait de don Carlos, deuxième fils de Philippe II (figure jusqu'aux genoux). Il a une main à la ceinture, l'autre sur la garde de son épée. Complexion délicate, air sérieux de son père; grands yeux ennuyés, sourcils levés, bouche petite et charnue, menton descendant en pointe. Bon portrait.

2° Salle d'Isabelle. Portrait de dona Isabelle-Claire-Eugénie, fille de Philippe II, depuis épouse de l'archiduc Albert. Le visage est trop d'une pièce; il manque de renseignements. Sa robe blanche, dont la ceinture est enrichie de pierreries, et tous les autres détails de sa brillante toilette sont fort bien rendus.

3° Portraits en pied de deux infantes, filles de Philippe II. Celle à droite est la même princesse qui fait l'objet du tableau précédent. L'une donne à l'autre une couronne de fleurs. Têtes de carton.

4° Salle d'Isabelle. Portrait d'une personne inconnue qui pourrait être Antoine Perez. Il est vêtu de noir et décoré de la croix de Saint-Jacques. Tête régulière, sérieuse, un peu dure. Peinture sèche.

5° Salle d'Isabelle. Fiançailles de sainte Catherine, peinture sur

liége. Les anges de droite ressemblent trop à de jeunes filles. La Vierge porte une grande couronne d'or. Jésus debout sur ses genoux se penche vers la sainte qui lui baise un pied, en prenant une pose maniérée. Tableau trop étroit et manquant de perspective.

Pourquoi trois tableaux faits par un peintre d'un médiocre mérite ont-ils l'honneur de figurer dans la Salle des chefs-d'œuvre? C'est qu'en Espagne, comme ailleurs, on croit devoir de la déférence à de vieilles réputations.

6° Portrait en buste de l'une des filles de Philippe II. Jolie petite personne toute simple, dont le bas de visage se termine en pointe. Une fente au bois du tableau coupe le visage par le milieu du haut en bas.

7° Portrait d'une infante qu'on dit être une sœur de Philippe II. Elle tient un éventail. Ses doigts tendus sont par trop minces. Tout son cou est pris dans sa robe et dans sa collerette montante.

8° Portrait d'une autre infante fille de Philippe II. Costume noir orné de pierreries. Ses gants dans une main, elle s'appuie de l'autre sur une table.

* COELLO (Claude) : 1° Vierge en trône et saints. Des anges soutiennent le baldaquin du trône. Marie présente son divin Fils, debout sur ses genoux, à l'adoration des saints François, Michel et Antoine de Padoue. Aux pieds de Jésus, on voit le petit saint Jean avec son agneau, et à son côté, les trois Vertus théologales. Au premier plan, un ange conduit un enfant et le présente à la Madone. Au fond à gauche, belle arcade par laquelle on aperçoit un large balcon en pierres blanches. L'Enfant Jésus est bien peint et les deux saints religieux le sont encore mieux. L'ange gardien aux ailes blanches est parfaitement éclairé. Il est incliné et comme on ne le voit qu'à mi-corps, il est sans doute agenouillé. Bonne toile. Le seul défaut qu'on puisse lui reprocher est une teinte noirâtre qui se fait sentir jusque dans les nus éclairés.

2° Salle d'Isabelle : Sujet mystique de même genre que le précédent. Le trône de la Vierge est placé sous un riche portique. Sainte Isabelle présente au *Niño* une corbeille de fruits. Au premier plan, saint Louis offre au Sauveur son épée, ainsi que la couronne d'épines et les clous de la sainte croix, qu'il a rapportés de son voyage en Palestine. Sa couronne et son sceptre sont déposés à ses pieds. A gauche, saint Jean avec son agneau. Derrière, deux grands anges chantant ou jouant du violon contre une balustrade d'escalier. La tête de saint Louis, quoiqu'on n'en voie pas le profil entier, est très-expressive. Toile altérée.

COLLANTES (François) : 1° Vision d'Ézéchiel (quart de grandeur). Au milieu d'édifices en ruines, le prophète debout, le haut du corps se détachant sur le ciel, semble ordonner aux morts de ressusciter. En effet ils se lèvent : les uns à l'état de squelette, les autres ayant retrouvé leurs chairs et jusqu'à leurs cheveux. Assez bon, mais un peu noirci.

2° Paysage montueux avec une arcade qui le traverse entre des rochers.

3° Paysage accidenté avec château-fort.

4° Saint Guillaume, duc d'Aquitaine, après avoir déposé à ses pieds sa couronne et son sceptre, reçoit dans le désert le pain que lui apporte un corbeau.

Ces trois dernières toiles sont faibles et altérées.

COLYNS (attribué à David) : Le Banquet des dieux. Jupiter, Neptune, Vulcain et Mercure, attablés dans une grotte, sont servis par des génies et de belles nymphes, qui leur présentent des mets faisant allusion aux quatre éléments. Hébé sert l'ambroisie. A droite, la mer et tritons sonnant de la conque. Altéré.

CONCA (Sébastien) : Jésus-Christ servi par les anges. L'un d'eux lui présente de l'eau pour laver ses mains, un autre apporte une serviette.

CONING (Philippe) : Portraits de deux personnes inconnues. Le principal personnage est une femme aux traits ronds assez communs, les yeux baissés. Ce serait une assez jolie soubrette. Mais elle porte un manteau royal, tient un globe dans une main et a la tête couronnée de fleurs tant soit peu fanées. Tête fort bien peinte du reste.

COOSEMAN (A.) : Raisins, grenades, asperges, horloge. Bon, un peu confus cependant.

COOSEMAS (J. de) : Pêche, prunes, petit papillon, coupe de vin, le tout sur une table. Une pêche, vue seulement du côté blanc, est ce qu'il y a de mieux.

CORRADO (Joachim) : 1° Sainte Trinité, esquisse.

2° La Gloire des saints, esquisse.

3° Flagellation du Christ.

4° Le Couronnement d'épines.

5° Jésus chez Pilate.

6° Portement de croix.

7° Triomphe de la Religion et de l'Église ; à qui l'Espagne, accompagnée des Vertus théologales, offre ses productions ; trophées et victoires ; esquisse.

8° Retour du soleil et gai réveil de la nature, allégorie.

9° Saint Cajetan couronné dans le ciel par le Christ et la Madone. Assez jolie composition que je prends pour le carton d'une peinture de plafond. En bas à gauche, grand ange debout et femme couchée. Celle-ci, la Vierge et le saint sont bien éclairés. Marie a de beaux traits; ceux du saint sont par trop vulgaires.

10° Paysage avec roches dans le fond et deux petits figures.

11° Autre paysage avec cascade et deux personnages.

12° La Paix et Astrée se tenant embrassées. La Discorde expire; la Justice et l'Abondance la remplacent.

13° Mort d'Iphigénie.

14° Bataille de Clavijo. On y voit saint Jacques combattant sur un cheval blanc.

15° Adoration des bergers.

16° Le Saint-Esprit descendant sur les apôtres, sous la forme de langues de feu.

Cossiers (Jean) : 1° Le roi Lycaon et Jupiter. Le premier, ayant donné au maître des dieux de la chair humaine dans un repas, fut changé en loup, et son palais devint la proie des flammes.

2° Prométhée tombant du ciel avec le feu qu'il y a dérobé. Ouvrage grossier.

3° Narcisse à la fontaine. Un genou en terre, une main appuyée sur le sol et l'autre sur sa poitrine, le fat considère avec émotion sa belle image. On voit dans l'eau se refléter partie de ses jambes. Assez jolie toile, mal placée.

Coster (Adam de) : Judith mettant dans un sac la tête d'Holopherne, avec l'aide de sa vieille servante. Effet de lumière très-puissant sur la tête de Judith et sur le visage des deux autres. Mais la coiffure de la vieille, descendant jusqu'aux sourcils et les traits communs de l'héroïne, placent l'auteur au rang des peintres de clair-obscur, comprenant peu ou méprisant la vraie beauté.

Courtilleau : Portrait de femme à mi-corps. Elle est richement vêtue ; son manteau est doublé d'hermine.

Courtois (Jacques), dit *le Bourguignon :* Bataille. Au premier plan, choc de cavalerie. Dans le lointain, forteresse sur une colline. Noirci.

* Coxcie ou Coexie (Michel), surnommé *le Raphaël flamand :* 1° Sainte Cécile jouant du clavecin (demi-figure). Ses doigts sont au-dessus du clavier. Physionomie gracieuse, aux yeux baissés. Le cordon de son manteau, en appuyant sur sa poitrine, fait mieux ressortir la forme des seins. Les trois anges qui chantent avec elle sont moins beaux. Toile très-fraîche.

2° Mort de la Vierge assistée par un ange et par les apôtres. Elle est vue, d'abord étendue sur son lit, puis assise dans le ciel sur des nuages et entourée d'anges. Il y a ici un contre-sens : Marie a laissé sur la terre, au moment de son trépas, une enveloppe plus belle que celle dont elle s'est revêtue pour paraître au séjour des bienheureux. Arches à jour d'un bon effet.

* Coypel (Noël) : Salle d'Isabelle. Suzanne devant ses juges (quart de nature). Les bras tendus et les yeux levés vers le ciel, elle met son honneur sous la protection de Dieu. Sa tête est belle et sa pose noble. Le visage haineux de celui de ses ennemis qui lève son voile pour la montrer au peuple et l'air hypocrite de l'autre accusateur sont fort bien rendus. Belle toile, dont le coloris est un peu altéré. La même composition de grandeur naturelle figure au Musée du Louvre comme étant de Coypel (Antoine), fils de Noël, et comme exécutée en grand, d'après un premier travail en petit. N'est-ce pas ce travail que possède le Musée de Madrid ?

Cranach (Lucas Müller) : 1° Chasse à la grosse bête, offerte à Charles-Quint par l'électeur Jean. Cette vieille toile pèche par la perspective : la terre semble menacer le ciel. Une troupe de cerfs se trouve dans une pièce d'eau ; leurs bois s'entre-choquent, tant ils y sont à l'étroit. Les arbalètes des seigneurs et des dames de la cour en font une horrible et facile boucherie. Au fond, château avec pont à son entrée : on dirait d'un joujou en bois. Cependant la perspective est la moins mauvaise.

2° Chasse aux cerfs et aux sangliers. Pendant du précédent tableau et traité de même.

* Crespi (Benoît), dit *il Butino* ; Charité romaine. Les traits peu énergiques de la jeune femme sont empreints d'une tendresse inquiète. Ses beaux cheveux noirs tombent un peu en désordre. D'une main, elle présente un sein à son vieux père, son autre main est posée sur la tête chauve de ce dernier, dont on ne voit guère le visage tourné de côté et dans l'ombre. Mais son dos, au bas duquel s'appuient ses mains garrottées, et la poitrine, ainsi que le visage de sa fille, sont bien modelés et bien éclairés.

Crespi (David) : Déposition de Christ, ou plutôt Piété. Marie soutient le corps mort par le haut du bras gauche et sous l'aisselle droite. Ce corps affaissé, ces jambes qui fléchissent sont d'un beau dessin et bien éclairés ; mais la situation de cette malheureuse mère, supportant tout le poids du cadavre de son fils, fait mal à voir.

Cruz (Manuel de La) : Fête sur la petite place de la Cebada à Madrid. Foule de personnages se mettant en quatre pour être remarqués. Petit tableau sec et prétentieux.

Dammesz (Lucas), dit *Lucas de Leyde* : 1° Vierge en trône donnant le sein à l'Enfant Jésus. Au fond, concert d'anges. Altéré.

2° Madone à mi-corps avec l'Enfant dans ses bras (demi-nature). Dessin correct, teinte des chairs trop uniforme. Par devant, livre ouvert et pot de fleurs fort bien rendus.

Dammesz (école de Lucas) : La Vierge allaitant Jésus, au milieu d'un paysage. Sa tête trop large par le haut, longue et pointue par le bas, est d'un type allemand d'une beauté contestable. Bonne draperie tombant sur ses genoux. Noirci.

* Dammesz (style de Lucas). La Vierge et les *Bambini* : Fond de paysage. Jésus renversé sur sa mère et jouant avec un long chapelet de corail, le petit saint Jean entrant en scène derrière une colonne, le paysage, tout cela est charmant. La Vierge qui regarde en dessous est tellement absorbée par ses graves méditations, que le livre ouvert sur l'un de ses genoux va tomber à terre. Tableau très-frais.

* Droocii Stool (J. Cornélius) : Traîneaux, patineurs et curieux. Excellente perspective. Bien que la scène soit animée de beaucoup de personnages, il n'y règne aucune confusion. On parcourt avec plaisir cette belle rivière dont la glace est transparente sans paraître liquide ; on se sent emporté par les traineaux en forme de barques, on se balance avec les patineurs et l'on se prend à aimer l'hiver.

Duguet (Gaspard), dit (mal à propos) *le Poussin* : 1° Saint Jérôme en prières et se frappant avec une pierre. Figures du vrai Poussin, d'une exécution médiocre. Paysage bon, mais noirci.

2° Animaux écoutant attentivement un anachorète. Le religieux en robe rouge est debout, l'index de la main droite levé, l'autre bras ouvert ; évidemment il prêche et son auditoire semble l'entendre avec intérêt, autant qu'on en peut juger par les attitudes que les ombres épaissies aux premiers plans ne permettent pas toujours de bien distinguer. Le fond de montagnes est aujourd'hui la seule partie éclairée. Cette composition veut-elle dire que les vérités de notre religion sont tellement claires, que les bêtes elles-mêmes peuvent les comprendre ?

3° Paysage. Effet d'orage. Un rayon perçant les nuages illumine la scène. Les bergers abandonnent leurs troupeaux et fuient épouvantés. Joli petit cadre.

4° Paysage. Une averse. On ne voit plus guère qu'un rocher s'élevant jusqu'au haut du cadre.

5° Salle d'Isabelle. Paysage montueux. Au premier plan, Made-

leine adorant la sainte croix et au bord de la rivière, pâtre avec des vaches. Au fond, villages, ville, rivière, cascade. Je n'ai pas vu cette toile, que copiait l'infante.

6° Paysage. Au milieu, rivière avec cascade. Au deuxième plan, troupeau de brebis paissant au bord de l'eau. Au premier plan, homme qui se repose. Bonne toile, noircie sur le devant.

7° Paysage montueux. Au loin, village au bas d'une colline. Au centre, rivière avec deux cascades. A gauche, deux personnages dans un chemin offrant une pente rapide. Jolie toile.

Durer (Albert) : 1° Crucifiement (petite dimension). Saint Jean soutient la Vierge tombée sans connaissance au pied de la croix. Elle est entourée par les autres Marie en pleurs.

* 2° Le premier péché. Ève saisit le fruit défendu que tient encore le serpent tentateur, et s'appuie de l'autre main sur une branche à laquelle est attaché un écriteau ou signe placé par Dieu pour rappeler sa défense. Belle lumière, belles formes de la femme, dont les jambes sont toutefois trop minces.

* 3° Adam tenant la pomme que lui a donnée sa compagne. Il penche un peu la tête de côté et sa bouche s'ouvre comme pour exprimer une crainte ou un remords. La branche à laquelle est attachée la pomme cache sa nudité. Moins de lumière, mais meilleur dessin, que dans le n° précédent.

Ces deux tableaux, plus beaux et plus frais que ceux du palais Pitti à Florence, sembleraient en être les originaux.

4° Salle d'Isabelle : Portrait de l'auteur. Beau nez, jolie petite bouche aux lèvres charnues, yeux trop petits, dirigés de côté, front penché en arrière, visage trop long et manquant d'énergie : le menton étant presque plat. Singulier costume rayé de blanc et de noir; bonnet de mêmes couleurs et dessin; chemise avec un bord doré. Fond de paysage aperçu par une fenêtre ouverte. Le Musée de Munich possède un autre portrait de Durer fait par lui-même et beaucoup plus avantageux que celui-ci.

* 5° Même salle d'Isabelle : Portrait d'un homme d'environ cinquante ans. Vêtement obscur, chapeau à larges bords porté sur le côté de la tête. La bouche et les yeux semblent contractés par la colère. Il tient un papier à la main. Serait-ce un auteur de drames? Visage admirablement modelé et éclairé.

6° Composition allégorique. Trois jeunes filles, dont l'une joue du luth, sont réunies sous un laurier et chantent. Un serpent est roulé autour de cet arbre. Trois petits génies assistent à ce concert. L'un de ces espiègles tient par le cou, comme s'il l'étranglait, un cygne qu'il veut faire chanter, j'imagine. Celle des jeunes

filles la plus rapprochée de nous se montre ostensiblement aussi légèrement vêtue que possible : c'est une bonne Allemande joufflue avec un corps fluet. Ses compagnes, quoique mises plus décemment, semblent, au contraire, se cacher. Sujet obscur. Génies mal peints.

7° Les Trois âges de la vie humaine, pendant du précédent tableau. Un enfant se roulant par terre n'a rien de la grâce qui fait aimer le premier âge. La femme au premier plan n'a pas non plus l'attrait de la jeunesse. Son visage est trop plat et sa physionomie peu sémillante. Elle n'a qu'un tout petit vêtement que sa voisine ramène par pudeur. Quant à celle-ci qu'on nous montre vieille, nue, avec des seins pendants, ce n'est pas la vieillesse devant inspirer le respect, c'est une proie que guette la mort. Certes il y a du talent dans l'exécution de ce tableau, mais peut-on en louer la composition? ne renferme-t-elle pas une méchante satire plutôt qu'une vérité consolante?

8° Vierge allaitant. Ce tableau n'est pas sans mérite ; mais l'enfant est par trop rouge et la Vierge est une Allemande, non une Juive.

* 9° La Vierge avec l'Enfant Jésus. Elle le tient par la tête ; un livre est dans son autre main. Son regard baissé, mais dirigé vers notre gauche, permet de voir ses beaux yeux pensifs, j'ose même dire distraits ; car elle oublie de cacher un sein nu et virginal. Un cordon entourant son cou soutient je ne sais quel médaillon passé dans son corsage. Au fond, colonnes plates en demi-cercle. Tableau très-remarquable et si soigné que de près comme de loin, il produit une égale illusion : c'est que le dessin en est ferme et pur, et que les ombres sont habilement distribuées. L'enfant, qui baise sa mère à la joue, est un chef-d'œuvre de modelé ; le raccourci de sa cuisse droite relevée, est parfait. Voilà, à mon avis, celle des toiles de Durer qu'on aurait dû placer de préférence dans la Salle des chefs-d'œuvre.

DYCK (Antoine van) : 1° Madeleine pénitente, la main gauche sur une tête de mort, est couronnée par un ange.

* 2° Couronnement d'épines. Le corps du Christ est vigoureux et d'une carnation animée ; sa tête penchée à notre droite et dont les yeux se ferment à demi, est très-belle. Ses bourreaux sont peints et éclairés supérieurement. Celui du milieu, surtout, avec son casque sur les sourcils et son visage maigre, énergique, méchant même, est réellement vivant. Magnifique toile, dont les ombres seules ont noirci.

3° Portrait du peintre Rickaert en costume turc orné de four-

rures. Il est assis. Sa tête est celle d'un homme d'esprit qui sait observer ; mais ses traits, altérés par le travail ou les excès, accusent un penchant à la colère. Le derrière de la tête, dont la teinte noire s'est étendue, ne se détache plus assez du fond qu'on aurait dû éclairer davantage.

4° Portrait d'un infant cardinal. Belle tête aux yeux d'un bleu de ciel foncé ; nez long un peu gros du bout, jolie bouche, menton fendu. Ce visage ressemble à celui de don Ferdinand d'Autriche, peint par Rubens dans deux tableaux mentionnés plus loin.

* 5° Portrait de la duchesse d'Oxford tenant une rose. Elle porte une robe noire, dont les manches très-larges laissent à nu la moitié du bras. Ses cheveux noirs, lisses sur la tête, tombent en tire-bouchons sur les oreilles ; les tresses du chignon sont entremêlées de perles. Charmante tête, un peu grasse, au double menton ; beaux yeux noirs surmontés de sourcils bien arqués, jolie bouche dont les coins, en se contractant, produisent un sourire séduisant; regard de côté plus dangereux encore ; belle poitrine. Superbe portrait d'une conservation parfaite et d'une lumière presque égale à celle des portraits de Velasquez.

6° Portrait de Henri de Nassau, prince d'Orange, revêtu de son armure (demi-figure). Bon.

7° Portrait d'Amélie de Solms, princesse d'Orange, assise. Elle est vêtue de noir. Grands yeux noirs aux sourcils très-relevés, petite bouche charnue et petit menton en boule : le tout annonçant plus de douceur que d'énergie et de vivacité d'esprit.

8° Portrait équestre de Charles Ier, roi d'Angleterre, en armure (demi-nature), vu de face. Le poitrail du cheval blanc et la figure du cavalier sont bien éclairés, mais le derrière de la monture se confond avec les arbres du dernier plan.

9° Portrait d'une dame d'un âge mûr, vêtue de noir et portant une large collerette et un riche collier.

10° Portrait d'Henri, comte de Berga, armé, le bras gauche serré par un nœud d'étoffe rouge. Son visage, déjà âgé, est altéré, il est d'ailleurs moins bien éclairé que les autres portraits ; l'œil est rouge, fatigué, sa barbe rousse grisonne ; ses cheveux sont encore noirs ; le front est presque chauve. Du reste, beau nez, air distingué, un peu chagrin.

11° Portrait d'un célèbre musicien d'Anvers, à ce que l'on croit. Il est vêtu de noir. L'instrument qu'il tient a le manche long et large, — on n'en voit plus le corps ; — ses cheveux noirs et courts sont taillés carrément sur le front. Sa tête bien éclairée

et tournée vers nous est animée, mais peu noble, son front penché, ses sourcils relevés et son beau nez annoncent, il est vrai, de l'imagination ; mais son regard ne nous communique que l'émotion de l'instrumentiste, et l'on devine que son génie va disparaître avec son luth remis dans l'étui.

12° Portrait d'un personnage inconnu et vêtu de satin noir. Il porte l'épée en sautoir. Sa tête brune et longue, son menton énergique, son nez régulier formeraient un très-bel ensemble si les yeux étaient plus grands et plus vifs. La bonté se peint dans sa jolie bouche et dans le haut de la joue. Il est à regretter que ce visage ne soit pas mieux éclairé.

* 13° Salle d'Isabelle : Portrait de van Dyck et du comte de Bristol (grandes demi-figures). L'auteur a mis très en évidence et en pleine lumière ce gros et trivial seigneur, campé fièrement, le poing sur la hanche et vêtu d'un satin blanc tout luisant. Puis il s'est modestement placé au deuxième plan, en simple habit noir. Le corps un peu penché en avant, il nous regarde de côté, comme pour nous dire d'un air malin : « Il l'a voulu. » Ridiculiser un sot de façon à le faire souffrir est une chose que je blâme ; mais s'en moquer en flattant son orgueil, est une petite vengeance permise au génie qu'un riche imbécile regarde par-dessus l'épaule. Ce tableau figure, à juste titre, dans la Salle des chefs-d'œuvre. Dessin, couleur, conservation, tout est parfait d'exécution. Il nous offre de plus une scène de comédie digne de Molière. Et que d'esprit dans cette jeune et belle tête de van Dyck !

* 14° Portrait d'Henri Liberti, organiste d'Anvers, vêtu de noir, un papier de musique à la main. C'est un beau, gros, jeune et imberbe blondin, aux deux mentons ; son cou est nu, sa chemisette s'entr'ouvre irrégulièrement ; une grande chaîne en or brille sur la poitrine. Un coude appuyé sur le socle d'une colonne, il regarde à notre droite : pose un peu prétentieuse ; mais la main qui pend est si parfaite de forme et de dessin qu'on excuse volontiers la coquetterie de son propriétaire. Excellent portrait.

15° Tête de vieillard à longue barbe blanche. Cette tête un peu inclinée et regardant à notre gauche est belle, mais la lumière commence à y faire défaut.

* 16° Déposition. Le Christ est étendu sur une pierre ; le corps, sous lequel on a passé un linge blanc, est relevé par le haut ; l'un des bras est posé sur le genou de la Vierge. Madeleine agenouillée à demi, baise la main de ce bras ; saint Jean apporte un manteau rouge pour en couvrir le corps mort. La tête du Sauveur penchée vers Marie est fort belle et l'expression de douleur contenue chez

la malheureuse mère qui regarde le ciel en avançant une main ouverte, est très-bien rendue.

* 17° Portrait d'un religieux tenant un crucifix (demi-figure). Admirable toile où le peintre a décrit l'âme en même temps que les traits du personnage. Nez long, effilé; beau front penché en arrière et formant saillie au-dessus des yeux. Le regard inspiré de cette tête énergique quoique sans barbe, est celle d'un missionnaire prêt à donner sa vie pour le triomphe de la foi.

18° Salle d'Isabelle : Arrestation du Christ, baiser de Judas, saint Pierre coupant une oreille à Malchus, scène nocturne et tumultueuse. La tête de Jésus est fort belle et contraste avec les autres plus ou moins triviales; mais trop de gens nus ou débraillés se ruent les uns sur les autres, en montrant le blanc de leurs yeux; on a trop visé à l'effet. Un homme qui crie porte au bout d'un bâton une lanterne sans verre.

19° Saint François en extase, les mains posées sur une tête de mort. Altéré.

20° Diane et Endymion. Un satyre les surprend endormis sous un groupe d'arbres. Au premier plan, gibier tué et instruments de chasse. Toile jolie, mais altérée.

21° Saint François en extase qu'un ange régale d'un air de luth. Belle toile malheureusement noircie.

22° Portrait de dame Polyxène Espinola, première marquise de Leganes, assise, les mains sur les bras de son fauteuil. Elle est vêtue de noir.

DYCK (style d'Antoine van) : La Vierge aux roses. L'Enfant Jésus présente une rose à sa mère; le petit saint Jean en tient deux autres. Le *Niño* est assez bien modelé, mais sa pose et tout le reste du tableau ne valent rien.

ELSHEYMER (Adam) : Cérès chez la vieille Hécube. Un enfant se moquait de la déesse buvant avec avidité; il est changé en lézard.

ES (Jacob van) : Deux jolis tableaux de nature morte : limons, huîtres, coupe de vin, sur une table, etc.

ESCALANTE (Jean-Antoine) : 1° Sainte Famille, joli petit cadre dans le style de Paul Véronèse. Marie est belle, son visage est bien éclairé, et sa robe rouge bien rendue.

2° L'Enfant Jésus et le petit saint Jean tenant un globe et un mouton. Tout est bien éclairé, excepté les parties essentielles, c'est-à-dire les visages des saints enfants. On pourrait prendre le globe pour un miroir dans lequel semble se regarder avec complaisance l'agneau assis entre leurs jambes.

Espagnole (école) : 1° Vierge glorieuse. Marie, sur des nuages, présente l'Enfant Jésus à l'adoration de dévots.

2° Assomption de la Vierge. En bas, les apôtres entourent son sépulcre.

Espinos (Benoît) : 1° Cinq vases de fleurs.

2° Guirlande de fleurs. Au centre, bas-relief représentant Minerve et Mercure.

Espinosa (Joachim-Jérôme de) : 1° Sainte Madeleine en oraison;

2° Notre-Seigneur détaché de la colonne.

3° Saint Jean avec son mouton.

Eyck (Gaspar van) : 1° Vue d'un port de mer. Belle lumière du fond à droite où sont les vaisseaux. Les premiers plans sont dans les ténèbres;

2° Combat naval entre Maltais et Turcs, abordage;

3° Marine avec grands vaisseaux, haute roche dans le lointain.

* Eyck (Jean van) : 1° Un prêtre en prières. C'est Henri Werlis, magistrat de Cologne, en costume de capucin. Il est à genoux sur une marche dans une cellule. Derrière lui, saint Jean-Baptiste debout, avec l'*Agnus Dei* sur le Livre des sept sceaux. La tête du saint, aux cheveux courts et frisés, est régulière mais peu distinguée. C'est sans doute encore un portrait. La cellule a des fenêtres hautes à petits carreaux avec des impostes, sur chacun desquels est un écusson. Une particularité remarquable est une glace placée au fond dans laquelle on voit une chambre et, par l'une de ses fenêtres, un paysage. Ce tableau, rappelant celui du peintre présentant sa jeune femme à ses amis, de la *National gallery* de Londres, est très-soigné, mais il ne vaut pas, sous le rapport de la perspective, le numéro suivant.

* 2° La sainte Vierge en oraison. Elle est assise et tient un livre sous lequel est passé un linge, sans doute pour ne pas tancr la couverture; ses cheveux pendent sur ses épaules. Son beau visage est très-sérieux; on voit qu'elle est absorbée par sa lecture. Derrière elle, un feu flambe dans la cheminée. Sur le manteau de cette cheminée, on voit un petit groupe en marbre représentant Dieu le Père tenant la croix à laquelle est attaché le Christ et, sous ce groupe, un cierge dans un chandelier. A gauche, fenêtre ouverte sur la campagne. Du même côté et plus près de nous, sur une table en forme d'X, est un lis en pot. Perspective exellente. Petit chef-d'œuvre qu'on aurait dû placer dans la salle d'Isabelle.

* Eyck (école de Jean van) : Salle d'Isabelle. 1° Annonciation. Un édifice gothique, occupant le milieu et le fond du tableau,

divise la scène en deux compartiments. Dans celui de droite, la jeune Marie, les yeux baissés, est agenouillée dans une galerie de cet édifice. Dans la partie de gauche, l'archange Gabriel, couvert d'un riche manteau de prélat et tenant un sceptre terminé par une petite croix, regarde tendrement la Vierge qui l'entend mais ne l'aperçoit pas. Le dessus de la galerie et d'un petit appartement à deux fenêtres offrent des saillies découpées dans le genre gothique. Belle tête, un peu trop longue peut-être, de la Vierge Marie. Joli tableau sur bois.

*2° Même salle d'Isabelle : Mariage de la Vierge. Curieux tableau en deux scènes. Dans la première, on voit sous la voûte d'un petit temple rond que soutiennent quatre colonnes vertes ornées de dessins variés, le pontife à genoux devant un autel. Il appelle sans doute les bénédictions du ciel sur les futurs époux. Dans la seconde, il les unit avec un ruban doré : image ingénieuse des illusions d'un jour de noces. Le vieux Joseph, en robe grise et pèlerine noire, tient la longue tige d'une petite fleur blanche symbole de chasteté. Marie, coiffée d'une couronne d'or, incline sa jolie tête, aux traits fins et allongés, aux cheveux bouffants. Par contraste, le prêtre qui les unit est fort laid. Ses joues d'un blanc pâle, ses lèvres rouges, ses yeux gonflés, en font une véritable caricature : c'est sans doute le portrait de quelque personnage ami ou protecteur du peintre. L'intérieur du temple est de style grec. Là sont réunis les parents ou voisins des époux. On distingue une femme du premier plan vue de dos. Sa coiffure roulée en turban et dont les bouts terminés en pointe descendent jusqu'aux reins, est d'un effet étrange.

Ce tableau et le précédent sont encore très-frais.

EYCKENS (Catherine) : 1° Joli paysage entouré d'une guirlande de fleurs et de fruits.

2° Composition du même genre. Le paysage est moins bien traité.

EYCKENS (François) : Lièvre et oiseaux morts, légumes et fraises. Les asperges, les choux-fleurs et les fraises sont bien peints et bien éclairés, mais ils ne se détachent pas assez du fond.

EZQUERRA (Jérôme-Antoine) : Paysage. Mer avec Neptune, tritons et néréides.

FALCONE (Aniello) : 1° Bataille. Choc de cavalerie et d'infanterie. C'est du Salvator Rosa tout pur. Quelle horrible mêlée ! Un soldat va frapper dans le dos un ennemi qu'il tient sous le pied. Belle cuisse de cheval blanc.

2° Escarmouche de cavalerie. Sur le devant, deux cavaliers,

montés chacun sur un cheval blanc, attirent l'attention. Le premier, à notre gauche, allonge à son voisin un coup de lance que celui-ci ne pourra parer, car il lève le sabre sur un autre adversaire. Le reste du champ de carnage est obscurci par le noir. Le Temps semble protester contre ces sanglantes images qu'il couvre presque toujours d'un brouillard épais. Fond de paysage, avec ruines.

3° Combat entre Turcs et Chrétiens. Confus, noirci.

FLAMANDE (école). 1° Adoration des mages. Au fond, triple arcade dont la voûte de droite est écroulée. Genre gothique, peinture sèche, ombres noircies. Toutefois l'enfant Jésus assis sur sa mère offre de bons reliefs.

2° Le Christ à la colonne. Il est presque nu. Quatre bourreaux le frappent, le soufflètent ou l'insultent. Un soldat, à droite, tient le roseau et porte le manteau d'écarlate. Hérode est assis à droite sur un trône élevé. Des curieux regardent cette scène du haut d'une galerie. Au premier plan, à gauche, se tiennent des vieillards qui sont sans doute des juges. L'un d'eux se distingue par son obésité et par son riche costume. A droite, mendiant assis. Bon tableau sur bois, belle architecture, bonne perspective.

3° La bénédiction épiscopale (demi-nature). Un évêque, à l'autel, bénit une famille agenouillée, bien posée et bien peinte. L'église est remplie de fidèles. Au fond, à travers une arcade, on voit un édifice surmonté d'un dôme.

4° Vue intérieure de l'Église des Jésuites à Anvers. Au-dessus des nefs latérales, galeries avec arches et colonnes. Le maître-autel en marbre a pour tableau Ananie frappé de mort par saint Pierre: tableau qu'on n'y voit plus aujourd'hui et qu'aura sans doute détruit l'incendie de 1718.

5° Portrait de femme vêtue de noir avec collerette. Sa coiffure en gaze blanche est simple et de bon goût. Quoique flamande, cette dame est brune et plutôt maigre que grasse.

6° Portrait d'un inconnu vêtu de noir, à longue barbe blanche. Visage commun mais bien peint.

7° Joli paysage. Chemin garni de passagers. A gauche, pièce d'eau. Il y a du mouvement parmi les personnages. L'un d'eux buvant dans le creux de sa main, fait illusion.

8° Campement. Quelle patience il a fallu pour entasser tant de figures dans cette petite toile! Le fond bleuâtre est trop plat et non assez renseigné.

9° Marine. Jolie toile, mais teinte trop verte.

10° Tête de Philippe IV. Le trait est exact, mais le coloris

trop uniforme est moins vrai. C'est bien lui; seulement la bouche est ici plus commune que dans ses autres portraits.

11° Paysage (petite dimension). Jolie éclaircie à travers les arbres. Noirci.

12° Guirlande de fleurs et fruits ; mauvais.

13° Paysage. Édifice sur le bord d'une rivière. A gauche, église dont la porte est encombrée de pauvres. Au fond, à droite, eau et bâtiment bien éclairés. Le premier plan est devenu noir.

14° Huîtres, pipe et autres objets sur une table. Bon, mais altéré.

15° Vase en terre rouge et chardonneret mort, bien rendus; raisins mauvais ; plus assez de lumière.

16° Portrait d'homme vêtu de noir. Visage long, barbe rousse, air peu intelligent. La tête touche au bord supérieur du cadre. Assez bon.

17° Repos en Égypte, joli paysage. La grille à gauche et le rocher de droite sont parfaits. Personnages trop petits et cadre placé trop haut, pour qu'on puisse distinguer la scène.

FLORENTINE (école). Annonciation. Le grand ange debout semble menacer Marie et l'on dirait que la Vierge agenouillée s'affaisse sur elle-même ; mauvais dessin.

FRANÇAISE (école) : 1° Jacob et Rachel. Le jeune homme ayant levé la pierre du puits s'est approché de Rachel ; il la prend par la taille et par un bras et va l'embrasser. La vierge regarde tendrement son cousin.

2° Jésus surpris au mont des Olives (petite dimension). Un jeune homme assis et tenant une lanterne semble chercher à cacher son visage. Le Christ le regarde et lui pose une main sur l'épaule. Pendant ce temps, Judas donne le baiser servant de signal pour l'arrestation de son maître. On fait souvent Judas trop laid ; ici il est trop beau.

FRANCANZANI (César) : Deux lutteurs. Faible.

FRANCK (Constantin) : 1° *Ecce homo*. Pilate présente au peuple le Christ. La foule est en bas ; on n'en voit que quelques mains levées. Le corps de Jésus a des formes trop peu masculines.

2° Arrestation du Christ au moment où Judas lui donne un baiser. Jésus est assez mal peint : le soldat qui le saisit est mieux.

FRANCK (Dominique) : 1° Sentence de mort prononcée contre le Christ (petite dimension). Il y a trop de personnages du peuple entassés dans un petit espace. Mais la scène du prétoire à gauche est bien éclairée et rendue avec talent. Jésus garrotté est placé au milieu ; un manteau blanc couvre ses épaules. L'un des juges s'a-

vance sur un balcon et lit la sentence, tandis que Pilate se lave les mains en signe de protestation.

2° Prédication de saint Jean. De riches seigneurs, dont l'un à cheval, suivi d'un page au premier plan, se sont arrêtés pour écouter le prédicateur. Celui-ci, ayant un bâton à la main, semble s'adresser particulièrement au cavalier. A gauche, femme assise avec un enfant sur ses genoux. Derrière elle, plus à droite, autre femme et à gauche, vieillard : ces deux derniers bien éclairés. C'est la meilleure partie du tableau. Bonne perspective, belle lumière.

FRANCK (Pierre-François) : Neptune et Amphitrite dans un char entouré de nymphes, de tritons et de néréides.

FRANCK (style des). Le Sauveur dans les limbes. Assez bon, mais manquant de noblesse. Une femme debout, derrière le Christ, est nue au point qu'il a fallu, pour sauver sa pudeur, faire souffler le vent de façon à ramener l'extrémité de ses longs cheveux, sur le haut des cuisses.

FRIS (Pierre) : 1° Descente d'Orphée aux enfers. Singulier petit tableau que le temps a noirci. Orphée et Eurydice se parlent de très-près. Proserpine, levée derrière eux, reproche à l'amant d'avoir violé sa promesse. Dans les airs, un diable pourvu d'une énorme tête d'homme, apporte une femme surprise en chemise et sans doute en état de péché.

2° Paysage. Rivière gelée, patineurs.

* FURINI (François) : Loth et ses filles (figures jusqu'aux genoux). Ce sujet, trop souvent traité, l'est ici d'une façon plus indécente que d'ordinaire. L'une des filles, tournée vers son père, lui pose une main sur la poitrine et l'on comprend que de l'autre main aujourd'hui invisible, elle l'attire sur le bord du lit où elle est assise nous tournant le dos. Loth, placé au milieu et de face, la regarde d'une façon très-significative, en la prenant par la taille et en s'appuyant d'une main sur l'épaule de l'autre fille qui, debout, lui présente une coupe pleine de vin. Les deux corps de femmes, nus à peu de chose près, ont des formes gracieuses et d'un coloris moelleux. Une tache sous le menton de Loth et le ciel foncé et comme barbouillé de bleu, déparent un peu ce tableau.

FYT (Jean) : 1° Coq chantant et poules dans diverses attitudes. Noirci, mal placé.

2° Le Milan et les poules, d'autres oiseaux et deux lapins. A l'approche de l'aigle, une poule se baisse et crie de peur.

3° Divers animaux. Bon, mais un peu confus.

4° Deux lièvres poursuivis par des chiens, dont l'un saisit la

patte de ce lièvre blessé d'un coup de feu. Très-beaux chiens, peu de perspective.

5° Vautours, chiens et canards. Deux chiens aboient sans oser approcher des oiseaux de proie qui effrayent encore plus les canards. Très-médiocre.

6° La cuisinière. Elle tire de l'eau à une fontaine de métal. Du côté opposé, oiseaux et autres animaux morts, fruits. Cette femme rit; on pourrait la prendre pour un jeune homme. Le reste du tableau n'est plus visible.

7° Le cuisinier. Il est entouré de vaisselles, d'animaux morts, de fruits, etc. Ane chargé de gibier, dont on ne voit guère que le nez blanc. Le cuisinier a disparu presque entièrement. Une oie blanche criant, les ailes ouvertes et un linge placé derrière elle sont les seuls objets encore éclairés.

8° Combat de coqs. Noirci.

9° Chien arrêtant deux oiseaux aquatiques.

10° Concert d'oiseaux.

11° Oiseaux et poisons morts.

Ces trois derniers tableaux sont tout noirs.

GELÉE (Claude) dit *le Lorrain* : 1° Ruines de Rome antique, avec l'amphithéâtre de Flavie dans le lointain. Au premier plan, colonnades à droite et arbres noircis. Quatre femmes ensevelissent, dans un tombeau de marbre, le corps de sainte Savine. Belle lumière à gauche du côté du Colysée, bonne perspective. Les figures sont de Philippe Luari.

2° Paysage historique. Au premier plan, la fille de Pharaon reçoit le petit Moïse sauvé des eaux. Dans le lointain, ville près d'une rivière avec cascade. A gauche, groupes d'arbres. Joli effet d'eau. Un berger endormi a été peint par Claude; les autres personnages sont de Courtois dit le *Bourguignon*. Noirci.

3° Paysage. Effet de soleil couchant. Au premier plan, est un anachorète. Noirci.

* 4° Paysage traversé par un large fleuve, avec un pont dans le lointain. Au premier plan, berger et deux vaches. Deux temples à colonnes dont l'un à gauche est vivement éclairé. Deux vaches sortant de l'eau, ou broutant, sont également en pleine lumière. De chaque côté, un massif d'arbres — le premier sur le devant à droite, le second plus loin à gauche — servent de repoussoirs. Eau bien rendue. Très-belle toile encore fraîche.

5° Paysage. Grandes ruines au milieu desquelles on voit saint Antoine tenté par les démons. Effet de lune. Le temps a voilé les rayons de la lune; la nuit est devenue plus noire et c'est fâcheux;

car le pont et ses piliers, et les édifices à gauche devaient produire un fort bel effet et une excellente perspective.

* 6° Salle d'Isabelle. Le point du jour, paysage. A droite et à gauche, massifs d'arbres dans l'ombre. Entre eux, campagne étendue terminée par des montagnes. Vive lumière dont un rayon vient éclairer le beau profil de Madeleine agenouillée, les bras appuyés sur une pierre, les mains ouvertes. Elle contemple une petite croix en bois attachée contre un arbre de la forêt. Le jour est franc, peu vaporeux.

* 7° La fin du jour, paysage. Sur le devant, vaste plaine au milieu de laquelle l'archange Raphaël guide le jeune Tobie. A droite, arbres que domine un pin gigantesque et formant comme une couronne au tableau. Rivière, rochers, colline. Plus loin, villages. L'ange dont le haut du corps bien éclairé et les ailes blanches se détachent sur l'eau plus blanche encore, est d'un excellent effet. Bonne perspective, belle lumière jaune dans le ciel et sur le fond vaporeux.

* 8° Soleil levant. Au premier plan, beau port de mer avec une foule de personnages parmi lesquels on distingue sainte Paula, romaine s'embarquant pour la Terre-Sainte. A droite, édifice dont le pied est dans l'eau; passagers descendant une rampe pour s'embarquer; un homme à genoux contemple la sainte. Au premier plan, à gauche, trois barques. Portique dont on ne voit que deux colonnes, puis autres bâtiments et places. Vaisseau dans le fond illuminé par une lumière blanche. Tout cela est animé et bien décrit. Mais ce qui produit surtout un charmant effet dans cette toile, ce sont les vagues du premier plan diminuant de volume à mesure qu'elles s'éloignent et sur lesquelles glissent les premiers rayons du soleil. Ce paysage mieux conservé est encore supérieur au précédent.

9° Autre effet du matin. Au premier plan, colline avec un chemin que parcourent des bergers et leurs troupeaux. Ici les ombres se sont épaissies : tout est dans l'obscurité, sauf la tête d'une bergère. Le fond à droite est encore lumineux et vaporeux; mais le paysage y est insignifiant.

* 10° Passage d'un gué par des bergers et leurs troupeaux. Une jeune fille relève son jupon jusqu'à mi-cuisse pour ne pas le mouiller; elle est charmante. Un jeune homme vient à son aide et la prend par la main; un pâtre les regarde. Au milieu, rivière avec pont; à gauche, groupe de grands arbres. Au fond, eau, pont d'une seule arche, montagne. Bel effet de soleil couchant. Ciel vaporeux. Tableau mieux conservé que le précédent, son pendant.

Gennari (Benoît) : Le jeune Tobie, après la guérison de son père, veut témoigner sa reconnaissance à l'ange Raphaël; il lui offre des joyaux, en même temps que le vieillard présente sa bourse. L'ange refuse en révélant sa nature céleste. Faible.

Gerino de Pistoja : La Vierge avec l'Enfant au giron et saint Joseph, en adoration devant le Messie.

Gilastre (Matthieu) : Naissance de la Vierge. L'accouchée est au lit. Des femmes donnent à l'enfant les premiers soins. Faible.

Giordano (Luca) : 1° Isaac et Rebecca, paysage à l'imitation de Salvator Rosa. La jeune fiancée arrivée à la maison d'Abraham, est reçue par Isaac qui la prend par la main. Hommes, animaux; fond de campagne. Ombres noircies.

2° Sacrifice d'Abraham, pendant du précédent, paysage. Malgré cette même teinte verdâtre et ces rochers venant encore immédiatement après les figures, cette toile est moins mauvaise que l'autre. Belle pose et belles formes de l'ange arrêtant le bras d'Abraham. Le fils par trop replié sur un piédestal ne montre pas son visage, ce qui est une faute.

3° A l'imitation de Raphaël. Sainte Famille, teinte rouge-brique. Têtes de carton. Seins de la Vierge trop proéminents.

4° Le songe de saint Joseph. Mauvais raccourcis du saint couché sur le dos. L'ange qui lui apparaît et lui montre le ciel est assez bien éclairé.

5° Autre Sainte Famille, genre de Raphaël. La Vierge regarde en dessous, d'un air boudeur, sainte Élisabeth qui ressemble trop à un homme. Mauvaise toile.

6° A l'imitation de Ribera. Saint Antoine de Padoue avec l'enfant Jésus dans ses bras. Belle tête du jeune saint, mais on n'en a éclairé qu'un côté où l'œil est même encore trop dans l'ombre. Giordano ne sait-il imiter que les outrages faits par le temps aux compositions des grands maîtres?

7° Imitant le style flamand : Le Baiser de Judas. Le Christ, en voyant s'approcher de la sienne, la vilaine face du traître, se recule avec un sentiment de dégoût. A droite, saint Pierre coupe une oreille à Malchus. Trop de personnages amoncelés et pas assez de lumière.

8° Pilate se lavant les mains. Son épaule et un bras bien éclairés se détachent de manière à faire illusion. Le soldat de gauche est aussi assez bien peint, mais son armure est trop bleue. Le reste est trivial.

9° Allégorie de la Paix. C'est Rubens peignant une Flamande. Teinte noirâtre bien différente de la belle couleur du peintre d'Anvers. Du reste, la physionomie de ce dernier est bien rendue. La

femme placée derrière celle dont on fait le portrait et l'Abondance, dans les airs, sont bien posées et bien éclairées.

10° Bataille et prise de Saint-Quentin, esquisse devenue noire.

11° Bataille de Saint-Quentin, autre esquisse moins noire et moins mauvaise.

Ces esquisses ont servi sans doute à Giordano pour ses peintures à fresque de la coupole du couvent de l'Escurial. (Voir ci-après.)

12° La Vierge et les saints enfants. Le petit saint Jean offre au Sauveur qui le bénit, une tasse pleine d'eau, symbole du baptême. C'est un Raphaël travesti, défiguré.

GLAUBER (Jean) : 1° Paysage. Villageois allant au marché. Jolie petite toile.

2° Embranchement de chemins. Petites maisons entre des ruines. Troupeaux de vaches et gens à cheval. Au loin, pont sur une rivière dans un pays boisé. Trop noir.

3° Paysage boisé avec ruines et édifices antiques. Rivière, troupeaux, personnages. Jolie toile encore fraîche. Seulement l'eau est trop bleue. Les bestiaux du premier plan sont excellents. A gauche, petit portail à trois colonnes ; plus à gauche, pyramide.

4° Paysage. Chemin où se trouve une auberge devant laquelle sont arrêtés des voyageurs et des voitures. Noirci.

GOMEZ (don Joachim) : La hiérarchie des anges adorant le Saint-Esprit, esquisse de la voûte de l'oratoire de saint Ildefonse. De chaque côté, sur un cercle de nuages, grand ange entouré de chérubins. Derrière, à droite, autre séraphin, mains jointes. Dans le ciel, groupe nombreux de petits anges. La divine Colombe plane au centre d'un cercle lumineux. Assez jolie toile quant aux formes et à la couleur.

GONZALÈS (Barthélemy) : 1° Portrait de Madeleine Ruiz, fille de l'infante Eugénie.

2° Portrait de l'infante Isabelle-Claire-Eugénie.

3° Portrait de la même princesse tenant le portrait de Philippe II, son père.

Faibles tous trois.

* GOSSAERT (Jean) dit *Mabuse:* Très-petite et jolie madone placée dans une niche élégante avec galerie semi-circulaire à colonnes. La Vierge est assise sur un coussin rouge à l'entrée de cette niche. Après le pavement de la partie élevée, viennent trois espaces vides renfermés entre des petits murs dont l'extrémité sur le devant prend la forme de console. Dans le vide du milieu, est un pot de fleurs. L'enfant Jésus tient sa mère par le cou et l'embrasse. Ce

joli tableau, sentant l'enfance de l'art, est encore d'une grande fraîcheur.

Gowi (J.-P.) : 1° Combat des Titans contre Jupiter qui les foudroie et les précipite du ciel. Énorme et mauvaise pochade dont les ombres ont noirci.

2° Hyppomène et Athalante. Ils sont mal drapés pour une course. Joli visage de la femme qui se baisse pour ramasser la pomme jetée à dessein par son spirituel adversaire.

Goya (don François) : 1° Portrait de Marie-Louise, épouse de Charles IV. Faible.

2° Portrait équestre de Charles IV. Teinte rouge, uniforme. Mauvais.

3° Un picador à cheval (petite dimension).

Dans une salle ne contenant guère que des portraits de la famille royale d'Espagne, il s'en trouve deux de Goya, non catalogués.

Le premier représente la famille de Charles IV et de Marie-Louise. A droite, est le roi dont le visage jovial annonce de la bonhomie. A gauche, la reine, à la physionomie fière, revêche. Elle tient un enfant par la main : un autre est porté par une nourrice.

Le deuxième nous offre le spectacle déplorable de seigneurs descendus bénévolement au rôle de *toreadores*. Ils se disposent à s'escrimer dans l'arène en présence des princes et du public assis dans les tribunes.

Ces deux toiles sont d'un faible mérite.

Greuze (Jean-Baptiste) : Vieille femme du peuple avec une béquille dans la main gauche (buste). Le coloris jaunâtre n'est pas celui ordinaire de Greuze. Du reste, ce buste d'une vieille qui fut jolie est parfait de dessin et de vérité. Je l'aurais pris pour un Rembrandt.

Heem (Jean-David) : 1° Fruits. Raisins, oranges et coupe de liqueur. C'est joli, mais l'air ne circule pas autour de ces objets qu'on croirait collés sur une planche.

2° Fruits et vases dont l'un contient de la liqueur : La tasse et le pied de ce vase sont joints par un satyre debout levant les bras comme pour soutenir la tasse : sujet fort bien traité et éclairé. Une pomme fait illusion. Fond un peu noirci.

3° Fruits, timbale et autres vases, pendant du précédent. Bon tableau s'il n'était pas devenu noir. Une serviette jetée sur un meuble est la seule partie encore éclairée.

Hemling (Jean). — 1° Salle d'Isabelle: Adoration des Mages. Voilà un de ces vieux tableaux qui sont d'un prix inestimable et dont le coloris ferait pâlir nos peintures d'hier. Mais, en bonne conscience,

toute cette composition est sèche et de mauvais goût. Par exemple, la vache regardant le Messie d'un air effaré est à pouffer de rire et ce vieux roi baisant les pieds de l'Enfant a des traits taillés à la Don Quichotte.

* 2° Salle d'Isabelle. Triptyque (quart de nature). Dans la pièce du milieu, Adoration des Mages. Dans le volet de droite, la Vierge et deux grands anges adorant le Messie; et dans celui de gauche, présentation au temple. Ce tableau a beaucoup de rapport avec le précédent. Mais il est plus important et mieux traité. Seulement on se demande pourquoi les vieux peintres donnaient à leurs personnages, même à des souverains, des jambes et des bras amincis comme des fuseaux. N'est-ce pas quelque grand personnage mal bâti qui a mis en vogue son infirmité? A droite et à gauche de la scène principale, des seigneurs de la suite des Mages allongent le corps ou la tête aux portes pour contempler le Sauveur. Au milieu est l'étable circulaire, avec fenêtres cintrées très-rapprochées l'une de l'autre et par lesquelles on découvre la campagne. Ici le vieux roi prosterné est moins décharné que dans le tableau précédent. Saint Joseph vêtu de rouge, son bonnet noir à la main, s'appuie sur son bâton. Sa belle tête est fort bien dessinée. C'est sans doute un portrait. On le retrouve avec cette toilette dans d'autres compositions exposées à Bruges, à Munich. Dans le volet de droite, outre Marie et les deux anges, survient, par une ouverture et près d'une colonne, le même saint Joseph coiffé de son bonnet noir et tenant une chandelle dont il abrite la flamme avec une main. A l'extrême gauche, on voit des places, des maisons et le ciel. Dans le volet de gauche, Marie en robe noire et manteau d'un bleu foncé, avec un bonnet descendant jusqu'aux yeux, tient d'un côté l'Enfant nu sur un linge. Le grand prêtre le soutient de l'autre côté. Entre eux une femme, que je prends pour sainte Anne, regarde Jésus. Derrière, clerc en robe et calotte noires. A gauche, dans l'ouverture de la porte, saint Joseph tenant son bâton et son bonnet. Intérieur d'église avec colonnes.

Ce triptyque est un des plus beaux ouvrages d'Hemling. La perspective, la lumière, le coloris sont excellents; la conservation est parfaite.

HEMLING (style de Jean). — Salle d'Isabelle: Un prêtre officiant et levant l'hostie dans une chapelle qui paraît être celle d'un hôpital. Au premier plan, deux assistants. Par une porte ouverte, on voit une maison de bienfaisance. Peinture sèche; assez bonne perspective.

HERRERA (François) le jeune : Triomphe de saint Hermenegilde.

Le martyr monte aux cieux portant la croix ayant triomphé de l'arianisme. C'est pour avoir abjuré cette hérésie qu'il fut condamné à mort par le roi son père. Cette composition pouvant convenir à un plafond, n'est pas ici d'un heureux effet.

HOLBEIN (Jean) le Jeune : 1° Saint Jérôme méditant sur le Jugement dernier, les bras appuyés sur une table. Devant lui, livre ouvert. Altéré.

* 2° Salle d'Isabelle : Portrait d'homme vêtu de noir et tenant un papier à la main. Petits yeux, gros nez bourgeonné, bouche bonne et bien dessinée ; coloris trop rouge, trop uniforme, trop sec... Et pourtant ce visage respire !

HOLBEIN (style de Jean) : Portrait de femme tenant une clef. Elle est coiffée d'une espèce de bonnet de nuit terminé en rond par derrière et lié sur le haut de la tête. Joli visage au simple trait. Ses grands yeux noirs regardant fixement sont dépourvus d'expression. Belle lumière.

HOLLANDAISE (école) : 1° Le chirurgien de village. Il porte une longue robe grise ; son bonnet a la forme d'un éteignoir. Bonne face du patient, dont la tête est rejetée en arrière. C'est un petit homme tout rond à qui on extrait une pierre entrée dans le front. Sa femme porte sur la tête un gros livre rouge.

2° Combat de deux gros vaisseaux entre chrétiens et maures. Assez bon, mais noirci.

3° Bourrasque. La teinte en est noire, mais elle convient au sujet. Bonne toile.

HONTHORST (Gérard), dit *Gherardo delle notti* : L'incrédulité de saint Thomas. La longue tête du Christ est peu distinguée et l'effet de lumière, pendant la nuit, rend son visage blanc comme du marbre. Le saint tout à fait dans l'ombre, enfonce ses deux doigts dans la plaie d'une façon qui répugne.

HOVASSE (Antoine-Renaud) : Portrait d'une jeune demoiselle vêtue à la turque et tenant un masque.

HOVASSE (Michel-Ange) : 1° Sacrifice en l'honneur de Bacchus. Poses généralement forcées, coloris noirâtre. Pas assez de lumière ni de perspective.

2° Sainte Famille. Marie, avec ses grosses joues et sa bouche prétentieuse, inspire peu d'intérêt. Jésus, endormi sur ses genoux, est un joli enfant blanc et rose. Le reste est faible et peu éclairé.

3° Bacchanale, pendant du n° 1. Un satyre est renversé sur le dos par une jeune bacchante en robe rouge. Une autre, en robe blanche, est assise près de Silène, et lui présente un verre de vin.

Un bacchant verse du vin d'une cruche dans une coupe tenue par un enfant. A gauche, deux petits génies.

4° Vue du monastère de l'Escurial. Au premier plan, un religieux assis sur une pierre et lisant. Ce couvent d'un gris noir se confond avec le ciel. Mauvais.

HUTIN (G.) : Homme conduisant une pièce de vin sur une charrette. Figures peu éclairées. Bonne perspective. Cadre mal placé.

INCONNUS (auteurs) : 1° Saint Jérôme en méditation. Belle lumière sur son front et son épaule. Il tient des deux mains une tête de mort sur un livre.

2° Saint Étienne reçu diacre par saint Pierre. Ce tableau fait suite à la vie de saint Étienne décrite par Juanès (voir ci-après). Dessin et lumière passables, mauvais coloris bleuâtre.

IRIATE (Ignace). — Salle d'Isabelle : Paysage. Arbre coupé et gisant au bord d'un torrent; chasseurs. Toile noircie formant dessus de porte.

ITALIENNE (école) : 1° Tête de jeune homme. Faible.

2° Les femmes israélites offrant leurs bijoux à Moïse qui sourit en les palpant.

3° La procession *del corpus* sur la place Saint-Pierre à Rome. Altéré.

JORDAENS (Jacob) : 1° Jugement de Salomon. Bonne composition, types vulgaires.

2° Mariage de sainte Catherine. Cadre en réparation, je n'ai pu le voir.

3° Les Musiciens. Deux hommes chantent; un troisième joue de la flûte. Ces trois têtes ridicules me font l'effet d'une mauvaise plaisanterie.

* 4° Famille bourgeoise. Elle se compose du mari, de la femme et d'une fille, le tout on ne peut plus trivial. La servante, en corsage rouge avec un petit chapeau de paille, est d'un physique moins arriéré que celui de ses maîtres. Un domestique apporte des raisins dans un panier. Près de la dame assise, fontaine surmontée d'un Cupidon en marbre. Voilà l'amour en pauvre compagnie.

5° Méléagre présentant à Athalante les dépouilles du sanglier de Calydon. Altéré.

6° Le Jugement de Pâris (petite dimension). Vénus, au milieu, se montre nue et attire les regards du dieu Mercure. Deux petits génies déshabillent les autres déesses. Altéré.

7° Offrande à Pomone. La déesse est debout sur un piédestal entouré de guirlandes de fruits. Elle tient la corne d'Amalthée. Personnages, animaux. Altéré.

8° Diane au bain. Fond d'architecture.

Joui, de l'école de Rubens : Chute d'Icare. Bon raccourci de la tête du jeune homme tombant. Autre raccourci moins prononcé de la tête du père qui regarde son fils en fronçant le sourcil. Paysage, mer à droite ; à gauche, ville, ruines, montagnes et deux personnages.

JOUVENET (Jean) : Visitation de sainte Élisabeth. Excepté la Vierge en robe blanche et manteau bleu, un bras levé, les yeux au ciel, excepté aussi la tête spirituelle et plus soignée de l'auteur mêlé aux voisins curieux, on ne distingue plus rien, tant le noir a envahi la toile.

JUANÈS (Vincent-Jean de), Macip selon d'autres. 1° Visitation. Marie paraît toute confuse. Est-ce à cause de son état de grossesse ; est-ce de voir sainte Élisabeth à ses genoux ? Saint Joseph et saint Joachim s'embrassent. Valet, âne.

2° Martyre de saint Inès (Agnès) à Rome, petit cadre. Tandis qu'on lui scie le cou avec une longue épée, la sainte presse son cher mouton dans ses bras, ce qui étonne le proconsul romain siégeant à gauche. Dans les airs, deux anges apportent à la sainte palme et couronne d'or. En bas, foule assez confuse.

3° Couronnement de la Vierge. Petit cadre de forme ovale malheureusement altéré. Marie est accompagnée d'un grand nombre de saints. Cette peinture est sans doute une esquisse ; elle est très-remarquable par son fini et par la quantité de personnages rangés horizontalement.

4° Le Sauveur tenant une hostie dans la main droite et un calice dans la gauche. Fond doré. Belle tête de Christ; nous la retrouverons à Valence.

* 5° *Ecce homo*. Très-beau Christ dont la tête est environnée de lumière. Quelle souffrance, mais quelle résignation et quelle souveraine bonté dans cette bouche entr'ouverte et ce long regard qui disent si bien : « Pardonnez-leur, ô mon Père, car ils ne savent ce qu'ils font. » Tableau copié par Murillo.

6° Portement de croix. Il est évident que Juanès avait vu le Spasimo de Raphaël ; mais il est resté loin de son modèle, bien que son tableau ait du mérite. Ici le Christ est debout. Madeleine se tourne vers le Sauveur, tout en soutenant Marie agenouillée. La bouche ouverte de la Vierge est mal dessinée. Saint Jean, derrière elle, ouvre aussi la bouche en levant les yeux au ciel. Simon, le commandant romain, le porte-drapeau, sont posés comme dans le tableau de Raphaël.

7° Portrait de Louise de Castelvi, en robe de velours noir (demi-

figure). On ne voit plus que la tête de trois-quarts regardant à gauche et la main droite tenant un petit livre. Le surplus est noir. Du reste belle tête, bon portrait.

8° Saint Étienne conduit au supplice. Il est entouré de bourreaux et de populace qui le poursuivent de leurs injures et de leurs railleries. Le visage du saint, plein de mansuétude et d'humilité, est très-beau.

9° Martyre du même saint. Au fond, Saul garde les vêtements des bourreaux. L'un d'eux lève des deux mains une grosse pierre sur le jeune Étienne déjà blessé à la tête. Ce dernier, la bouche ouverte, adresse au ciel sa dernière prière. Son visage tranquille et rasséréné par la foi, produit un effet d'autant plus heureux, que sa figure entière est mise, plus qu'aucune autre, en évidence. Le sol est trop jonché de pierres et ces pierres sont mal rendues.

10° Enterrement du martyr. Ses disciples désolés le placent dans le sépulcre. Sa tête, altérée par ses dernières souffrances, paraît moins jeune, mais elle est encore belle. Au fond, à gauche, est un personnage vêtu de noir, qui serait le peintre lui-même. Son regard annonce un homme grave, plus profond que gracieux, sa belle tête présente tous les caractères du génie.

* 11° La Cène. Jésus placé au milieu de la table, une main sur la poitrine, tient de l'autre cette large hostie que le peintre se plaît à lui mettre à la main. A sa droite, saint Pierre et à sa gauche le jeune saint Jean sont tournés vers lui, les bras croisés. Visage très-expressif de ce dernier. A gauche, au premier plan, Thadite à genoux, les mains jointes et allongées sur la table, regarde avec intérêt son divin Maître. Judas assis et tenant une bourse qu'il cherche à dérober aux regards, s'appuie sur la table d'un air embarrassé. Il est roux. Son profil dont on ne voit que l'extrémité, au nez busqué, est celui d'un homme fort et méchant. Une particularité distingue cette scène. La tête de chaque apôtre est entourée d'un cercle dans lequel figure son nom. Celle du Christ est la même que celle du n° 4 ci-avant.

12° Notre-Seigneur au mont des Oliviers. Un ange lui présente le calice et la croix. Les apôtres Pierre, Jean et Jacques sont endormis. La tête du Christ qui paraît tachée par une sueur de sang et celle de l'ange sont seules éclairées ; le reste est devenu noir.

* 13° Descente de croix (demi-nature) ou plutôt déposition. Le Christ est étendu sur le devant, le corps relevé à gauche par Nicodème agenouillé. A droite, la belle Madeleine, en robe blanche, tend le linge placé sous le corps mort. Marie, la tête et le cou enveloppés d'une draperie blanche, paraît abattue par la douleur ; son

corps fléchit, ses mains sont croisées sur la poitrine. Autre Marie en coiffe blanche : elles sont toutes trois à genoux. Au fond, à gauche, autre sainte femme dont la tête s'appuie sur une main. A droite, saint Joseph d'Arimathie apporte une grande boîte de parfums. Au milieu, on voit le pied de la croix. Plus au fond, paysage. Le chagrin des quatre femmes, à des degrés différents, est bien rendu ; il contraste avec le calme des hommes. Bonne toile.

14° Melchisédech, roi de Salem (huitième de nature). Il tient un pain et un vase rempli de vin. Son costume est aussi bizarre que riche.

15° Le Sauveur instituant le sacrement de l'Eucharisite. L'hostie est tenue, on ne sait comment ; car si deux doigts s'y appuient d'un côté, le pouce est placé trop bas pour la saisir de l'autre côté. Jésus tient de la main gauche le calice. Sa robe est lilas ; un manteau rouge est jeté sur l'épaule ; ses cheveux pendent sur son cou. C'est toujours cette belle tête empreinte de force, de douceur, d'intelligence et de dignité. Elle est entourée d'un double cercle jaune, avec trois points lumineux.

16° Le grand prêtre Aaron. Il porte le bonnet à deux pointes et lève des deux mains un grand vase à la hauteur de sa tête. Ce cadre et celui de Melchisédech étaient les volets d'un triptyque dont le numéro précédent formait la pièce principale.

17° Prédication de saint Étienne. Le jeune converti, en robe blanche avec pardessus vert brodé en or, fléchit un genou et lève sa jolie tête, à la barbe naissante. Cette pose a pour but de laisser à découvert un vieillard en capuchon rouge placé au milieu et s'appuyant sur un bâton. Second vieillard debout, en habit vert et turban blanc, puis autres auditeurs. Au fond arcade avec colonnes et au delà deux jolies statues. Par cette arcade, on découvre un obélisque, des ruines et des montagnes.

* 18° Autre prédication du même saint. Il montre à son auditoire le Sauveur du monde apparaissant dans le ciel, à mi-corps dans une gloire d'anges, une main percée tendue en avant, l'autre tenant une petite croix. Cette apparition qui se produit par une fenêtre ouverte, ou plutôt la parole du jeune exalté, excite la colère des assistants. Les uns se bouchent les oreilles, d'autres font des gestes de menace. Leurs poses sont un peu exagérées et dans cette toile, comme dans la précédente, trop de personnages se meuvent dans un petit espace. D'un autre côté, les visages sont d'une même teinte, ce qui choque la vraisemblance. Toutefois ces défauts sont rachetés par de précieuses qualités. Les têtes sont d'un bon style et ici le prédicateur debout, un livre dans la main

gauche, est bien en évidence, car, outre qu'il est mieux éclairé qu'aucun autre personnage, sa tête est entourée d'un rayon lumineux ; et sa physionomie est bien celle d'un religieux inspiré d'en haut.

KESSEL (Jean van): 1° Guirlande de fleurs entourant un médaillon dans lequel sont représentés l'enfant Jésus et le petit saint Jean accompagné de son agneau, avec un paysage dans le fond. Les *Bambini* ont des formes trop massives. Outre la guirlande, un joli bouquet orne chaque angle du cadre.

2° Portrait de Philippe IV, monté sur un cheval gris pommelé. Faible.

LAFOSSE (Charles) : Acis et Galathée. Tandis qu'ils se tiennent embrassés, la flûte du géant Polyphème vient les distraire désagréablement. Le géant a pour siège le pic d'une montagne. La nymphe assise, les jambes étendues, le haut du corps soutenu par son amant sur le genou de qui elle s'appuie, se tourne à droite et regarde d'un air moqueur le vieux jaloux. Elle est charmante ainsi. Le jeune berger moins éclairé tourne au pain d'épice. Le paysage est aujourd'hui enveloppé des ombres de la nuit.

LAGRENÉE (Louis-Jean-François l'aîné) : Visitation. Saint Élisabeth est trop jeune ; on ne la distingue pas assez de la Vierge. Toutes deux sont debout. Zacharie occupé à écrire, s'interrompt pour les regarder. Saint Joseph arrive à la suite de Marie. Le manteau rouge d'Élisabeth fait illusion. Bonne toile.

LANFRACO (Jean) : Entrée triomphale de Constantin à Rome. Altéré.

2° Funérailles de Jules César. Le bûcher élevé au milieu de la scène est tellement large qu'il l'obstrue absolument. En y mettant toute son attention, on découvre quelque chose au sommet de ce bûcher et ce quelque chose est le grand César. On l'honore d'un combat de gladiateurs. Plusieurs de ces malheureux sont déjà étendus morts. Deux couples sont aux prises ; l'un des combattants est renversé et va recevoir le coup fatal. Les autres s'examinent. Cette boucherie nous révolte aujourd'hui. Autrefois elle avait un caractère religieux.

3° Soldats romains recevant du consul le laurier de la victoire.

4° Combat à mort de gladiateurs pendant un banquet de patriciens. Quel horrible dessert !

5° Simulacre d'un combat naval avec abordage, entre soldats romains.

6° Empereur romain consultant les entrailles des victimes.

Ces quatre dernières compositions sont très-altérées.

LARGILLIÈRE (Nicolas) : 1° Jeune fille assise près d'un étang dans lequel on voit un cygne se diriger vers elle (Jupiter et Léda).

2° Portrait d'une fille de Charles VI, empereur d'Autriche.

3° Portrait d'une autre fille du même souverain.

* 4° Portrait de l'épouse de cet empereur. Son costume est simple et gracieux ; sa tête est grande et régulière ; mais son regard, sa bouche et sa pose, le coude appuyé sur une table, la main pendante, donnent à cette figure un air prétentieux assez déplaisant. Portrait soigné.

* 5° Portrait d'une dame qu'on croit être Marie Leczinska, épouse de Louis XV. Sa main tenant un œillet et le mouvement de sa bouche ont aussi quelque chose de maniéré ; mais on le lui pardonne, car elle est si jolie ! Sa taille que ne défigurent pas trop les affreux paniers de son temps, est fort bien prise. Coloris encore très-frais

LEBRUN (style de Charles) : Entrée triomphale d'un empereur à Rome, esquisse presque effacée par le temps.

LEBRUN (Elisabeth-Louise Vigée, épouse) : 1° Portrait de Marie Caroline, femme de Ferdinand IV, roi de Naples (petite dimension). Elle porte un haut bonnet avec deux panaches rouges ; sa robe en velours violet s'entrouvre et laisse voir un jupon d'un rouge pourpre. Sa ceinture est ornée d'une ganse et de glands en or.

2° Portrait d'une fille de Ferdinand IV. Robe blanche et ceinture rouge, ruban rouge entourant sa chevelure blonde et frisée. Un panier au bras, elle cueille des roses, en tournant vers nous son frais visage, comme pour nous demander lequel a le plus d'éclat, de ce visage ou de la fleur qu'elle tient à la main. Portrait joli, mais se ressentant de cette affectation que les peintres de nos jours qualifie de rococo.

LÉONARDO (Joseph) : 1° Marche de soldats. Le duc de Feria la dirige vers Acqui, place du duché de Mantoue. On découvre cette place dans le lointain. Sur le devant à droite, le général monté sur un cheval bai tacheté de blanc est vu de dos, mais il a soin de tourner de notre côté son visage au long nez, aux lèvres charnues. Un officier, chapeau bas, montrant du doigt le champ de bataille, prend ses ordres. Les personnages du deuxième plan sont trop petits ; la distance qui les sépare du premier plan, n'est pas assez sentie.

* 2° Reddition de la place de Bréda, grande toile où l'auteur semble avoir voulu jouter avec le fameux tableau de Vélasquez dit de *las lanzas*. Mais au lieu de l'accolade donnée par le vain-

queur au vaincu, le gouverneur est ici mis à genoux, tendant, en suppliant, les clefs de sa place au général qui les reçoit de dessus son cheval. Du reste la longue et belle tête du marquis de Espinola est bien rendue par Léonardo. On y retrouve la bonté jointe aux qualités d'une nature d'élite. A gauche, un autre général chevauche en se rengorgeant et fronçant le sourcil. C'est un bel homme obèse qui, pour vouloir prendre un air énergique, se montre moins bienveillant et moins distingué que son chef. La perspective est bonne et si nous ne trouvons pas dans les visages cette vérité qui rend si vivants ceux de Vélasquez, nous ne devons pas moins rendre à Léonardo la justice que mérite sa composition d'une valeur réelle.

Léone (André de): Jacob luttant avec l'Ange. A droite, autres personnages et vaches. Fond de paysage. L'ange est mauvais. D'ailleurs, au lieu de nous représenter une lutte, l'auteur ne nous montre que deux hommes qui s'embrassent. Le paysage est confus et noirci.

Licinio (Regille) dit Pordenone. — 1° Salle d'Isabelle: La Vierge avec l'Enfant, entre saint Antoine et saint Roch (demi nature). Jésus debout sur les genoux de la Madone prend une attitude fière. Marie serait belle si son visage était mieux renseigné et par suite plus vivant. Les deux saints sont bien traités, mais leurs têtes sont, en grande partie, dans l'ombre.

2° La mort d'Abel. Caïn s'enfuit à gauche, en jetant un regard épouvanté sur sa victime. Dieu lui crie d'en haut: « Qu'as-tu fait de ton frère ? » La tête d'Abel est renversée au premier plan à droite; un de ses pieds est posé sur l'autel où brûle le bois allumé pour son sacrifice. Ce corps taillé en hercule est bien dessiné; il nous fait face et l'on s'explique difficilement comment il est vu en entier, sans raccourci pour ainsi dire. D'un autre côté Caïn est d'une trop petite dimension, relativement à la distance qui le sépare du premier plan.

Lombarde (école): Le déluge universel. Le dos d'un homme grimpant à un arbre et la femme que son mari soutient par les aisselles, sont bien peints: le reste est faible ou noirci.

Lomi (Arthemise) dite *Gentileschi* : 1° Portrait de femme. Robe noire et chemisette fermée carrément sur sa poitrine; manches bizarres de diverses couleurs avec de petits crevés. Tête plus forte que belle et un peu altérée. Le pigeon qui lui becquette un doigt a tourné du bleu au noir et se confond avec la robe.

2° Naissance de saint Jean-Baptiste. D'un côté, Zacharie dressant l'acte de cet événement et des parents ou voisins. De l'autre

côté, femmes s'apprêtant à laver et à vêtir l'enfant. Rien de bien original dans cette composition.

Lomi (Horace), dit *Gentileschi*.—Salle d'Isabelle : Vierge couronnée par deux anges. Elle a au giron l'enfant Jésus qui bénit une sainte martyre. Celle-ci tenant un livre et une épée, une main sur la poitrine, l'autre, baissée et ouverte, regarde la Madone ; belle expression. A droite, saint Joseph ; à gauche, jeune garçon dans l'attitude de la prière. Belle lumière, mais coloris trop sec.

2º Moïse sauvé des eaux. Jolies femmes bien éclairées, mais froides. La Princesse fronce les sourcils, sans doute, parce qu'on enfreint les ordres du roi son père. Trois de ses suivantes lui montrent Moïse et cherchent à l'intéresser en sa faveur. L'enfant est mal peint.

Loo (Jakob van) : 1º Portrait de Louise-Élisabeth de Bourbon, épouse de l'Infant don Philippe, duc de Parme. Elle porte un manteau de velours cramoisi et s'appuie du bras droit sur un coussin de même étoffe. Les luxueuses draperies étalées dans ce tableau sont disposées sans goût. Tête jolie et animée de la brune Princesse dont la bouche serait plus agréable si elle minaudait moins.

2º Portrait de l'Infant don Philippe tenant son chapeau sous le bras gauche. Composition maniérée, coloris sec.

Lopez (don Vincent) : 1ᵉʳ Portrait de D. François Goya. Il est assis, la palette à la main (demi-figure). Assez bon portrait d'un homme vieux, laid, prétentieux, entêté et de mauvaise humeur.

2º Dans une salle à part et sans numéro : Portrait d'Isabelle de Bragance, femme de Ferdinand VII. Faible.

* Lotto (Laurent). — Salle d'Isabelle : Fiançailles. Un personnage costumé à la Louis XV, place un anneau au doigt d'une jeune dame richement mise. Cupidon leur pose un joug sur les épaules en faisant une grimace pleine de malice. La fiancée, nous regardant en dessous, semble nous dire qu'elle saura bien secouer ce joug. Et de fait, son futur, au visage imberbe et bonasse, ne paraît pas devoir s'emparer du commandement. Bonne toile, qu'on avait inventoriée comme représentant les fiançailles de Ferdinand V et d'Isabelle.

Lucinio (Sébastien), dit *del Piombo* : 1º Notre-Seigneur portant sa croix (demi-figure), même tête que celle ci-après. Mains placées sur la croix avec une certaine afféterie.

2º Salle d'Isabelle : Portement de croix. La tête du Christ, dont les yeux baissés et la bouche entre ouverte annoncent la douleur physique et la résignation, est très-belle et contraste heureuse-

ment avec celle plus commune de Simon. Mais, excepté la robe bleu-de-ciel de Jésus, tout a pris une teinte noire.

* 3° Même salle d'Isabelle : Jésus-Christ descendu dans les limbes. Il apparaît sur une marche d'escalier, portant une petite croix et tendant une main à l'un des patients agenouillés à la dernière marche. Une simple draperie blanche jetée sur l'épaule et descendant à la ceinture compose son vêtement. Cette toile a dû être très-belle, mais dans l'état d'altération où elle se trouve, devait-on lui donner une des premières places d'honneur à côté du *spasimo*?

Luini (Bernard) : Salomé avançant un plat pour recevoir du bourreau la tête de saint Jean-Baptiste (demi-figures). Elle se retourne, non par un sentiment d'horreur ou de dégoût, mais plutôt disposée à sourire du succès de son entreprise. Sa tête serait jolie, si le haut n'en était pas trop prolongé. Elle porte un manteau rouge sur une robe très-légère et transparente.

Luyks (Caritian) : 1° Guirlande de fleurs au centre de laquelle est un espace vide qui attend une peinture.

2° Autre *florero* entourant un groupe de trois petits génies. Le premier tient une corne d'abondance et prend le menton de son voisin. Il est bien éclairé ; son air caressant est délicieux. Le troisième arrive avec une torche à la main. Allusion au retour du printemps qui ramène sur la terre une chaleur vivifiante, l'amour et l'abondance.

Madrazo (Jean), ancien directeur du Musée : Les quatre toiles qu'il a placées imprudemment, à mon avis, près de chefs-d'œuvre anciens, appartiennent à l'art moderne, dont je ne m'occupe pas. Je dirai seulement que le genre de M. Madrazo est celui de David.

Maella (D. Mairano Salvador) : Autre peintre moderne, mort en 1849, auteur de huit petites toiles.

Malombra (Pierre) : Réunion, dans la salle du collége de Venise, du Doge avec les sénateurs, pour la réception des ambassadeurs étrangers. Tous ces graves personnages, quoique de petite dimension, se distinguent à merveille ; leurs visages bien éclairés et d'un bon relief, ressortiraient encore mieux si le mur du fond n'était pas peint en vert, avec des dorures. Excellente perspective de cette salle avec son plafond doré et peint et ses murs garnis de grands et beaux tableaux.

Manetti (Rutile) : Miracle de sainte Marguerite (figures jusqu'aux genoux). Elle ressuscite un enfant. Faible.

Manfredi (Bartolomeo) : Tête de saint Jean-Baptiste que plonge dans une fontaine un soldat armé. Noir.

MANTEGNA (André). — Salle d'Isabelle : Mort de la Vierge Marie (petite dimension). Les personnages sont traités dans le style gothique : c'est sec, roide et froid. Au fond de la pièce et par une large fenêtre, on aperçoit une pièce d'eau, et plus au fond, un village et une jetée traversant cette eau d'une rive à l'autre. Cette perspective est parfaite. A la vérité, l'eau se confond trop avec le ciel à l'horizon, mais une langue de terre les sépare, et le défaut que nous signalons, est l'œuvre du temps, non du peintre. La perspective de la chambre est aussi fort bonne.

MARCH (Étienne) : 1° Vieille femme avec une espèce de tambour de basque. Genre Ribera. Par trop noirci.

2° Portrait du peintre Jean-Baptiste del Mazo. Vilain visage, commun et maigre; vilain portrait.

3° Campement. Noirci.

4° Vieux buveur tenant une coupe de vin. Affreuse charge; teintes à la Ribera.

5° Vieille ménagère ayant à la main une bouteille. Ici, l'effet de clair-obscur est meilleur; mais cette femme pourrait passer pour un homme bien rasé.

6° Saint Jérôme, à mi-corps.

7° Passage de la mer Rouge. Trop confus.

8° Saint Onuphre. Ces trois derniers tableaux sont très-altérés.

MAYNO (François-Jean-Baptiste) : 1° Philippe IV, couronné par Pallas, après la conquête d'une province. Le duc d'Olivarès est près de son souverain.

2° Portrait d'un homme inconnu vêtu de noir, un livre à la main. Grand visage, honnête, mais d'une intelligence bornée.

* MAZO (Jean-Baptiste del) : 1° Vue de la ville de Saragosse, vaste et beau paysage. Quoique le premier et le dernier plans ne soient séparés que par de l'eau, on comprend fort bien la distance de l'un à l'autre. Un pont rompu et dont les arches, surtout celles du premier plan, font illusion, contribue puissamment à établir une juste perspective. Sur le devant, gentilshommes, prêtres et gens du peuple. Un jeune blondin, en élégant costume avec manteau rouge à l'espagnol, va monter sur un cheval que son domestique tient par la bride.

2° Portrait d'un capitaine inconnu, du temps de Philippe IV. Il tient son chapeau d'une main et s'appuie de l'autre sur une table où se trouve une paire de pistolets. Altéré.

3° Paysage accidenté avec rochers. Effet de soleil levant.

4° Vue d'un port de mer. A gauche, portes de la ville. A droite plage et phare.

5° Vue du monastère de Saint-Laurent à l'Escurial.

6° Paysage avec ermite sur une montagne. Rivière que traversent des personnages sur un pont.

7° Maison de campagne des moines du monastère de Saint-Laurent.

8° Paysage. Mort d'Adonis.

9° Autre paysage. Au premier plan, Énée aide Didon à descendre de cheval. Ciel orageux, cascade tombant sur des rochers.

10° Paysage montueux. Polyphème lance, du haut d'une montagne, un quartier de roche contre son rival Acis.

11° Port de mer avec son mol. Énée sort de Carthage.

12° Siége d'une place forte dans les Pays-Bas. Au premier plan, les généraux Espagnols saluent dona Élisabeth-Claire-Eugénie, gouvernante, passant en carrosse.

Ces dix derniers paysages sont faibles ou altérés.

MAZZUOLA (François), dit le *Parmesan* : 1° Sainte Barbe tenant sa tour (demi-nature). Son profil est celui d'une jeune paysanne; buste très-frais.

2° Portrait d'un inconnu. Entre les deux basques de son justaucorps s'avance ce singulier étui recourbé qui ne serait pas tolérable aujourd'hui. Longue tête, douce plutôt que spirituelle. Bon portrait.

3° Salle d'Isabelle : Sainte-Famille (demi-figure). Au milieu, la Vierge soutient par un pied l'enfant Jésus suspendu à son cou. D'un côté, saint Joseph ; de l'autre, deux anges. Il y a dans ces chairs d'enfants une transparence qui rappelle le Corrége. Mais trop de personnages sont resserrés dans ce petit cadre et les poses sont plus maniérées que gracieuses.

4° Assez bonne copie du Cupidon bandant son arc du Corrége. Il est vu de dos, la tête tournée de notre côté. Deux autres petits amours placés plus bas ne montrent que leur tête et leurs bras.

MENENDEZ (Louis de) : 1° La Vierge allaitant Jésus, dit le catalogue. Je n'ai pas vu cela. Marie tient l'Enfant par une main ; il semble crier. Cette scène ne se comprend guère. Jolie tête de la Madone penchée sur son fils ; nez effilé, lèvres minces, physionomie délicate.

2° Prunes, pain, pot à boire, figues et baril. Ces prunes de Monsieur et ce pot de grès sont très-bien traités.

Il existe dans le même Musée trente-huit autres tableaux de nature morte, du même peintre. Ils ne consistent, en général, qu'en fruits et objets de table, altérés ou manquant de lumière.

MENGS (le chevalier Antoine-Raphaël) : 1° Portrait de l'archiduchesse d'Autriche Marie-Joséphine, destinée au roi de Naples,

Jolie personne au teint de rose (grâce au petit pot de fard.) Corsage en pointe très-élégant; robe de dessous bleue ; pardessus plus court terminé par une broderie en or (grande demi-figure). Bonne peinture, coloris brillant.

2° Portrait de Charles IV avant son avénement.

3° Portrait du même se délassant de la chasse.

4° Portrait de Marie-Louise, son épouse. Elle tient une rose.

5° Portrait de Ferdinand IV, roi de Naples, tout jeune.

Ces quatre derniers portraits sont faibles d'exécution.

6° Saint Pierre, une main posée sur un livre, l'autre levée (demi-figure). Belle tête, belle barbe. Les ombres produites par la cavité de l'œil se sont épaissies, ce qui nuit à la physionomie.

7° Salle d'Isabelle : Portrait de l'auteur, bien dessiné, mal éclairé.

8° Sainte Madeleine. Physionomie bien jeune et bien ingénue pour une si grande pécheresse. Bonne pose de son corps penché vers un crucifix ; ses mains sont jointes: sa poitrine nue est protégée par une ombre noircie.

* 9° Adoration des bergers. Le corps de l'Enfant est lumineux ; sa réfraction donne une teinte blanche au visage de la Vierge, tandis que les profils des bergers, éclairés par le feu ou par une lampe sont d'une teinte plus rouge. Ces braves gens ouvrent tous de grands yeux pour exprimer leur admiration. Saint Joseph assis à gauche élève vers le ciel un regard prophétique. Au-dessus de sa tête, on voit celle du peintre gesticulant comme un acteur tragique. Le côté droit de son visage est vivement éclairé. Marie, un peu penchée vers son fils, le considère avec un sourire d'une naïveté voisine de la niaiserie. Dans les airs, grands anges dont l'un nous montre le Messie en souriant aussi. Les autres séraphins ont des poses et des mines plus ou moins maniérées. Ce tableau encore très-frais est traité à la façon de Gherardo delle Notti, mais les ombres en sont moins foncées.

10° Deux études de têtes d'apôtre: L'une avec des cheveux bruns et la barbe blanche, la seconde avec une longue barbe et des cheveux blancs. Faibles.

11° Portrait de la reine Caroline de Naples, un éventail à la main.

METSYS (Quentin).—1° Salle d'Isabelle : Notre-Dame. Elle porte un turban et un manteau bleu-de-ciel; ses cheveux blonds tombent sur ses épaules. Ses mains sont devenues noires. Jolie tête, mais dont la peau trop tendue est d'une seule teinte.

2° Même salle. Le Sauveur (demi-buste). Tout petit cadre.

Le Christ est en robe grise et manteau rouge. Sa tête est plutôt bonne que belle ; son cou est décharné. Coloris uniforme.

* 3° Le chirurgien de village (demi-figure). Il est vêtu ridiculement. On le voit faire, avec un rasoir, une entaille au front d'un soldat suisse, afin d'en extraire une pierre ou une balle. Le patient jette un cri de douleur et sa mère s'évanouit. L'opérateur est aidé par sa femme. Il paraît très-affairé et sa vieille compagne annonce, par son calme, combien elle est accoutumée aux cris, aux contorsions des clients de son mari. Quant à la mère, avec ses mains croisées et levées, ses yeux fermés et la face blême comme celle d'une morte, elle est vraiment laide. Au fond à gauche, l'œil se repose avec plaisir sur une jeune et jolie servante en costume de cauchoise.

Metzu (Gabriel) : Poule morte, dit le catalogue. C'est un poulet blanc. Parfait.

Meulen (Antoine-François van der) : Choc de cavalerie.

Meuliner (P.) : 1° Défense d'un convoi. On remarque un cuirassier, sur un cheval blanc, passant son épée à travers les joues d'un ennemi dont le cheval s'abat.

2° Combat de cavalerie, pendant du précédent. Au milieu, espace presque vide où se trouvent seulement quelques chevaux et hommes renversés. Un cavalier en habit rouge tombe frappé d'une balle de pistolet. Scène très-animée. Bonne toile.

Michau (Théobald) : Embarcadère. Sur un bras de mer ou fleuve profond, on voit deux barques chargées et sur le bord, un charriot plein de marchandises, des ouvriers, etc. Au fond, village, arbres et montagne. Joli paysage un peu altéré.

2° Maisons de village au bord d'un fleuve, même genre ; altéré.

Miel (Jean) : 1° Le Joueur de guitare et ses auditeurs près de leurs maisons. Noirci.

2° Le Dîner. Deux hommes et une femme sont attablés près d'une auberge. Une autre femme s'approche d'eux avec un panier rempli d'oiseaux tués. Cavalier buvant le coup de l'étrier. Autres personnages et animaux. Au loin, champ avec pont. Peu de perspective. Altéré.

3° La Cabane. Elle est près d'une roche. La famille qui l'habite est devant la porte. On ne voit plus qu'une femme endormie, la gorge découverte, encore tourne-t-elle au noir, puis un paysan à demi-couché près d'elle. Le reste a été effacé par le temps.

4° Halte de chasseurs. Ils se trouvent en dehors d'une petite auberge, près de paysans qui dansent. Un cheval blanc, vu en

raccourci, est encore bien éclairé. Les personnages ne sont plus visibles.

5° Occupations et divertissements de paysans. Noir.

6° Bergers avec leurs troupeaux. Altéré.

7° Conversation près d'un rocher. On ne distingue plus que partie d'un cheval.

8° Mascarade près de la colonne Trajane à Rome. Ruines du temple de la paix, etc. Le premier plan est confus et noirci. Le fond, dans sa partie élevée, est encore éclairé; mais l'ensemble est aujourd'hui d'un effet à peu près nul.

9° Le Barbier. Il rase un paysan près de sa maison où l'on voit une femme qui file. Un petit garçon monté sur un âne se détache bien devant une arcade. Chien passant sous une arche. Bon, un peu noirci.

10° Paysage avec un édifice en ruines, chèvres, vache, bufle et autres animaux. Noirci.

* Migliara (Jean) : Vue de la Cartuja où fut retenu prisonnier le roi François Ier. Un courtisan se dirige vers son souverain au moment où celui-ci monte dans son appartement. Un autre serviteur, arrêté au pied de l'escalier, semble attendri du sort de l'illustre reclus. Au premier plan, à droite, autre escalier plus grand au bas duquel est un lion en marbre couché sur son piédestal; belle colonne. La galerie voûtée dont on aperçoit toute l'étendue est fort bien décrite. Une idée heureuse donne du charme à cette composition. Le soleil fait irruption de la cour du cloître, sous la voûte où plusieurs personnages se détachent en silhouettes. Excellente perspective. Belle toile.

Mignard (Pierre) : 1° Portrait d'un jeune prince de la maison de France. Il porte un costume militaire et tient un sceptre fleurdelisé.

2° Saint Jean dans le désert. Il est assis sur une pierre, sa croix de roseau à la main, son mouton près de lui. On retrouve ici, à peu de chose près, l'âge, le costume et la pose du saint Jean de Raphaël de la tribuna de Florence. Le corps et les pieds sont bien dessinés et éclairés; les cheveux fournis et bouclés sont arrondis sur les tempes à la façon des Grecs. Mais le visage rond est par trop insignifiant.

3° Portrait de mademoiselle de Fontanges assise. Elle est vêtue de rouge et tient un éventail. Faible.

4° Portrait de Marie-Thérèse, épouse de Louis XIV. Elle est travestie, tient un masque à la main et porte sur un bras son fils dauphin de France. Quelle étrange idée!

5° Portrait de la même princesse vêtue d'une robe bleue parsemée de fleurs de lis ; elle touche de la main droite, un joyau qui brille sur sa poitrine. Faible.

MINDERHOUT (H. van) : 1° Paysage. Chaumière, fontaine avec colonne au centre ; rivière ; personnages nombreux. Altéré.

2° Port de mer. Barques remplies de gens.

MIREVELT ou Mireveld (Michel-Janson) : Portrait d'une dame vêtue de noir. Col rabattu, réseau blanc sur ses cheveux. Bon portrait de femme âgée, aux traits communs.

MIROU : Agar et Ismaël dans un paysage. Assez jolie toile placée désavantageusement.

MOLENAER (Cornélius) : 1° Plage. Barque contenant trois passagers. L'eau s'étend à droite et se rétrécit à gauche où l'on voit des arbres, des maisons et un moulin à vent. Terrain généralement plat et cependant jolie perspective. Bonne toile.

2° Marine. Barque de pêcheurs. A l'horizon, village. Faible.

3° Autre marine. Eau avec barques de pêcheurs. Au fond, hameaux.

MONPER (Joseph de) : 1° Paysage boisé. Une messe à laquelle assistent des guerriers se célèbre dans une grotte. Au loin, rivière. Altéré.

2° Plage. Hommes près de ruines. A droite, eau et barques, puis montagne. Le fond présente une perspective étendue. Sur le devant, mendiants, et à gauche, ruines et peuple plus ou moins déguenillé. Il y a là une marmite suspendue au-dessus d'un feu flambant. Bonne toile.

3° Marine. Lac avec une digue à gauche et partie de l'estacade à droite. Belle lumière sur l'eau et beau ciel parsemé de nuages blancs. Avec une eau calme, quelques arbres sur le devant à gauche et deux barques dont une au fond à droite, le peintre a fait un joli tableau.

4° Paysage. Chariots pleins de barils, passant devant une maison rustique. Hommes occupés à des travaux champêtres. Jolie toile encore très-fraîche dont les figures sont de Breughel.

5° Paysage. Effet de neige. Patineurs sur une rivière gelée. Plus loin, maison, pont, montagne et diverses figures, toutes peintes par Breughel.

6° Paysage très-étendu avec figures, fleuve, troupeau et moulin. Les maisons du premier plan, à gauche, sont bien en relief. Un nuage blanchâtre descendu à l'horizon sépare adroitement la terre du ciel. Joli tableau dont le bois est fendu par le milieu

7° Paysage. Rivière aux bords escarpés, serpentant jusqu'à

l'horizon. A droite, chemin parcouru par des muletiers; deux femmes assises causent avec un paysan debout. Assez bon dans la partie de droite ; le reste est comme barbouillé de bleu. Figures de Breughel.

* 8° Paysage. Au premier plan, gens à pied et à cheval près d'une roche séparée des autres rochers par une vallée où l'on voit plusieurs personnes descendant une côte. Derrière, bois; plus loin, bras de mer, puis montagnes. Grande et belle toile dont les figures sont de Breughel. Admirable lumière, surtout à gauche.

9° Paysage, avec rocher et arbres au centre, animé par des personnages.

10° Paysage avec rivière et moulin.

11° Chasse à la grosse bête.

12° Chasse au sanglier.

13° Paysage. Deux voitures et deux cavaliers traversent une rivière au gué. Figures de Breughel.

MONTALVO (Barthélemy) : 1° Gibier mort. Canard accroché par la tête, le corps posé sur une table dans sa position de nageur, perdrix renversée sur le dos. Tableau inférieur au n° suivant son pendant.

2° Lièvre tué. Il est bien mort. Belle lumière.

3° Poissons. Médiocre.

MORALÈS (Louis) dit le Divin : 1° La Vierge de douleur. Noirci.

2° *Ecce homo* (buste). Les yeux sont par trop levés. La tête seule a noirci.

3° La Circoncision. Le prêtre opère le nouveau-né. La Vierge est accompagnée de jeunes filles tenant des cierges allumés et apportant l'offrande. Elles seraient gentilles si leurs visages étaient de chair et non de carton. Au fond, saint Joseph.

4° Tête de Notre-Seigneur, belle, mais noircie.

5° Salle d'Isabelle: La Vierge et l'Enfant (buste). Jésus fait effort en allongeant la tête pour regarder le visage insignifiant de sa mère. Il a passé une main sous la robe pour atteindre le sein. Marie le tient par une épaule et par le dessus de la tête. Tableau encore frais, mais mauvais et qu'on n'a placé dans cette salle que par respect pour la mémoire du *divin* peintre.

6° *Ecce homo* (buste). Visage maigre, souffrant et devenu noir. Le reste bien éclairé est d'un bon relief.

MORO (Antoine) : 1° Portrait de Dona Catherine, femme de Jean III, roi de Portugal (demi-figure). Elle porte une robe de soie blanche avec pardessus en velours noir bordé d'or, ouvert pardevant et assujetti avec une broche en pierreries. Ce costume et

cet énorme joyau posé sur le ventre sont riches mais peu gracieux. Tête vulgaire, au nez busqué. Bonne peinture.

2° Portrait en pied de Jeanne d'Autriche. Sa tête emprisonnée dans une collerette assez semblabe à nos faux-cols trop grands, est assez jolie, mais d'un sérieux morne : Longue tête, court esprit. Bon.

* 3° Portrait de l'Infante Marie, épouse de don Manuel roi de Portugal. C'est le haut de sa robe qui lui emprisonne le cou. Elle tient le pendant de sa ruche en or. Joli teint, beaux yeux peu animés, nez légèrement busqué. Le bas du visage sans saillie dénote la faiblesse de caractère, mais l'ensemble de ses traits annonce une grande bonté et beaucoup d'ennui. Beau dessin, beau coloris et surtout belle lumière.

4° Portrait d'une dame d'un âge mûr. Elle est vêtue de noir et n'a pour coiffure qu'un simple morceau de batiste.

5° — Salle d'Isabelle : Portrait de la reine d'Angleterre (figure jusqu'aux genoux). Elle est assise sur un siége en velours cramoisi bordé en or et tient une fleur à la main. Physionomie septentrionale, très-bonne, agréable plutôt que jolie. Son teint est blanc et ses cheveux blonds ont un reflet suspect. Belle lumière. Les mains laissent à désirer. Le pouce de la main droite, surtout, est faible de dessin. Le fauteuil est bien rendu.

6° Portraits de deux dames en oraison chacune dans un compartiment séparé. Leur vêtement est d'une couleur obscure avec une collerette rabattue. Faible.

MUNOZ (Don Sébastien). — Salle d'Isabelle : Portrait de l'auteur (demi-buste). Jeune et belle tête anonçant de l'imagination. Son rabat est celui d'un abbé. Bonne peinture.

MURILLO (Barthélemy-Étienne) : 1° Annonciation. L'ange, un genou en terre et le lis dans une main, montre le ciel de l'autre. Ses traits sont trop vulgaires. Dans les airs, autres anges. La jolie Vierge, aux yeux baissés, est la sœur de la Vierge au rosaire et d'une jeune fille des n°s 22 et 44 ci-après. Belle lumière projetée sur son visage par la céleste Colombe.

* 2° Sainte famille. L'Enfant Jésus debout et appuyé contre un genou de saint Joseph assis, a une main sur la cuisse du vieillard et tient de l'autre levée un chardonneret. Un petit épagneul blanc assis lève une patte vers l'oiseau comme pour réclamer sa proie, à quoi l'enfant répond : « Attrape, si tu peux. » Marie assise à gauche était occupée à dévider du fil ; elle interrompt sa besogne pour contempler, en souriant, son divin Fils. Le visage de la Vierge, un peu plus que de profil, est joli, mais le menton de la forme

d'une petite pomme, lui enlève le caractère noble et énergique qui convient à la Mère de Dieu. Rien de charmant comme la tête blonde du *Niño*, un peu penchée et en raccourci. Son rire est si franc, sa pose et son air sont si gracieux et si naturels, qu'ils font dérider les longs et beaux traits de saint Joseph. Et ce chien, comme il est vrai! Délicieuse toile bien conservée.

* 3° L'enfant Jésus, pasteur. Il a six ou sept ans et tient le *pedum*. Un quartier de roche lui sert de siège. La main sur un mouton, il dirige sur nous ses grands yeux noirs. Son air sérieux, ses traits nobles, ses beaux cheveux relevés, son front haut et intelligent, présentent dans l'ensemble, la plus belle tête d'enfant qu'on puisse voir. Fond de paysage avec troupeau de brebis, emblème de la religion nouvelle et temple grec en ruines, allusion au paganisme qui s'écroule. Composition remarquable par le dessin, la couleur, la lumière et surtout par l'expression de la figure principale.

* 4° Saint Jean-Baptiste, enfant de sept à huit ans, un bras appuyé sur son agneau. Il est assis, sa croix de roseau dans une main, l'autre sur sa poitrine. Sa tête levée vers le ciel présente un joli raccourci; l'expression de son regard est touchante. On croit voir cette prière, premier élan d'une âme tendre et pure, percer les voûtes de l'infini et arriver jusqu'au Créateur. Ce tableau est le digne pendant du précédent.

5° Conversion de saint Paul. Ce capitaine juif renversé de son cheval qui s'est abattu sur les jambes de devant, tend les bras vers le ciel vivement éclairé. Il a les yeux fermés et ne voit pas, mais entend le Christ apparaissant dans les airs, sa croix à la main, l'autre ouverte comme on fait en parlant. Quelques-uns des soldats de Paul fuient épouvantés, tandis que l'un d'eux essaie de relever son chef. Vers le fond, autre soldat à cheval portant un étendard rouge.

6° La Portioncule (petite portion) — se dit ici de la première maison fondée par saint François d'Assise — (petite nature). Le Christ avec sa grande croix et la Vierge Marie apparaissent, dans une gloire d'anges, à ce saint agenouillé près d'un autel. Il leur offrait des roses blanches et rouges sorties des épines qui lui servaient de matelas. En échange, Dieu lui accorde le jubilé de la Portioncule. Ce saint François barbu ressemble beaucoup à l'imberbe saint François de Padoue de la cathédrale de Séville : même profil, même costume et même attitude. Marie intercède en faveur du saint qu'elle lui montre. Des anges plus ou moins élevés au-dessus du sol s'amusent à lancer des roses sur ce dernier. Le couple

divin touche presque leur protégé, ce qui produit un effet d'autant plus disgracieux que le tableau est lui-même placé très-bras. Du reste, cette toile bien inférieure à celle de Séville, est néanmoins préférable au tableau de Zurbaran du musée de Cadix. Belle conservation.

* 7° Annonciation (quart de nature). L'ange Gabriel en robe violette avec écharpe rouge roulée sur cette robe, est agenouillé à gauche; ses ailes sont encore entr'ouvertes. La main droite en avant, il montre le ciel de la gauche. Marie à genoux, à droite, les mains croisées sur la poitrine, se retourne à demi vers l'envoyé céleste, en baissant les yeux; elle est fort belle. Dans le ciel, vive lumière causée par l'apparition du Saint-Esprit entouré d'anges plus jolis les uns que les autres. Excellente toile.

8° Le Christ en croix (demi-nature). Beau, mais noirci.

* 9° Conception. Quoique le temps ait porté quelque atteinte à sa fraîcheur, c'est, à mon avis, la plus belle des Vierges de ce sujet souvent répété par l'auteur. L'expression d'amour mélancolique me semble ici plus parfaite. Elle est vêtue d'une robe blanche sur laquelle se croise un manteau bleu. Ses mains se posent, à la hauteur de la poitrine, l'une sur la robe, l'autre sur le manteau. Elle lève les yeux au ciel, en portant un peu la tête vers l'épaule gauche. Ses beaux cheveux tombent en grosses boucles. Des anges se jouent sous ses pieds. L'un tient deux palmes dans ses bras levés, un autre un lis et le troisième une rose rouge. Cette partie inférieure a conservé tout son éclat.

10° Sainte Madeleine en méditation. Elle est assise dans une grotte, les yeux au ciel, un livre dans sa main gauche, son bras droit appuyé du coude sur une tête de mort. Sa pose disgracieuse et le mélange de cheveux pendants, de draperies rouge et grise fripées et de tête de mort ont un aspect qui répugne plutôt qu'il n'intéresse. Du reste la tête et les nus sont bien peints.

11° Tête de Notre-Seigneur, couronnée d'épines (petit buste). Cette tête, un peu penchée et éclairée seulement d'un côté, est d'une belle expression de tristesse et de résignation.

12° La Vierge des douleurs. Sa tête inclinée, sa bouche entr'ouverte, ses yeux fatigués par les pleurs se levant avec effort vers le ciel, annoncent une douleur morale ancienne et profonde.

13° Saint Ferdinand, roi d'Espagne, en armure de guerre, agenouillé sur un coussin cramoisi près d'une table. Son manteau broché en or est doublé d'hermine, sa couronne et son sceptre sont placés devant lui sur un autre coussin. Sa tête bonne et énergique est bien éclairée. Les mains sont d'une exécution

médiocre. En haut, deux anges à l'extrémité d'un grand rideau vert.

14° Saint François de Paule en habit de capucin (demi-figure). Appuyé sur un bâton, la bouche ouverte, il montre de la main le mot *charité* apparaissant dans le ciel au milieu d'un rayon lumineux. Sa vieille tête de profil respire la bonté et l'amour divin.

15° Autre saint François de Paule (demi-nature). Il est à genoux sur une pierre et appuyé sur son bâton, dans une attitude comtemplative. Belle tête de vieillard exprimant la résignation que donne la foi. Un rayon céleste vient l'éclairer de gauche à droite. Au fond à gauche, paysage avec édifice grec de forme circulaire.

16° L'Enfant Jésus endormi. Sa tête, posée sur le haut d'une croix et un peu renversée, offre un léger raccourci. Sa main gauche s'appuie sur sa poitrine et l'autre sur une tête de mort. Bon dessin, reliefs bien traités.

*17° Salle d'Isabelle : Martyre de saint André à Patras en Achaïe (quart de nature). Au premier plan, groupe de gens du peuple, d'un côté; de l'autre, cavaliers dont l'un porte un étendard rouge et soldats armés de lances. Un beau cheval nous présente sa croupe bien éclairée. Près de ce cheval, un grand chien de chasse d'une extrême vérité regarde l'un des soldats. Au centre de la composition, le saint est hissé sur une croix en forme d'X par des bourreaux. Belle lumière frappant le corps et la tête du saint; touchante expression de patience et de dévoûment de ce vieillard élevant vers le ciel sa dernière pensée. Au fond, à droite, tour, édifice; à gauche, portique à colonnes. Superbe toile.

18° Saint Jérôme dans le désert, assis et lisant (demi-figure). Sa tête de profil est en grande partie dans l'ombre. Son corps nu et maigre est parfaitement dessiné. Un manteau rouge est posé sur ses genoux. Sa chevelure est encore noire, mais sa barbe grisonne. Au fond, grotte avec un bel effet de lumière.

19° Saint Jacques, apôtre (demi-figure). Il s'appuie sur son long bâton de voyage et tient un livre de la main gauche. Sa tête de face, dont les plis réguliers annoncent un esprit judicieux, est assez belle, mais le type en est néanmoins trop vulgaire.

* 20° Adoration des bergers, tableau d'une hauteur de six pieds huit pouces et large de huit pieds et deux pouces. C'est, dit-on, un chef-d'œuvre. Malheureusement, je n'ai pu le voir; il était au palais de la reine pour être copié.

* 21° Salle d'Isabelle : l'enfant Jésus et le petit saint Jean. Le premier debout, une main levée vers le ciel, le corps penché, pré-

sente une coquille remplie d'eau au précurseur agenouillé. La pose de Jésus, le sourire naissant sur ses lèvres, son air de candeur et de bonté donnent à cette composition un charme inexprimable. Le peintre a su mettre plus de distinction dans sa physionomie que dans celle de saint Jean, sans toutefois s'écarter du naturel. Au premier plan à gauche, mouton couché, arbres; à droite, fleur; dans les airs, trois anges contemplent le Sauveur.

* 22° Rebecca et Éliézer, tableau délicieux où je ne trouve à reprendre que le choix du vase dont se sert Rebecca pour désaltérer l'envoyé d'Abraham. La jeune fille, tout en levant son immense marmite, se tourne à gauche vers l'une de ses compagnes. Son visage plein est sérieux : c'est le type de la Vierge ci-après décrite sous le n° 39. Autour du puits se tiennent trois autres femmes. Celle du milieu attire et fixe l'attention. Elle tient une cruche par son anse et regarde le voyageur altéré. Sa pose un peu penchée, sa bouche prête à sourire et son regard de côté expriment, on ne peut mieux, la curiosité et la gaîté innocente. Cette jolie tête a été reproduite d'après la Vierge du n° 1er. La seconde à droite, tenant sa cruche vide sous un bras, nous montre son profil chiffonné ; enfin la troisième, au fond, porte son vase couché sur sa tête. Ces deux dernières physionomies sont plutôt flamandes qu'espagnoles.

23° L'enfant prodigue. (Ce tableau et les trois suivants sont de petite dimension.) Son vieux père assis au bout d'une table regarde avec inquiétude son fils debout à l'autre extrémité de cette table et tenant un sac d'écus qu'il a reçu pour sa légitime. Derrière le vieillard, se tiennent la mère et la sœur du prodigue. Bon, mais noirci.

24° L'enfant prodigue quittant la maison paternelle. Il est à cheval, un manteau rouge sur l'épaule et salue ses parents en nous tournant le dos.

25° L'enfant prodigue avec des courtisanes ; on le voit richement vêtu et assis à une table de festin, une main sur l'épaule de sa voisine et une coupe dans l'autre. A notre droite, seconde femme assise. A gauche, homme jouant du sistre. Sous la nappe tombant jusqu'à terre, un petit chien passe la tête. La partie de gauche de cette toile est dans l'ombre et altérée. Joli tableau du reste.

26° Le fils prodigue, un genou en terre, une main sur la poitrine, tourne vers le ciel ses yeux mouillés des larmes du repentir. Il est au milieu d'un troupeau de porcs.

27° Tête de Saint Paul coupée et posée sur une table. Sa barbe est blanche ; la bouche est entr'ouverte. Belle lumière.

28° Sainte Anne instruisant la Vierge, petite esquisse du tableau ci-après décrit n° 37. Altérée.

29° Tête de saint Jean-Baptiste couchée sur un plat, la bouche entr'ouverte, les yeux fermés ; grande et belle tête, pleine d'énergie. La barbe et les cheveux noirs sont rendus plus noirs par le temps.

30° Conception (petite dimension). Marie porte une robe blanche avec un manteau bleu qui entoure le haut du corps, est jeté sur l'épaule gauche, puis reparaît à sa droite en flottant dans l'espace. Un voile vert couvre sa poitrine, ses longs cheveux tombent sur ses épaules. Très-jolie esquisse.

31° Saint Augustin, évêque d'Hippone. Il est en extase devant une apparition céleste. C'est, à sa droite, Jésus crucifié et à sa gauche, la Vierge entourée d'anges dont l'un tient la mitre et l'autre la crosse du prélat. L'évêque prosterné a la tête nue (genre Zurbaran).

* 32° Salle d'Isabelle : Autre conception de grandeur naturelle. C'est toujours la jeune Marie debout en robe blanche et manteau bleu. Ici ce dernier vêtement est passé sur le bras gauche et retombe en bas et derrière elle, où il est agité par le vent. La Vierge regarde le ciel, les mains jointes ; son visage vu de face est très-beau ; il est empreint d'innocence, de piété et de douce mélancolie. Toutefois, j'avoue ne pas comprendre l'ombre descendant de la joue gauche jusqu'au menton et formant comme un creux. Faut-il s'en prendre au temps ou à quelque restaurateur maladroit ? Ses longs cheveux blonds tombent sur le cou et l'épaule gauche. Un léger voile enveloppe la poitrine au-dessus de la robe. Le groupe d'anges voltigeant sous ses pieds est moins nombreux que celui du tableau du Louvre, mais je le trouve encore plus ravissant. Ce petit chérubin renversé sur le dos et tenant une longue palme avec laquelle on dirait qu'il se balance, est surtout très-gentil. Deux autres ont à la main, le premier un lis et le second des roses. La place qu'occupe cette toile prouve qu'on la regarde à Madrid comme la meilleure Conception de ce musée. Il faut convenir qu'elle a beaucoup d'éclat. Cependant la Vierge du n° 9 ci-avant, toute altérée qu'elle est, impressionne davantage, parce que sa physionnomie dénote une sensibilité plus grande et que les joues étant d'un dessin plus pur, l'illusion est plus complète.

33° La Vierge avec l'enfant Jésus au giron. Elle porte une robe carmélite et un manteau vert dont un pan est posé sur ses cheveux noirs. Marie est une grande et belle brune ; son air est sé-

rieux, trop calme même. Jésus assis sur ses genoux nous lance un regard plein d'inquiétude.

34° Autre Conception (demi-figure). Le manteau bleu enveloppe la Vierge; le bras droit seul s'en dégage. Les mains croisées sur la poitrine, elle lève vers le ciel sa belle tête encore empreinte d'une tristesse terrestre. Sa tête a beaucoup d'analogie avec celle du tableau de Paris.

* 35° Paysage rocheux traversé par une rivière et animé de diverses figures. A droite, roche surmontée d'un fort et dans le lointain, à gauche, seconde montagne fortifiée; plus loin autres montagnes. Au premier plan à gauche, un cavalier monté sur un cheval blanc, s'entretient avec un piéton. On aperçoit plus loin, en silhouette, un personnage portant un sac. Fond vaporeux. Charmant paysage.

36° Autre paysage avec un grand lac. Dans le fond, montagnes de roches, édifices au pied de l'une d'elles. Cette toile, plus bleue que la précédente, ne la vaut pas.

* 37° Éducation de Marie, excellent tableau vulgarisé par la gravure. La fille debout tient un livre qu'elle appuie sur les genoux de sa mère assise. De l'autre main, l'enfant indique du doigt un passage dont elle demande l'explication, la tête tournée vers sainte Anne. Celle-ci soutenant le haut du livre, lève une main comme lorsqu'on démontre une proposition. Son visage de profil est celui d'une belle paysanne espagnole sur le retour. La physionomie de la Vierge annonce beaucoup d'intelligence et un caractère sérieux, énergique. Sa mise, peut-être trop riche, consiste en une robe de satin rose traînante, avec un manteau bleu jeté sur le bras gauche; ses cheveux blonds et abondants, ornés d'un petit nœud rose, tombent sur ses épaules. Le siége et le costume de sainte Anne sont également luxueux. A gauche, au premier plan, grande corbeille posée à terre et contenant du linge et une pelotte jaune. Tout à fait à gauche, colonnes dans l'ombre. Au fond, balcon en pierres blanches. Dans les airs, deux anges, volant la tête en bas et plaçant, sur la tête de la jeune fille, une couronne de roses rouges et blanches. Les visages et les mains sont admirablement dessinés et éclairés. L'ensemble ne laisse rien à désirer.

38° Une bohémienne (buste). Elle est en corsage chamois, avec manches blanches, la tête enveloppée d'un mouchoir blanc. Une pièce d'argent dans une main, elle rit de la crédulité de ses pratiques et montre ses jolies petites dents. Cette gitana, aux traits vulgaires, au teint bistre, aux yeux peu ouverts, ne manque pourtant pas de gentillesse; mais son costume est peu gracieux.

* 39° Salle d'Isabelle. Sujet mystique. Ce titre est commode, mais il n'explique rien. La Vierge portant Jésus sur le bras gauche et se tenant debout sur un nuage abaissé près du sol, presse le bout de l'un de ses seins d'où jaillit un jet de lait que reçoit sur les yeux saint Bernard agenouillé devant elle. C'est ainsi que l'adversaire d'Abeilard devenu plus clairvoyant a pu assurer le triomphe des vérités chrétiennes. Marie est une andalouse admirablement belle; sa pose est à la fois noble et gracieuse. Ce n'est plus ce visage allongé et se terminant par un petit menton, comme dans la Madone assise du Louvre; celle-ci est plus charnue. Ses beaux yeux noirs à demi baissés, comme pour dissimuler un amour aussi pur que vif, sa jolie bouche où siége la bonté, son front intelligent, son menton plein, énergique : toute sa tête si bien éclairée est l'une des plus ravissantes qu'on puisse rencontrer sur la terre. Marie apparaît en robe rouge et manteau bleu flottant, au milieu d'un large rayon de lumière venant d'en haut, à droite, et produisant d'autant plus d'effet que la partie de gauche, est tout à fait dans l'ombre. Les bords de l'espace lumineux sont garnis de jolis petits anges et de têtes de chérubins. Sous les pieds de la Vierge, on voit d'autres têtes d'anges. En contemplant cette belle madone et ces petits anges si frais, si légers, au milieu de ces flots de lumière échappés du Paradis, on se sent comme transporté vers un monde meilleur. — Le vieux saint en robe blanche dont les manches sont très-larges, est à genoux, le corps incliné, la main droite tendue en avant, la gauche sur la poitrine. Il regarde avec extase la céleste apparition. Rien de mieux rendu que la reconnaissance, l'amour divin qu'exprime son visage amaigri. Bibliothèque, livres sur une table et sur le sol où se trouve la crosse du saint. Ce tableau d'une couleur et d'une conservation parfaites est l'un des plus beaux de cette salle des chefs-d'œuvre.

40° Notre-Seigneur crucifié, jolie esquisse dont le fond est devenu tout noir. Belle tête penchée sur l'épaule droite et mise dans l'ombre, ainsi que les jambes.

41° Portrait du père Cabanillas, religieux de l'Ordre des déchaussés (buste). Tête triviale qui sourit sous son capuchon.

42° Saint François de Paule, les mains jointes (buste). Assez belle tête, d'un type peu distingué pourtant; barbe et cheveux blancs, yeux tournés vers le ciel. Raccourci du visage bien rendu; physionomie bonne et animée par la foi; belle lumière.

* 43° Salle d'Isabelle : Notre-Dame apparaissant à Saint Ildephonse, archevêque de Tolède et lui remettant la chasuble épiscopale. La Vierge assise à gauche sur un trône, au milieu d'une

vive lumière, lève des deux mains le haut de ce riche vêtement, en se penchant vers le saint agenouillé. Deux grands anges tiennent par le milieu la chasuble dont le saint saisit les extrémités inférieures. A droite, deux autres séraphins. Dans les airs, petits anges. Il en est deux, tout en haut qui fondent, sur la scène, la tête en bas, avec la rapidité d'une flèche, en se tenant enlacés. Ce couple n'ayant qu'une très-légère draperie bleue flottante, est extrêmement joli. Le visage de Marie empreint de calme et de bonté, appartient encore à ce beau type mauresque que le fanatisme n'a pu détruire. Elle a la tête et le cou nus, ses cheveux plats couvrent l'oreille et sont réunis à la nuque, d'où ils tombent sur les épaules. Un manteau bleu recouvre sa robe lilas. Le saint, en costume de moine, aux larges manches, regarde la Vierge, en entr'ouvrant la bouche. Son profil vieux et maigre est plus expressif que distingué. Ce tableau offre un bel ensemble ; mais pourquoi le peintre a-t-il introduit dans cette solennité, une vieille et vilaine femme ouvrant la bouche et nous montrant, avec une chandelle, qu'elle n'a plus qu'une dent. C'est, dit-on, le portrait de la nourrice du peintre. Que Murillo se soit rappelé avec reconnaissance celle qui l'a nourri de son lait et qu'il en ait voulu conserver les traits, rien de mieux. Seulement, il fallait la mettre à sa place et non dans une toile qui ne comporte pas de figures triviales. Et puis, quelle nécessité de l'enlaidir encore par un rire grimaçant ? Du reste, ce portrait, avec son effet de lampe, est peint et éclairé de main de maître.

44° La Vierge au Rosaire. Marie en robe cramoisie, manteau bleu et voile jaunâtre posé sur le derrière de la tête, tient embrassé l'enfant Jésus debout sur elle. Elle a, dans l'autre main, un linge et un chapelet qu'il saisit par une extrémité. Le regard de la madone est direct et sévère ; les yeux noirs de Jésus, dont les sourcils se froncent, sont presque colères. Pourquoi ? Cette toile est, dit-on, de la première manière du peintre.

45° Saint Jérôme à genoux, mains jointes, en méditation ou plutôt en prières dans le désert. Il n'a pour vêtement qu'une draperie violette à la ceinture. La tête baissée vers un petit crucifix posé sur un quartier de roche, son corps se présente de profil. Le dos et le derrière de la tête sont seuls éclairés. Sur le sol, chapeau de cardinal, tête de mort et livre.

MURILLO (école de Barthélemy-Étienne) : 1° Madeleine pénitente. Elle se retourne, à notre gauche, pour regarder, dans l'espace, des anges musiciens. Belle tête espagnole un peu trop vulgaire. Elle n'a que les épaules nues et a ramené son premier vêtement

et son manteau sur sa poitrine où s'appuient ses mains croisées. Belle lumière.

2° Belle tête de saint Paul, dont la barbe est blanche.

3° La Cuisine. La servante plumant un poulet regarde un petit chien qui fait tourner la broche et se prend de querelle avec un chat. Elle fait en même temps sauter un marmot posé à califourchon sur le bas de sa jambe. On a voulu nous faire rire; mais cette maritorne mal assise, la bouche entr'ouverte, montre un profil, au menton fuyant, si froid, si stupide, qu'elle bannit la gaîté de sa cuisine.

Nani (Jacob) : Trois tableaux d'animaux morts.

Natier (Jean-Marc) : Trois mauvais portraits.

Navarrete (Juan Fernandès) dit *el Mudo* (le muet) : 1° Baptême de Jésus-Christ. Deux anges font l'office d'enfants de chœur. Dans les nues, Dieu le Père. Le Christ est bien posé; sa tête se détache sur le ciel nuageux; elle se serait mieux détachée encore sur un ciel clair. Les anges sont trop grands. Cette peinture est, je crois, une esquisse.

2° Saint Paul debout, avec l'épée et un livre. Altéré.

3° Saint Pierre (petite nature). Il est debout et tient les clefs et un livre. Bon dessin, pas assez de lumière.

Ces deux dernières toiles sont aussi des esquisses, dit-on.

Neefs (Pierre) : 1° Vue intérieure d'une cathédrale gothique. La lumière y fait défaut.

2° Autre église gothique. Le premier plan est resté éclairé et la première arcade à gauche l'est de manière à produire beaucoup d'illusion, mais le reste est noir.

3° Sujet du même genre (petites figures par Franck) : Le premier plan est bien conservé; les personnages se détachant de la dalle sont excellents : on les croirait vivants et pourtant ils n'ont pas un pouce de haut.

4° Même sujet, pendant du précédent et traité avec la même habileté.

* 5° Même sujet. Celui-ci est un vrai chef-d'œuvre en miniature. C'est le seul intérieur d'église de cette galerie, qui ait conservé sa belle lumière. Les figures traitées avec soin sont bien posées et bien groupées.

6° Même sujet. Bon, mais un peu noirci.

7° Même sujet. Le premier plan à gauche est encore en lumière; l'intérieur est noir.

* 8° Salle d'Isabelle : Intérieur d'église (petite dimension). L'église est très-profonde et d'un bon style gothique. On aperçoit le fond

à travers la porte du chœur placée au milieu de la nef principale, (comme dans presque toutes les églises d'Espagne). Bon tableau.

9° Même sujet avec figures. Altéré.

NEER (Eglon van der) : Choc de cavalerie. Il y a ici moins de combattants et par suite moins de confusion que dans la plupart des toiles de ce genre. On distingue, parce qu'il est bien éclairé, un cuirassier sur un cheval blanc tirant un coup de pistolet.

NUZZI (Mario), dit *dei Fiori* : Fleurs, écureuil et violon.

OBEET : Huîtres, boîtes de confitures, raisins secs, amandes, coupe de liqueur etc. Quelle poésie trouverai-je dans ces huîtres ouvertes et posées symétriquement l'une contre l'autre dans un plat? Je leur préfère cette simple mouche se promenant sur un petit pain rond, à droite.

ORRENTE (Pierre). Imitateur des Bassan : 1° Adoration des bergers. Une femme, au premier plan, nous montre son dos penché, ce qui suffit pour caractériser le style des Bassan. Belle lumière sur le Messie et sur le visage de la Vierge soulevant le linge qui couvrait son fils. Bonne toile, mais noircie.

2° Le Calvaire (demi-nature), visages vulgaires. Effet de clair-obscur. Noirci.

3° Berger conduisant son petit troupeau à l'étable. Altéré.

4° Berger et sa femme. Le paysage est éclairé à gauche où l'homme est assis. Le reste est devenu noir.

5° Apparition du Christ à Madeleine. Altéré.

6° Paysage boisé. Berger endormi. Son chien veille près de lui. Altéré.

7° Repas de la famille d'Abraham pendant son voyage à la terre de Chanaan. Altéré.

8° Isaac conduit par son père au lieu du sacrifice et portant le bois qui doit consumer son cadavre. Altéré.

OSTADE (Adrien van). — 1° Salle d'Isabelle : Concert de paysans jouant : l'un du violon, un autre de la musette et les derniers chantant à plein gosier. Ces visages ignobles, à demi ensevelis sous leur barrette rousse, sont d'un aspect disgracieux.

2° Même salle : Pochade dans le genre du tableau précédent.

OSTADE (Isaac). — 1° Salle d'Isabelle : Paysans chantant avec accompagnement de musette. Froide caricature.

2° Même salle : Intérieur d'un cabaret. C'est vrai, mais c'est laid.

3° Même salle : Repas de paysans, pochade.

4° Même salle : Le Buveur campagnard, autre pochade.

Voilà six van Ostade médiocres dans la salle des chefs-d'œuvre où Raphaël n'a que trois tableaux et Teniers deux!

PAGANO (Michel) : 1° Paysage avec ruines et figures. Médiocre.

2° Paysage traversé par une rivière sur laquelle circule une barque remplie de personnages.

PACHECO (François) : 1° Saint Jean l'Évangéliste. Faible.

2° Saint Jean-Baptiste. Faible.

3° Sainte Catherine tenant l'épée et une palme. Son regard veut être sentimental et n'en reste pas moins froid.

4° Sainte Inès (Agnès) avec son mouton et la palme. Faible.

PALIGO (Dominique) : Sainte Famille. La Vierge allaite Jésus. Le petit saint Jean, suivi de son agneau, adore le Sauveur; un ange joue du luth ; saint Joseph est au repos. Au premier plan, vase plein d'eau, chardonneret. Faible. Altéré.

PALMA (Jacques) le Jeune : 1° Conversion de Saül, sujet largement traité, mais devenu tout noir.

* 2° Mariage mystique de sainte Catherine. La scène se passe dans un paysage sous un arbre. La Vierge et la sainte sont de jolies blondes, non de Venise, mais de Flandre. La vieille Élisabeth, quoique dans l'ombre, établit un heureux contraste avec ces jeunes têtes. Sa coiffure en satin blanc est ornée, sur le devant, d'une frange en or. A droite, saint Joseph regarde la belle fiancée. Tout en bas est le petit saint Jean. Jésus, penché sur l'épaule du précurseur, tend à Catherine l'anneau des fiançailles en se tournant vers elle, le sourire sur les lèvres. Son corps est bien modelé et gracieusement posé ; sa tête offrant un léger raccourci, est délicieuse.

3° David rapportant triomphalement la tête de Goliath. Les vierges d'Israël s'avancent à sa rencontre. Le roi Saül et ses courtisans suivent le jeune vainqueur. Faible, altéré.

* PALMA (Jacopo ou Jacques) le Vieux. — Salle d'Isabelle : Adoration des bergers. Belles têtes du jeune pâtre debout à gauche, et de celui agenouillé à droite. La Vierge, en robe rouge et manteau vert doublé de blanc posé sur sa tête, est assise au milieu et regarde de côté d'un air distrait. Elle a la beauté des Vierges du Titien. L'Enfant, debout sur elle, tend une main vers le jeune berger placé près de lui. A l'extrême gauche du premier plan, un chien avance sa bonne tête et la moitié du corps. Le paysage du fond est assez joli, mais il ne brille pas par la perspective.

PALOMINO (D. Antoine) : 1° Saint Bernard abbé.

2° Conception dans une gloire d'anges.

3° Saint Jean enfant embrassant son mouton.

Faibles tous trois.

PANNINI (Jean-Paul) : 1° Ruines et figures. Au deuxième plan, pyramide, au centre ; à droite, statue en marbre; à gauche, personnages. Par devant, ruines, ou plutôt blocs de pierre placés sans goût. Perspective faible. Médiocre.

2° Paysage avec ruines, pyramide et grand vase. Mêmes défauts.

3° Autre paysage. Temple à Jupiter Stator à Rome ; bas-relief et grand vase antique près duquel une espèce de sibylle en turban, annonce (je le suppose) la venue du Messie. Les passants arrêtés écoutent cette femme, qui porte sous le bras un paquet de linge.

4° Paysage pendant du précédent. Ici, au lieu d'une femme, c'est un vieux prédicateur qui captive les soldats, la femme et le paysan composant son auditoire. A droite, lion colossal en marbre sur un piédestal.

* 5° Jésus disputant avec les docteurs. Petit cadre, grande composition. Dans une galerie à colonnes, au haut des marches d'un portique, le jeune Jésus parle debout aux docteurs assis, dans la galerie, sur le large banc d'une tribune. Derrière l'orateur, gens du peuple qui l'écoutent. La galerie, ressemblant à une nef d'église, est fort bien rendue. Bon tableau.

* 6° Le Christ chassant les vendeurs du Temple, pendant du précédent. L'édifice présente une voûte supportée par deux rangs de colonnes dont les deux premières sont torses et ornées de bas-reliefs ; les autres appartiennent à l'ordre corinthien. Le fond semi-circulaire est percé de deux rangées de fenêtres superposées et cintrées. Jésus, en haut des marches du temple, domine cette scène, où se meuvent beaucoup de personnages sans aucune confusion. Belle architecture.

* PANTEJA DE LA CRUZ (Jean): 1° Portrait d'une infante de Portugal, à l'époque de Philippe II, à ce qu'on croit. Sa tête est belle et énergique ; ses beaux yeux noirs loyalement ouverts sont intelligents et scrutateurs. Sa collerette plus haute par derrière encadre toute la tête. Elle tend, en y appuyant un pouce, le collier de perles qui descend sur sa poitrine. Sa robe est noire avec ornements en or. Ce portrait est un des meilleurs de l'auteur.

2° Naissance de la Vierge. Costumes du XVIe siècle. Les figures sont des portraits de l'époque. En haut, vive lumière entourant la divine colombe escortée de deux grands anges. Deux femmes lavent l'Enfant ; deux autres debout tiennent des langes.

3° Nativité. Petite Vierge boudeuse. Les autres têtes sont froides et le coloris est sec. Les cinq anges agenouillés dans un rayon lumineux au haut de la composition sont ce qu'il y a de mieux. Les personnages, en costume du temps, sont encore des portraits ; pro-

cédé vicieux, à notre avis : car la composition y perd, sans que les acteurs y gagnent.

4° Portrait de Marguerite d'Autriche, épouse de Philippe III. Visage de carton bien éclairé.

5° Philippe II dans un âge déjà avancé. Vêtement et bonnet noirs; chapelet dans la main gauche, la droite posée sur le bras d'un fauteuil. Long visage concave, pâle, aux sourcils relevés et inquiets ; physionomie d'où le chapelet n'a pu bannir le remords.

6° Portrait en pied de Charles-Quint en armures et bottes blanches, la tête découverte, la main sur son casque posé sur une table ou banquette couverte d'un velours cramoisi. Faible.

7° Jeune princesse de Portugal, infante de Castille. Elle est vêtue de noir et porte une toque en velours ornée d'une plume. Faible.

8° L'empereur Charles-Quint, répétition du n° 6 ci-dessus.

9° Dame vêtue de noir, avec ample collerette. Faible.

10° Seigneur inconnu, portant sur la poitrine la croix de Saint-Jacques. Portrait assez bon. Longue et belle tête ; mais ses sourcils encore relevés dans un âge avancé n'annoncent pas la moindre profondeur d'esprit. Il porte une fraise immense.

PAREJA (Jean de) : Vocation de saint Matthieu. Il n'y a plus guère que le visage de Jésus qui soit éclairé, et ce visage est trivial. Le premier personnage debout à notre gauche et tenant un papier, présente de l'intérêt, bien qu'altéré aussi par le noir; car c'est le peintre lui-même. Son profil est régulier, le nez long et légèrement arqué, le menton peu proéminent. Le front caché par le *sombrero* est d'une belle forme, autant qu'on peut en juger; le regard est observateur.

PARCELLES (Jean) : Vue d'un port de mer. A droite, château-fort en ruines avec colonnes engagées. Au deuxième plan, vaisseau et son canot en mer; autre vaisseau, puis phare dans le fond à gauche. Au premier plan, barques. Bel effet de lumière sur l'eau. Fond vaporeux digne du Lorrain.

PATENIER (Joachim) : 1° Repos en Égypte, paysage altéré.

2° Autre paysage, vieux style. Au premier plan, saint Jérôme tirant une épine de la patte d'un lion.

* 3° Salle d'Isabelle : Tentations de saint Antoine dans le désert, composition singulière, avec les costumes de l'époque. Sur le devant, le saint, serré dans une élégante robe de chambre, est assis sur une pierre. Un grand diable le tire par le cordon de sa ceinture et le fait chavirer. Tout en se retenant d'une main posée sur le sol, il lève l'autre comme pour refuser la pomme que lui

offre une jeune femme, au bonnet haut et rond. Elle est accompagnée de deux autres jouvencelles dont l'une se permet de prendre le menton de l'ermite. Ces trois nymphes paraissent amenées par une effroyable mégère, aux seins flétris : figure qui suffirait pour chasser toute pensée d'amour. Plus loin, à droite, autre tentative de séduction. Deux femmes sont attablées dans une barque que dirige leur duègne. L'une d'elles absolument nue se lève et regarde le saint, qu'on aperçoit en prières dans la campagne. Sur une éminence, deux autres sémillantes diablesses forment le corps de réserve. Celle qui devra la première entrer en lice est en chemise et passe le peigne dans sa chevelure. Au delà, petit monastère. A droite, tente ou hangar entouré de diables qui y ont mis le feu en deux endroits. Tout au fond, lac et joli paysage. Cette vieille composition parfaitement conservée est plus curieuse que belle.

4° Caron conduisant dans sa barque une âme aux enfers. L'ange qui avait la garde de cette âme réprouvée est seul et triste sur la terre. Au fond, paysage. Autres âmes, chacune avec son ange.

5° Fuite en Égypte, paysage. Le devant où sont les figures est devenu tout noir; le fond est encore joli.

6° Saint François et un autre capucin. L'un est assis et médite, l'autre est à genoux et fait sa prière. Bonnes poses, mais mauvais dessin; par exemple, doigts des mains trop minces; teintes trop uniformes. Joli fond de paysage.

PENEZ (Georges) : La Charité, femme nue avec deux enfants dont l'un prend le sein. Faible; altéré.

PEREDA (Antoine). — 1° Salle d'Isabelle : Saint Jérôme méditant sur le jugement dernier. Son corps vieux, ridé et décharné, est bien éclairé. Son livre ouvert et la croix en bois couchée sur ce livre font illusion; tête de mort; ange sonnant de la trompette. Genre Ribera, mais moins noir.

2° Charles Ier et Philippe II assis sur le trône. Faible.

3° Le roi goth Agila, en pied, la lance à la main (grande nature). Mauvais.

PEREZ (Barthélemy) : Fleurs. Quatre toiles faibles.

PILLEMENT (Jean) : 1° Paysage. Au premier plan, chemin où se trouvent des bergers.

2° Paysage montueux et accidenté, avec bois (petite dimension). Ce tableau, placé trop haut, serait joli s'il avait plus de fond.

PETERS (Clara) : 1° Oiseaux morts, entre autres une oie dans un panier. Bon.

2° Comestibles et fleurs. Bon.

3° Poissons, chandelier, etc. Bon, mais teinte trop uniforme.

4° Pâté, plat rempli d'olives etc., sur une table. Les volailles, le pain et surtout la frangipane, avec son joli dessus à jours, nous donneraient envie d'aller nous asseoir à cette table.

* PIPPI (Jules), dit Jules Romain. — Salle d'Isabelle : Sainte famille (petite dimension). Vierge assise, avec les *bambini* qui s'embrassent. Derrière ce groupe, sainte Elisabeth et saint Joseph. Ce dernier présente au Sauveur un berger apportant son offrande. Au fond, cabane à l'entrée de laquelle on voit un autre pâtre, le bœuf et l'âne. Assez jolie composition. Toutefois les robes vertes et le ciel vert lui donnent une teinte épinard assez déplaisante.

* POELEMBURG (Corneille) : 1° Diane et ses nymphes au bain. Ces femmes nues de la taille d'un petit doigt sont fort bien modelées et éclairées. Actéon, assez éloigné d'elles, s'enfuit avec une paire de cornes. Diane lance sur lui l'anathème. Belle roche au premier plan, à gauche, joli fond de paysage avec cascade formant un lac, puis montagnes. Charmante petite toile.

* 2° Paysage, avec les thermes de Dioclétien, bergers et troupeau. La partie de gauche étant plus élevée et plus rapprochée que celle de droite, les objets qui se trouvent de ce dernier côté sont plus petits, ce qui produit un effet original, sans blesser la vraisemblance. A gauche, un berger cause avec une bergère dont l'un des seins est nu. O simplicité des mœurs champêtres ! Le ciel, un peu chargé à l'horizon, fait mieux ressortir les derniers plans bien éclairés. Très-joli ; noirci en partie.

* PONTE (François da), dit *Bassano* : 1° La Cène. La tête du Christ se détache sur le ciel à travers une arcade, comme dans le tableau de Léonard de Vinci. Cette tête, dont les yeux sont baissés, est fort belle et bien éclairée. Le jeune saint Jean, la tête appuyée sur une main, regarde son divin Maître. Saint Pierre, à la droite de Jésus, tient un couteau. Judas penché en avant nous montre son dos et la bourse accusatrice attachée à sa ceinture. Les apôtres sont d'un bon style. Cette scène auguste perd de sa gravité dans certains accessoires. Il y a là trois espiègles : le premier apportant un plat, un second versant du vin d'un pot dans une carafe, et le dernier juché contre une colonne qu'il embrasse en regardant le plafond ; puis, au milieu, un chien et un chat se disputant un os ; enfin sous la deuxième arcade, des perdrix pendues par la patte et des plats vides dressés et rangés sur un buffet. Bonne toile.

* 2° Voyage de Jacob. A gauche, femme tenant un enfant sur

ses genoux et jeune fille assise portant deux seaux avec un joug. A cause de la chaleur sans doute, elle a mis ses appas à découvert. Par une inadvertance très-commune chez les Bassan, un petit polisson à cheval laisse sortir de sa culotte rouge un pan de sa chemise. On en voit un autre montrant, comme son frère, partie de son premier vêtement et s'agitant sur un ballot. Une femme près d'un petit cuvier étale une dentelle. Au milieu, joli paysage. Bon tableau, soigné.

3º Sujet mystique. La sainte Trinité dans le ciel avec des patriarches, prophètes, anges. La Vierge intercède pour les faibles humains. En bas, saints et saintes en prières. Noirci.

* 4º Noces de Cana. Le Christ est seul sur le devant de la table et se tourne à notre droite pour bénir trois cruches d'eau que lui présentent des valets. On aperçoit derrière la Vierge Marie, deux jeunes femmes charmantes causant, les yeux baissés. On dirait qu'elles se sont fait confidence de leurs peines de cœur. Accessoires et ustensiles de table. Au premier plan, instruments de musique confondus, — ô profanation ! — avec des melons, des artichauts et autres ignobles légumes. A droite, se tiennent les serviteurs vêtus de rouge. L'un deux nous montre son dos penché : signature ordinaire des Bassan.

5º Le Paradis terrestre. Dans le lointain, on voit le Père éternel entre des nuages, et sur la terre, Adam et Ève. Ce tableau est une répétition réduite du tableau ci-après de Jacob da Ponte. Ève seule présente une petite variante : au lieu d'être couchée sur le dos, les bras allongés contre les hanches, elle se tourne ici sur le côté gauche et pose la main droite sur Adam qu'elle regarde.

6º La Vendange. L'homme qui monte sur une échelle, pour atteindre le haut de la cuve, a la jambe gauche bien mal dessinée.

* 7º La Moisson. A droite, un homme et une femme scient le blé avec la faucille ou le recueillent. A gauche, un vieillard saisit un mouton par le corps et je crois entendre le colloque suivant : « Qu'allez-vous faire de moi, mon maître ? — Il me faut nourrir « tout le monde qui travaille à ma récolte, et tu vas, mon pauvre « ami, faire les frais du repas. » Joli tableau moins bien éclairé toutefois que son pendant ci-après.

* 8º L'Été. Femme à genoux, le dos penché, occupée à traire une vache ; une autre debout bat le beurre ; une troisième, mieux éclairée que ses voisines, cueille des roses. Au milieu, joli paysage. Bonne toile.

9º Le Printemps. A gauche, on égorge, on dépouille mouton, lapin, etc. Une jeune fille, aux robustes appas, et portant deux

paniers au moyen d'un joug, cause avec l'écorcheur. A droite, des bestiaux vont aux champs. De chaque côté, maisons entre lesquelles on découvre la campagne. Bélier dans le ciel.

10° L'Automne. Au premier plan, petite blonde à genoux, le corps penché en avant; légumes. Plus haut, c'est-à-dire plus loin, — le paysage présentant la pente d'un toit, comme dans tous les Bassan, — un homme abat des pommes avec une gaule. Au milieu, chien blanc qui court; à droite, homme à cheval etc.

11° L'Hiver. Au premier plan, femme penchée sur le cochon qu'on vient de tuer; autres personnages occupés autour de la bête.

PONTE (Jacopo da), dit *Bassano* : 1° La Vendange. Une femme à genoux tenant une jatte de vin au-dessus d'une cuve posée à terre, se tourne vers un homme qui roule un tonneau. Petite toile un peu altérée.

2° Noé sorti de l'arche offre un sacrifice au Seigneur. Au second plan, le patriarche est à genoux devant un feu allumé. Au premier plan : à droite, un homme et trois femmes dressent une baraque; à gauche, deux hommes et une femme en érigent une autre. Entre ces groupes, animaux. Au fond, paysage avec arc-en-ciel. Dans les airs, Dieu le Père. Tableau encore plus petit que le précédent et pendant du n° suivant.

3° L'Hiver. Gens qui se chauffent à l'entrée d'une cabane; table couverte d'une nappe avec pot à boire. A droite, un jeune homme vu de profil lie une falourde près d'un âne bâté qu'il va charger.

4° Le riche Épulon et le pauvre Lazare. Deux jolis épagneuls saisissent par la jambe le mendiant assis à droite. Au milieu, on s'occupe de cuisine; plus loin, à droite, est la table de festin où semble ronfler le maître de la maison, doux effet de la musique dont le régale un voisin jouant du sistre. En revanche, la gentille voisine d'Épulon est éveillée pour deux. Bon, mais noirci.

5° Salle d'Isabelle : Jésus chassant les vendeurs du Temple. Bonne toile altérée par le noir.

* 6° Adoration des bergers. Entre deux anges et deux têtes de chérubins qu'on aperçoit dans le ciel, s'échappe une vive lumière qui vient frapper la Vierge et son Fils. Marie a soulevé le linge sur lequel est couché l'Enfant dans un berceau, afin de le montrer aux pasteurs. L'un d'eux agenouillé nous apparaît sous la forme du minotaure, parce que la tête de la vache bien éclairée s'avance jusqu'à l'endroit de la tête de l'homme effacée par le noir. Au fond, un enfant tient une chandelle qui illumine le visage d'un jeune berger. Tableau remarquable par ses effets de lumière.

7° Le Père Éternel reprochant à nos premiers parents leur désobéissance. A gauche, Ève croit se cacher en se blottissant derrière un arbre; mais Dieu voit tout; nous-mêmes pouvons admirer son joli visage, sa poitrine et ses formes qu'elle n'a pas eu le temps de voiler. Au contraire, Adam a déjà la ceinture couverte d'une guirlande de feuilles. Son corps penché, qu'on voit au delà des animaux, n'est pas si gracieux, à beaucoup près, que celui de sa compagne. Derrière lui s'avance une bonne tête de baudet.

8° Adoration des bergers, scène éclairée par la lumière que projette le corps du Messie. Altéré.

* 9° L'arche de Noé, grand et beau cadre. Mais pourquoi nous masquer le peu de ciel qui s'y trouve, par cette foule d'oiseaux volant ou perchés sur un arbre dépouillé de ses feuilles? La famille de Noé se trouve dispersée parmi les animaux. La grande figure du patriarche apparaît au milieu, les bras tendus, les yeux au ciel. On distingue, entre les bêtes, un cheval blanc et des chiens de chasse bien éclairés. L'arche est dans le fond.

10° Salle d'Isabelle: Moïse et son peuple. Il faut chercher l'acteur principal placé au fond et nous tournant le dos.

* 11° Le Paradis terrestre. Dans le ciel, effet de lumière très-heureux autour de Dieu le Père assis sur un nuage et regardant la terre d'un air satisfait. Après ce cercle lumineux, règne une grande obscurité qui fait mieux ressortir le groupe de nos premiers parents à demi couchés à droite et très-bien éclairés. Aux premier et deuxième plans, animaux plus ou moins dans l'ombre. Il y a bien un peu de confusion dans cette ménagerie, mais tout est rendu exactement. Ce tableau bien conservé est l'un des meilleurs Bassan de ce musée.

* 12° Salle d'Isabelle : Les Marchands chassés du Temple. Au premier plan, personnages et bêtes parfaitement éclairés et d'un bon relief. A gauche, docteurs sous une espèce de tribune au haut d'un escalier. Le Christ, qui devrait être en évidence, est au fond et à peine visible. Très-bon tableau malheureusement noirci.

* 13° Les anges annonçant aux bergers la venue du Messie. Effet de nuit. Belle lumière produite par l'ange volant tout en haut, les bras ouverts, et montrant aux pâtres ébahis le chemin de Bethléem. La même lumière vient frapper un jeune homme couché au premier plan à droite, les chèvres placées au delà, deux vieux bergers debout regardant l'ange, un autre vieillard à gauche et un jeune garçon assis et endormi au milieu. Tout cela fait illusion. Malheureusement les parties placées dans l'ombre ont noirci.

14° Portrait de l'auteur (buste). Habit gris, toquet noir, front

intelligent, nez passable, œil pénétrant, sourcils relevés par leur extrémité annonçant un esprit observateur et imaginatif. Mais la bouche entr'ouverte et les pommettes saillantes ont quelque chose d'agreste. Comparez cette physionomie avec celle du Titien placée tout près d'elle et dites-moi si elles n'offrent pas les mêmes différences qu'on peut trouver dans leurs styles.

15° Les Travaux de la campagne. Trois personnages. Un jeune homme portant un lièvre attaché par la patte à un bâton marche de gauche à droite; une grosse maritorne, au premier plan, est tournée dans le sens inverse. Animaux. Toile altérée.

16° Adoration des mages. Altéré.

17° Homme et femme portant du gibier mort. Le profil de la femme n'est ni éclairé, ni bien dessiné; celui de son mari est tout à fait dans l'ombre. Il n'y a de bon qu'une éclaircie avec eau.

PONTE (Léandre da), dit *Bassano* : 1° Enlèvement d'Europe, paysage. Au premier plan, Mercure berger. Ses moutons sont les uns sur les autres, et leur divin maître a l'air d'un paysan. Mais Europe enlevée par Jupiter-Taureau, les compagnes de la nymphe se désolant sur la rive, enfin le paysage avec effet de soleil couchant : toute cette partie est bien traitée.

2° Orphée, paysage. Il joue du violon. Un singe, apprivoisé par ses accords, tient son cahier de musique. Un genou d'Orphée est bien éclairé, mais sa jambe est trop grosse. Effet de soleil couchant dans le genre de celui du numéro précédent auquel il fait pendant.

3° Adoration des mages (petite dimension). Pour se conformer à l'usage des Bassan, le peintre nous offre, au premier plan, le dos penché d'un joli petit page. A droite, la Vierge a sur elle l'Enfant Jésus, qui se retourne vers le vieux roi prosterné devant lui.

* 4° La Fuite en Égypte (petite dimension). Ce tableau est bien noir, mais il représente une scène de nuit et les parties éclairées sont d'un heureux effet. Ainsi les têtes de Marie, de Joseph et de l'âne, Jésus et le berger marchant à droite, font vraiment illusion.

5° Armuriers et chaudronniers à la besogne; et au premier plan, un amour avec un chien. Plus loin, une femme se peignant devant un miroir.

6° Jésus couronné d'épines. Altéré.

* 7° La Forge de Vulcain. Voici un tableau qui sort du genre habituel des Bassan ayant souvent le tort d'entasser trop de personnages et trop d'animaux dans un petit espace. Ici c'est tout le contraire : nous avons un grand tableau avec peu d'acteurs. A gauche, un vieux forgeron bat le fer rouge. Pendant ce temps, sa

jolie fille allonge la tête et échange un signe d'intelligence avec le jeune ouvrier tenant un autre fer dans la fournaise. Le visage riant de ce dernier, éclairé par le feu, est très-comique. Tout près de l'enclume, un amour regarde le chien de la maison qui, n'ayant pu s'habituer encore au bruit du marteau, témoigne, en aboyant, que cette musique lui déplaît. Bonne toile.

* 8º Vue de Venise, vaste et belle toile. Les grandes et riches gondoles, ainsi que les groupes nombreux des premiers plans, sont bien peints et très-animés; mais les barques couvrant entièrement la mer dans le fond font trop l'effet de taches survenues à la toile. Au point de vue historique, cette page offre de l'intérêt.

PORBUS ou POURBUS (François) : 1º Portrait à mi-corps d'une dame vêtue de noir. Visage agréable et frais annonçant à la fois la bonté et l'intelligence; mais les pommettes des joues trop saillantes et la bouche campagnarde lui ôtent toute distinction.

2º Portrait en pied de Marie de Médicis dans l'âge mûr. Sa robe et son béret sont noirs. Altéré.

3º Portrait en pied d'une jeune princesse inconnue, en costume de veuve. Une petite chienne se voit sous la table.

POUSSIN (Nicolas) : 1º *Noli tangere*. Petite esquisse noircie. Aujourd'hui le Christ a le teint hâlé d'un moissonneur.

* 2º Bacchanale. Ces femmes qui dansent et dont l'une lève sur nous son visage joufflu et grimaçant d'une façon drôlatique; ce jeune homme, à la large poitrine, appuyé sur un autel et couronné de pampre; cette bacchante couchée sur le dos et endormie au premier plan, les bras relevés sur la tête, le corps nu jusqu'aux hanches, sont bien éclairés et d'un bon effet; mais les autres personnages ont pris une teinte jaune, et le paysage a un peu souffert du noir.

3º Paysage avec rivière traversant une vaste campagne; barques remplies de monde; arbres, temples, maison et fond de montagnes. Au premier plan, gens qui causent. Belle perspective, mais toile noircie.

4º Paysage avec figures et maisons rustiques. Bon, mais noir.

5º David, vainqueur de Goliath, couronné par la Victoire. Il est assis sur une pierre et pose une main sur la tête du géant. La Victoire, à sa droite, le couvre de lauriers et reçoit, de l'autre main d'un petit génie, une couronne d'or. Deux autres enfants se préparent à chanter les louanges du jeune héros. A notre droite, armes de Goliath disposées en trophée autour de sa tête coupée. La déité est bien grande et bien raide. Noirci.

6° Bacchanale. Bacchus reçoit dans son char Ariane et Cupidon. Tout est noir ou pain d'épice, à l'exception d'un amour volant dans l'espace et assez éclairé pour faire regretter le premier état de cette composition, pleine de mouvement et d'entrain.

* 7° Le Parnasse. Apollon, accompagné des muses, reçoit un poète et lui présente le breuvage de l'immortalité, tandis qu'une muse lui ceint le front d'une couronne de laurier. D'un côté : le Dante, Pétrarque, Aristote, etc.; de l'autre Homère, Virgile et Horace. Dans les airs, un génie, et au premier plan, la nymphe Castalie appuyée sur une urne d'où s'échappent ses eaux. Cette nymphe, couchée tout de son long et n'ayant pour vêtement qu'une gaze presque imperceptible, nous regarde, sans le moindre embarras. Bonne toile. Mais traiter ce sujet après Raphaël (voir *Musées d'Italie* page 306) était une entreprise dangereuse.

8° Noé et sa famille, sortis de l'arche, offrent à Dieu un sacrifice. Ce tableau n'est plus guère qu'une croûte noirâtre ; et cependant l'épaule de la jeune fille agenouillée à droite et la draperie blanche de l'Éternel dans les nues, qui ressortent comme deux points lumineux au milieu de la nuit, suffisent pour faire comprendre qu'il a été beau et bien éclairé.

9° Combat de gladiateurs. Au premier plan, qui seul est bien visible, deux de ces malheureux gisent sur le sol : bon dessin, belle lumière. Plus loin dans l'obscurité, deux couples sont encore aux prises. Dans le premier, on croise le fer; dans le second, l'un des combattants a la gorge traversée d'un coup d'épée.

* 10° Ruines gréco-romaines et au milieu, obélisque égyptien. A droite somptueux tombeau orné de bas-reliefs. Au premier plan, un anachorète à genoux fait sa prière ; il n'est pas assez éclairé, ce qui est fâcheux, car ce religieux est bien posé et son visage respire l'amour divin. Toile mieux conservée, du reste, que la précédente.

11° Sainte Cécile, accompagnée par des anges, chante une hymne au Seigneur (grande demi-nature). La sainte, en jouant du clavecin, se retourne souriante vers le papier de musique posé sur la tête d'un ange à genoux. Tableau presque effacé par le noir.

12° Rome antique, paysage. Au premier plan, sarcophage sur lequel sont couchées deux statues, le haut du corps levé. Je crois reconnaître le tombeau de la galerie de Pan (musée du Louvre). Bon, mais noirci.

13° Nymphe et Satyre. Cette nymphe, en buvant la liqueur traîtresse que lui présente Cupidon, écarte trop les jambes. Heureu-

sement, la grosse bouteille qu'elle tient sur le genou droit, rend cette pose moins indécente. Joli; altéré.

14° Paysage. Un satyre découvre Diane endormie à droite. Cupidon cueille des fleurs. Noirci.

15° Salle d'Isabelle : Méléagre et Atalante chassant le sanglier de Calydon. Sur le devant, on voit encore trois chevaux blancs, dont deux, celui du milieu surtout, sont encore bien conservés; le troisième a tourné du blanc au noir. Au deuxième plan, il en est un autre que son maître caresse de la main. Ce cavalier est sans doute Méléagre, joli garçon en robe bleue avec casque en or et panache blanc : costume bien riche pour un chasseur. Au milieu, statue de Diane; à droite, statue de Pan.

16° Silène. Il est couché et tend un vase qu'un satyre emplit de vin. Une toute jeune femme lui met des grains de raisin dans la bouche; une autre lui jette de l'eau sur les jambes. Altéré.

17° Paysage avec groupe d'arbres et montagnes. Polyphème jouant de la flûte. Au premier plan, satyres et bacchants épiant des nymphes et naïades qui, tout à leur conversation, n'aperçoivent pas l'ennemi. Noir.

* 18° Ruines. Portique en demi-cercle avec colonnes doriques. Au fond, autres édifices que le temps a dégradés. Au premier plan, à droite, colonnes. Un grand bassin en pierres dont les bords sont sculptés, est posé de champ contre le bas de ces colonnes. Une jeune fille s'appuie sur le bras d'un jeune homme, en se baissant pour cueillir une fleur. Joli, mais altéré.

19° Paysage. Rivière traversant une plaine plantée d'arbres, village et partie d'une ville. Trois personnes s'entretiennent au premier plan. Personnages effacés, paysage bon, mais noirci.

POUSSIN (École de Nicolas) : Jacob chez Laban. Le premier lève la pierre du puits, afin d'abreuver les troupeaux. Bonnes poses, bon dessin, mais toile noircie.

PRADO (Blas del) : Madone avec l'Enfant, assise sur un trône élevé et accueillant favorablement les prières d'Alphonse de Villegas, auteur *del Flos sanctorum*. Saint Joseph est près de la Vierge. Au pied du trône et plus bas que les autres personnages, se tiennent saint Jean l'Évangéliste et saint Ildefonse. Marie, au front haut, aux cheveux rangés à la grecque et surmontés d'une petite toque lilas dont les bouts retombent sur la poitrine, est jolie et souriante. Saint Joseph, dans l'ombre, le front seul éclairé, sourit aussi. Les deux saints du bas, vus à mi-corps, sont mal peints.

PRETI (Matthieu), dit le *Calabrais* : 1° Moïse faisant jaillir l'eau de

la roche. Au premier plan, un vieillard défaillant est soutenu par un jeune homme qui lui donne à boire. Noirci.

* 2º Zacharie, sainte Élisabeth et le petit saint Jean. L'Enfant est agenouillé, au bas d'un escalier, devant ses parents qui s'apprêtent à le relever. A droite, spectateurs. Entre les deux groupes, fonds de paysage. Le berger, appuyé sur une pierre et montrant saint Jean au vieux pâtre placé à notre droite, est fort bien traité.

PROCACCINI (Camille) : Sainte famille. L'Enfant tient une branche de raisin. Il y a ici relief et lumière. Les deux visages de la Mère et du Fils se touchent et vont se réunir dans un baiser; ils sont assez jolis; mais tout jusqu'à saint Joseph est maniéré.

PROCACCINI (Jules-César) : Samson détruisant une armée de Philistins avec une mâchoire d'âne : horrible pêle-mêle devenu noir ou pain d'épice.

PULZONE (Scipion), dit *Scipion de Gaëte* : Portrait d'homme vêtu de noir avec fraise (buste). Barbe et cheveux noirs et courts, regard tant soit peu louche, air peu distingué. Bon portrait dont le coloris est toutefois trop sec.

QUELLYN (Érasme) : 1º Jason debout près de l'autel et de la statue de Mars. « Comment ! pourrait-on dire au peintre, vous ne mettez en scène qu'un personnage vivant et vous n'en montrez que l'extrémité du profil dans l'ombre? mais c'est une mystification. »

2º Mort d'Eurydice. Orphée qui la tient dans ses bras semble plutôt sourire que pleurer; elle lève les yeux au ciel. Lyre sur le sol.

3º Bacchus et Ariane au bord de la mer.

4º Enlèvement d'Europe.

5º Deux anges chassant deux esprits impurs.

6º Amour sur un dauphin.

Ces quatre derniers faibles d'exécution et altérés.

RAMIREZ (Christophe) : Le Sauveur. Altéré.

RANC (Jean) : 1º Portrait à mi-corps d'Élisabeth Farnèse, deuxième femme de Philippe V. Médiocre.

2º Portrait de Philippe V à cheval. Médiocre.

3º Huit autres portraits de grands personnages. Faibles.

RECCO (Joseph) : Cinq tableaux de fruits, poissons, oiseaux morts, etc. Faibles.

* REIGMESWERLE-MARING : Avare et jeune femme à mi-corps. L'homme coiffé d'un bonnet surmonté d'une grosse écharpe rouge avec franges, dont les bouts sont noués sur la poitrine, tient une balance et met des pièces d'or dans l'un des plateaux. L'inquiétude de l'avare, penché sur ses écus, s'annonce par la contraction de ses sourcils. La femme, jeune et jolie Flamande, établit avec lui un

contraste parfait. Une petite gaze empesée, relevée sur le front et dont les bouts retombent sur ses épaules, forme sa coiffure. Son regard, aussi placide que celui de son voisin est agité, annonce qu'elle pense à toute autre chose qu'à l'argent étalé devant elle. Ce tableau est évidemment une imitation de celui de Quintin Metzys du musée de Munich. Belle couleur, conservation entière, mais mauvaise perspective.

* REMBRANDT (Paul van Ryn). — 1° Salle d'Isabelle : La reine Artémise, vêtue de noir, reçoit de l'une de ses femmes une coupe contenant un breuvage dans lequel on a jeté les cendres de son époux, breuvage qu'elle va boire afin de s'unir une dernière fois à cet époux bien-aimé. Elle est assise près d'une table sur laquelle sont déposés de riches vêtements. Était-il convenable de représenter cette reine illustre sous les traits d'une grosse Flamande aux traits communs ? C'est sans doute le portrait de quelque veuve inconsolable de Leyde ou d'Amsterdam. Mais fallait-il, pour plaire à celle-ci, insulter à la mémoire de celle-là ? Du reste, ce portrait est parfait, quant au dessin, à la couleur et à la lumière.

* REMBRANDT (style de Paul van Ryn) : Philosophe en méditation, une plume à la main. Chef-d'œuvre de modelé et de lumière, digne en tout du maître. N'est-ce pas la copie d'un tableau de ce dernier ? Le savant est vu de face, les yeux baissés sur le livre qu'il tient et dans lequel il va inscrire une pensée profonde. Sa barbe blanche est surtout supérieurement peinte.

RENI (Guido), dit le *Guide* : 1° Buste de saint Pierre, la main droite appuyée sur une joue, les yeux levés comme pour chercher dans le ciel la sublime vérité. Belle tête dont la barbe et les cheveux sont blancs.

2° Buste de saint Paul. Une main sur la garde de sa grande épée, il tourne de côté vers le ciel sa tête bonne, énergique et belle. Ici l'expression du regard est différente. On croit entendre le saint adresser à Dieu ces paroles : « Disposez de moi, je suis prêt à mourir pour vous. »

3° Cupidon tenant un arc dans la main droite, le bras appuyé sur une pierre, et de la gauche, une flèche dont il pique une colombe prenant son essor. Pose prétentieuse, corps d'un bon relief, mais d'un blanc lymphatique. Au fond, lac au delà duquel on aperçoit à droite un autre petit Amour décochant une flèche. Celui-ci est d'un blanc de marbre.

4° Autre saint Paul écrivant les *Actes des Apôtres* (buste). Cette tête un peu en raccourci est traitée à la Caravage. Barbe rousse commençant à blanchir. Belle lumière, bon relief.

* 5° Saint Sébastien (grande demi-figure). Il est attaché à un arbre, le côté gauche percé d'une flèche, et n'a pour vêtement qu'une petite draperie blanche nouée par devant à la ceinture. Beau corps nu traité à la Caravage, mais d'un coloris plus moëlleux et d'un excellent relief. Belle tête tournée à gauche, les yeux au ciel. Effet de nuit bien rendu.

6° Cléopâtre (demi-figure). Elle porte une robe blanche et un manteau rouge. Sa main gauche s'appuie sur une petite corbeille de fruits et de fleurs où se trouve un aspic. Jolie tête, en raccourci, levée et tournée de côté. Pose maniérée. Le bas du visage et la poitrine ont pris une teinte verte.

7° Buste d'une jeune fille ayant une rose à la main. Son visage de profil a encore le défaut d'être trop blanc et trop joufflu; mais il est empreint de tant de candeur et de bonté qu'on ne peut le voir sans s'y intéresser.

* 8° Salle d'Isabelle : La Vierge *de la Silla* (de la chaise). Jésus, enfant de six à sept ans, est debout entre les jambes de sa mère, qui le tient par un bras. Marie, assise dans un fauteuil, a dans l'autre main son livre fermé, un doigt passé entre les feuilles. Ses cheveux, disposés à la grecque et passant sur l'oreille, sont surmontés d'un petit voile jaunâtre dont les bouts retombent sur les épaules. Au-dessus de la Vierge se produit un demi-cercle lumineux. Deux anges bien modelés et éclairés lui posent une couronne sur la tête. Jésus appuie une main contre l'une de ses joues, ce qui le défigure un peu. D'ailleurs son air renfrogné et ses grosses jambes sont d'un mauvais effet. Marie est beaucoup mieux. Sa pose est gracieuse; sa tête, quoique un peu trop large, est belle, et son regard dirigé sur l'enfant exprime une douce tendresse. En somme, belle toile bien conservée.

* 9° Saint Jacques (demi-figure). Cette belle tête de face, les yeux levés vers le ciel et un peu en raccourci, est de la deuxième manière du peintre. Le coloris moins noir que celui du Caravage son premier maître, et moins blanc que celui qu'il a fini par adopter, est excellent. Belle expression de foi, de mélancolie et de résignation.

10° Tête d'un vieil apôtre en lecture. Profil presque effacé par le noir.

11° Buste de sainte Madeleine. Sa tête est appuyée sur la main droite. Ses cheveux blonds tombent sur ses épaules. Cette jolie femme a beau prendre une pose théâtrale et lever au ciel ses grands yeux noirs, en entr'ouvrant coquettement sa toute petite bouche, nous lui préférerons son voisin, ce saint Pierre qui n'est

guère qu'esquissé et ci-avant décrit (n° 1). Sa vieille tête ridée, mais très-expressive, nous intéresse bien autrement que celle de cette poupée fardée de blanc et de rose, dont le visage ne dit rien.

* 12° Sainte Pauline (très-petite dimension). Elle est en prières; un ange descend du ciel pour lui apporter la couronne du martyre. À droite, on voit les tenailles et le feu qui vont servir à son supplice. Cette petite toile, d'une composition plus simple que celle du numéro suivant son pendant, est toutefois moins froide. Ici la sainte à genoux, les mains croisées sur la poitrine, les yeux au ciel et demandant à Dieu la force de supporter les tortures qu'on lui prépare, est décrite de manière à nous impressionner vivement.

13° Martyre de sainte Pauline (même dimension). La sainte debout contre une colonne, les yeux levés, est saisie par les cheveux, tandis qu'un autre bourreau avance une tenaille pour lui arracher la langue. La victime paraît par trop insensible et sa pose est trop raide.

14° Saint Jérôme en lecture dans le désert. Ce tableau, d'un dessin parfait, a dû faire illusion avant que le temps lui ait enlevé sa lumière.

15° Mort de Lucrèce. Elle se frappe avec un poignard. Sa tête d'un blanc fade comme celle du n° 14, à laquelle elle ressemble, est levée vers le ciel avec l'expression d'une sainte martyre résignée. Ce n'est point cette fière Romaine qui se tue en criant : « Vengeance ! »

* 16° Salle d'Isabelle ; Assomption de la Vierge (petite dimension). Dans le milieu du tableau, Marie, entourée d'anges, est enlevée sur des nuages, tandis que deux grands séraphins repoussent les autres nuées, comme s'ils ouvraient des rideaux. Plus loin, deux chérubins s'apprêtent à la couronner. D'autres anges chantent ses louanges avec accompagnement de violon et de sistre. Charmante esquisse.

REYN (Jean de) : Noces de Thétis et de Pélée. Au banquet, assistent les divinités de l'Olympe. La Discorde a jeté sur la table la pomme, que se disputent les trois grandes déesses, et dont Jupiter s'empare pour la remettre à Mercure. Genre Rubens avec ses défauts outrés. Ainsi Vénus a de grosses épaules, un ventre de Silène et des traits communs et fades. Elle aurait de la peine à se faire recevoir comme cuisinière dans une bonne maison.

* RIBALTA (Jean de) : 1° Tête d'une âme en peine, entourée de flammes. Elle a les yeux au ciel et sa bouche s'entr'ouvre comme pour montrer ses jolies petites dents. Quoique noircie, avec des

clairs peu prononcés, cette tête est d'un bon relief. Les traits en sont beaux et taillés à l'antique. Il est toutefois à regretter que le haut de la poitrine soit décharné, car le visage n'annonce pas une si grande maigreur.

* 2° Salle d'Isabelle : Tête d'une âme bienheureuse. Belle tête aux cheveux abondants et tombant sur les épaules; cette femme porte une robe vierge, avec une bordure bleue encadrant la poitrine; son cou est nu. Son regard dirigé vers nous est plein de tendresse. Belle toile.

3° Le corps du Christ assis sur son sépulcre. Il est soutenu par deux anges qui font semblant de pleurer. Ce corps est assez bien modelé et éclairé; mais l'air presque souriant du visage et le long filet de sang s'échappant de la poitrine et venant tacher le linge de la ceinture, sont d'un mauvais effet.

4° Saint François d'Assise. Tandis que souffrant et triste, il est étendu sur son lit que recouvre une grossière couverture, un ange cherche à l'égayer par un air de sistre. Les grosses joues du chérubin annoncent qu'en paradis on ne jeûne pas comme au couvent. Un agneau, les deux pattes sur le bord du lit, semble vouloir y monter. Le saint, dont la tête a été mise mal à propos dans l'ombre, montre le blanc de ses yeux effarés et tournés vers l'ange. Celui-ci est bien éclairé; mais la pose de ses jambes donnerait à penser qu'il remplit à la fois le rôle de musicien et celui de danseur.

5° Les évangélistes saint Marc et saint Paul commentant un passage des saintes Écritures.

* 6° Salle d'Isabelle : Les évangélistes saint Jean et saint Matthieu (quart de nature). Saint Matthieu, vêtu d'une robe d'un gris jaunâtre, a la tête dans l'ombre. Saint Jean, en robe rouge et manteau bleu, un genou en terre, une main sur l'écrit à interpréter, lève l'autre vers le ciel. Son visage, un peu en raccourci, est fort bien traité. Effet de nuit.

7° Buste d'un chanteur.

RIBERA (le chevalier Joseph de), dit *l'Epagnolet*. — 1° Salle d'Isabelle : Martyre de saint Barthélemy. Il a les mains attachées à une traverse en bois que deux bourreaux hissent contre un arbre. D'autres exécuteurs entourent le patient. Sa jambe droite est pliée et portée en arrière, tandis que l'autre posée à terre est tenue par un jeune homme, au visage imberbe assez beau et bien éclairé. Le plus éloigné des bourreaux a aussi la tête en pleine lumière. Comme cette tête ressort! comme elle est vivante! Dans le lointain, spectateurs. On a placé cette toile dans la salle des chefs-

d'œuvre, à cause de ses effets de lumière et du dessin. Mais doit-on louer l'auteur de son engouement pour ce sujet qu'il a si souvent traité ; et la tête du martyr, son corps tiraillé et amaigri, sa pose disgracieuse, sont-ils faits pour plaire aux amateurs du beau ?

2° Sainte Marie l'Egyptienne. Elle est tellement décharnée que ses bras et sa poitrine n'ont plus rien de féminin. Du reste, le mouvement de sa tête pâle et souffreteuse se tournant vers le ciel, est d'un effet saisissant.

3° Saint Barthélemy assis sur une pierre, son couteau à la main, le corps enveloppé d'une draperie blanche qu'il maintient sur la poitrine. Belle tête de face, à barbe blanche, les yeux levés devant lui. Superbe lumière sur la tête, le corps et le manteau blanc, draperie peu gracieuse mais faisant illusion.

* 4° Saint Paul l'ermite. Assis à terre dans sa grotte, les mains croisées sur la poitrine, il médite face à face avec une tête de mort. Une natte de jonc lui cache la ceinture ; singulier accoutrement ! Sa tête baissée, son torse, ses mains, puis le haut des cuisses et les jambes un peu pliées et en raccourci, forment un ensemble peu séduisant, mais d'un clair-obscur puissant et d'une vérité étonnante. Deux doigts de la main gauche ne touchant le corps que par leur extrémité, sont surtout d'une exécution merveilleuse.

5° La Madeleine en méditation, les mains croisées et appuyées sur une tête de mort. Ses longs cheveux tombent par derrière ; sa tête est couchée sur ses mains. Elle paraît ainsi plutôt endormie ou ennuyée que triste et repentante. En bas, sa boîte de parfums. Bon dessin, belle lumière, mais pose et draperie de mauvais goût.

6° Salle d'Isabelle : Saint Jérôme en prières ayant devant lui un livre et une tête de mort (demi-figure). Il a les mains croisées sur la poitrine ; un manteau rouge couvre son épaule et le bras droit. Bonne toile, malheureusement altérée.

* 7° Échelle de Jacob. On croit voir d'abord un capucin couché et endormi. L'apparition céleste est à peine visible. Le rayon lumineux, dans lequel on ne distingue qu'un ange et une tête de chérubin, frappe le dormeur au visage et l'éclaire d'une façon magique. En examinant le personnage, on ne peut croire que cet homme d'un âge mûr, aux traits accentués, au front tout bossu, soit le Jacob dont les autres peintres ont fait un beau et candide jeune homme. Bien évidemment nous avons ici le portrait d'un acteur qui n'a pas la figure de l'emploi. A cette inconvenance près, ce tableau est un chef-d'œuvre de lumière et de vérité. Ici les demi-teintes

se sont conservées et l'on ne passe pas d'une vive lumière à la plus grande obscurité.

8° Prométhée, figure colossale. Il est renversé, étendu et fixé à un rocher par un anneau de fer à chaque bras. Un vautour qu'on ne distingue qu'à grand'peine, tant il est devenu noir, lui tire les entrailles à coups de bec. Ses bras s'agitant comme les pièces d'un télégraphe, sa vilaine tête renversée en arrière et jetant un cri horrible, ses jambes dans l'ombre, l'une repliée et l'autre levée et tendue, forment un ensemble déplaisant. Mais on est forcé d'admirer le dessin et les effets de lumière.

9° Saint Pierre (demi-figure). Enveloppé dans son manteau rouge, il tient ses clefs d'une main et un livre de l'autre. Altéré.

10° Saint Sébastien (demi-figure). Une flèche, traversant le bras droit, s'est enfoncée dans l'arbre contre lequel il est attaché; une autre s'est fixée au ventre. Le saint lève les yeux au ciel. Sa pose et l'expression du visage laissent à désirer; mais son cops est beau et bien éclairé.

11° Buste d'un prêtre de Bacchus couronné de lierre. Il porte un manteau bleu. Bonne pochade de profil.

12° Tête de profil d'une sibylle avec une draperie verte enveloppant ses cheveux. Sa pose méditative, une main au menton est peu gracieuse. Le profil serait beau, si la partie inférieure et la cavité de l'œil n'étaient pas devenues noires.

13° Conception. La sainte Vierge entourée d'anges et portée sur les nues, écrase du pied le serpent. Composition médiocre.

14° Saint Thomas apôtre, tenant une lance, buste altéré.

15° Saint Simon, autre buste noirci.

* 16° La Trinité. Le Christ mort, dont le flanc saigne encore, a les bras étendus et la tête posée sur les genoux de Dieu le Père, beau vieillard vu de face et couvert d'un riche manteau rouge agrafé par le haut. Le Saint-Esprit plane au-dessus du Fils, sous la barbe blanche du Père. Belle lumière. Rien d'exagéré dans les ombres. Œuvre distinguée.

17° Sainte Madeleine dans le désert. Sa grande tête tournée vers le ciel est assez belle, mais froide. Elle est à genoux, les mains jointes; on ne sait trop comment sont posées les jambes, dont on ne voit que les pieds et le bout d'un genou. Elle cache ses seins avec un chiffon que le catalogue nous dit être un morceau de vieille natte de joncs. Sa robe noire est en mauvais état et rien n'annonce qu'elle fasse usage de la boîte de parfums posée près d'elle. Fond de grotte.

18° Saint Barthélemy, buste. Il tient le couteau instrument de

son supplice. Sa tête un peu penchée nous regarde d'un air rêveur. Son front est presque chauve; le haut du corps est enveloppé dans un manteau blanc qui laisse voir la main gauche.

19° Saint André tenant un poisson suspendu à un crochet en bois. Sa tête de face, avec barbe et cheveux blancs, est souriante et trop distinguée peut-être pour un simple pêcheur : reproche qu'on a rarement l'occasion d'adresser à l'auteur. Belle lumière.

20° Saint Paul apôtre tenant son épée d'une main dont on ne distingue plus que la première phalange d'un doigt. Fort belle tête, noircie.

21° Le Sauveur, buste. La tête est plus jolie que belle. Il lève un doigt de la main gauche. La barbe qu'il porte sous le menton et sa moustache sont noires.

22° Saint Thomas apôtre, tenant sa lance. Tête dont les joues maigres et le front ridé sont bien rendus. Beau nez; air intelligent. On ne voit plus que le dessus de la main armée de la lance, mais cette partie éclairée fait illusion, ainsi que la manche du bras gauche.

23° Saint Philippe, apôtre (buste). Une main sur la poitrine, un poisson dans l'autre, il adresse une prière à Dieu. Tête bonne et simple, front chauve, belle barbe blanchissante; mains et visage bien éclairés.

24° Saint Matthieu apôtre (buste). Tête vulgaire à demi noircie.

25° Saint Jacques le Majeur, apôtre, le bourdon de pèlerin à la main. Fort belle tête à barbe et cheveux noirs. Toutefois la bouche est devenue illisible et la joue gauche est dans l'obscurité. Il porte une robe noire dont le haut est orné de coquilles et un manteau rouge.

26° Saint Jacques le Mineur, apôtre (buste). Il tient un papyrus : laide tête de vieux mendiant.

27° Saint Pierre (buste de trois quarts) : vieille tête très-altérée.

28° Saint Matthias apôtre (buste). Il tient une hache. Tête de tout jeune homme dont la ligne du front au menton est en partie dans l'ombre, ce qui ôte à ce visage sa signification. Le dessus des mains est encore éclairé.

29° Saint Simon apôtre (buste). Il tient une scie. Sa tête longue, sérieuse, un peu penchée, est chauve, avec barbe grisonnante. Toile peu éclairée.

30° Saint Judas Tadeo, apôtre, une hallebarbe à la main. Profil altéré.

31° Saint Jérôme (buste) tenant une croix et une pierre. Corps

décharné, tête encadrée dans des cheveux tombant jusqu'au bas de la barbe. Il lève les yeux au ciel. Il serait permis d'avoir peur si l'on rencontrait un personnage comme celui-ci au coin d'un bois.

* 32º Martyre de Saint Barthélemy (demi-figure). Son bourreau, coiffé d'un mouchoir roulé, tient d'une main son couteau et de l'autre un lambeau d'épiderme déjà détaché du bras. Il interrompt son affreuse besogne pour contempler, saisi d'étonnement, le regard radieux que sa victime dirige vers le ciel. Beau contraste entre les traits et l'expression de visage de ces deux têtes très-rapprochées l'une de l'autre. On ne voit du saint que le haut du buste bien éclairé. Le bourreau, au second plan, présente plus de la moitié du corps.

33º Anachorète en adoration devant un crucifix. Visage long et commun mais énergiquement dessiné et éclairé.

34º Saint Jérôme dans le désert, un livre à la main. Corps affreusement maigre. C'est mal employer son talent que de disséquer un homme vivant.

35º L'aveugle de Gambazo, sculpteur. Il palpe une tête antique. Tout noir.

36º L'apôtre Saint Jacques. Il s'appuie d'un coude contre le pilier d'un escalier en pierres, son bourdon dans la main gauche, un papier roulé dans la droite. Il regarde le ciel. Sa pose est naturelle et digne, mais ses traits sont trop communs. Les parties éclairées, notamment la face et la poitrine, sont d'une extrême vérité.

37º Saint Roch et son chien. Appuyé d'une main et par une hanche contre une pierre, le saint relève son vêtement et met à découvert la plaie qu'il porte à la cuisse. Il est vêtu de noir. Son visage très-barbu, vu de face et bien éclairé, est trop peu distingué. Le chien, dont on ne voit que la moitié du corps, regarde son maître et semble lui offrir le pain qu'il tient à la gueule.

38º Saint Paul, à mi-corps. Noirci.

39º Saint André, apôtre (demi-figure). Son corps très-maigre offre un effet de clair-obscur étonnant. Le bras droit, dont la partie mise dans l'ombre a disparu sous une couche de noir, paraît aujourd'hui beaucoup trop mince.

40º Extase de saint François d'Assise. Un ange lui présente un vase plein d'eau, symbole de pureté. Le saint tend les mains et lève la tête vers l'ange, en nous montrant son profil bien éclairé mais d'une expression un peu dure. Une tête de mort et une dis-

cipline placées sur une table, viennent encore ajouter à l'austérité de cette figure.

41° Saint Jérôme en prières, un livre ouvert et une tête de mort près de lui. Le dos et le bras sont par trop décharnés et la tête est trop ridée. Faut-il louer la lumière qui met en relief des nudités si déplaisantes, tandis que le visage est à peine visible ?

42° Saint Christophe (buste). Le saint tenant son bâton d'une main et le bout de son manteau de l'autre, porte sur ses épaules le Sauveur du monde, jeune enfant qui s'est offert à lui sur la rive. Le saint se retourne pour dire à cet enfant : « Que tu es lourd ! » À quoi Jésus répond en montrant une grosse boule bleue qu'il a dans la main : « Je suis lourd parce que je porte le monde. » Et comme s'il craignait d'être jeté à l'eau, il se cramponne aux cheveux crépus du géant.

43° Saint Joseph avec l'Enfant-Jésus. Une main sur la poitrine, un lis dans l'autre, le saint lève vers le ciel son beau visage bien éclairé. Jésus, enfant de douze ans, dont on ne voit que le buste et le profil vulgaire, apporte et présente au vieillard un panier rempli d'outils de menuisier.

44° Archimède (demi-figure). Quoi ! ce vieux savetier qui rit d'un air stupide, serait le grand, le grave Archimède ?

45° Ixion attaché à la roue, figure colossale, pendant du Prométhée. Je crois plutôt voir un Juif torturé par l'inquisition.

* 46° Isaac bénissant Jacob pour Esaü. Bon tableau plus large que haut et bien conservé. Sur le devant à droite, une table est préparée pour un repas. Au delà le vieil Isaac, dans son lit, le corps relevé, allonge la main et saisit Jacob par un bras garni à dessein d'une fourrure : contact qui ne semble pas devoir être semblable à celui d'un bras velu. L'extrémité du profil du jeune homme est dans l'ombre ; il dénote l'énergie et une préoccupation mêlée d'inquiétude. La tête du moribond, dont la cécité est bien rendue, se trouve en pleine lumière. La mère, quoique âgée, est belle encore ; ses longs traits ont une certaine distinction ; elle pousse son fils par le dos. A l'extrême gauche, on aperçoit, par une porte ou fenêtre ouverte, Esaü à mi-corps portant un lièvre sur l'épaule, au bout d'un bâton. Belle lumière, bon dessin.

47° Saint Thomas, à mi-corps, tenant une lance. Noirci.

48° Saint Jean-Baptiste assis au pied d'un arbre, en compagnie de son mouton. Il est à demi nu, avec un manteau jaune sur les genoux. Appuyé sur son bâton, il allonge une main vers l'agneau et nous regarde en souriant d'un air assez niais.

49° Saint Augustin, la tête illuminée par une lumière céleste.

Quoiqu'il soit dans l'attitude de la prière, sa physionomie a quelque chose de menaçant. Il est vêtu de noir. La seule main visible est admirablement dessinée et éclairée.

* 50° Déposition de Christ. Le corps mort, dont le haut est relevé et soutenu par Nicodème, est étendu sur un drap. Saint Jean, le corps penché, le tient des deux mains par le bras et la main gauche. L'apôtre regarde la Vierge qui, les mains jointes et la tête baissée, est dans l'attitude de la prière. Plus à droite, Madeleine, une main sur la poitrine, comme pour en comprimer les battements, tient de l'autre un pied du Christ. Son visage plus ému, mais moins pâle que celui de Marie, est très-beau. Le personnage debout derrière, à gauche et tenant, je crois, un marteau, est Joseph d'Arimathie, qui me paraît avoir emprunté les traits du peintre. Le corps mort est bien modelé et éclairé. Malheureusement cette toile a noirci; nous en retrouverons l'original ou la répétition, en meilleur état, dans la sacristie du couvent de l'Escurial. Cette grande et célèbre Déposition me paraît supérieure quant à la composition, mais inférieure dans l'exécution, à celle du couvent de San-Martino, que j'ai décrite dans la *Revue des Musées d'Italie* (p. 232).

51° Deux matrones, armées de l'épée et de l'écu, combattent dans un cirque, en présence du peuple et des soldats. L'une d'elles renversée est jolie; elle crie bien comme une femme qu'on va égorger. L'autre, debout, a une mauvaise pose que rend plus ridicule encore son manteau violet accroché au pommeau de son épée. Le glaive, en se levant, a l'apparence d'un drapeau. Je prends ce combat singulier comme une allégorie de l'Orthodoxie terrassant l'Hérésie. On a donné des traits ignobles au premier des spectateurs à gauche, sans doute pour en faire un hérétique.

52° Saint Pierre délivré par un ange. L'apôtre étendu sur le sol de sa prison, un bras sur une pierre, s'aperçoit, en s'éveillant, que ses chaînes se détachent d'elles-mêmes et il se retourne étonné vers l'ange qui lui fait signe de sortir. Le visage et une aile ouverte du céleste messager sont énergiquement éclairés. La tête chauve et forte du saint est trop vulgaire; ses mains sont parfaites.

53° Un philosophe tenant un livre et un autre écrivant. Deux tableaux noircis.

54° L'apôtre André, la tête levée, une main sur la poitrine. Pour indiquer la profession de ce disciple, l'auteur a peint un poisson mort posé sur une table. On ne comprend pas pourquoi cette toile a été placée trop haut et dans un mauvais jour; car c'est un des meilleurs bustes de saint du musée. La tête vivement éclairée et

offrant un léger raccourci, est celle d'un homme du peuple ; mais son regard, levé vers le ciel, exprime bien une foi vive. Les mains sont d'un excellent dessin.

55° Saint Roch et son chien. Belle tête, pleine d'énergie, du saint tenant son bourdon de pèlerin ; mais le front, les joues et le nez sont seuls éclairés ; belles mains vues en partie. Le chien ne montre que sa tête au premier plan à droite.

Ribera (École du chevalier Joseph de) : Portrait d'un vieillard écrivant dans un livre. Tête maussade bien éclairée.

Ricci (Antoine), dit *Barba lunga* : Sainte Agathe, moribonde étendue dans sa prison, les seins coupés et recouverts d'un drap. Elle porte une robe brune au bas du corps.

Ricciarelli (Daniel), dit *Daniel de Volterre* : Le Calvaire (petite dimension). Dans la partie supérieure du tableau, on descend le Christ de la croix et l'on décloue les deux larrons attachés à des arbres. En bas, personnages confusément groupés et dans des poses généralement forcées. Quelle différence entre cette toile et la belle Descente de croix peinte à fresque dans la chapelle du *Monte Piccio* à Rome, par le même peintre ! (*Musées d'Italie*, p. 281).

Rickaert (David) : 1° Le Contrat de mariage. Un paysan et une vieille sont assis à une table sur laquelle est étalée la somme comptée pour la dot de leur fille. Les fiancés sont debout près d'eux. Derrière, homme assis devant une cheminée. Au fond, un autre personnage ouvre une porte pour descendre dans la cuisine. Voilà des têtes de Flamands bien arriérés ! La mariée, avec son chapeau d'homme orné d'une petite cocarde rouge, avec ses mains posées l'une sur l'autre, et sa bouche dont les coins descendent, montre un flegme peu flatteur pour son époux.

2° L'Alchimiste. Il est assis près d'une table chargée de livres et de vases. Un jeune homme lui apporte une bouteille. Belle lumière, trop blanche peut-être, sur la tête, vue de face, du jeune garçon et sur celle de son vieux maître vue de profil. Le reste est faible.

Rigaud (Hyacinthe) : Portrait de Louis XIV en pied. Il a la tête découverte et porte une armure avec une écharpe bleue rayée de blanc. Altéré.

Rizzi ou Ricci (François) : Portrait en pied d'un général inconnu près d'un affût de canon. Costume du XVIIe siècle. Il tient de la main gauche son chapeau orné d'une plume blanche, et de la droite, son bâton de commandement. Belle et bonne tête de face. On a, je crois, exagéré la fente du menton. Noirci.

Robusti (Jacopo), dit le *Tintoret* : 1° La Madeleine se dépouillant de sa toilette mondaine pour entrer dans une vie de pénitence. Son costume est curieux : robe blanche dont le corsage est fermé, depuis le haut de la poitrine jusqu'au bas du ventre, par de petites chaînettes ornées chacune d'une pierre de couleur différente; coiffure avec perles et ces espèces de tire-bouchons en or comme en portent encore aujourd'hui les Hollandaises ; superbe écharpe nouée au bas du corsage ; riche manteau de soie broché en or qu'elle ôte de ses épaules, tandis qu'elle saisit de l'autre main son collier de perles. Son visage court et large, au front carré, avec de grands yeux et une petite bouche, est d'une forme six ou sept fois reproduite par l'auteur dans cette même galerie ; forme bien moins belle que celle de la maîtresse du Titien et tout opposée au genre de tête de la blonde de Véronèse, aux traits délicats et allongés. On peut, à notre avis, classer les grands peintres au point de vue du beau, d'après le type qu'ils ont adopté de préférence.

2° La Sagesse chassant les vices. Au milieu d'une galerie resplendissante, Minerve met en fuite les Vices de la terre, pour installer à leur place la Justice, l'Industrie et l'Abondance. Trois vices sont personnifiés par des femmes, dont deux sont précipitées, la tête en bas : la première montrant son dos et la seconde sa poitrine nue mais noircie. La troisième, n'ayant pour vêtement qu'une petite draperie à la ceinture, est comme à cheval sur les deux autres. Le noir a dépoétisé cette toile.

3° Salle d'Isabelle : Portrait d'homme vêtu de noir. Barbe et cheveux noirs. Le visage lui-même, vu à distance, pourrait être pris pour celui d'un nègre. Ce portrait a été bon, je le crois, mais il n'est pas assez bien conservé pour mériter la place d'honneur qu'on lui a assignée.

4° Portrait d'un homme brun inconnu, vêtu de gris. Altéré.

5° Portrait d'un homme grisonnant. Altéré.

* 6° Salle d'Isabelle : Portrait d'homme portant barbe et cheveux châtains (grande demi-figure). Il est en habit noir, avec une chaîne d'or au cou et tient ses gants de la main droite. Cet homme, quoique jeune encore, est déjà chauve. Sa pose et sa mise sont très-simples, son vêtement dessine sa taille fine. Il fait pour regarder de côté un mouvement qui convient à son air observateur. Sa joue est creusée par cette jolie fossette qui s'allonge avec l'âge et donne un grand charme à la physionomie. On voit peu les lèvres, mais la bouche doit être charnue et bonne : la fossette est sa cau-

tion. Cet admirable portrait, en meilleur état que les autres, pourrait soutenir la comparaison avec un excellent Titien.

* 7° Judith et Holopherne. Elle rejette la couverture du lit sur le corps décapité. A gauche, sa servante à genoux, met la tête dans un sac. Du même côté, table couverte d'une nappe, et plus loin, le camp vu par une fenêtre ouverte. Les deux femmes se regardent et se consultent. Judith debout est richement vêtue. Le haut des manches de sa robe bleue et ses cheveux sont ornés de perles; sa tête est prise dans un cercle en or ; une gaze couvre les seins sans les cacher, sa chaussure consiste en de légers cothurnes. Le haut du corps d'Holopherne est dans l'ombre, mais le reste et le bras qui pend jusqu'à terre sont bien éclairés.

8° La Gloire du paradis, esquisse noircie de l'immense tableau de la grande salle du Conseil dans le palais des doges à Venise. (Voir *Musées d'Italie*, p. 444).

9° Judith et Holopherne (petite dimension). Le barbare dort profondément. L'héroïne lève le rideau de son lit et avance horizontalement son épée comme pour porter un coup de pointe. Derrière elle, sa servante prépare le sac. Jolie esquisse.

10° Esther devant Assuérus, autre jolie esquisse dans un cadre large. Esther et sa robe, dont une suivante soutient la longue queue, occupent la moitié de la toile.

11° Portrait d'homme vêtu de noir, à mi-corps. Tête dure. Altéré.

12° Moïse enfant retiré du Nil ; petite esquisse plus large que haute. Altéré.

13° Bataille sur terre et sur mer. On voit dans une barque un Turc traversant de sa lance un soldat qui tentait l'abordage. Du côté opposé, dans une autre barque, une jeune femme couchée au premier plan, le sein découvert, est soutenue par un homme armé, tandis qu'un autre, richement vêtu et qui semble être son ravisseur, tire un bout du châle qui la couvre. Cette femme, dont les vêtements sont en désordre et dont le visage exprime l'effroi, est très-jolie et très-intéressante. Pour le surplus, les scènes sont diffuses et difficiles à comprendre. On sait que le fougueux Tintoret ne brillait guère par la méthode.

14° Le vieux saint Jérôme dans le désert, à genoux devant un crucifix, se frappe la poitrine avec une pierre. Livre ouvert, tête de mort. Bon tableau, mais peu original et noirci.

15° Mort d'Holopherne. Judith vient de couper la tête du général ennemi et la dépose dans le sac que tient ouvert sa servante. Elle porte une robe retroussée de façon à découvrir partie d'une

cuisse et une jambe nues. Sa belle tête animée et baissée lance de côté un regard énergique qui serait d'un grand effet s'il n'était altéré par une tache sur l'œil droit. Beau tableau dont les parties ombrées sont devenues noires.

16° Salle d'Isabelle : Buste d'une jeune femme qui, au lieu de cacher un sein nu, pose la main sur celui que couvre une gaze. Ses cheveux sont d'un blond tirant sur le jaune. Robe de soie rouge.

17° Salle d'Isabelle : Buste d'un jésuite aux traits communs et noircis par le temps. Bon du reste.

18° Même salle : Portrait d'un cardinal. Belle tête de vieillard à barbe blanche, encore pleine de vigueur. Excellent buste.

19° Portrait d'un sénateur vénitien en robe rouge ornée d'hermine. Sa barbe et ses cheveux sont blancs. On dirait qu'on a placé cette tête à côté de celle du Titien, pour établir un contraste. En effet, son œil vif, gai, égrillard même, ses sourcils hérissés dénonçant un penchant à la colère, son nez épaté, sa bouche lubrique et jusqu'à l'épais collier que forme sa barbe : tout cela dénote une de ces natures aux impressions vives et courtes, dont l'imagination se porte de préférence sur des sujets sensuels.

20° Salle d'Isabelle : Portrait de Sébastien Beniero, général vénitien, en armure, la tête découverte, la barbe et les cheveux blancs (buste). Le visage bien éclairé est celui d'un vieillard bon, respectable. Beau portrait bien conservé.

21° Portrait de femme. Ici les seins sont presque entièrement nus. Même tête qu'aux n°ˢ 1, 16, 22 et 25.

22° Salle d'Isabelle : Buste de la même dame.

23° La reine Esther en présence d'Assuérus, esquisse très-large et basse, et traitée comme le n° 10 ci-avant.

24° Buste d'homme brun vêtu de noir. Altéré.

25° Portrait d'une jeune femme vêtue de blanc avec châle rose noué sur la poitrine. Altéré.

* 26° Violence exercée par le jeune Tarquin sur la vertueuse Lucrèce. Cet homme tout nu, dont le temps a fait un mulâtre, renverse et va attacher au lit sa victime, au moyen d'un linge passé autour d'elle. On voit à la position écartée des jambes de Lucrèce, qu'elle fait de grands efforts pour se dégager, en même temps qu'elle saisit Sextus par les cheveux. La chambre est dans un désordre effroyable. Les meubles, les armures sont bouleversés et jetés pêle-mêle. On a voulu faire comprendre qu'une lutte terrible avait précédé celle qui nous est offerte. Voilà bien une de ces œuvres qui justifient l'épithète de *furioso* donnée au Tintoret. La composition de Cagnacci (*Musée d'Italie*, page 336), plus simple et plus

conforme aux documents historiques, lui est de beaucoup supérieure.

*27° La Cène. Quel malheur que cette toile soit si altérée! les parties encore éclairées sont admirables. On peut citer, entre autres, un homme penché sur une corbeille de pains au premier plan à droite. Toutefois, l'auteur a compromis l'effet général en livrant au sommeil la tête du jeune saint Jean posée sur l'épaule de son maître, et en penchant à son tour celle du Christ qui ne paraît guère plus éveillée.

28° La Femme de Putiphar et le chaste Joseph. Altéré.

29° Portrait d'un personnage inconnu, en armure richement travaillée. Belle tête parfaitement éclairée. Son cou sortant de la cuirasse est tout à fait emprisonné dans la collerette. Il a la main sur la poitrine. L'œil et le nez annoncent de grands moyens, mais la bouche qui s'entr'ouvre ne m'inspire pas une entière confiance.

*30° Sujet difficile à expliquer, dit le catalogue. J'avoue que je ne le comprends pas. Il faudrait le chercher dans les Écritures saintes. Tout en haut à gauche, un vieillard, prophète sans doute, est agenouillé, les yeux levés vers le ciel où Dieu le Père lui apparait dans un rayon lumineux. Un peu plus bas, une femme drapée se baisse au-dessus d'une large planche posée sur une petite cuve. Près d'elle, à droite, une autre femme nous faisant face et absolument nue, tient un linge dans ses mains portées en avant. Au premier plan, cinq femmes plus ou moins vêtues sont occupées: l'une à puiser de l'eau, les autres à laver du linge. Deux petits chiens s'abordent en grognant. Cette toile, d'une conservation parfaite, se distingue par les belles formes des personnages et par la lumière; mais elle a le tort de proposer une énigme.

31° Suzanne et les vieillards. Altéré.

*32° Déposition. A gauche, Marie, la tête couverte de son manteau bleu, est assise et tient un bras du Christ, en levant une main comme lorsqu'on parle. Cette main et celle de Jésus qui se joignent presque, et la belle tête du fils sur l'épaule de sa mère, où l'on dirait qu'il a cherché, en mourant, un dernier appui, forment une scène touchante. Au-dessus du visage du Christ, paraît la tête chauve de Nicodème. A gauche, vers le fond, saint Jean, en robe rouge, les mains jointes, regarde son maître avec abattement. Madeleine se penche pour essuyer une jambe avec une mèche de ses longs cheveux blonds. Au-dessus de ce corps penché, une autre Marie, en costume de visitandine, lève les bras et regarde du côté de Madeleine. Tout cela est plein de mouvement, de dignité et de pathétique. Malheureusement la toile tourne au noir.

* 33° Portrait d'un personnage inconnu, à barbe et cheveux noirs. Son nez un peu relevé du bout, sa jolie bouche et l'ensemble de sa physionomie annoncent plus de douceur et plus d'esprit que de profondeur. Portrait beau comme un Titien.

Robusti (école de Jacques) : Portrait d'un inconnu vêtu de noir. Bouche et yeux durs ; bonne lumière, coloris trop rouge.

Rodriguez de Miranda (don Pedro) : 1° Don Quichotte dans l'auberge.

2° Don Quichotte armé chevalier.
3° Paysage avec fleurs et figures.
4° Paysage montueux avec figures.
Tous quatre faibles ou altérés.

Roelas (Jean de las) : L'Eau de la roche (grandeur naturelle). Moïse, au milieu, tourne vers le ciel son visage par trop commun. Ce tableau est presque entièrement envahi par le noir. Une jeune mère donnant à boire à son enfant et se retournant pour parler à l'homme placé derrière elle, est ce qu'il y a de mieux. Cette femme bien éclairée, appartient, quoique belle, à la classe plébéienne. Sa gorge, nue en partie, et son bras levé sont d'un bon relief.

* Roger de Bruges ou van der Meiren (style de l'école allemande ou flamande du XV^e siècle).—Salle d'Isabelle : *Ex voto*, triptyque. La pièce du milieu est divisée en deux scènes : 1° A droite, Visitation. Marie et sainte Élisabeth s'abordent en se touchant le ventre.—2° A gauche, Nativité. L'Enfant tout nu, couché à terre sur le dos, fait peine à voir tant il est frêle. Sa mère et des anges l'adorent à genoux. Au troisième plan, se tient saint Joseph. Des bergers regardent le Messie par une fenêtre dégradée.—Le volet de droite contient une Annonciation. Gabriel a, sur sa robe blanche, un manteau d'église brodé en or. Ses ailes singulièrement repliées se composent de plumes de paon. — Le volet de gauche est une Adoration des mages. La coiffure de Marie, dont la tête est enveloppée d'un mouchoir blanc, est peu gracieuse. Le nouveau-né a des tetons comme une petite femme. Bonne couleur ; genre gothique.

* Rombouts (Théodore) : 1° L'Arracheur de dents (grandes demi-figures, grandeur naturelle). Le jeune patient, une main levée, regarde l'opérateur avec un effroi bien rendu. Celui-ci sourit d'un air suffisant. Un paysan, lunettes sur le nez, se tourne vers le charlatan que regarde aussi, non sans émotion, un camarade de l'opéré, en s'accoudant sur la table. Bons reliefs ; grande vérité dans les physionomies. Excellent tableau.

* 2° Les Joueurs de cartes. C'est un vieillard portant lunettes,

un tout jeune homme et des soldats. À gauche, jolie femme coiffée d'un petit turban ; en revanche une autre placée un peu plus loin est passablement laide avec son nez retroussé. Toutes deux sont pourvues d'appas que le corset contient avec peine. Grande fraîcheur, bonne perspective.

Ces deux bonnes toiles ont été attribuées aussi à Théodore Roelans, peintre dont on ne trouve aucune trace écrite.

RONCALLI (Christophe), dit *il Pomerancio* : Piété, c'est-à-dire Marie soutenant le corps inanimé de son fils. Faible et altéré.

ROOS (Philippe), dit *Rosa da Tivoli* : 1° Troupeau de chèvres, moutons et vaches avec le pâtre.

2° Orphée apprivoisant les bêtes féroces au son de sa lyre.

3° Animaux de diverses espèces.

Ces trois tableaux sont faibles ou altérés.

* ROSA (Salvator) : Marine. Vue du golfe et de la ville de Salerne. Beau ciel nuageux par le haut et bleu à l'horizon. A gauche, éminence de roches avec un fort à son extrémité, partie très-bien éclairée. Des hommes qui se baignent sur le devant sont aussi en pleine lumière. Entre la droite du premier plan où nous voyons une barque et une masure, et la gauche présentant une chaîne de montagnes avec ville au bas et des vaisseaux à la côte, la vue s'étend au loin sur l'eau. Cette marine nous paraît supérieure à celles du palais Pitti à Florence, fort belles pourtant. (*Musées d'Italie*, page 69.)

ROSSI (François), dit *il Salviati* : Vierge assise tenant dans ses bras l'Enfant Jésus endormi, que contemple saint Joseph. La pose du *Niño*, jambe par-ci, jambe par-là et celle de saint Joseph appuyé sur son bâton et mal coiffé d'un pan de manteau jaune, sont forcées ou maniérées. Marie se tient trop droite et ses traits grecs sont d'un coloris trop sec. Sa coiffure seule est gracieuse.

ROSSI (Paschal), surnommé *Pascualino Veneciano* : Denis le Tyran, maître d'école à Corinthe (demi-figures). Il montre à lire à de jeunes garçons. Mauvaise toile altérée, où toutes les têtes se touchent.

* RUBENS (Pierre-Paul) : 1° Jésus à Emmaüs. La table est posée sous un portique laissant voir la campagne par l'une de ses arcades. La tête agreste du disciple qui salue le Christ est placée dans cet espace vide et s'y détache à merveille, quoique partie du profil se trouve seule bien éclairée. Jésus à droite et vu aussi de profil, tient un pain et lève une main, en regardant le ciel : belle tête pleine d'amour et de poésie. Le second disciple assis à gauche, le visage dans l'ombre, exprime l'étonnement que lui cause cette

bénédiction du pain. Une grosse femme aux deux mentons, à l'oreille de Midas, au regard stupide, apporte un plat. C'est un repoussoir qui fait mieux ressortir la beauté du Christ. La nappe fait illusion. Belle toile.

* 2º L'Église triomphante, allégorie. Grande et magnifique composition, en petites dimensions. Ici Rubens a transformé Marie, la simple fille du peuple, en une sainte d'une nature supérieure. Sa pose et son visage pleins de majesté, ses sourcils relevés et ses grands yeux noirs fixés sur nous comme pour scruter nos cœurs, avant de porter plus haut les vœux que nous lui adressons : tout en elle annonce un être divin sous une forme mortelle. Elle est assise avec l'Enfant au giron. La blonde Madeleine est à ses pieds et saint Joseph se tient dans l'ombre derrière elle. Plus bas, deux charmantes saintes portant : la première (sainte Agathe) sa tenaille, et l'autre sa balance. Saint Sébastien est en conversation avec le martial saint Georges, et saint Pierre et saint Paul sont en haut de la toile à gauche, dans l'ombre. Un autre saint monte, à droite, les marches du trône céleste, en levant les bras : c'est le précurseur suivi de son mouton que soulèvent deux anges. Toute cette esquisse qui, malheureusement n'a pas été réalisée en grand, est un chef-d'œuvre qu'on s'étonne de ne pas voir figurer dans la salle d'Isabelle. Car nulle part Rubens ne s'est montré plus grand compositeur ; nulle part on ne trouve, dans son œuvre, de figures plus sublimes, plus finies, ni un coloris plus éclatant de fraîcheur.

3º Conception. La Vierge est debout sur un globe, foulant aux pieds le serpent tentateur. Deux anges sont à ses côtés. Faible et altéré.

* 4º Déposition. Belle tête de la Vierge dont les yeux sont rougis par les larmes. Madeleine éplorée baise une main du Christ ; elle a néanmoins conservé ses couleurs. Saint Jean pleure aussi la mort de son divin Maître. Tableau magnifique quant au dessin, à la lumière et à la pose du corps mort. Toutefois, le corps est un cadavre ordinaire. Ribera, dans sa Déposition de San-Martino, a illuminé le sien de façon à lui donner un aspect surhumain.

5º Sainte famille (grande demi-nature). L'Enfant, debout sur les genoux de sa mère assise, la tient par le cou et lui pose une main sur un sein nu. Avec quelle tendresse ils se regardent ! Sainte Anne, grosse et joufflue Flamande, les enlace dans ses bras. A droite, saint Joseph dans l'ombre, une main sous le menton.

* 6º Portrait à mi-corps de l'archiduc Albert. Visage maigre, altéré par les plaisirs sensuels, à en juger par la forme et le mou-

vement de la bouche. Son nez long est gros à son extrémité. Physionomie peu distinguée annonçant, du reste, de la bonté et de l'intelligence. Comme peinture, ce portrait est supérieur au suivant, son pendant. Le paysage du fond avec lac et édifice est aussi mieux éclairé. La lumière qui se produit au delà de ce bâtiment, que je prends pour un hôpital fondé par ce prince, et les arbres se reflétant dans l'eau, sont d'un fort bel effet. Le paysage est de Jean Breughel.

7° Portrait de l'infante dona Élisabeth-Eugénie, épouse de l'archiduc Albert. Elle est assise près d'une balustrade en pierres à travers laquelle on aperçoit un jardin et un palais peints par Breughel. Derrière l'infante, descend un grand rideau rouge. Le visage de cette princesse, déjà sur le retour, est régulier et plaît moins cependant que celui de son époux. Cela tient à ses grands sourcils, à ses yeux peu spirituels et à sa bouche mécontente.

8° Saturne. Ce vieillard, appuyé sur un bâton, tient un de ses enfants, la tête en bas et tire, avec ses dents, un lambeau de sa poitrine. Qu'un poëte nous dise que Saturne, personnifiant le Temps, dévore les jours et les années qui sont ses enfants, nous approuvons l'allégorie; mais qu'un peintre vienne brutalement mettre sous nos yeux un infanticide véritable en nous faisant bondir le cœur, personne ne l'applaudira. Il ne faut pas qu'un poëte soit trop peintre; et le peintre doit bien se garder de répéter tout ce que dit le poëte.

9° Combat des Lapithes à la suite de l'enlèvement d'Hippodamie par le centaure Eurite. Il y a du mouvement, un peu trop peut-être; mais cette grosse Flamande portée horizontalement, n'est pas assez belle pour que tant de braves gens s'entr'égorgent à son sujet. Les hommes eux-mêmes sont d'un trivial voisin de l'ignoble.

10° Sainte famille et saints. Au deuxième plan à droite, saint Joseph se repose au pied d'un arbre. A gauche, saint Georges et deux saintes. Marie, assise sous un arc de verdure, a sur elle Jésus endormi. Devant lui, trois enfants (deux anges sans ailes et le petit saint Jean). Lequel est saint Jean? Par une porte ouverte on découvre dans le fond un édifice, et par une autre porte, une arcade. Dans les airs planent deux anges.

11° L'Enlèvement de Proserpine. Pluton guidé par l'Amour porte la nymphe sur son char, sans s'inquiéter de sa résistance et sans tenir compte des remontrances de Mercure, qui se trouve derrière le char avec *deux suivantes*, dit le catalogue. Je crois qu'il y a

erreur. L'une de ces femmes portant un croissant au haut du front est Diane ; l'autre doit être Junon, divinités très-peu émues de ce rapt. Il est bon de se rappeler que Proserpine étant fille de Jupiter et de Cérès, ne pouvait être aimée de la jalouse Junon.

* 12° Salle d'Isabelle : Le Serpent d'airain, tableau signé, circonstance rare chez Rubens. Moïse montre au peuple ce serpent, fabriqué par l'ordre de Dieu, et qu'il suffit de regarder pour être guéri de la morsure des serpents brûlants. Le peintre nous offre une scène horrible. Cette femme affaissée sur elle-même, tournant vers le ciel son front ensanglanté, tandis qu'un homme nu la soutient sous les aisselles et qu'un autre en robe rouge, une main sur sa tête, l'autre tendue, lui indique le signe de la clémence divine; enfin cette autre tête en sang tournée vers le serpent qui semble la regarder du haut de son perchoir : tout cela est d'une vérité effrayante. On voit ici trop de sang, trop de douleurs ; on ne voit pas assez les effets du remède indiqué par Moïse, et ce chef, vu de dos à gauche, est trop peu en évidence.

* 13° Adoration des mages. Sous un portique, en partie détruit et formant l'entrée de l'étable de Bethléem, la Vierge présente le Messie aux rois venus de l'Orient pour l'adorer. Ce tableau, commencé à Anvers, a été achevé à Madrid où l'auteur a ajouté à son œuvre un groupe dans lequel il s'est représenté lui-même à cheval. A présent que la toile a noirci, on ne comprend pas bien la distance qui sépare les nombreux personnages rassemblés vers le fond. Mais le premier plan est encore admirable. Le corps de l'Enfant projette une lumière qui éclaire vivement : d'abord le beau visage de la Vierge, moins Flamande qu'à l'ordinaire, puis le vieux roi prosterné à ses pieds, un autre vieux mage debout derrière le premier et enfin la tête de saint Joseph, dont tout le corps est dans l'ombre. Jésus fourre sa petite main dans la boîte qui lui est présentée. Rubens à cheval, la tête nue, se retourne vers le nouveau-né, la bouche entr'ouverte. Ce portrait est conforme à celui du palais Pitti. (*Musées d'Italie*, page 70.)

14° Banquet de Térée. Ce roi de Thrace, après avoir épousé Progné, fit violence à Philomèle, sœur de cette épouse et lui arracha ensuite la langue pour la contraindre au silence. Progné, instruite néanmoins de ce double crime, égorgea le fils qu'elle avait eu de Térée, et les deux sœurs servirent au roi, dans un repas, partie du corps de l'enfant, puis après qu'il en eut mangé, Progné lui montra la tête de son fils. C'est ce dernier épisode qu'a représenté Rubens. La femme tenant cette tête ensanglantée est trop jolie, trop blonde et trop Flamande pour un tel rôle. Elle et sa

sœur crient avec une joie sauvage. Térée, saisissant son épée, jette à son tour un cri de rage. Tout cela est horrible. C'est un de ces drames dont un peintre délicat ne voudrait pas salir sa toile.

15° Mercure et Argus. Le messager de Jupiter s'apprête à trancher la tête d'Argus, gardien d'Io, métamorphosée en vache. Le corps herculéen d'Argus est penché comme pour faciliter le coup que Mercure s'apprête à lui porter. La vache blanche regarde cette scène. Le dieu est bien posé et éclairé. C'est toujours ce jeune blondin spectateur dans le Jugement de Pâris et jouant le rôle d'Apollon dans le tableau de l'Olympe de la galerie de Médicis au Louvre.

16° Cadmus debout entretenant Minerve, qui apparaît dans le ciel, du sort des hommes nés des dents du dragon : monstre qu'il a tué par ordre de cette déesse. Cadmus est bien ; mais sa tête est dans l'ombre. Coloris altéré.

17° Sainte famille. La Vierge est assise avec l'Enfant sur une espèce de trône dont le devant a l'aspect d'un piédestal et le derrière celui d'un fauteuil sur lequel elle s'appuie d'une main. Derrière, à droite, saint Joseph est vu à mi-corps, une main levée vers Jésus.

* 18° Portrait de Marie de Médicis en deuil, assise. Ce portrait est bien d'accord avec ceux de la grande galerie du Louvre, mais la teinte en est différente. Il est traité, ainsi que le n° 20 ci-après, la façon de Vélasquez que Rubens était venu étudier à Madrid. Le coloris plus blanc rend ce visage de veuve plus intéressant et plus vrai ; car ce teint mat convient mieux à une Italienne que le ton rosé de ses autres portraits. La reine est coiffée d'un petit bonnet en gaze noire avec une pointe descendant jusqu'à la naissance des cheveux de devant relevés sur le front. Physionomie bonne, aimante et sensible. Peinture très-finie ; superbe lumière.

19° Portrait équestre de don Ferdinand d'Autriche. Sa tête dessinée avec soin est bien éclairée. C'est celle d'un joli homme blond, avec des yeux d'un bleu foncé ne manquant pas d'intelligence. Le nez est distingué ; mais le menton délicat plutôt qu'énergique et la bouche annoncent un penchant à la sensualité qu'on n'aura pas la force de combattre. Au fond, bataille de Nordlingue, où l'ennemi est mis en déroute. Bon portrait quant au cavalier. La partie postérieure du cheval est noircie et ne se détache plus assez du fond devenu noir à son tour.

* 20° Portrait d'une princesse de France. C'est bien une blonde du nord. Ce nez long, étroit à la racine, gros et rond à l'extrémité, ces yeux d'un bleu foncé et à fleur de tête, cette jolie petite bouche

aux lèvres charnues, ce menton pointu, ces sourcils peu apparents et cet air placide, ne peuvent appartenir à une enfant du midi. Elle est vêtue de noir, ce qui rend sa blancheur encore plus éblouissante. Large collerette et manchettes délicates bien rendues; simple perle pour pendant d'oreille et collier d'un seul rang de perles. Son corsage en pointe ne laisse à nu que le haut de la poitrine. Admirable portrait, superbe coloris, lumière à la Vélasquez.

* 21º Danse de paysans (huitième de nature). Petit chef-d'œuvre de verve, de coloris, de perspective. Ce n'est pas une danse comme l'indique le catalogue, c'est le jeu : *Enfilons des aiguilles*. Deux couples, dont chaque individu tient en l'air le coin d'un mouchoir, forment une voûte sous laquelle se précipitent les autres couples, non sans quelques larcins faits au vol. C'est ainsi que deux paysans profitent de la confusion et de l'entrain pour chercher à embrasser leur voisine. L'un y parvient, l'autre n'a pu atteindre la joue de sa jolie blonde, qui se trémousse au point de faire sortir un sein du corsage.

22º Salle d'Isabelle : Portrait équestre de Philippe II. Bataille dans le fond. La Victoire, Flamande pur sang, vient, sur un nuage, couronner le roi. Cheval bien posé, mais manquant de relief. Quelle différence entre ce portrait et celui d'Olivarès placé en regard ! On dirait, en vérité, qu'on a voulu relever le mérite du peintre espagnol, en opposant à son chef-d'œuvre un tableau très-inférieur du maître flamand, ce qui ne serait pas de bonne guerre.

23º Saint Georges combat à cheval le dragon personnifiant l'Hérésie et délivre l'Orthodoxie personnifiée par une jeune fille qui tient un agneau. Cette composition tournée au noir est comme une débauche du génie. Le cheval fantastique et de couleur café au lait, avec son énorme crinière et sa queue immense, produit encore de l'effet, bien que sa tête de face soit seule éclairée.

24º Achille déguisé en femme à la cour de Lycomède. Ce jeune guerrier, les trois jolies filles du roi et la vieille femme de gauche sont bien éclairés. Mais on se demande comment des princesses paraissent, devant des marchands étrangers, dans un costume qui laisse leurs seins complétement nus. Pour excuser cet écart, il ne suffirait pas de dire que ces demoiselles sont Flamandes.

25º Le prophète Jérémie, retiré dans une caverne, déplore la ruine de Jérusalem ; ébauche altérée et mal posée.

26º Silène riant, un masque à la main. Altéré.

27º Cérès et Pan. Fleurs par Sneyders. La déesse, dont le cou, les épaules et un bras sont bien éclairés, est belle quoique encore

trop Flamande. Elle tient une corne d'abondance. Pan lui offre galamment un bouquet. Pourquoi y a-t-il introduit des pavots?

28° Mercure debout. Il porte un petit manteau rouge passé au cou et dont un pan vient cacher le bas du corps. Mine et pose fières, un bras au dos.

29° Saint Pierre, avec les clefs.

30° Saint Jean l'Évangéliste, tenant son calice.

31° Saint Jacques le Majeur, avec un livre et un bâton.

32° Saint André, avec sa croix.

33° Saint Philippe, avec la croix sur l'épaule.

34° Saint Thomas, une équerre à la main.

35° Saint Barthélemy, tenant un couteau.

36° Saint Matthieu, tenant une hache.

37° Saint Simon lisant, un livre à la main.

38° Saint Judas Tadeo ou Jude Thadée, portant une hallebarde.

39° Saint Paul, avec un livre et une épée.

Tous ces saints personnages, à mi-corps, sont généralement bien peints, mais le coloris ne s'en est pas toujours bien conservé.

40° Salle d'Isabelle : Portrait de Thomas Morus, un papier à la main. Physionomie qui rappelle celle d'Érasme, peinte par Holbein. Il y a surtout du rapport dans les yeux et le nez; la coiffure est la même. Toutefois, la tête du philosophe anglais est plus belle. Remarquable effet de lumière un peu rouge, contrastant avec la teinte blanche du portrait d'Alonzo Cano, par Vélasquez, placé près de celui-ci.

41° Méléagre et Atalante chassant le sanglier de Calydon, paysage. Un chien vêtu d'un justaucorps, — quel anachronisme ! — s'approche de la bête. Une jolie nymphe, à genoux sur un arbre renversé, lui décoche une flèche peu redoutable. Une autre, s'avançant un javelot à la main à travers un terrain marécageux et rempli de roseaux, se retrousse jusqu'aux genoux. A gauche, deux cavaliers arrivent bride abattue; un lévrier se précipite d'une éminence vers le sanglier. A droite, un homme, la pique baissée, s'apprête à le transpercer. Bonne toile, un peu noircie.

42° Archimède en méditation, un globe à la main. Comment un peintre de génie n'a-t-il pas honte de tourner ainsi en ridicule un des plus grands hommes de l'antiquité? Car nous n'avons devant nous qu'un ignoble ivrogne assis, une jambe posée sur le genou de l'autre et riant comme un insensé.

* 43° Acte religieux de Rodolphe, comte d'Halspurg (demi-nature). Ayant rencontré dans la campagne un prêtre portant pédestrement le viatique à quelque moribond, ce seigneur descen-

dit de cheval, faisant aussi mettre pied à terre à son écuyer, et offrit leurs montures au prêtre et à son sacristain ; puis prenant chacun un des chevaux par la bride, ils précédèrent, chapeau bas, les hommes de Dieu. Dans ces deux cavaliers mis à pied, il n'est pas difficile de distinguer le seigneur du laquais ; c'est évidemment le premier marchant en tête de la petite caravane : jeune homme au visage régulier, énergique et bon. L'écuyer, en costume de piqueur, a des traits plus communs. Le sacristain paraît prendre une première leçon d'équitation, car c'est à grand'peine qu'il conserve l'équilibre. Il nous regarde, sa lanterne à la main, en riant lui-même de sa posture. Le curé se tient mieux en selle. Cependant le cheval sent bien qu'il ne porte plus son maître, et par une ruade il essaye de se dégager des jambes d'un intrus. Deux chiens de chasse accouplés forment l'arrière-garde. Dans le fond, clocher, percée à droite ; beau paysage. Cette toile, d'un coloris, d'une lumière et d'une conservation remarquables, est peinte avec soin. Les poses sont pleines de vérité, et l'on pardonne à l'auteur le côté plaisant de sa composition, en faveur de cette noble figure de jeune homme précédant de pied, avec une sérieuse déférence, son vieux pasteur à cheval. Ce tableau a été copié sur un des vitraux d'une église de Belgique (la cathédrale, je crois).

* 44° Le Jardin d'amour (demi-nature), tableau présentant les mêmes dimensions que celles du précédent, à l'exception des figures du premier plan qui sont ici un peu plus grandes. Sur le devant, hommes et dames presque tous assis et se livrant à des propos d'amour, ce qu'indique la présence du petit Cupidon. Les scènes sont animées, les poses variées et les riches costumes bien rendus. Mais quel malheur que ces nymphes de salon soient généralement si grasses ! Que ne peut-on réduire de moitié leur embonpoint et leurs appas peu séduisants, quoique mis à découvert ! L'une, tendant l'oreille tout près de la bouche de son voisin, nous regarde d'un air joyeux..Tout annonce l'aveu d'un amour partagé. Une autre, rêvant seule, paraît se lancer dans les espaces imaginaires et y chercher un héros de roman. Une troisième chante en levant les yeux vers le ciel. Deux voisines se livrent à une pantomime expressive. La première câline l'Amour assis sur elle, et saisit la main que laisse pendre avec découragement la seconde se tenant debout. Il semble que celle-ci dit à son amie : « Défiez-« vous du perfide enfant que vous caressez. Il m'avait promis le « bonheur et je souffre. » Enfin, à notre gauche, le même Cupidon pousse par derrière un cavalier, qui presse son amante dans ses bras. Qu'on ne se formalise pas : cette amante est une épouse

et le mari est Rubens lui-même. Il est présumable que les acteurs de cette scène intéressante sont des parents ou amis du peintre. Au fond, sous un portique, est la fontaine des Trois-Grâces et en face celle de Junon, au centre de laquelle la déesse est représentée debout, se pressant les seins, d'où jaillissent deux filets d'eau. Ce tableau est aussi frais et plus soigné, plus parfait encore que le précédent.

45° Vulcain forgeant les foudres de Jupiter avec l'aide d'un cyclope. Composition largement traitée et qu'il est regrettable de voir placée près d'une fenêtre.

46° Enlèvement de Ganymède. L'aigle divin a dans son bec le bout de la corde passée autour des reins du beau jeune homme, qu'il tient avec ses serres par une jambe et par une cuisse. Ganymède a été surpris ayant son carquois rempli de flèches sur le dos. Il lève vers le ciel un bras comme pour protester contre la violence qui lui est faite. De l'autre main, il s'appuie sur l'aile de son ravisseur.

47° Enlèvement d'Europe. La nymphe flamande, tenant dans une main levée une écharpe rouge, est renversée sur le taureau, les jambes écartées et relevées; position qui serait très-critique pour sa pudeur si le vent ne venait à son secours en imprimant à son voile une direction utile. Son visage en raccourci est en partie dans l'ombre produite par le bras levé. La cuisse gauche offre aussi un raccourci bien rendu. Un amour à cheval sur un dauphin sert d'escorte, et dans les airs, deux autres sont lancés en éclaireurs. Cette toile, d'une exécution médiocre, n'est qu'une copie dénaturée d'un Titien de la galerie de M. Madrazo (voir ci-après).

48° Persée délivrant une Andromède d'Anvers.

49° Cérès et Pomone. Une corne d'abondance placée entre eux est soutenue aussi par une nymphe. Au bas est un panier de fruits et un singe. Les accessoires sont de Sneyders.

50° Adam et Ève dans le paradis terrestre, copie du tableau du Titien ci-après renseigné (27°).

51° Flore. Au fond, jardin et palais, par Jean Breughel.

52° Nymphes de Diane surprises par des satyres en l'absence de la déesse. A droite, l'une d'elles lance son javelot contre le plus entreprenant, afin de dégager sa compagne. Animaux tués. Bon, mais d'une décence contestable.

53° Nymphes et Satyres. Ils sont occupés à récolter les fruits de certains arbres. Deux des femmes soutiennent, au premier plan, la corne d'Amalthée, que les autres emplissent de ces fruits.

54° Orphée et Eurydice aux enfers. Faible, altéré.

55° La Voie lactée. Junon donne le sein à Hercule qui, par un faux mouvement, laisse échapper le lait dans le ciel où il forme la trace blanche appelée voie lactée. Jupiter assiste avec indifférence à cet événement important.

56° Jugement de Pâris. L'Amour pose sur la tête de Vénus une couronne de roses, tandis que Mercure lui remet la pomme adjugée par Pâris. Le jeune berger contemple avec ravissement les charmes de la déesse.

57° Les Trois-Grâces. Fontaine, pavillon, guirlande de roses, s'étendant d'un arbre à l'autre. Jolie toile.

58° Diane et Calisto. Cette impudique nymphe est déshabillée par quatre de ses compagnes, près d'une fontaine. Deux autres regardent en silence la coupable, que la déesse accable de reproches. Belle couleur

59° La Fortune. Elle est debout, un pied posé sur une sphère diaphane portée par les eaux et voguant à la merci des vents.

60° L'Enfant Jésus et le petit saint Jean accompagné de son agneau. Ils sont près d'une fontaine. Jésus est en robe blanche.

61° Étude de tête de vieillard, papier collé sur bois. Altéré.

RUBENS (école de Pierre-Paul) : 1° Mercure, le caducée à la main. Son corps nu est en partie couvert d'un léger manteau rouge. Air trop fier, trop majestueux.

2° Hercule détruisant l'hydre de Lerne avec sa massue.

3° Hercule tuant l'hydre du jardin des Hespérides. On dirait que le héros s'amuse à lui faire mordre sa massue.

4° Apollon et le satyre Marsyas. Un vieillard couronne Apollon dont se moque un autre juge aux oreilles d'âne. Le profil du dieu est trop vulgaire. Assez bonne peinture, du reste.

5° Apollon et Daphné. Bon dessin, excellent coloris. Mais la nymphe se retourne d'un air maniéré et ne paraît guère plus épouvantée que la *lasciva puella* de Virgile.

6° Diane chasseresse. Un pieu à la main, elle part accompagnée de ses nymphes et suivie de ses chiens de chasse.

7° Enlèvement de Proserpine (demi-grandeur), sujet traité par le maître et décrit ci-avant (29°).

RUISDAEL (Jacob) : 1° Bois épais. Chasse dans le lointain. Ce paysage a été beau; le noir l'a dégradé. Des jours pratiqués à travers et au bas des arbres, sont encore d'un heureux effet.

2° Bois. Dans le fond, lac avec barques. On remarque un filet horizontal de lumière derrière une terre labourable, puis des arbres fortement ombrés.

SACHI (André) : 1° Portrait de l'Albane. Bonne tête annonçant un esprit appliqué plutôt qu'une conception facile. Le bas du visage trahirait certain penchant pour le vin et les femmes.

2° Portrait de l'auteur dans l'âge mûr. Il est vêtu de noir, avec rabat. Physionomie distinguée, bonne, judicieuse; paupières fatiguées; moustaches en accolades, mouche.

3° Saint Paul, premier ermite et saint Antoine, abbé (demi-figures). Tandis qu'ils sont en pieuse conférence, un corbeau leur apporte un pain. La tête chauve et éclairée du saint de droite se détache bien sur le ciel. Le cadre trop bas n'a point permis à l'oiseau pourvoyeur de se montrer tout entier.

SALVI (Jean-Baptiste) da Sassoferrato : 1° Vierge en contemplation (buste). Son voile jaunâtre fait l'effet d'un bonnet de nuit. Tête inintelligente et comme assoupie. Peinture sèche, ayant de l'éclat et bien vue de la foule.

2° Salle d'Isabelle : Madone avec l'Enfant. Il est assis sur les genoux de sa mère avec un coussin vert sous lui. La main droite appuyée sur le bras gauche et la tête sur la poitrine de Marie, il dort d'un profond sommeil. Elle-même, les yeux à demi fermés, paraît peu éveillée.

SANCHEZ (Mariano-Ramon) : Neuf vues de ports de mer. Faibles ou altérées.

SANI : 1° Un Charlatan de village. Il endoctrine de loin un paysan au moyen de son porte-voix. Faible, altéré.

2° Distribution de soupe à des mendiants, à la porte d'une auberge. Faible, Altéré.

* SANZIO (Rafaëlo), plus connu sous son prénom de Raphaël : 1° Sainte Famille, dite la Madone à l'*Agnus Dei* ou plus ordinairement *Vierge au lézard*, à cause d'un de ces petits animaux allongeant sa tête sur le socle d'une colonne brisée (petite nature). L'Enfant Jésus, une jambe sur le genou de Marie, qui le soutient par le corps, et un pied sur sa couchette, se retourne vers sa mère et lui montre le liston du petit saint Jean, dont il a saisi l'une des extrémités. Celui-ci, ayant aussi un pied sur le lit, tient sur son genou ce liston portant : *Ecce Agnus Dei*, et adresse la parole à la Vierge. Marie regarde son Fils en s'appuyant avec grâce sur une draperie verte qui recouvre un débris d'architecture grecque. Ses cheveux arrangés à l'antique sont surmontés d'un petit turban d'où descend un léger voile sur le haut de la poitrine. Saint Joseph, accoudé à la même pierre, une main au menton, contemple aussi le Sauveur. Les têtes de la Vierge et de Jésus sont délicieuses : celles des *Bambini* tournées vers elle, diffèrent d'expression :

la première plus gaie, la seconde plus tendre, plus dévouée. Au fond, à droite, paysage bleu ; à gauche, vive lumière. On dit cette toile restaurée. Nous croyons en effet avoir aperçu des traces d'une retouche maladroite dans les parties ombrées du cou et de la main gauche de Marie. A cela près, cette Sainte Famille est l'une des plus belles de l'œuvre de Raphaël.

* 2° Autre Sainte Famille (petite nature), dite la *Vierge à la perle*, parce que, dit-on, Philippe IV, en la voyant pour la première fois, s'écria : « Voilà la perle de mon musée ! » Et Philippe IV avait bien raison. Il existe de plus grandes et de plus sublimes pages de Raphaël, mais je ne connais de lui rien d'aussi ravissant que cette Sainte Famille. Quel talent prodigieux, quelle sensibilité inépuisable il faut avoir pour exciter un intérêt vif et tout nouveau dans une composition si simple et si souvent répétée !

Saint Jean, dont le corps de profil est seul éclairé, s'avance à gauche et présente au *Bambino* des fruits dans un pan de son manteau de peau. Par un mouvement instinctif chez un enfant qui aime sa mère et la consulte en tout, Jésus fait à Marie la plus jolie petite mine, en lui demandant s'il doit accepter ces fruits : permission qu'il va recevoir avec un céleste sourire. Non-seulement on est frappé de l'extrême beauté de Marie, plus charmante encore que sa sœur, — la sainte Catherine à genoux près de la Vierge sixtine de Dresde, — mais on se sent attendri par son attitude, exprimant à la fois sa tendresse pour le petit saint Jean vers qui elle tourne son visage, les yeux baissés (1), sa tendresse plus grande pour son Fils qu'elle enlace d'un bras et son intimité avec sainte Élisabeth, sur qui elle s'appuie de l'autre bras. Témoin de ces marques de mutuelle sympathie, le spectateur s'associe aux sentiments qui les ont fait naître et aux douces émotions qu'elles produisent. Tout cela est rendu avec tant de naturel qu'on n'aperçoit pas d'abord l'art de dire tant de choses avec si peu de signes. La tête méditative de sainte Élisabeth agenouillée, une main sous le menton, n'est qu'à demi éclairée et a pris une teinte d'un gris jaunâtre formant comme une tache dans cette toile éclatante. Du reste, elle est encore belle et empreinte de bonté, tant le dessin en est parfait. Tout le jour est pour les deux figures principales. Je puis bien vanter la perspective donnant la juste distance entre l'un et l'autre bras levés de Jésus, ainsi que le modelé du bras de devant qui se détache si bien de la toile ; mais ce que je n'entre-

(1) M. Viardot s'est trompé en disant qu'elle porte ses yeux sur *d'autres yeux ;* c'est la Vierge à la rose qui offre ce double regard. Ici Marie ne regarde pas saint Jean, et ce dernier regarde Jésus.

prendrai pas de rendre, c'est l'effet magique de ce rayon de vive lumière tombant du ciel et glissant sur le front, les joues et les épaules de la Vierge, puis sur le visage, la poitrine et les bras de son Fils. Jamais plus belle lumière n'a caressé de plus beaux traits ni de plus admirables formes. Saint Joseph regarde, d'une galerie, le groupe de devant. Le fond est un paysage, trop bleu peut-être. A part sainte Élisabeth, qu'un restaurateur inhabile a maltraitée, il n'a pas été fait de retouches à cette toile, d'une fraîcheur extrême. Seulement, M. le directeur du musée a bien voulu me faire remarquer des changements apportés par l'auteur à la tête de Marie, peinte d'abord de profil, puis mise de trois quarts; à l'une de ses mains et à sa cuisse gauche : travail invisible à la distance ordinaire et qu'on appelle *repentir* : repentir honorable pour le vrai génie, toujours mécontent de son œuvre et toujours à la recherche du vrai, du beau.

On pourrait dire aux ignorants qui refusent à Raphaël la couleur et la lumière : « Allez à Naples visiter la Vierge à la longue cuisse, « puis venez à Madrid et prosternez-vous, en vous frappant la « poitrine, devant la Vierge à la perle. »

* 3º Madone, dite *la Vierge au poisson* (grande nature). Cette Vierge placée entre les deux précédentes, d'un tiers plus petites, et trônant sur un siége élevé, frappe davantage par sa majesté. Elle tient sur elle l'Enfant Jésus et tourne vers le jeune Tobie son visage presque de face, les yeux baissés. Le jeune homme, qu'on reconnaît au poisson qu'il apporte, est au premier plan à gauche, un genou en terre; Raphaël qui le tient par la main et sous une aisselle, le présente à la Madone. L'ange est debout, les ailes à demi fermées, le corps penché en avant, la bouche entr'ouverte : tous deux regardent Marie. Leurs poses plus animées et leurs jolis traits, empreints de grâce et de candeur, forment un agréable contraste avec l'air austère du divin couple et du vieux saint Jérôme agenouillé à droite, un livre à la main. Je remarque que l'ange est le seul dont les draperies comportent deux couleurs : robe jaune et manteau rouge. Les autres vêtements sont d'une seule teinte : bleue chez la Vierge, rouge chez saint Jérôme et jaune chez Tobie : ce qui donne à la composition quelque chose de plus grave encore. La Vierge a la coupe de visage des statues monumentales; cependant ses cheveux, au lieu de tracer un demi-cercle régulier du front aux oreilles, descendent en angle aigu : dérogation au style grec, peu favorable, à notre avis. Du reste, son front tout uni auquel fait suite, sans courbure, un nez à l'épine large et carrée, et l'immobilité de sa physionomie, dénotent chez l'auteur l'inten-

tion de nous offrir une beauté idéale supérieure à la beauté terrestre. Mais nous croyons avoir démontré dans notre préface de la *Revue des Musées d'Italie* (p. 16) que ces lignes droites ou carrées qui cessent de choquer, à certaine distance, dans les statues des temples ou des places publiques, n'ont plus leur raison d'être en peinture, où elles se produisent de près ou de loin, sans atténuation, et qu'il serait absurde d'attacher l'idée de souveraine beauté à des traits constituant une véritable aberration de la nature. L'ensemble du tableau est grandiose et imposant, mais il n'y faut point chercher la vraie beauté de la femme, ni l'effusion des sentiments affectueux qui donnent tant de charme aux deux compositions précédentes. On devra convenir aussi que l'obscurité du sujet jette quelque froideur dans cette scène. Les uns supposent que la présentation de Tobie fait allusion à un passage du livre que tient saint Jérôme. Les autres, — nous nous rangeons à leur avis, — pensent que Raphaël et le vieux docteur de l'Église ne sont là que comme patrons du donateur, ainsi que cela se pratiquait alors dans beaucoup de tableaux d'église. Quant à Tobie, il devenait indispensable pour désigner l'ange Raphaël. Au point de vue matériel, cette toile, sans doute altérée par le temps, est d'un coloris trop uniforme se rapprochant du rouge brique, et les effets de lumière sont très-inférieurs à ceux du tableau de la Vierge à la perle.

* 4° Salle d'Isabelle : Portement de croix appelé *il Spasimo*, tableau mis sur toile à Paris en 1810 et placé alors dans le Musée du Louvre. Pour apprécier à leur juste valeur les chefs-d'œuvre renommés, il faut les voir. Je ne m'attendais pas à trouver la Vierge à la perle, si riche en couleur et en lumière, et j'ai été péniblement surpris en trouvant presque tous les visages du Spasimo tournés au rouge brique. A cette déception près, cette dernière composition est l'une des pages les plus sublimes du *divin jeune homme*. Le nombre des figures de grandeur naturelle est considérable relativement à la dimension de la toile. Cependant l'auteur a pu placer les principaux acteurs d'autant plus en évidence que leur rôle est plus important et il a profité habilement de l'élévation du sol pour montrer distinctement, mais dans le fond, les personnages secondaires précédant le Christ dans l'ascension du Golgotha. Jésus succombant sous le poids de sa croix est placé au milieu du deuxième plan, sans qu'aucun autre objet s'interpose entre lui et le spectateur, — le groupe où se trouve la Vierge étant placé à la droite du premier plan, — et comme il est bien éclairé, les regards se dirigent d'abord sur lui. Il s'appuie sur une main, posée à terre, et tourne la tête vers Marie agenouillée, les bras

tendus et dans l'état de spasme, d'où le nom du tableau. Rien de plus pathétique ni de plus sublime que l'expression de cette tête divine, où se peignent à la fois la résignation du martyr et la tendresse d'un Fils ému seulement des souffrances de sa Mère. Les saintes femmes et saint Jean groupés autour de la Vierge, debout mais courbés par la douleur, regardent le Christ. Après Marie, vient Madeleine, puis saint Jean. Selon que les émotions perdent de leur vivacité, les acteurs s'éloignent et se redressent. C'est ainsi que le groupe se termine en haut par une belle jeune fille, le corps tout à fait droit, la tête seulement un peu inclinée sur ses maintes jointes : nous n'avons déjà plus en elle qu'une spectatrice sensible. Au delà et encore plus haut sont les soldats d'Hérode, la tête altière, l'air insolent, les uns à pied, d'autres à cheval. On distingue leur chef, monté sur un coursier blanc, au geste qu'il fait avec son bâton de commandement, pour ordonner de continuer la marche un instant suspendue. Ainsi plus les personnages sont élevés par leur nature et leur mérite, plus ils sont placés bas sur la toile, et tandis que le Sauveur du monde est abattu dans la poussière, la soldatesque brutale a la tête dans les nues. Ainsi se trouve reproduite, par une image sensible, cette idée évangélique que, sur cette terre, l'innocent doit supporter la douleur, les injures et les humiliations, afin d'être admis un jour dans le ciel, près de Dieu, tandis que ceux qui s'élèvent par l'orgueil et l'injustice seront précipités dans l'enfer.

Un autre personnage intéressant est le vigoureux Simon portant l'extrémité de la croix, afin de permettre au Christ de se relever. Le corps droit, le visage irrité, il menace du regard les deux bourreaux obéissant brutalement à l'ordre de leur chef : l'un en frappant le patient du bois de sa lance, l'autre en le tirant avec force par la corde passée autour de ses reins. Ce visage d'homme du peuple, cette pose fière et animée font ressortir, par un habile contraste, les traits distingués, et l'attitude humble et calme de l'auguste victime. On aperçoit dans le fond le Calvaire avec des croix. L'ensemble de cette composition est admirable. Cependant nous ne pouvons passer sous silence une faute, une distraction de l'auteur, ordinairement si correct. Il existe une identité trop grande entre le buste de Madeleine et celui de l'imberbe saint Jean. Tous deux, le corps porté en avant dans le même sens, ont de longs cheveux blonds tombant sur les épaules et nous montrent exactement le même profil avec la bouche ouverte. Leur teint est devenu semblable ; enfin il n'y a entre eux d'autre différence que celle du vêtement : celui de la sainte étant rouge et celui du saint étant

vert. La Vierge a la tête, la poitrine et le cou enveloppés, selon la coutume de nos religieuses. Jésus porte une robe violette, et Simon a le pantalon large noué au bas des jambes, comme on en voit aux gardes de Darius dans la fameuse mosaïque de Pompéi (*Revue des Musées d'Italie*, p. 190). On a répété, après Vasari, que la sainte évanouie, les bras tendus, était une Véronique tenant un linge qui aurait été effacé depuis. Mais jamais on n'a représenté cette sainte tombant en défaillance, ni entourée et secourue par les Marie.

5° Sainte Famille, dite *Vierge à la Rose*, parce qu'on voit sur le devant du cadre une rose posée sur une table (1). (Un peu moins grand que nature.) Excepté Jésus, les personnages ne sont vus que jusqu'au-dessus du genou. La Vierge est au premier plan, avec l'Enfant au giron ; le petit saint Jean s'avance à gauche et regarde Marie, qui le regarde à son tour. Les enfants tiennent, chacun par un bout, le liston du précurseur. Saint Joseph est debout, en arrière, et dans l'ombre. La physionomie de la Madone est moins distinguée, moins délicate que celle de la Perle et n'a pas la majesté de la Vierge au poisson. Cette Sainte Famille, quoique belle, ne vaut pas les autres.

* 6° Salle d'Isabelle : Toute petite Sainte Famille. A gauche, Jésus est à cheval sur un mouton couché. Marie soutient son Fils par une épaule ; ils se regardent. Saint Joseph appuyé sur son bâton contemple le Sauveur. Le visage un peu large de la Madone se rapproche de celui de la Vierge à la verdure du Musée de Vienne.

* 7° La Visitation. Voici encore, quant à la conservation des couleurs, une des plus belles toiles de Raphaël. Le sujet est simplement traité. Les deux femmes sont debout. Élisabeth plus âgée s'avance vers Marie, qu'elle prend par la main. La Vierge, une main sur son ventre et les yeux baissés, semble clouée à sa place par l'embarras où elle se trouve d'annoncer sa grossesse. Elle est ravissante de grâce, de pudeur et de joie contenue. Ici, comme dans toutes les toiles de Raphaël où figure sainte Élisabeth, elle est belle quoique âgée ; ses traits sont distingués et annoncent une énergie calme. Elle est coiffée à la juive. Marie n'a pour coiffure que ses beaux cheveux blonds, fixés avec un ruban, et descendant en demi-cercle sur les tempes et les oreilles. Toutes deux ont, comme les femmes du peuple, le jupon court et les jambes nues, avec des sandales non couvertes. Elles portent en outre : la sainte, un manteau rouge, et la Vierge un manteau bleu sur une robe rose,

(1) M. Viardot se trompe en disant que la Vierge a cette rose à la main.

moins longue que le jupon lie de vin. Ces draperies trop droites et trop lourdes n'ont pas l'élégance ordinaire; mais les jupons étroits et tendus étaient imposés au peintre par le sujet qu'il avait à traiter. Le type de la Madone est celui de la Vierge au lézard.

• 8° Portrait d'homme, que le catalogue mentionne comme représentant André Navagero dont le portrait existe, y est-il dit, dans la galerie Doria à Rome. D'après le Guide de Madrid et suivant M. Viardot, ce serait celui du célèbre jurisconsulte Bartolo. Nous avons renseigné dans notre volume des *Musées d'Italie*, à l'article du palais Doria (p. 373), deux portraits (dans le même cadre) de Bartolo et de Baldo, comme une œuvre de l'école de Raphaël. Celui de Madrid est sans doute l'original du premier de ces portraits. Grande et forte tête se tournant vers nous de gauche à droite. Les traits en sont beaux, mais la physionomie a quelque chose de dur. Il porte la barbe entière et des cheveux courts d'un châtain foncé. Vêtement et toque de velours noir.

* 9°. — Salle d'Isabelle : Portrait d'un cardinal inconnu, qui pourrait être, dit le catalogue, Jules de Médicis. Je ne reconnais pas ici la tête vive et spirituelle du tableau de Léon X et des deux cardinaux du palais Pitti (*Musée d'Italie*, page 74) et du tableau de Vazari (la Cène de saint Grégoire) de la pinacothèque de Bologne (p. 17.) Ici la tête est longue, le nez un peu busqué, les yeux bleus assez beaux : physionomie bonne, ne manquant pas de distinction, mais dont le menton petit et peu proéminent exclut l'énergie. Ne serait-ce pas plutôt le cardinal Dovizi de Bibbiena, dont le portrait est au palais Pitti à Florence (p. 74), ou le cardinal Passerini du Musée de Naples (p. 220)? Beau coloris, belle lumière. Excellent portrait.

* 10° Autre portrait d'homme vêtu de noir, avec une élégante toque en velours de même couleur. C'est, d'après le catalogue, Augustin Beazano. M. Viardot croit reconnaître Castiglione, ami du peintre. Je n'ai pas reçu la même impression. Cette tête m'a paru de beaucoup préférable aux deux précédentes, au point de vue physiologique. Elle n'est pas dure comme la première, ni faible de caractère comme la seconde ; elle ne manque ni d'esprit, ni d'énergie, et de plus elle est bonne. Seulement son regard aimant et son double menton annoncent certain penchant à la sensualité.

SCHOEN ou SCHONGAVER, dit *le beau Martin*. — Salle d'Isabelle: Le Sauveur, Notre-Dame et Saint-Jean (bustes). Mains bien dessinées. Belle tête de Vierge ; son costume est celui d'une reine, le diadème au front, robe en velours avec ornements en or, les che-

veux pendant. Elle a les mains jointes et les yeux baissés. Jésus lève la main comme pour bénir. Saint Jean lève la sienne pour montrer le Messie. Ces deux têtes d'enfants sont assez jolies ; mais leur coloris en est d'un rouge noir désagréable, et ils ne sont point assez éclairés. Un ange sortant d'une lucarne au-dessus de la tête de Jésus et tenant un papier à la main, lui chante un air ; sa pose est comique; une manche de sa robe bleue ressort très-bien.

SEGHERS (Daniel), dit *le Jésuite d'Anvers* : 1° Guirlande de fleurs, avec Madone et l'Enfant au centre. Figures de Cornélius Schut. La Mère et le Fils dorment à qui mieux mieux. Jésus est encore éclairé de façon à produire de l'effet ; — anges parmi les fleurs. Joli, mais noirci.

2° Autre guirlande de fleurs avec la Vierge et Jésus, dans un médaillon en marbre blanc du même Schut. Le marbre est passé du blanc au noir. Quatre bouquets sont attachés aux coins de cette toile.

3° Au milieu de trois bouquets, deux placés en bas et l'autre en haut, médaillon peint par le même Schut et traitant le même sujet. Le corps de l'enfant est entièrement éclairé, le reste est dans l'ombre noircie.

4° Guirlande avec la statue en marbre de saint Janvier au centre. Le temps a effacé le saint et respecté les fleurs.

5° Autre guirlande avec la Vierge et les *Bambini* (figures de Schut presque invisibles). Jolie toile, altérée.

6° Fleurs avec la Madone et l'Enfant au centre. Les visages sont trop dans l'ombre. Bon tableau du reste, mais mal placé.

7° Feston de fleurs.

* SEGHERS (Gérard) : Jésus chez Marthe et Madeleine. Celle-ci belle blonde en robe jaune paraît livrée à de tristes réflexions ; ses yeux baissés dénotent une certaine confusion. Marthe occupée de la cuisine survient avec un tablier sur sa robe violette et une broche à la main. Jésus se tourne vers elle pour lui faire part sans doute de l'entretien qu'il vient d'avoir avec sa sœur. Comestibles préparés sur une table. Bonne toile.

SESTO (César da) : Les enfants Jésus et saint Jean s'embrassant, tout petit cadre. Bustes d'un coloris moelleux, mais trop pâle.

SIENNE (École de) : 1° Enlèvement des Sabines, histoire romaine traitée à la Scudéri avec des costumes du moyen âge, cadre bas et large (petite dimension). Femmes et soldats fluets et mal bâtis. Ridicule richesse de costumes.

2° Continence de Scipion. Pendant du précédent et tout aussi absurde.

SNAYERS (Pierre): 1° Paysage. L'infant don Ferdinand se rend à

la chasse suivi d'une escorte nombreuse de cavaliers et de dames chevauchant à droite. De ce côté, rangée d'arbres par laquelle on voit le fond, assez uniforme, du paysage. A gauche, jolie pièce d'eau. Lumière dans certaines parties; mais ombres noircies.

2° Siége de Gravelines. Ce n'est guère qu'un plan avec personnages sur le devant.

3° Attaque nocturne au siége de Lille. Mauvaise perspective; toile noircie.

4° Chasse aux ours et aux sangliers. Au premier plan, Philippe IV et deux infants. Près d'eux, la reine et une infante assises. Groupe de personnages, litières, cochers, etc. Le paysage avec fond de montagnes est trop nu. Tableau curieux pour les costumes et autres accessoires.

5° Combat de cavalerie. Bon, mais plus assez de lumière.

6° Philippe IV, à la chasse, tire la grosse bête. Paysage altéré.

7° Le même souverain à pied perce un sanglier de sa dague. Son cheval est attaché à gauche.

8° Levée du siége d'Ypres, à l'approche des Espagnols commandé par l'archiduc Léopold en 1649. Altéré.

9° Sept autres paysages avec scènes militaires. Altérés.

SNEYDERS (François) : 1° Chasse au sanglier. Le chien enlevé, et retombant sur le dos en criant, est très bien; mais les casaques grises empaquetant le reste de la meute sont d'un pauvre effet.

2° Dépense gardée par deux chiens, chat, vases, comestibles, etc. Pendant du numéro suivant.

3° Deux chiens se disputant un morceau de viande. Au côté opposé, singe sur une chaise. La querelle est bien rendue; mais la viande crue qu'ils cherchent à s'arracher a l'aspect d'une charogne.

4° Renards poursuivis par des chiens. Le chien, qui happe un renard au premier plan, s'allonge d'une façon exagérée. Le reste est bien. Un autre renard, en courant, se retourne vers les chiens d'une façon comique mais peu naturelle : le gibier vivement poursuivi ne se retourne pas.

5° Le Lièvre et la Tortue. Comme ce lièvre court! mais il arrivera trop tard. Joli paysage.

* 6° Paysage. Rivière, arbre, quadrupèdes et volatiles (demi-nature). Il y a là deux petites martres blanches folâtrant sur les branches d'un arbre, qui sont gentilles à croquer. Joli fond.

* 7° Le Renard et la Chatte (demi-nature), pendant du précédent. Singe, deux écureuils et deux hermines. Les gueules ouvertes et les regards menaçants du renard et du chat sauvage sont fort bien rendus. Excellente toile.

8° Le Lion et le Rat. Ce lion trop petit a l'apparence d'un roquet qui aboie. On ne voit pas le rat. Faible.

* 9° Une Fruitière (grandeur naturelle). Cette femme, qui n'est ni gracieuse ni fort bien peinte, est debout près d'une table chargée d'une corbeille et de vases remplis de fruits; accessoires fort bien rendus. Beau coloris; belle lumière, grande et belle toile.

10° Musique d'oiseaux. La rangée d'oiseaux de gauche est assez mauvaise : le reste est passable mais froid.

11° Combat d'un sanglier attaqué par des chiens. Faible, altéré.

12° Bêtes féroces se disputant une proie. Deux loups mordent, — quelle audace ! — l'un au dos, l'autre à une patte, un lion qui dînait tranquillement. Un troisième loup survient qui va peut-être jouer le rôle d'Aliboron.

13° Chœurs d'oiseaux. On distingue un perroquet suspendu à une branche, la tête et le corps renversé et donnant dans cette position aussi gracieuse que vraie, un baiser à sa compagne. Un petit papier blanc, fixé à une autre branche, semble attendre le nom de l'auteur.

14° Sanglier poursuivi par des chiens. Trois des agresseurs et la bête qui se sauve s'allongent d'une façon trop uniforme.

15° Taureau assailli par une meute. Il y a du mouvement dans cette composition, mais le taureau d'un jaune pâle est faible d'exécution.

16° Combat de coqs. Ils se mesurent de l'œil, prêts à fondre l'un sur l'autre. Deux poulettes placées comme des seconds dans un duel, semblent vouloir aussi se battre. D'autres poules plus prudentes se contentent de regarder les champions. Bonnes bêtes; mauvaise perspective.

17° Feston de fruits et de fleurs avec deux petits génies, œuvre à laquelle Rubens et Breughel ont mis la main.

18° La Cuisinière; et sur une table, animaux morts. La servante tient une poule.

19° Le Louveteau et la Chèvre. Le premier tette et mord la chèvre sa nourrice.

20° Animaux et fruits. Un chien et un chat se disputent un morceau de chair.

21° Table couverte de fruits et d'oiseaux tués.

22° Chasse aux chevreuils.

23° Querelle de deux coqs. Ils se toisent d'un air menaçant.

Ces trois dernières toiles sont altérées.

* SNEYDERS (style de François) : Petit panier de raisins et plat de fraises. Parfait.

Solimène (François) : Portrait de l'auteur. Physionomie très-prétentieuse. Cette lèvre inférieure qui avance annonce autant de mépris pour les autres que d'admiration pour soi-même.

Son (George van) : 1° Raisins, abricots, limons, huîtres.

2° Son (style de George van) : 1° Table avec fruits, coupes, langouste et oiseaux morts. Le raisin blanc et surtout le bol rempli de fraises sont d'une grande vérité.

Spada (Leonel) : Sainte Cécile (à mi-corps) : Elle chante en s'accompagnant d'un orgue. Le haut du corps, la main et la manche en satin jaune sont bien éclairés. La tête est d'un bon dessin, mais la peinture en est trop sèche.

Spierinck (P.) : 1° Un *Ventorrillo* dans un chemin en Italie (catalogue). Il y a erreur d'impression. Le sujet du tableau est un Italien circulant avec une voiture et marchant en avant de son cheval. Il chante, en s'accompagnant d'une guitare comme un vrai Figaro dont il a presque le costume. C'est évidemment un *vetturino*. Le mot espagnol *ventorrillo* veut dire petite hôtellerie. Joli paysage.

2° Paysage italien, pendant du précédent. Le fond vaporeux est encore très-beau. Le reste est noir.

Stanzioni (Maximo), dit *il Cavaliere Maximo* : 1° Saint Jean-Baptiste prêchant dans le désert. Ce tableau était en restauration.

2° Sacrifice à Bacchus. Bacchantes à genoux, debout ou dansant autour de la statue en marbre du dieu des vendanges. Ce marbre est affreux aujourd'hui. Il y a encore des épaules et des dos de femmes bien éclairés. On distingue la bacchante du milieu, qu'on voit de demi-profil, avec un vase dans ses mains levées. A droite, deux autres se tiennent par la main et nous regardent d'un air agaçant. Elle sont fort décolletées et l'une d'elles tient un pigeon.

3° Saint Jérôme écrivant (demi-figure). Corps voûté désagréablement : vilain visage.

4° Dieu le Père envoie l'ange Gabriel au pontife Zacharie pendant qu'il officie dans le temple, pour lui annoncer la naissance du précurseur. A droite, la vieille sainte Élisabeth agenouillée lève la tête vers l'ange descendu si bas qu'il touche en volant, le papier tenu par Zacharie. Près de la sainte, une jeune fille regarde le prêtre. Ces personnages bien éclairés sont d'un bon effet ; le reste est devenu noir.

5° Décollation de saint Jean-Baptiste. Le martyr, à genoux, attend la mort dans une attitude calme et résignée. A gauche, le bourreau, l'épée à la main, se dispose à porter le coup fatal. De l'autre côté, des soldats d'Hérode assistent à l'exécution. Pourquoi l'auteur a-t-il placé dans l'ombre le principal personnage dont on

ne voit que le dos, tandis que le bourreau et l'officier commandant la troupe sont éclairés? Et puis fallait-il donner à cet exécuteur une taille de géant, à tel point que sa tête touche au bord supérieur du cadre et que pour nous montrer le bout de son épée, il est forcé de la baisser d'une façon peu naturelle?

* STELLA (Jacob): Sainte Famille ou plutôt Repos en Égypte. L'Enfant Jésus est debout, les pieds posés sur un coussin. Marie le tient, tandis que saint Joseph lui présente une grappe de raisin blanc. L'enfant allonge ses petits doigts et saisit l'extrémité de la branche à laquelle cette grappe est attachée. Mais elle est bien grosse et bien lourde ; comment pourra-t-il la soulever ? A droite, des anges, avec des fruits dans les mains, forment un autre groupe au-dessus duquel se déroule un joli paysage. Composition gracieuse.

STEENWYCK (Henri) le fils : 1° Jésus conduit chez Pilate. Dans le lointain, on voit, à la lueur d'un feu, saint Pierre reniant le Seigneur. Un soldat, précédant le groupe de devant, tient une torche, d'où résulte un double effet de nuit. Bon, noirci.

2° Reniement de saint Pierre. Dans le fond, saint Pierre, la servante et des soldats. Au premier plan, autres soldats d'Hérode. Bon dans la partie de gauche. La droite n'est plus assez éclairée.

STEENWYCK (Pierre) : Emblème de la vie et de la mort. On voit sur une table des livres, une flûte et une valise, allusion aux occupations, au voyage de la vie, puis une tête de mort. Bons reliefs, bonne perspective ; coloris tournant au jaune noir.

SWANEVELT (Herman), surnommé l'Ermite : Trois paysages. Faibles ou altérés.

TEJEO (don Raphaël) : Sainte Madeleine dans le désert. Elle est couchée sur le sol dans une grotte, n'ayant sur elle qu'une draperie bleue couvrant la partie inférieure du corps ; ses cheveux tombent sur ses épaules. Nous ne voyons qu'une grosse femme dormant comme la plus simple mortelle.

TENIERS (Abraham), fils de David le vieux, et frère du fameux Teniers le jeune : 1° Dépôt d'armes. Au fond, trois fumeurs près d'une cheminée. Le surplus est une répétition faible et restreinte du tableau de son frère ci-après décrit. (12°.)

2° La Caserne. Un jeune nègre va déposer une épée à côté des timbales. Quatre soldats fument près d'une cheminée. Un autre portant un mousquet entre dans la pièce. Bon effet de lumière à la porte d'entrée et entre les jambes des fumeurs. Ces cinq dernières figures sont de David Teniers le jeune.

* TENIERS (David) le jeune : 1° Fête de village. Des paysans assis célèbrent, près d'une maison rustique cachée en partie par

les arbres, la naissance de l'infant don Ferdinand. Au premier plan, quatre groupes : 1. En commençant par notre gauche, deux dames et deux seigneurs suivis d'un domestique tenant deux chiens en laisse. 2. Buveurs assis ou couchés sur des tonneaux. 3. Trois couples tournés vers nous, se tenant par la main et dansant en rond. 4. Gens assis à une table. Au fond, joueur de musette debout sur un tonneau et paysans sous un hangar. Excellente toile rendue vulgaire par la gravure. Quelle franche gaîté! quel entrain! et quelle vérité!

2° Colloque champêtre. Au pied d'un rocher, un berger assis et tenant un flageolet, adresse la parole à un paysan appuyé sur le bât de son âne. Vaches, brebis, mare avec oiseaux aquatiques. Plus loin, champs, arbres, maisons. A gauche, deux villageois, l'un en manches de chemise, assis, l'autre près de son baudet, puis chiens, canards. Au delà, maison sur un rocher. Au fond, à droite, campagne. Bon tableau. Ce dernier homme assis, une vache couleur chamois, avec la tête blanche et les moutons sont parfaits.

* 3° Fête villageoise. Deux tables sont dressées devant des maisons. Danse, réunion de fumeurs et groupe de dragons s'entretenant de leurs exploits militaires ou privés. Sur le devant, autres fumeurs à gauche, puis couples en cercle et dansant. A droite, paysans attablés. J'en surprends un en toquet rouge, embrassant sa voisine. Un peu plus au fond, au milieu, s'est installé l'orchestre composé d'un joueur de vielle debout sur un tonneau et d'un joueur de cornemuse assis sur un banc. Plus à gauche, on s'occupe d'affaires. Quel est ce banquier assis contre une table et écrivant près d'un plat rempli d'écus? N'est-ce pas un receveur de rentes ou de fermages profitant d'une fête qui réunit tous ses débiteurs? Encore plus à gauche, seigneurs. Derrière tout ce monde, maisons. Au fond, clocher. Bonne perspective. Tableau d'un grand mérite.

* 4° Salle d'Isabelle : Galerie de tableaux de l'archiduc Albert. Teniers montre à ce prince qu'accompagnent trois gentilshommes, les tableaux qu'il a achetés pour lui. Parmi plus de quarante peintures très-achevées et garnissant les murs, on distingue une Danaé, puis Calisto surprise en état de grossesse au bain de Diane,— on peut se rendre un compte exact de cette scène.—Toile étonnante par son fini et ses immenses détails. Et ce qui la rend plus intéressante encore, c'est la belle et vivante image de l'auteur, dont la tête longue et distinguée présente tous les indices du génie. La perspective est parfaite. En un mot ce chef-d'œuvre est bien à sa place dans la salle d'Isabelle.

* 5° La Gracieuse écureuse. C'est une jeune fille agenouillée dans la cuisine et occupée à frotter une marmite, tandis qus son maître, assis près d'elle, veut la cajoler. Mais la bourgeoise passe à propos la tête par une lucarne et crie: « Halte là! » L'air placide de la servante, le visage enflammé du vieux séducteur et la tête de Méduse qui le pétrifie, forment une scène très-comique. Le premier plan est bien éclairé. Le fond de la chambre, où le jour ne pénètre que par la lucarne, est plus obscur. Excellente toile.

6° Tentation de saint Antoine. Le religieux, agenouillé dans sa grotte devant un crucifix, tourne la tête au bruit que fait une vieille femme cornue, venant lui présenter une jeunesse soi-disant charmante, vêtue d'une robe de soie verte. A la vérité, celle-ci a des pieds d'oiseau et une queue de singe; mais le saint est placé de façon à ne pas apercevoir ces singularités. Les tentatrices sont escortées d'une escouade de démons. Tout cela est admirablement peint. Mais Satan devait-il, pour un emploi si difficile, prendre la forme d'une grosse cuisinière de village, aux robustes appas? On ne pourrait tenter ainsi qu'un libertin de bas étage.

* 7° Autre tentation du même saint. Il regarde avec un air de componction une femme obèse ayant pris le deuil pour se rendre plus intéressante et nous montrant son dos nu. Un diable, dont la tête est un crâne de veau, joue de la clarinette par la cavité nasale. Une grenouille à cheval prend la pose renversée et prétentieuse d'un dandy du Jockey-Club. Sa monture est une grosse bête couchée, dont la tête décharnée et couverte d'une draperie bleue est celle d'une vache. Je goûte peu ces ossements de mort agissant ou marchant. Passe pour l'œuf qui se vide dans un pot à boire. A gauche, autre vase en terre sur une fenêtre. Au fond, du même côté, ruines. Autre bon tableau, cent fois reproduit par la gravure.

* 8° L'ivrogne fumeur. Son collet et ses favoris lui donnent un air militaire. Il est assis en la compagnie de deux paysans, dont l'un s'endort sur un tonneau. Quant à lui, sa pipe dans une main, son long verre dans l'autre, il bâille si bien que je défie qu'on le regarde sans bâiller soi-même. Sa tête jeune et assez belle, avec de grands yeux bien ouverts et des sourcils relevés, sa main tenant le verre, le linge posé sur l'escabeau lui servant de siége et la cruche qu'on voit derrière lui : tout cela est traité de telle façon que la peinture disparaît pour faire place à la réalité.

9° La Vieille. Très-bonne tête de profil, au nez pointu, aux lèvres qui s'affaissent faute de supports. Les mains l'une dans l'autre, posées sur les genoux, le corps un peu voûté, le regard fixe, elle

repasse sa vie. Pauvre femme qui n'aperçoit plus le bonheur que bien loin derrière elle! Les accessoires, à une nappe près, ont noirci.

10° Groupe de fumeurs, toute petite, mais bien jolie toile, quoique un peu altérée. La cruche que tient le buveur de devant produit une illusion complète.

* 11° Faisceau d'armes. Un soldat passe un bâton dans une armure et la fixe debout. Un officier tend la jambe à son jeune valet pour qu'il lui attache ses éperons et non pour le débotter, comme le dit le catalogue. Que sa pose est naturelle! que son profil bien éclairé est joli! D'autres officiers jouent aux cartes. Armes amoncelées, tambour, étendard. Il y a dans la même pièce un vieux paysan, à la mine joviale, au nez gros du bout qui se relève un peu. On y voit aussi un ivrogne prenant pour point d'appui le trophée figurant un guerrier prêt à combattre, comme si on avait voulu mettre en présence la vie active des camps et la vie nonchalante du cabaret. Une grosse caisse et des pièces d'armure, détachées et gisant à terre, les armes appendues à la muraille, toute la partie de gauche, en un mot, est parfaite d'exécution. Toile très-soignée et bien conservée.

12° Saint Pierre, premier ermite, et saint Antoine, abbé. Un corbeau leur apporte du ciel un pain; allégorie de la nourriture spirituelle que recherche le vrai serviteur de Dieu. Le fond est une grotte percée de façon à nous faire découvrir la campagne par une voûte naturelle. Je n'ai pas vu ce tableau qu'on réparait.

13° L'Alchimiste. Il attise le feu d'un fourneau sur lequel est posé son alambic. Au fond, trois de ses aides examinent une bouteille. Toile jolie et fraîche.

14° Cure du pied. Un vieillard présente son pied blessé à l'opérateur, en présence d'une vieille femme et d'un jeune homme. Le charlatan a bien, dans son sourire, la suffisance d'un ignorant.

15° Danse de paysans devant un cabaret. Bande joyeuse se tenant par la main et dansant une ronde au son de la musette. Gens assis dans diverses attitudes, scène pleine d'entrain. Le fond du paysage est, dit-on, de van Uden. Au premier plan, à gauche, maisons. A droite, campagne.

16° Armide, en présence de Godefroy entouré de ses officiers. Quoi! cette grosse mère en robe de soie est une immortelle? Quoi! c'est là l'enchanteresse Armide? et ce jeune paysan des environs d'Anvers serait le chef des rois croisés! Ne nous fâchons pas et cherchons l'idée comique du spirituel Teniers. Selon nous, il nous fait assister à une parodie jouée par des Flamands en goguette.

17º Godefroy et son conseil délibèrent sur le secours à accorder à Armide. On voit au loin Renaud tuant en duel *Gernando*.

18º Charles, dit le Chevalier danois et Ubalde, près du fleuve Ascalon. Partis à la recherche de Renaud, ils rencontrent au bord de ce fleuve un vieillard qui les reçoit chez lui et leur découvre la retraite du jeune guerrier. Ces deux chefs de croisés sont des miliciens d'Amsterdam très-graves et très-comiques.

* 19º Renaud dans l'île d'Oronte. Armide le surprend endormi. Son arc et une flèche dans la même main, — on a oublié le carquois, — elle fait un geste de surprise. Renaud est très-bien.

20º L'enchanteresse flamande emporte Renaud dans l'une des îles Fortunées. Jolie toile.

* 21º Charles et Ubalde dans l'île. A peine débarqués, ils se trouvent en face d'une table couverte de mets délicieux et de deux nymphes au bain qui paraissent peu effrayées. L'un des croisés semble indécis et consulte son compagnon. Le parti à prendre est embarrassant : d'un côté le devoir, de l'autre un bon dîner et deux beautés peu flamandes et nues jusqu'à la ceinture.

* 22º Le Jardin d'Armide. Ayant franchi, sans y tomber, le piége tendu à leur vertu, les deux croisés aperçoivent, entre les arbres, Renaud couché aux pieds d'Armide et la regardant tendrement. La fée est dans l'ombre. Sur le devant, groupe de trois petits amours. Jolie toile.

23º Séparation des amants. Renaud est déjà près de la barque qui doit l'emporter, tandis que ses sévères amis sont encore occupés à sermonner Armide. On comprend l'empressement de l'amoureux à planter là cette maritorne, dont la mise est par trop négligée.

24º Fuite de Renaud. Renaud et ses gens d'armes, aussi jeunes que lui, s'éloignent rapidement. Leur gondole est conduite par une grosse maman en robe rose. Armide, furieuse, traverse l'espace dans son char aérien.

25º Prouesses de Renaud. Bataille contre les Égyptiens accourus au secours de Jérusalem assiégée. Belle pose de Renaud, monté sur un superbe cheval blanc. Pourquoi n'a-t-il pas d'étriers? ses barbares ennemis en ont bien.

* 26º Armide, sur son char, excite en vain les Sarrasins à combattre Renaud. Dans son costume de princesse, elle paraît déplacée dans une mêlée sanglante. Mais supposez que cette femme est une reine, sortant à la hâte de son palais, aux cris de l'émeute, poussant son char vers les révoltés et leur ordonnant de mettre bas

les armes, alors l'héroïne de Teniers, fièrement posée et bien éclairée, sera vraiment belle et vraiment dramatique.

27° Réconciliation de Renaud et d'Armide. L'enchanteresse délaissée va se percer le sein avec une de ses flèches, lorsque son amant arrive à propos pour la désarmer. Sa mise en satin blanc rappelle mademoiselle de La Vallière, et je suis forcé de convenir que cette toilette est ce qu'il y a de mieux dans sa personne. Renaud est posé comme un Tancrède en scène. Joli petit paysage avec eau à droite.

* 28° Salle d'Isabelle : Fête de village. Sur le devant de quelques maisons se célèbre un banquet sous la présidence d'une jeune mariée, couronnée et assise sous un dais. Deux couples de paysans exécutent une danse au son des instruments rustiques; d'autres se livrent à divers amusements. Cette danse et l'attitude de certain vieillard, à droite, trop entreprenant pour son âge, ont bien le cachet de la grosse gaîté du village. A gauche, fumeurs dont l'un attise sa pipe en en pressant le contenu avec un doigt. A droite, au deuxième plan, un buveur nous tournant le dos, s'appuie contre une cloison en planches, afin de permettre à son estomac de rejeter ce qu'il a reçu en trop. Excellent tableau.

* 29° Le Jeu de boules (petite dimension). Sur le devant d'une maison de village, buveurs, fumeurs, joueurs et spectateurs. Le paysan penché qui va lancer sa boule, celui placé près du but et regardant le joueur, enfin l'un des buveurs assis et nous tournant le dos, sont d'une vérité saisissante. Très-bonne toile.

30° Le roi boit! Il y a de la gaîté, la table offre une bonne perspective, mais trop de personnages sont entassés dans un petit espace et le cadre est posé désavantageusement.

31° Paysans attablés (petite dimension). Un vieillard s'entretient avec une femme près d'un puits ; un autre s'approche d'eux. Un troisième ouvre des moules. Une femme sort par la porte de la maison en chassant une vache devant elle. Au fond, village. Bel effet de lumière sous une porte ouverte et dans la campagne. Coucher du soleil derrière le clocher, bien rendu.

* 32° Paysans tirant à l'arc contre une cible attachée à un mur en ruines; spectateurs. Deux hommes assis sur un banc; celui en manches de chemise debout à gauche, un quatrième aussi debout à droite, un cinquième nous faisant face et un autre près du but, sont surtout d'une extrême vérité. Parfait.

33° Fumeurs flamands. Autour d'un cuvier renversé, quatre

fumeurs. D'autres se tiennent plus loin. Bon, mais plus assez éclairé.

34° Grotte avec un ermite et d'autres personnages. Au fond, petit château-fort. On peut dire de ce tableau : « Il fut, le noir l'a tué. »

* 35° Paysage. Bohémiennes. L'une d'elles dit la bonne aventure à un vieillard qui en paraît tout ému. Impossible de mieux rendre l'ébahissement d'une sotte crédulité. D'un côté, rocher, cascade ; de l'autre, maison rustique et paysans. Au milieu, campagne avec arbres, maisons et montagnes. La vallée est éclairée par des ruisseaux de lumière descendant des sommités. Grande et belle toile, très-fraîche.

36° La Cuisine. Un homme ouvre des moules, pendant qu'une femme prépare le dîner. Autres personnages, comestibles. Cet homme en habit rouge assis au premier plan, cette cuisinière dont le profil est vivement éclairé par le feu au-dessus duquel elle se penche, enfin les ustensiles : tout cela est artistement rendu. Mais on comprend que cette bonne toile a perdu une partie de sa lumière.

37° Fumeurs et buveurs, au premier plan. Plus loin, quatre paysans jouent aux cartes ; deux autres les regardent. Quelle vérité dans l'homme coiffé d'un bonnet de coton et allumant sa pipe ; dans celui qui se penche en arrière sur sa chaise, nous montrant sa grosse face à demi privée de sentiment ; dans le pot et le linge placés à droite !

38° Même sujet. Les personnages sont bien traités, mais les teintes tournent au rouge brique. Une jeune fille à droite est seule éclairée.

39° Paysage, avec deux voyageurs au pied d'un arbre. L'un d'eux, assis, se distrait par une lecture. Paysage peu étendu, poses naturelles ; bonne lumière.

40° Le Vieux paysan et sa Servante. Répétition modifiée de la Gracieuse écureuse (voir ci-avant 5°). Celle-ci, ayant les deux mains employées à sa besogne, ne peut empêcher son vieux maître de lui prendre le menton. C'est là sans doute ce qu'elle va répondre aux reproches que sa maîtresse lui adresse d'une fenêtre, à gauche. Au premier plan, de ce côté, fruits, linge, marmite.

41° Notre-Seigneur attaché à la colonne. Pilate, les personnes de sa suite et trois spectateurs regardent par une fenêtre. Le Christ, avec son grand nez pointu, a la physionomie d'un maître d'école ; il est du reste bien éclairé et les reliefs de son corps

sont bien traités; mais en général les visages pèchent par trop de trivialité.

42° Le Dîner rustique. Une vieille femme, sortant d'une cabane, sert cinq paysans réunis autour d'un cuvier renversé qui leur tient lieu de table. Au côté opposé, un voyageur assis raconte ses aventures; on l'écoute avec une grande attention. Plus loin, lac. Tout au fond, bois et village. Un buveur du groupe de gauche, en manches de chemise et assis, et un autre en pantalon jaune debout, un pot à la main, font surtout illusion. Joli tableau, dont les ombres se sont épaissies.

43° L'Opération chirurgicale. Un charlatan opère, à la tête, un paysan qu'assistent deux vieilles femmes et un garçon. L'air très-affairé de l'empirique, les cris du patient et le regard placide de celle de ces femmes qui a un panier au bras, sont parfaitement rendus, mais la toile est un peu noircie.

44° Scène de fumeurs. Deux paysans, assis autour d'un tonneau renversé, fument la pipe. Parmi les autres personnages, on remarque un vieux bonhomme allumant son calumet de terre. Il a la tête nue et le menton orné d'une large mouche qui, comme sa chevelure écourtée, est d'une éclatante blancheur. Petit brasero à l'usage des fumeurs et papier, posés sur un second tonneau. A gauche, autres amateurs près d'une cheminée. Le tout d'après nature.

45° Maison rustique. Grand tableau, peu de personnages. Un vieillard, causant avec sa servante, est encore éclairé. Le reste est très-altéré.

* 46° Troisième tentation de saint Antoine. Un homme jeune en costume à la Louis XIV présente au saint ermite une jeune personne qui s'est coiffée de plumes roses. Le religieux se retourne pour la regarder, sur l'incitation d'une grosse grenouille qui le tire par un pan de son manteau et lui montre la donzelle. Un diable, dont la tête est celle d'un mouton disséqué, porte un long balai à l'extrémité duquel brûle un bout de chandelle. Un autre, en habit rouge avec une chaîne de saucisses en sautoir, a pris les traits d'un ivrogne flamand. Un pot dans une main, une coupe dans l'autre, il est à califourchon sur un confrère déguisé en bœuf : animal couché, vivant par le bas, squelette par la tête. A droite s'organise une autre scène de séduction : une vieille compte de l'or et un jeune homme chante à tue-tête. En haut, diable lancier en perçant un autre.

47° Trophées de guerre posés sur le sol, chien, plat, jarre et deux tasses. Les armes sont d'un bon relief, mais au delà tout est noir.

48° Le Singe peintre. Sa façon d'allonger le menton, en travaillant, dénote un artiste sérieux. Pourquoi donc nous fait-il rire ? Un singe rapin regarde l'ouvrage de son confrère. La pièce est garnie de tableaux, et des modèles pour l'étude de la bosse sont posés sur une table.

49° Le Singe sculpteur. Un seigneur singe fait exécuter son portrait en marbre et le lorgne avec une gravité plaisante, tandis que le Phidias quadrupède donne la dernière main à cette œuvre de génie. Il est aidé par un élève de sa famille.

* 50° Réunion de singes dans une cave. Ces messieurs jouent aux cartes, les uns assis à terre, les autres autour d'une table. Un de leurs valets, occupé près d'un tonneau à tirer du vin, se retourne pour exécuter l'ordre qu'on lui donne. Il serait difficile de garder son sérieux en le voyant. — Charmant tableau, dans son genre original.

* 51° École d'enfants singes. Les uns étudient leurs leçons, d'autres écrivent leurs devoirs. Le maître singe, le fouet à la main, va corriger un élève indocile ou paresseux. L'*humanité* du pauvre diable à genoux est mise à découvert. Un de ses camarades aussi à genoux implore sa grâce. Cette scène est rendue de la façon la plus plaisante et la plus naturelle.

52° Singes fumeurs et buveurs, pendant du n° 50. Le plus comique est celui qui tient un papier près du petit réchaud en terre et regarde de notre côté.

53° Banquet de singes. Les uns mangent autour d'une table ; il en est qui boivent ou fument ; les serviteurs préparent les plats. Les trois buveurs attablés à notre droite et surtout celui ayant une pipe passée à sa ceinture, sont impayables. Comme tout cela est croqué ! Et quelle bonne plaisanterie ! car j'imagine que l'auteur a voulu dire ceci : Des singes qui ont vu et se souviennent, peuvent se trouver à la hauteur de certains hommes dont l'âme est descendue dans l'abdomen ; ils l'emporteront même sur eux en sagesse, dès qu'ils reprendront leur posture à quatre pattes, leurs gambades et leurs habitudes de tempérance.

Chacun des acteurs de ces scènes de singes a le costume de l'emploi.

Théotocopuli (Dominique), dit *il Greco*. — 1° Salle d'Isabelle : Portrait d'homme en armure avec chaîne en or, visage souriant et régulier annonçant plus de vivacité que de profondeur. Accessoires bien rendus. Dessin sec et coloris bleuâtre.

2° Même salle : Portrait d'un inconnu vêtu de noir. Tête grison-

nante assez belle et enfermée dans une énorme collerette. Mauvais coloris d'un bleu noir.

Voilà deux portraits placés sur la même ligne, au même poste d'honneur que des Titien, des Velasquez, des van Dyck de premier ordre! Chaque pays a ses préjugés et ses folles tendresses.

Autres salles : 3° Portrait d'homme vêtu de noir. Teinte d'un gris noir avec reflets bleuâtres.

4° Sainte Trinité. Le Christ mort repose sur la poitrine de Dieu le Père entouré d'anges dans les nues. Plus haut, la divine colombe. Jésus n'est pas simplement affaissé, il est disloqué. Dieu le Père n'a que la peau sur les os ; les anges grimacent la douleur et plusieurs d'entre eux ont des mollets dont l'ampleur dépasse celle de nos danseurs de l'Opéra.

5° Portrait d'homme vêtu de noir, ayant barbe et cheveux blancs. On dirait que ce portrait a été passé au bleu.

6° Portrait d'un chevalier vêtu de noir, la main droite sur la poitrine. Belle tête, toile noircie.

7° Portrait d'un inconnu, visage au regard de côté et peu bienveillant ; longue collerette. Bon dessin, mauvaise couleur.

THIELEN (Jean-Philippe van) : Guirlande de fleurs avec la statue en marbre de saint Jacques dans une niche. Assez bon tableau, mais placé si près du plafond qu'on a de la peine à distinguer le saint.

THULDEN (Théodore van) : 1° Orphée apprivoisant les bêtes féroces aux simples sons d'une lyre à trois cordes. Il est assis à droite. Une lionne et une panthère sont couchées à ses pieds ; un renard assis l'écoute gravement. Un éléphant arrive un peu tard au concert. A gauche, cerfs couchés. Un aigle perché sur un arbre ouvre les ailes et le bec de plaisir. A droite, sur un second arbre, sont rangés symétriquement : buse, écureuil, bouvreuils, pigeons. Genre Rubens, bonne couleur. Animaux de François Sneyders.

2° Découverte de la pourpre. Sur le bord de la mer, Hercule remarque un chien ayant la gueule comme ensanglantée et tenant un coquillage sous une patte. Dans le fond, ville. Faible ou altéré.

TIBALDI (Peregrino), dit *Peregrin de Peregrini* : Le Christ à la colonne (demi-figure). Le visage de Jésus est bien dessiné, mais il manque de noblesse, et le coloris en est trop rouge. Les deux bourreaux ont chacun la tête éclairée comme par une lampe qu'on ne voit pas.

TIEL (Juste) : Portrait de don Philippe (depuis Philippe III), en demi-armure. Le Temps présente la Justice à ce jeune prince et éloigne de lui l'Amour. Saturne est un vieillard couronné et por-

tant un caducée. Placé derrière, il pousse Cupidon en le saisissant à la nuque, comme pour le mettre à la porte. Gare que le vaurien ne rentre bientôt par la fenêtre! Quant à présent, il n'a que faire ici. Philippe est trop jeune et paraît trop ennuyé pour qu'on le suppose amoureux. Il est coiffé d'un singulier bonnet se terminant en dôme. La Justice dont les seins sont sortis, — on ne sait pourquoi, — de sa robe rouge au corsage vert, a pour coiffure les tresses entrelacées de ses cheveux blonds. Une balance à la main, elle baisse la tête et regarde l'infant dans le nez, ce qui paraît d'autant plus inconvenant que cette femme a des traits communs.

TIEPOLO (Jean-Baptiste) : 1° Conception, sujet traité tout autrement que par Murillo. Ici Marie baisse les yeux ; et sa bouche, par une contraction des lèvres, prend un air méprisant. La robe blanche est assez bien drapée ; mais il serait difficile de nommer l'étoffe qui la compose.

2° Cupidon embrasse Vénus assise dans son char qui roule sur des nuages, esquisse.

TOBAR (Alonso Michel de) : Portrait de Murillo. Belle tête pleine d'imagination, mais plus énergique que sensible. Peinture sèche.

2° La Divine bergère. Une fort jolie femme, parée d'une robe rose sur laquelle s'applique un petit justaucorps en peau de mouton, avec un ruban bleu sur le bras gauche, est assise, une rose blanche dans une main, l'autre main posée sur un agneau. Elle est fort bien dans cette attitude ; mais ses moutons ayant chacun une rose au museau sont d'un aspect ridicule. Dans le fond, un ange protége une brebis égarée que poursuit un diable sous la figure d'un dragon.

TOLEDO (le capitaine Jean de) : c'est le Bourguignon espagnol : 1° Combat naval entre Espagnols et Turcs.

2° Débarquement de Maures et bataille dans la plaine.

3° Combat naval. Abordage au premier plan. Incendie d'une frégate dans le fond.

Ces trois tableaux sont médiocres ou altérés.

* TORREGIANI (André) : Paysage. Eau entourée de rochers couverts de végétation, et sur le bord, bergers avec leurs troupeaux. Belle lumière vers la gauche. Très-jolie toile.

TREVISANI (François) : Sainte Madeleine (demi-figure). Altéré.

TREVISANO (Angel) : La Vierge avec l'Enfant endormi dans ses bras. Altéré.

TRISTAN (Louis) : Buste d'un vieillard portant rabat et tenant un bâton.

TURCHI (Alexandre), dit *Véronèse* ou l'*Orbetto* : 1° Fuite en Égypte. Deux anges servent de guides à la sainte famille. L'un, à gauche, tient par la bride l'âne sur lequel la Vierge est assise avec l'Enfant au giron. L'autre, à droite, accompagne saint Joseph et montre du doigt le chemin à suivre. Grande et bonne toile bien conservée. Il est à regretter que les visages de Marie et de l'ange de gauche soient d'un coloris trop sec ; c'est du bois peint. Les autres têtes sont bien traitées.

* 2° Salomé, ayant dansé devant le roi Hérode, demande et obtient de lui la tête de saint Jean-Baptiste. Qui croirait, à voir la joie dont brillent les visages de la mère et de la fille, que la récompense accordée à celle-ci est un assassinat ? Beaux traits et bonnes poses de ce roi trop faible et de l'un de ses convives se retournant vers son voisin de gauche. Bonne perspective.

UDEN (Lucas van) : 1° Paysage. Colline et fondrière, figures. Le premier plan a noirci, le fond est insignifiant.

2° Paysage avec rochers, arbres ; cascade reflétant les couleurs du prisme. Au pied d'une roche, Hébé sert l'ambroisie à l'aigle de Jupiter. L'oiseau et les figures sont de Jordaens. Altéré.

* UTRECHT (Adrien van) : 1° Gibier mort posé sur une table ; légumes. Un homme fend du bois près de là ; une vieille l'aborde d'un air important, et un homme âgé, placé derrière eux, fait un geste de surprise. Comment l'auteur du catalogue n'a-t-il pas reconnu l'illustre Philopœmen, que le maître de la maison surprend au moment où, la hache à la main, il payait le tribu de sa mauvaise mine, ainsi qu'il le dit lui-même ? Les figures humaines sont de Jordaens.

2° Dépense, oiseaux morts, fruits, légumes ; perroquet et singe, tous deux rivaux. Assez bon mais placé sous un faux jour.

VACCARO (André) : 1° Naissance de san Cajetano (saint Gaétan). Sa mère l'offre à la Vierge. Plusieurs personnages sont témoins de ce vœu. On découvre la campagne par une arcade. L'enfant serré dans son maillot a l'aspect d'un point sur un i. Sa mère, en robe d'un bleu foncé, lève vers l'image de la Madone un visage plutôt colère que pieux. Aussi s'empresse-t-on de reporter les yeux sur cette jeune fille agenouillée, ayant les bras croisés sur la poitrine et priant les yeux baissés, et aussi sur cette femme à genoux, dont l'enfant nu se tient debout devant elle.

* 2° La Vierge présente à l'adoration de saint Gaétan l'Enfant Jésus qui lui tend les bras (quart de nature). Elle est accompagnée de saint Joseph et de deux anges. L'un de ces derniers, placé derrière, — n'est-ce pas Gabriel ? — regarde, au-dessus de l'épaule

de Marie, le Niño avec beaucoup d'intérêt. Cet ange et celui de gauche ont les bras croisés sur la poitrine. Dans le ciel, chœur d'anges entonnant le *Gloria in excelsis*, et jolis petits chérubins volant dans l'espace. Au fond, fabrique, campagne. Bon tableau auquel nous n'avons qu'un reproche à faire : on ne voit pas ce que devient la jambe droite de la Vierge.

* 3º Le même saint refuse les présents et rentes qui lui sont offerts de la part du comte d'Opède, son bienfaiteur (quart de nature). Les poses du jeune envoyé qui offre et du religieux qui refuse sont simples et dignes; mais le novice, placé derrière Gaétan, dont il répète le geste, est assez ridicule avec sa mine de paysan arriéré. On préfère ce petit page portant le bassin plein d'or, et se retournant de notre côté avec un gentil sourire. Derrière, à droite, un domestique tient par la bride un cheval, dont nous ne voyons que la tête. Jolie toile.

4º Mort de saint Gaétan. Sa mort ne vaut pas sa vie. D'un côté du lit, où le saint est étendu, un prêtre dit les prières de l'agonie; il est accompagné de trois sacristains ou enfants de chœur. De l'autre côté, se tient l'archange saint Michel, et au chevet du lit, un ange attend l'âme du moribond pour la porter au ciel. Dans les airs, on voit, au milieu d'une vive lumière, Jésus-Christ, les bras ouverts, les yeux levés, et demandant à Dieu le Père l'admission du saint en paradis. Plus bas, le mort que Gaétan a ressuscité lui apparaît à genoux sur un nuage. Saint Michel, l'épée au poing, avec des membres de portefaix, est mauvais. Le prêtre à genoux, ne laissant apercevoir aucune trace de ses jambes, a l'air d'un nain debout, et le Christ ressemble à Jupiter prêt à lancer la foudre. Le saint, rendant l'âme, est ce qu'il y a de mieux.

5º Sainte Madeleine dans le désert. Belle tête levée et en raccourci. Ses cheveux tombent sur ses épaules; sa robe lilas laisse voir, en s'entr'ouvrant, les seins que rapproche l'un de l'autre le bras droit dirigé vers la gauche; un manteau jaune est jeté sur ses genoux. Pose trop théâtrale.

* 6º Martyre de sainte Agathe, tableau remarquable par la couleur, la lumière et surtout par l'expression de souffrance et de foi répandue sur les traits de la sainte. Que sa bouche ouverte est belle et touchante ! comment n'a-t-on pas respecté ces superbes épaules? comment a-t-on trouvé le courage de porter le fer sur cette poitrine? Les seins, dont moitié est enlevée, sont cachés : l'un par la chemise, l'autre par une draperie qu'elle y applique

des deux mains pour en étancher le sang. Ces linges rougis font mal à voir.

* 7° Combat de femmes. Dans une enceinte à laquelle aboutit une grande galerie, deux femmes combattent en duel avec l'épée et le bouclier, à la vue du peuple et sous la présidence des magistrats. L'une d'elles tombe mortellement blessée; d'autres se préparent à entrer en lice. Une jeune guerrière, l'épée nue à la main, paraît animée du désir de venger sa compagne. Sa pose est très-belle. Les femmes sont jolies, sauf celle qui tombe percée sous l'aisselle; son visage est laid et vert, ce qu'il faut, sans doute, mettre sur le compte du temps. On ne sait à quel fait historique ce tableau fait allusion.

* 8° Mort de Cléopâtre. Cette belle reine assise tient un aspic qui la mord au bas d'un sein. Elle tombe en arrière en regardant le ciel. Cette pose nous paraît exagérée. La douleur causée par la morsure d'un reptile ne doit pas jeter ainsi les gens à la renverse. Du reste, belle couleur, belle lumière, bonne peinture.

9° Isaac et Rébecca. Le jeune homme témoigne, en levant un peu la main gauche, l'admiration que lui cause la beauté de sa fiancée. Rébecca regarde son futur avec la curiosité et la joie naïve d'une jeune fille qu'on va marier. Par un geste de pudeur, elle ramène un pan de son manteau sur sa poitrine; sa mise est simple et gracieuse. Isaac est moins bien: son front droit est trop haut, et le bas de son visage est insignifiant. D'un côté, deux de ses valets, de l'autre, des bergers près d'un puits regardent les amoureux. Un vieux pâtre, appuyé sur la margelle de ce puits, rit de leur émotion. Troupeau de brebis.

* 10° Loth enivré par ses filles. Le vieillard en robe verte, avec un manteau jaune sur ses cuisses, est assis les jambes étendues. Appuyé d'un bras sur sa fille de droite, assise elle-même et dont la robe est relevée jusque sur le genou, il montre par l'œillade qu'il lui lance à quel point il a perdu la raison. Au lieu de répondre au propos insensé accompagnant cette œillade, elle lui dit, en souriant, de mieux tenir la coupe d'où la liqueur s'épanche. La chevelure de cette fille préférée a été dérangée; plusieurs mèches tombent sur ses épaules. Les cheveux de sa sœur, chargée de verser le vin et se tenant debout, sont, au contraire, relevés et fixés régulièrement. Toutes deux sont jolies. Leur père a le visage et la poitrine d'une seule teinte rouge brique: effet de l'ivresse et injure du temps. Cette toile, d'une belle couleur, d'une brillante lumière et d'un bon dessin, se rapproche plutôt du style du

Guerchin que de ceux du Caravage et du Guide, dont Vaccaro serait l'imitateur, d'après le catalogue.

11° Saint Janvier, évêque de Bénévent, transporté au ciel par un groupe d'anges portant, sur un missel, deux flacons contenant le sang de ce saint martyr. En bas, au fond, Naples et son port. Le saint est jeune et imberbe ; sa tête, emprisonnée dans une mitre de couleur bronze doré, ne laisse voir aucun cheveu, et son lourd manteau d'évêque lui serre et lui cache le cou. Aussi semble-t-il monter péniblement au ciel, une main en avant, l'autre sur la poitrine. Les anges sont trop joufflus. Ils ont, sans doute, laissé à Naples un troisième flacon, puisque ce sang, calciné depuis plus de quinze siècles, redevient liquide et coule chaque année en présence des dévots rassemblés dans la cathédrale.

* 12° Sainte Rosalie de Palerme, en extase, soutenue par deux grands anges. « Quatre petits chérubins lui posent sur la tête une « couronne de fleurs, » dit le catalogue. Il y a erreur. Ils tiennent non une couronne, mais une corbeille, dans laquelle deux autres puisent pour en jeter les fleurs sur la martyre. Celle-ci et les séraphins qui l'entourent, l'un à genoux, l'autre debout, sont d'une grande beauté et parfaitement éclairés. La placidité du regard de ces guides célestes contraste avec la physionomie plus terrestre et plus émue de la sainte, dont le regard levé vers le ciel exprime la foi vive et la mélancolique résignation qu'elle ressentait au moment de son supplice. Les deux chérubins lançant les fleurs sont excellents et mieux éclairés que les quatre autres.

13° Résurrection du Christ. Au milieu, Jésus, un pied sur le bord de son tombeau, s'élance dans l'espace, les bras levés. Sa pose et son air surpris ne sont pas d'un heureux effet ; mais son corps, presque entièrement nu, est bien dessiné. Cadre cintré.

VALDES LEAL (don Juan de) : 1° Présentation de la Vierge Marie au temple. Au premier plan, plusieurs figures se voient à mi-corps au pied de l'escalier au haut duquel s'avance la jeune Marie, en robe blanche, en manteau bleu. Elle tend une main vers le pontife, qui ouvre les bras comme pour l'y recevoir. Le visage de la Vierge, quoique plein, est joli et fort bien éclairé. Le prélat est aussi assez bien peint. Sur le devant, à droite, une belle femme se tourne sentimentalement vers l'homme en turban placé sur le même plan. C'est, sans doute, sainte Anne et saint Joachim. Les personnages accessoires, dont un profil de femme ne semble pas achevé, sont mauvais.

2° L'empereur Constantin en prières devant la croix lumi-

neuse qui lui apparut au moment de combattre Maxence. Faible, altéré.

VALENTIN (Moïse) : Martyre de saint Laurent. Il est presque nu. Je trouve exagéré le pli qui se forme au teton droit. Bon tableau d'ailleurs. Le saint, un peu plus que de profil, regarde à droite dans l'espace, tandis que l'officier présidant aux apprêts du supplice, cherche à ébranler sa foi. Mais la volonté du martyr est inébranlable, et son œil semble entrevoir dans l'avenir le triomphe de la religion nouvelle.

VALCKEMBURG (Lucas) : 1° Paysage. Coteau avec un puits d'où l'on extrait du minerai ; cascade faisant mouvoir les machines d'une usine. Au fond, campagne. Roches et percée au milieu, d'un bel effet. Bon, mais noirci.

2° Paysage rocheux, avec établissements métallurgiques occupant une multitude d'ouvriers. L'eau, ayant fait mouvoir les roues des machines, forme un canal sur lequel est jeté un pont rustique. Roche toute noire.

3° Paysage avec personnages et chameaux. Rochers et grottes naturelles noircies.

* VANNI (François) : Les Marie (huitième de nature), composition en deux compartiments. Dans celui de gauche, la Vierge, en robe et manteau bleus, marche, accompagnée des autres Marie, les yeux baissés, les bras croisés sur la poitrine. Dans celui de droite, saint Jean, en robe verte et manteau rouge, regarde avec attendrissement la Mère de Dieu qu'il rencontre, en revenant du saint sépulcre. Derrière, autres personnages. Joli fond de paysage, excellent coloris.

* VANNUCCHI (André), dit *del Sarte* : 1° Salle d'Isabelle : Portrait à mi-corps de sa femme Lucrèce Fede, chef-d'œuvre dont le coloris est altéré. Elle porte un jupon blanc avec un corsage rouge et des manches jaunes. Sa coiffure est simple et gracieuse : c'est un demi-turban en étoffe blanche ; ses cheveux, d'un châtain doré, tombent en mèches le long de ses joues. Tête longue, front un peu trop haut, beaux yeux noirs, petite bouche entr'ouverte et prête à sourire : physionomie empreinte de naïveté, de tendresse et de douce mélancolie ; masque trompeur ! Car, on le sait, cette femme a, par son luxe et son défaut d'ordre, compromis la fortune, la santé et jusqu'à la réputation de probité de son mari. En face d'une figure si séduisante, on comprend l'impression qu'elle a dû produire sur l'âme tendre de del Sarte. Il a dû l'aimer à l'idolâtrie, la placer dans toutes ses compositions ; il a dû l'entourer de soins, subir ses caprices, se ruiner pour elle et mourir à qua-

rante-deux ans. Ah! combien sont à plaindre les âmes de feu rivées à des cœurs de marbre! André n'est pas la seule victime de ce genre. Christophe Allori, autre Florentin, est mort à quarante-quatre ans. Chacun d'eux a laissé une plainte éloquente : le premier en se représentant debout devant sa femme, et lui donnant à lire la lettre de reproche de François I^{er}, à l'occasion de tableaux payés d'avance et qu'on ne lui envoie pas; le second en se représentant sous les traits d'Holopherne, décapité par Judith, c'est-à-dire par Mazzafirra, sa belle maîtresse (1). Et Raphaël tué par la Fornarina, à l'âge de trente-sept ans! Et Giorgione, génie de premier ordre, mort à trente-quatre ans du chagrin d'avoir perdu sa maîtresse, qu'un de ses élèves venait de lui enlever!

2º Même salle : La Vierge, les saints enfants et deux anges. Belle toile, malheureusement envahie par le noir.

* 3º Même salle : Vierge en trône et saints. Jésus, debout devant sa mère assise sur une estrade, se penche vers l'archange placé à droite et lui tend les bras. L'ange en robe verte doublée de jaune est assis, un livre à la main et regarde l'Enfant. Marie, sous les traits de la femme du peintre, a pour coiffure une draperie roulée sur laquelle est posé un grand voile qu'elle tient de la main droite et qu'elle ouvre de façon à mettre l'épaule à découvert: geste plein de grâce. Ses beaux yeux noirs fixés de haut en bas sur l'archange; et ses longs traits empreints de noblesse et d'énergie, font de la Fede l'une de ces madones devant lesquelles les genoux fléchissent d'eux-mêmes. Un autre jeune personnage blond et imberbe que le catalogue nomme, — je ne sais pourquoi, — saint Joseph, est assis à gauche, la tête tournée vers le Sauveur. Du même côté, dans le fond, on voit marcher une femme un peu voûtée et enveloppée dans sa robe verte et son long voile; elle tient un enfant par la main. Plus loin, ville au milieu de montagnes. Composition admirable, coloris moelleux, magnifiques draperies; belle lumière. Malheureusement le visage de Marie est altéré vers le haut. Mais nous la retrouverons à l'Escurial, avec toute sa beauté, dans une répétition ou copie de cette toile.

4º Repos en Egypte : la sainte famille se délassant à l'ombre de grands arbres. On ne reconnaît plus ici le goût de celui que ses contemporains distinguaient par ces mots : *Senza errori*. La tête de la Vierge mal coiffée, son regard de côté, son sein nu, son menton sans caractère et la pose de ses jambes, présentent un ensemble peu satisfaisant. Saint Joseph médite dans l'ombre.

(1) Voir ma *Revue des Musées d'Italie*, p. 59 et 75.

5° Le Sacrifice d'Abraham. Le jeune Isaac baisse le cou et met en relief son épaule droite qui pourrait être mieux dessinée. La tête du père et le petit ange qui arrête son bras sont bien modelés : Le patriarche prend une pose trop théâtrale, à notre avis.

6° La Madone, à mi-corps, avec l'Enfant dans ses bras. Nous revoyons encore la femme du peintre en robe rouge et manteau vert doublé de lilas, la tête coiffée d'un petit turban. Jésus, une main posée près de la bouche, l'autre sur la poitrine de sa mère, nous regarde en dessous.

7° La Vierge, les *Bambini* et deux anges (demi-figures) répétition du n° 2 ci-avant. Marie a le profil de la Fede, et le plus grand des anges a le type de certaine autre madone de del Sarte. Au fond, au pied d'une colline, saint François, mis en extase par une musique céleste. Bon, moelleux, mais noirci.

VANNUCCHI (École d'André) : Copie du tableau précédent avec quelque légère différence dans le fond. Elle est plus vive en couleur, mais ne vaut pas l'original.

VARATORI (Alexandre), dit le *Padouan*. Orphée, assis et appuyé sur une roche, donne un concert aux animaux les plus féroces, qui deviennent doux comme des moutons. La lyre à trois cordes est remplacée par le violon, plus agréable à l'oreille, plus déplaisant à l'œil. Un lion et sa compagne l'écoutent avec une sérieuse attention. Joli corps d'Orphée vu en partie, seulement. La tête de profil est dans l'ombre : solécisme, selon nous.

VASARI (George) : 1° La Charité. Des enfants sont groupés autour d'une belle femme qui les caresse. L'un d'eux, déjà trop grand pour se permettre de semblables attouchements, lui saisit le bout d'un sein. Un autre tient un vase en terre d'où s'échappe une flamme qu'il avive de son souffle : symbole d'un ardent amour de l'humanité.

2° La Vierge et l'Enfant adorés par des anges (catalogue). L'auteur a pris le petit saint Jean pour un ange. Un grand ange, à droite, présente un perroquet huppé à Jésus, qui s'effraye et porte le corps en arrière. Sa mère, plus hardie, prend l'oiseau. Le petit saint Jean est au fond entre l'ange et le Bambino. Jolie toile, dont les couleurs ont pâli. Les quatre têtes sont trop près l'une de l'autre.

VECELLIO (Tiziano), dit le *Titien* : 1° Notre-Dame en contemplation (demi-figures). C'est, à peu de chose près, une répétition du numéro suivant.

* 2° Le Christ et la Vierge (demi-figures). Jésus à gauche, les bras ouverts, nous montre l'intérieur de ses mains. Marie, à droite,

le regarde d'un air suppliant, les mains jointes. Un voile blanc, puis son manteau noir posé sur sa robe rouge, encadrent sa tête et couvrent sa poitrine. Belles têtes, bonne toile.

3° Jésus-Christ au jardin des Olives. On voit, au premier plan, un soldat qui monte sur la colline en s'éclairant d'une lanterne. Altéré.

4° Jésus présenté au peuple (demi-figures). Beau, mais noirci.

5° Saint Jérôme en oraison (demi-nature). Toile effacée par le noir.

* 6° Le Sauveur, buste bien conservé. Son attitude est celle du bon jardinier arrêtant, d'un geste, l'élan de la Madeleine. Très-belle tête, pleine d'énergie, de vive intelligence et de sentiment.

* 7° Notre-Dame des Douleurs (demi-figure, petite nature). Marie, dont les traits sont altérés, regarde tristement devant elle, les mains jointes. Sa robe est rouge ; un voile blanc, recouvert en partie par son manteau bleu, est posé sur sa tête vue de profil. Physionomie navrante ; car, on le voit, ses yeux rougis ont épuisé toutes leurs larmes, et, à force d'énergie, elle a refoulé dans son cœur un chagrin qui n'en sortira qu'avec la vie. Joli petit cadre, encore très-frais.

8° Saint Jérôme en méditation, un caillou dans la main droite. Il est assis ; le bas de son corps est caché par une draperie rouge. L'extrémité de son profil est dans l'ombre. Le haut du corps est bien dessiné et éclairé. Pose et draperie de mauvais goût. Est-ce là un Titien ? L'auteur du catalogne en doute, et nous aussi.

9° Portrait d'homme vêtu de noir, avec un papier dans la main gauche. Visage long, regard assuré, menton peu énergique. — Bon.

10° Salle d'Isabelle : Portrait d'homme à mi-corps, tenant un livre et vêtu de noir. Grande barbe, cheveux d'un châtain foncé. On ne voit plus que sa tête régulière et spirituelle, et le poignet de la main gauche. Belle toile, quoique altérée.

* 11° Même salle : Portrait équestre de l'empereur Charles-Quint combattant, la lance en main, à Muchlberg. Son visage est fait pour impressionner, tant il est pâle de colère et d'énergie. Il se précipite vers l'ennemi comme un général déterminé à périr plutôt que de céder. Grande et magnifique toile, un peu obscurcie par le noir et restaurée. Si elle n'était point placée en face du portrait équestre d'Olivarès, chef-d'œuvre hors ligne, ce serait le premier portrait de ce musée.

* 12° Portrait du Titien. Voilà une de ces têtes devant lesquelles il faut s'incliner. Quelle majesté dans ce long profil ! Le nez et le

menton très-énergiques, le front haut et penché en arrière, l'os de l'œil saillant, le regard scrutateur : tout annonce une haute intelligence et un jugement solide. A tous ces indices du génie, se joint l'air calme d'un penseur que l'âge a mûri sans refroidir son âme. En effet, à côté de cette tête, deux fois altérée par le temps, et présentant la trace d'anciens et profonds chagrins, se trouvent des compositions de la vieillesse octogénaire de l'auteur, remarquables par une fraîcheur d'imagination qu'on trouverait chez peu de jeunes peintres. Ce sont les deux toiles suivantes :

* 13° Diane et Actéon (quart de nature). Le jeune chasseur, saisi d'étonnement à la vue de jolies femmes nues au milieu d'un bois, laisse tomber son arc. Diane se couvre d'un voile, aidée par une négresse, — idée bizarre. — Quatre nymphes s'empressent de soustraire leurs appas aux regards de l'indiscret. L'une tire une draperie suspendue à une arcade pour s'en couvrir, et pousse le cri de : Sauve qui peut ! La seconde se replie sur elle-même ; la troisième cherche à passer son premier vêtement ; enfin la quatrième, réfugiée derrière un pilier, risque un œil, en allongeant sa jolie tête. Une autre nymphe, baissée pour essuyer le pied de la déesse, semble ignorer encore le danger que court sa pudeur. Le bassin dans lequel prenait ses ébats l'escorte de Diane, est fermé par une balustrade en marbre sculpté.

* 14° Diane et Calisto (quart de nature), pendant du précédent numéro. A gauche, nous voyons la coupable renversée sur le dos. Deux de ses compagnes, dont l'une regarde la chaste déesse, ont saisi Calisto par les épaules et les bras, et ont retroussé sa robe. Une troisième, debout, soulève le dernier vêtement afin de mettre en évidence le délit. Un peu plus loin, vers le milieu, sur un haut piédestal orné de deux bas-reliefs, est une statue de l'Amour. Cupidon est représenté tenant une grande corne qu'il renverse pour en jeter l'eau dans le bassin où se baignent les chasseresses. Diane, toute nue, moitié assise, moitié debout, fait un geste de commandement avec la gravité d'un magistrat ordonnant une arrestation. Au premier plan, l'une de ses suivantes nous montre son joli dos bien éclairé. Plus à droite, trois autres, drapées et armées, reviennent de la chasse ; la déesse s'appuie d'une main sur l'épaule de l'une d'elles.

Le Titien a peint ces deux jolies esquisses dans sa quatre-vingt-quatrième année. Elles sont exécutées avec soin et d'une main ferme.

* 15° Portrait d'homme à mi-corps, en habit noir. Ce personnage a tous les dehors d'un dévot : il tient un livre de prières,

porte au bras un surplis et se trouve près d'un crucifix placé sur une table. Cependant je ne voudrais pas me rendre garant de sa tempérance ; car sa tête massive est un vrai type de luxure. Bonne toile.

16° Notre-Seigneur portant sa croix et, près de lui, Simon le Cyrénéen. Il y a de l'irritation dans la physionomie du Christ, et c'est un contre-sens. Du reste, belle toile, malheureusement noircie.

17° Portrait d'un chevalier de Malte (demi-figure). Barbe, cheveux et vêtements noirs. Il a la main droite sur une montre posée au milieu d'une table. Belle tête brune dont le regard médite une vengeance, tandis que la bouche sourit à l'idée que sa montre va bientôt marquer l'heure où cette vengeance pourra s'accomplir.

* 18° Gloire. En haut, la sainte Trinité et, un peu plus bas, la Vierge Marie enveloppée dans une longue robe bleue et regardant les saints placés au-dessous d'elle. Sa tête est devenue noire. Dieu le Père et Dieu le fils, portant chacun le sceptre et le globe du monde, sont éclairés par la céleste colombe planant au milieu. Les rois Charles Ier et Philippe II, et les autres princes et princesses de la maison d'Autriche sont introduits dans le ciel par des anges et se présentent en suppliants. A gauche, patriarches, évangélistes, etc. Au centre, l'Eglise, sous la figure d'une jeune fille, est présentée par eux à la Divinité. A droite, procession de rois, princes et princesses. Au premier plan, à gauche, saint Jean l'Évangéliste tenant une tablette, c'est-à-dire l'Évangile, dont Moïse, par un geste forcé, supporte l'autre extrémité. Ce dernier a sur ses genoux les tables de la loi, et dans une main levée, l'arche sainte, surmontée du pigeon blanc du déluge. Puis vient Madeleine avec ses longs cheveux ornés de perles ; enfin Samson, arrivant, une porte de ville sous le bras.

La partie supérieure de cette vaste composition est la plus belle. Toile noircie. Un peu de confusion règne dans les groupes de droite disposés en grappes. Il en est qui placent cet ouvrage à la tête des chefs-d'œuvre du Titien nous ne pouvons nous ranger à leur avis.

19° Salle d'Isabelle : Sisyphe. Bien des gens répètent, après Michel-Ange, que les Vénitiens ne sont pas dessinateurs. Si on leur montrait, sans nom d'auteur, ce géant plié sous l'énorme pierre qu'il porte et n'ayant pour vêtement qu'un linge et une petite écharpe verte à la ceinture, ils ne manqueraient pas de dire : « Michel-Ange seul a pu dessiner ainsi. »

* 20° Portrait en pied de l'empereur Charles-Quint. Il a la tête

couverte d'un toquet noir orné d'une plume blanche, la main gauche sur la tête de son chien favori et la droite sur le pommeau de son épée. Son costume en satin blanc, dont le corsage est en tissu d'or, est très-riche ; il offre au bas du corps un singulier étui. Si de nos jours, un plaisant se montrait dans ce costume en temps de carnaval, la police pourrait bien coffrer l'homme et l'étui. Les yeux, le front, le nez annoncent un homme supérieur, mais la bouche entr'ouverte n'est ni franche, ni bonne. La tête du chien n'a pas été soignée. Très-beau portrait du reste.

21° Portrait en pied de Philippe II en demi-armure. C'est le même que celui du musée de Naples (voir la *Revue des musées d'Italie*, page 226) à l'armure près qu'on a ajoutée ici. Toile très-fraîche.

22° Sainte Marguerite, à mi-corps. Sa tête est une reproduction de la Salomé du numéro suivant et de la sainte Catherine du numéro 35 ci-après. C'est, dit-on, le portrait de la fille de l'auteur. Ce serait, selon d'autres, celui de sa maîtresse. Notre sainte a une main levée, une palme dans l'autre, les yeux tournés vers le ciel.

* 23° Salle d'Isabelle : Salomé portant la tête de saint Jean-Baptiste (demi-figure). Jolie tête, mais d'un type tout opposé à celui du Titien. Le visage est large et plein ; le nez est court et un peu retroussé. Elle se retourne de notre côté, quoique nous présentant le dos, et lève des deux mains le plat contenant la tête coupée. La bouche entr'ouverte de cette jolie blonde est ravissante. Sa pose est hardie. Le corps est contourné, la taille cambrée, la tête portée en arrière. Un autre peintre aurait échoué dans l'entreprise d'une telle pose qu'il aurait rendue guindée ; mais le Titien se joue de semblables difficultés et nous serions désolés qu'on changeât la posture de Salomé, tant elle est gracieuse et originale. Sa robe de soie rouge est doublée de satin blanc. La manche droite, en retombant, laisse à nu son bras potelé. Un voile jaunâtre est jeté sur ses épaules. A l'exposition de Manchester, en 1857, se trouvait une belle répétition de ce tableau provenant de la galerie d'Earl de Grey, avec cette différence qu'au lieu d'une tête coupée, cette vigoureuse et jolie blonde porte une charmante cassette en ébène sculpté, ce qui transforme Salomé en une soubrette des plus séduisantes.

24° Prométhée, sur un rocher, avec son vautour. C'est à peu près la même composition que celle de Ribera ci-avant décrite (n° 8). Celui du Titien, quoique la pose en soit aussi tourmentée, a dû être le meilleur des deux ; mais il est également atteint par

le noir. La tête et un bras à terre, l'autre bras et les jambes levés, la plaie saignante de ce foie toujours dévoré et toujours renaissant : tout semble annoncer l'intention de nous donner le cauchemar.

* 25º Salle d'Isabelle : Vénus cherche à retenir Adonis partant pour la chasse. La pose de la déesse est violente, sans cesser d'être naturelle. On comprend qu'étant assise tournée vers notre gauche et Adonis la quittant en marchant à droite, elle a dû se retourner brusquement pour le saisir au passage et l'enlacer de ses bras. Que d'amour dans cette étreinte! Quelle tendre inquiétude dans ce regard qui dit si bien : « Prends garde ! » Le jeune chasseur s'arrête, la contemple avec ivresse et lui sourit. Ses yeux répondent à l'étreinte et sa bouche remercie du conseil. Dans les airs, Phœbus lance sur la terre la lumière et la chaleur. Coloris magnifique; chairs vivantes. Le dos de la déesse est surtout artistement éclairé.

* 26º La Foi catholique recourant à la protection de l'Espagne, allégorie. Quoi! cette Andromède attachée à un arbre et n'ayant pour vêtement que ses longs cheveux blonds dont elle ramène une partie pour cacher l'un des seins. Quoi! cette captive qui se désole est la Foi catholique! Et cette belle femme au profil grec, au teint animé, à la chevelure blonde, à la riche parure, à la pose martiale, un drapeau rouge dans une main, un écusson aux armes d'Espagne dans l'autre, serait l'image du pouvoir temporel sous Philippe II! Les accessoires expliquent la pensée de l'auteur. Près de la religion en larmes, il a placé des serpents et dans le lointain s'avancent des embarcations turques. Mahomet vient livrer bataille au catholicisme. Dans sa détresse, la Religion implore l'assistance du bras séculier qui certes ne lui fera pas défaut. On détruira les Maures d'Espagne et l'on brûlera les serpents, c'est-à-dire les hérétiques.

* 27º Le péché originel. Adam pose une main sur l'épaule de sa compagne. Tous deux sont assis. Elle tient la pomme et va la cueillir. Adam semble faire quelque opposition ; mais déjà le sexe faible savait imposer sa volonté au sexe fort. Toile altérée et produisant encore un bel effet.

28º Mise au tombeau du Christ. Joseph d'Arimathie et Nicodème placent le corps mort dans le sépulcre, en présence de la Vierge et de saint Jean. Altéré.

29º Allocution du marquis del Vasto à ses soldats. Le jeune homme tenant le morion est le fils du général. A vrai dire, ce tableau n'est qu'un double portrait. La pose du père est simple

et naturelle. Ses traits sont beaux : seulement le front est trop haut. Leurs visages sont encore éclairés ; le reste est noir.

30° Mise au tombeau, répétition plus altérée du numéro 28 ci-dessus.

31° Sainte Marguerite sortant vivante de la gueule du dragon qu'elle a tué avec le signe de la croix. L'effroi de la sainte et sa fuite rapide sont parfaitement rendus. Sa tête, son corps vêtu d'une robe de soie verte dessinant ses formes, et sa jambe gauche portée en avant sont bien éclairés. L'autre jambe levée est cachée par un objet qu'on ne distingue plus ;. car le bas de la toile, à l'exception de la sainte, est entièrement noirci. Le monstre n'est guère visible. Le rocher de droite est encore éclairé en partie.

* 32° Offrande à la fécondité (petite nature). A droite, belle statue de la fécondité. Deux jeunes filles lui présentent des fleurs et des fruits. Elles nous rappellent le style du Giorgione. Au fond, verger rempli d'amours ou de petits génies folâtrant sur l'herbe. Quel remue-ménage ! Quel entrain ! Et comme les poses sont naturelles et variées ! Cette partie de la composition est merveilleuse. D'autres amours volent, en se jouant, sur le haut des arbres. Jolis nus d'un coloris parfait.

* 33° La victoire de Lépante, allégorie. Un Turc est enchaîné aux pieds de Philippe II qui, par reconnaissance, offre son fils à Dieu. Dans le ciel, ange ou Renommée portant la couronne et la palme de la victoire. Au fond, la bataille navale. Le Turc est assez bien dessiné. Le roi tenant son tout jeune fils sur ses bras levés, a, dans le regard une belle expression de foi et de gratitude. Mais la Renommée, les pieds levés, la tête en bas, offre un raccourci qui ne vaut plus rien. A droite, colonnes. Un joli petit épagneul pose ses pattes de devant sur le socle d'une de ces colonnes. Le Titien a peint cette belle toile à l'âge de quatre-vingt-quatorze ans.

* 34° BACCHANALE. C'est une de ces compositions au ton chaud comme les Vénitiens seuls savaient en produire. Au premier plan, à droite, Ariadne dort étendue sur le sol, tandis que l'infidèle Thésée vogue en pleine mer. Mais le veuvage ne sera pas long ; car voici des bacchants et des bacchantes qui célèbrent l'arrivée de leur dieu dans l'île. Sur une éminence, Silène, déjà ivre sans doute, ronfle couché sur l'herbe, les genoux relevés. Avant d'aller plus loin, je risque une critique. N'est-ce pas manquer de révérence envers la maîtresse d'un héros, épouse future du dieu des vendanges, que de nous l'offrir couchée sur le dos, n'ayant pour sauver sa pudeur qu'une légère branche de vigne et d'autoriser un

petit polisson à relever sa chemise jusqu'au menton afin de pisser plus à son aise entre les jambes de la belle délaissée? A part cette incartade par trop cavalière, nous nous mêlons avec joie aux autres groupes. C'est d'abord une bacchante en robe bleue, aux cheveux flottants, qui danse avec deux jeunes hommes en les tenant par la main. La friponne regarde celui vêtu d'une casaque rouge à la vénitienne, de façon à faire mourir un rival de dépit. Dans la main laissée libre, ces danseurs agitent en l'air, l'un une couronne de lierre, l'autre un vase à demi rempli de vin. Puis ce sont deux belles jeunes filles couchées, ayant chacune un chalumeau à la main. J'aime surtout celle tendant sa coupe à son voisin, qui n'a littéralement pour parure qu'une feuille de vigne. Elle, au contraire, porte sur un premier vêtement bleu, une robe de soie cramoisie cachant peu les seins. On aperçoit entre ces deux globes une petite fleur bleue et sur le bord de la chemise le nom de l'auteur. La pose langoureuse de cette nymphe, sa belle chevelure et l'adorable regard de côté que lancent ses yeux noirs, en font une créature ravissante. Il serait difficile de trouver, même dans l'art grec, une bacchanale où règne plus de mouvement, de gaieté et de grâce antique.

35° Sainte Catherine en prières, les mains levées. C'est une grosse blonde ressemblant, quoique moins belle, aux têtes des n⁰ˢ 22 et 23 ci-avant. Elle a, comme sainte Marguerite, la tête tournée vers le ciel.

36° Sainte Famille ou plutôt repos en Égypte. La Vierge se retourne vers saint Jean qui apporte des cerises dans le pan de sa nébride; il est plus grand que l'Enfant Jésus; son agneau le suit. Un ange, devenu noir, cueille de ces fruits. Saint Joseph est debout appuyé sur son bâton. Entre lui et la madone, une draperie rouge abrite le Bambino.

37° Portrait de Dona Elisabeth de Portugal, épouse de Charles-Quint. Assez jolie tête dont les sourcils relevés, la petite bouche charnue et le menton descendant plus qu'il ne faut, annonceraient peu d'intelligence et encore moins d'énergie. Bon portrait, altéré.

38° Adoration des Mages (tiers de nature). A gauche, sous le toit de l'étable, la Vierge, en robe bleue et voile blanc, tient l'enfant assis sur elle. Un vieux roi, en costume espagnol, baise les pieds de Jésus. A droite, on voit, en plein air, un cheval blanc se léchant une jambe. Bonne toile un peu noircie.

39° Salle d'Isabelle : *Ecce homo.* Notre-Seigneur couronné d'épines est présenté au peuple, les bras liés. Il porte un manteau

rouge roulé sous les bras. Le corps, dont les ombres ont noirci, produit encore un bel effet. Il n'en est pas de même de la tête dont l'ombre, épaissie par le temps, se confond avec la barbe noire.

40° Portrait d'homme en pourpoint de soie brune, avec par-dessus noir garni d'hermine. Jolie tête annonçant un esprit plus enjoué que profond. Il a une main passée sous son vêtement. Belle barbe; superbe lumière. Excellent portrait.

41° Salle d'Isabelle : La Vierge de douleurs. Sa robe brune est recouverte d'un manteau bleu ; un voile blanc tombe sur les yeux d'une façon disgracieuse. Cette toile a mieux conservé sa couleur que le n° 39 ci-dessus auquel elle fait pendant. La douleur de Marie dont les traits sont altérés, est fort bien rendue ; ses mains ouvertes et levées sont très-bien dessinées.

42° Portrait d'Alphonse, duc de Ferrare. Il a la main gauche sur la garde de son épée et la droite sur un chien blanc. Belle tête, à la barbe et aux cheveux noirs, aux sourcils relevés, au regard inquiet. Un peu altéré.

43° Portrait de femme. Joli visage de soubrette. Elle a pour coiffure un filet à larges mailles dorées. Altéré.

* 44° Vénus à l'orgue (forte nature) Elle est entièrement nue et couchée sur un lit. Un léger voile posé par derrière sur ses cheveux blonds et frisés et un collier de perles forment toute sa parure. Son beau corps, dont le haut est relevé, se détache d'une façon merveilleuse du tapis rouge qui recouvre le lit. Elle se penche vers un épagneul qui voudrait monter près d'elle. Son visage, présentant un raccourci admirablement traité, est ravissant de jeunesse, de beauté et de modestie. Un jeune homme en petit costume vénitien—son amant ou son mari—est assis à gauche sur le pied du lit, les mains posées sur les touches d'un orgue. Il se retourne pour contempler sa Vénus. Au deuxième plan, on aperçoit une fontaine avec un satyre en marbre portant sur la tête un vase renversé dont l'eau tombe dans le bassin. Au delà, prairie avec deux rangées d'arbres et tout au fond, bâtiments. Si ce tableau était placé vis-à-vis une porte et de telle façon qu'on n'en aperçût pas le cadre ; si au même moment, une belle voix d'homme accompagnée par un orgue expressif, se faisait entendre, quelles ne seraient pas l'illusion et l'émotion du spectateur ! Car cette femme si belle est vivante ; on voit sa main s'avancer vers l'épagneul qu'elle regarde avec un sourire enchanteur. Je ne connais rien d'aussi ravissant que le visage, les formes du corps et la pose de la Vénus à l'orgue. Il y a des Titien plus importants; il n'en est

pas de plus beaux en couleur et en lumière ; il n'en est pas de plus gracieux, de plus vrais, de plus émouvants.

45° Répétition du tableau précédent, attribuée aussi au Titien et offrant deux variantes dont l'une a été en partie effacée par décence, l'autre consistant dans un cupidon substitué au chien. Vénus, tout à fait couchée, caresse l'Amour en le regardant d'un air très-animé. Cette peinture est moins fraîche et bien moins séduisante que l'autre.

46° Danaé. Répétition modifiée de celle du musée de Naples, belle toile, un peu altérée. La nymphe est au moins de grandeur naturelle. Elle est nue, couchée sur un lit, le genoux droit levé, l'autre jambe à demi étendue. Celle de Naples avait été renfermée dans le musée secret, mal à propos, à notre avis. A la vérité, la pose de la main gauche entre les cuisses et le regard troublé de la belle ne sont pas très-décents ; mais combien d'autres chefs-d'œuvre il faudrait cacher, si l'on poussait le scrupule jusqu'à la rigueur ! Le dieu lui annonce sa présence en faisant pleuvoir sur elle des pièces d'or à travers un rayon lumineux. Au pied du lit est une duègne recevant l'intéressante pluie dans son tablier. Un petit chien est couché près de Danaé. A Naples, il n'y a ni duègne, ni chien, mais un amour dépité. Le tableau de Madrid est, à celui de Naples, ce que le précédent est au n° 44. Il produit moins d'illusion.

VECELLIO (école de Tiziano) : Portrait de Philippe II en habit noir garni d'hermine. Une main sur sa table, il tient de l'autre la poignée de son épée. Tête fort bien éclairée et ressemblant exactement à celles peintes par le maître. Visage long, nez bien fait, bouche entr'ouverte et charnue, menton descendant, fendu et peu énergique, sourcils relevés et bien marqués. Regard d'un homme ennuyé, mécontent de lui-même et dont on doit appréhender l'abord.

VELASQUEZ (Don Diégo Rodriguez de Silva y) : 1° Christ sur la croix. Sa tête penchée en avant est dans l'ombre, et comme l'épine du nez est seule éclairée, ses longues et fortes mèches de cheveux se confondent avec la joue et produisent aujourd'hui un mauvais effet. Le corps et le linge entourant les reins sont bien dessinés et éclairés. Le bois de la croix fait illusion.

* 2° Couronnement de la Vierge dans le ciel. En haut : d'un côté, Jésus-Christ, aux longs cheveux blonds, et de l'autre, Dieu le Père, vieillard mieux éclairé que son Fils, posent une couronne sur la tête de Marie. Le Saint-Esprit, planant au milieu, sous la forme d'une colombe éclatante, illumine la Vierge qui nous fait

face ; elle a les yeux baissés et pose une main par le bout des doigts sur sa poitrine. Qu'elle est belle! Que son regard serait ravissant si ses paupières soyeuses venaient à se lever sur nous ! Mais pourquoi sa bouche est-elle boudeuse ? Un petit ange soulève le bas de son manteau. Têtes de chérubins, ailées et accouplées. La disposition est ici aussi simple que belle. Mais Dieu le Père et Dieu le Fils ont des traits trop vulgaires. Cette toile a l'apparence d'une esquisse achevée.

3° Le dieu Mars. Il est nu, assis, le morion en tête, les pièces de son armure à ses pieds. Évidemment le peintre a coiffé d'un casque un homme qui lui servait de modèle pour ce qu'on appelle une académie : aussi le corps est-il traité avec soin, tandis que la tête est dans l'ombre.

4° Portrait d'une toute jeune fille tenant un bouquet. Faible ou altéré.

5° Portrait en buste de Philippe IV vêtu d'une armure d'acier avec ornements en or. Nous le verrons plus loin, mieux peint.

6° Portrait d'une jeune personne présumée sœur de la petite fille du n° 4 ci-avant. Elle porte un bouquet attaché à sa robe. Visage assez joli quoique un peu massif. Le regard fixe ne dit rien. Faible et peu éclairé.

* 7° Salle d'Isabelle : Portrait d'un sculpteur qu'on croit être celui d'Alonso Cano qui, comme Michel-Ange, réunissait trois célébrités, car il était aussi peintre et architecte. Il tient un instrument à modeler et pose l'autre main sur un buste ébauché. C'est un vieillard presque chauve, mais encore vert, en habit et manteau de soie noire. Sa peau est d'une teinte noirâtre. Ses sourcils touffus sont rabattus sur ses yeux enfoncés. Sa large mouche et sa moustache sont plus blanches que n'est la chevelure. En regardant de près ce portrait, on est tenté de prendre la mouche pour une plaque de chaux tombée sur la toile. En se reculant de quelques pas, la tache devient un paquet de poils d'une grande vérité. Par cet exemple, il est facile de comprendre le faire de l'artiste qui, se rendant à l'avance un compte exact de l'effet de son empâtement, procède avec hardiesse, sans tâtonnements, sans retouche. Portrait excellent et plein de vie.

* 8° Saint Antoine, abbé, et saint Paul, ermite. Wilkie, célèbre peintre anglais, a laissé un bel éloge de cette composition. C'est en effet un chef-d'œuvre de paysage historique. Une roche au bas de laquelle s'ouvre une grotte naturelle servant de logement au vieux saint Paul, occupe les deux tiers de la largeur du tableau. Le surplus, à gauche, représente une vallée étroite, au fond de

laquelle serpente l'eau d'un torrent. Là sont décrites diverses scènes de la vie de ce cénobite. On voit, entre autres, des lions creusant sa fosse, tandis que le corbeau, son fidèle messager, vient lui rendre une dernière visite. En avant du rocher, sont assis les deux religieux, l'abbé en habit noir, l'ermite en habit blanc. Ce même corbeau, tenant un petit pain dans son bec, s'abat aux pieds de saint Paul qui lève au ciel un regard plein de gratitude, tandis que saint Antoine contemple son compagnon en faisant un geste de surprise et d'admiration.

9° Deux esquisses d'un jardin avec architecture et personnages. Altérées.

* 10° Portrait en pied d'un inconnu vêtu de noir. On croit que c'est un acteur célèbre de la cour de Philippe IV. En effet, cet homme tenant son manteau d'une main, l'autre tendue, les jambes écartées, est dans l'attitude d'un personnage en scène; pose originale et vraie. Il a la tête nue, avec des cheveux noirs et courts. Sa lèvre supérieure et le menton sont encadrés circulairement par la barbe. Physionomie peu distinguée, mais spirituelle, bonne et gaie. Ses petits yeux brillants, son nez un peu gros du bout et sa bouche s'ouvrant d'une façon irrégulière, en font un comédien empruntant à Bacchus une partie de sa verve. Excellente peinture.

11° Portrait en pied de l'Infant don Carlos, deuxième fils de Philippe III. Il est vêtu de noir et porte sur la poitrine une grosse chaîne en or. Il a son chapeau dans la main gauche et un gant dans la droite. Son visage n'annonce pas un esprit transcendant, mais il est agréable.

12° Portrait de la reine Marie-Anne d'Autriche, femme de Philippe IV. Sa robe noire est garnie de lames d'argent. Elle tient un mouchoir blanc d'une main et s'appuie de l'autre sur le dossier d'un fauteuil. Singulière coiffure très-large, composée de touffes de cheveux crêpés, rangées l'une sur l'autre et se terminant par une plume qui retombe de côté. Bouche boudeuse.

13° Portrait du prince don Balthazar Carlos, fils de Philippe IV, vêtu de noir. Sa main droite gantée tient son chapeau, la gauche appuyée sur le dos d'un fauteuil que cache en partie un rideau cramoisi, tient l'autre gant par le bout d'un doigt. Il a, comme son père, les lèvres trop charnues et le menton trop long et trop gros.

14° Portrait en pied d'un inconnu, un bâton à la main et une clef en fer sur la poitrine. On croit que c'est l'esquisse du portrait du marquis de Pescara. C'est un vieil amiral sans doute; car on voit au fond un vaisseau incendié. A la façon dont le peintre le repré-

sente, on dirait qu'il a voulu faire rire la cour aux dépens d'une illustration déchue. Imaginez un vieux gentilhomme décharné et courbé, aux traits communs, portant culotte courte, sans mollets, et ne conservant son équilibre qu'à l'aide de sa canne : tel est le plaisant personnage qu'il a rendu avec une vérité parfaite.

15° Vue de l'arc de Titus à Rome. Altéré.

16° Étude de vieillard. Reliefs étonnants ; l'oreille surtout fait une illusion complète.

* 17° Portrait qu'on croit être celui de Barberousse, fameux corsaire défait et tué par les troupes de Charles-Quint. Tout est rouge dans son costume plutôt vénitien que musulman : robe, cordon de ceinture, bottes, bonnet. Seulement les manches de l'avant-bras et sa petite collerette plate sont en mousseline et son bonnet est bordé de blanc. Sa moustache et ses cheveux grisonnent. Il tient une épée nue, la pointe en bas. Son œil, dont les paupières s'ouvrent de façon à en montrer le blanc, et sa bouche aux lèvres contractées annoncent une colère que le calme des autres traits et de sa pose rend plus effrayante. Il y a du bon cependant dans cette tête énergique : par exemple, le front d'une belle forme et légèrement penché en arrière, puis la bouche qui deviendrait jolie si l'amour en entr'ouvrait les lèvres crispées.

18° Étude de paysages. A gauche, temple romain ; à droite, rivière. Faible.

19° Autre étude. Grand édifice en ruines, à travers lequel se produisent de bons effets de lumière. Altéré.

20° Portrait en buste de dona Maria, fille de Philippe III et reine de Portugal. Singulière robe en drap, aux plis lourds, large collerette très-claire ; cheveux blonds frisés et maintenus au sommet par un ruban noir. Le visage, dont la lèvre inférieure dépasse l'autre, annonce plus de bonté que d'esprit.

* 21° Réunion de buveurs, tableau célèbre connu sous le nom de *los borrachos* (les ivrognes). C'est une orgie dans laquelle on fait le simulacre d'une initiation. Un jeune homme nu avec une double ceinture en étoffe blanche et rouge, joue le rôle de Bacchus assis sur un tonneau. Sa tête est bizarrement coiffée de pampre ou plutôt d'une branche de cactus. Son corps nous fait face, mais sa tête est tournée vers notre gauche, quoiqu'il place une couronne de lierre sur la tête du récipiendaire agenouillé à droite. Ce dernier portant le costume d'un soldat, a le visage tout à fait dans l'ombre ; le bout de son nez est seul éclairé. Derrière Bacchus, plus à gauche, un autre jeune homme nu, couronné et couché sur un bras, tient un vase à boire. Sur le devant, un homme du peuple age-

nouillé et portant une trogne avinée, lève un verre plein de vin. Son profil a le sérieux que donne l'ivresse. Au delà de ce personnage et du soldat, deux paysans, au milieu, nous regardent en faisant éclater leur hilarité. L'un assis et tenant devant lui une jatte de vin, exclame un rire bonasse; l'autre debout et appuyé sur l'épaule du premier, rit sous cape en nous jetant en dessous un regard narquois. Pour la première fois, j'ai ri moi-même devant des rires exécutés en peinture, et j'ai compris que Vélasquez était aussi remarquable par sa façon d'observer la nature, que par la spontanéité et la sûreté de son exécution. On peut faire poser pour le sourire, qui se continue sans se dénaturer. Il n'en est pas de même du rire, car il dégénère en grimace dès qu'on s'efforce de le prolonger. Il faut donc le saisir au passage, le fixer dans sa mémoire et l'exécuter, sans modèle, tel qu'il s'est produit d'abord, difficulté devant laquelle échouent la plupart des peintres. A droite de ce finot et un peu plus bas, un ivrogne débraillé et tombé sur les genoux, tourne vers un personnage placé au-dessus de lui un regard de componction très-comique. Ce dernier debout et couvert d'un manteau, ôte son chapeau en posant son autre main sur l'ivrogne. Ce salut est à l'adresse du nouveau membre qu'il acclame. Enfin, à l'extrémité gauche, un quidam coiffé comme le président Bacchus, est assis dans l'ombre tellement épaissie, qu'elle menace de le rayer de la société. Tout est gai et original dans cette composition, vrai chef-d'œuvre au point de vue du faire. Le clair-obscur y avait été traité d'une façon supérieure. Il est encore très-puissant, quant aux têtes des rieurs et du béat débraillé. Le corps du jeune Bacchus est parfaitement modelé et éclairé. Son visage sans barbe, régulier, mais vulgaire, est d'un type bien choisi. Malheureusement cette toile a les défauts de ses qualités : les ombres qu'on avait forcées pour mieux faire ressortir les clairs, ont poussé au noir et altéré jusqu'à la gaîté de cette scène.

22° Portrait d'un inconnu en habit noir et commun (buste). Altéré.

23° Autre portrait en buste d'un inconnu. Habit noir avec ample collerette; cheveux châtains, long nez busqué, petits yeux; air peu spirituel. Faible.

24° Portrait en pied de Philippe IV, à un âge déjà avancé. Il tient son chapeau d'une main et un papier de l'autre. Au fond, rideau cramoisi et table couverte d'un tapis de même couleur. Le bas du visage est moins lourd que dans les autres portraits. L'œil altéré vieillit la physionomie. Excellent portrait.

25° Étude de paysage. Au premier plan, jardin. A gauche, sta-

tue ; au milieu, personnages. Au fond, à droite, château fort, groupe d'arbres.

26° Vue de la dernière fontaine du jardin formé dans l'île dépendante de la propriété royale d'Aranjuez. Sur le devant, deux prêtres debout ; deux femmes assises et deux autres se promenant isolément ; enfin, dame assise au pied d'un arbre, et beau jeune homme, chapeau bas, lui offrant une rose. Bassin avec naïades en marbre ; grands arbres. Bonne perspective. Excellente toile, un peu noircie.

* 27° Salle d'Isabelle : tableau dit *de las Meninas* (des dames d'honneur). Petite nature. Cette composition éminemment originale mérite une mention détaillée. Les peintres des maisons royales n'ont pas toujours le choix des sujets. M. Viardot dit bien que Vélasquez occupé à faire le portrait de l'infante Marguerite-Marie, eut la fantaisie de prendre pour sujet de son tableau la scène qu'il avait sous les yeux. Mais comment présumer qu'il ait de son chef ajouté au portrait tant de personnages ? Nous devons plutôt penser que, tandis qu'il peignait le roi et la reine, ces illustres modèles entourés de l'infante, de ses dames d'atour et des nains, auront témoigné le désir de voir cette scène fixée dans un tableau. Or l'infante était petite et peu belle, surtout avec son grand costume très-disgracieux pour une enfant de sa taille ; tandis que ses femmes plus simplement mises devaient la dépasser de près de la moitié du corps et l'éclipser par leur beauté. Eh bien ! avec cette donnée ingrate, l'auteur a produit une œuvre que Giordano appelait l'évangile de l'art ou la théologie de la peinture. Voici comment il s'y prit. Il fit fermer les volets des fenêtres de droite de la pièce où devait se placer sa petite troupe, de façon à n'éclairer l'appartement que par les ouvertures de devant et par une porte entr'ouverte à l'extrémité d'un couloir débouchant sur une cour ; un chambellan venant du dehors et descendant dans ce couloir par un escalier, s'y dessine en silhouette. Puis il rangea ses personnages principaux presque sur la même ligne du premier plan, après avoir relégué derrière eux, au fond de la salle, dona Marcella de Ulloa, en habit de religieuse, et Joseph Nieto, quartier-maître de la reine, acteurs aujourd'hui presque invisibles, tant l'ombre dans laquelle on les avait placés s'est épaissie. Nous avons donc devant nous, d'abord l'infante Marguerite presque au milieu et bien en évidence. C'est une jeune fille de huit à dix ans, au teint rose et lymphatique, au nez épaté, à la physionomie insignifiante et ennuyée. Sa robe est d'une ampleur ridicule et sa tête est rendue énorme par la façon dont ses cheveux crêpés sont dis-

posés. Ce portrait très-soigné, parfaitement éclairé et sans doute ressemblant, est un des meilleurs de l'auteur : aussi en a-t-on fait je ne sais combien de copies ou d'imitation dont l'une est au musée du Louvre. On a dû sacrifier les dames d'atour ; mais elles le sont avec tant d'esprit, que plus elles cherchent à s'effacer, plus l'intérêt se porte sur elles. L'une agenouillée à gauche présente à la princesse un bouquet dans un plat d'argent. L'autre, à droite, est baissée dans l'attitude d'une femme qui ramasse un objet à terre. En se retournant vers sa royale maîtresse qu'elle s'apprête à quitter, elle nous envoie à la dérobée le plus charmant regard de côté. Sa pose est pleine de grâce et son visage est délicieux. Ainsi baissées et mises en partie dans l'ombre, elles n'éclipsent en aucune façon la petite infante, et si elles sont plus jolies qu'elle, une autre femme debout et la touchant presque, nous montre le plus laid des visages, contraste qui rend l'infante presque belle. Ce monstre est la naine Marie Barbola. Sa face un peu voilée par les ombres, est un chef-d'œuvre de modelé et de clair-obscur. Enfin le peintre, par une diversion heureuse et sans nuire à son sujet principal, a placé, à l'extrême droite, le jeune nain Pertusato, aussi joli de visage qu'il est bien proportionné dans sa petite taille ; mais par cela même, ce serviteur devait s'effacer aussi et nous ne le voyons que de profil, le corps penché et le pied posé sur un gros chien couché. La bonne bête lève la tête et ferme les yeux, sans paraître s'apercevoir de cette taquinerie à laquelle elle est sans doute accoutumée. Ce chien a la grosseur et la robe d'un loup : couleur ingrate parce qu'elle se rapproche de celle du parquet sur lequel il est étendu ; et pourtant jamais Sneyders n'a donné plus de relief et de vie à l'un de ses animaux. Tout en examinant cette réunion si intéressante, on est heureux de trouver l'auteur modestement retiré dans un coin à droite, au fond de la pièce, et achevant les portraits du roi et de la reine et non celui de l'infante. Nous ne voyons pas la toile posée sur son chevalet ; comment donc savons-nous ce qu'elle contient ? Ici encore se produit une idée neuve et originale. Un miroir fixé au mur reproduit le royal couple assis sur un canapé. Vélasquez a les yeux sur eux, c'est-à-dire sur nous qui nous trouvons en face de la glace, là où posaient ses modèles. Leur image a diminué de volume à cause de la distance et elle est un peu voilée par la glace elle-même. Cependant nous qui avons fait connaissance avec les traits de Philippe IV et de la reine son épouse, nous pouvons les reconnaître ici, et c'est là un véritable tour de force. Après avoir admiré l'œuvre, on admire l'ouvrier. Car malgré son éloignement et l'ombre qui l'environne, on distingue parfaitement

sa belle et noble tête pleine d'intelligence et de volonté, mais plus énergique que sensible.

28° Salle d'Isabelle. Portrait de Philippe IV dans l'âge mûr, en costume noir. Bon.

29° Adoration des Mages. L'enfant Jésus dont le maillot est recouvert d'une étoffe en velours vert, est posé sur les genoux de sa mère, flamande de bas étage. Un roi prosterné devant le Messie, n'a qu'une partie du profil éclairée. Le temps a noirci jusqu'au mage noir. Le profil trivial de saint Joseph est à demi-éclairé. Cette composition prouve le peu d'aptitude de l'auteur pour les sujets religieux. Mais quelle étonnante lumière sur le voile couvrant la tête et le cou de la Vierge, sur sa robe rose et sur l'enfant Jésus !

* 30° Salle d'Isabelle : Portrait équestre du comte-duc d'Olivarès, premier ministre et favori de Philippe IV (grande nature). Voilà bien le plus admirable portrait que j'aie vu en ma vie. Jamais le Titien, jamais Van Dyck n'ont fait un cheval et un cavalier aussi vivants, aussi éclairés, aussi bien posés, aussi poétiques que ceux-ci. Qu'on se figure un superbe animal bai brun, à la robe luisante, à la tête fine et pleine de feu se dressant et partant au galop, et sur ce coursier, qu'il enlace de ses jambes, un général en armure, grand, vigoureux, se retournant avec aisance de notre côté, son bâton de commandement à la main. Ses traits mâles, énergiques, sont empreints du calme de la force. Son œil plonge dans le lointain et observe profondément. Son chapeau posé sur l'oreille, et dont le large bord se relève, ajoute encore à l'effet dramatique de sa pose. C'était celle que demandait à David Napoléon Ier : « Peignez-moi calme sur un cheval fougueux, lui disait-il. » Mais quelle différence dans l'exécution ! Autant le maigre et chétif général est mal à l'aise, se cramponant à son cheval qui se cabre et ne court pas, autant l'attitude de l'autre est ferme et naturelle. Et quels étonnants reliefs, quelle vérité dans le visage d'Olivarès ! Quel beau paysage ! Et quelle lumière repartie sur l'ensemble ! Ce tableau que nous considérons comme le plus parfait des portraits de Vélasquez, le place, à notre avis, au premier rang des portraitistes.

* 31° Les forges de Vulcain. Phœbus, environné de lumière, la tête couronnée de lauriers et couvert d'un long manteau jaune jeté sur son corps nu, entre dans la forge en lançant à Vulcain cette terrible apostrophe : « Tandis que tu prends tant de peine
« pour fourbir de belles armes au dieu de la guerre, il se repose
« dans les bras de ta femme. » A ces mots, le divin forgeron

laisse tomber sa main droite tenant le lourd marteau et reste comme anéanti. Le cyclope, du premier plan, lui faisant face, regarde tranquillement le fâcheux visiteur en nous montrant son profil mâle et son dos nerveux. Un peu plus à droite, un autre compagnon témoigne au contraire une vive émotion. Ses yeux écarquillés et sa bouche ouverte expriment une surprise poussée jusqu'à l'ébahissement. Ce cyclope est sans doute marié. Au premier plan, à l'extrême droite, un autre ouvrier plus vieux et plus calme tient, le corps penché, l'armure commencée dont il coupe un coin avec des cisailles. Enfin, au fond, vers la droite, un quatrième, dans l'ombre, lâchant la chaîne du soufflet de la forge, se retourne vers le pauvre Vulcain en souriant d'un air moqueur. Les autres acteurs sont généralement éclairés, surtout dans la partie supérieure du corps nu; une draperie grossière entoure leurs reins. Le dieu boiteux a pour signe distinctif un mouchoir lui couvrant la tête. Ce tableau rentre dans le genre comique des *Borrachos*. Il est bien dessiné. Un double et bel effet de lumière y est produit par le jour et par le feu de la forge. La perspective est excellente; mais le corps raide, le lourd manteau du dieu du jour et son jeune profil vulgaire et insignifiant, jettent du froid sur la scène.

32° Portrait en pied de la jeune infante Marie d'Autriche, fille de Philippe IV, tenant un mouchoir de la main droite et une rose de la gauche. Quel costume absurde! La robe plus ample que la personne n'est haute, occupe toute la largeur de la toile, et la pauvre enfant ne peut baisser les bras que la robe tient forcément levés. Sa coiffure avec une grosse touffe de cheveux crêpés d'un côté et un morceau d'étoffe rose de l'autre, contribue encore à rendre ridicule cette poupée empesée. Son petit visage blond, peu intelligent, et son regard triste, ennuyé, ne sont pas faits pour animer cette toile. Du reste ce portrait fort bien exécuté fait honneur au peintre forcé de dire ce qui est et non ce qui devrait être.

33° Portrait de Philippe IV encore jeune. Il se tient près d'un arbre, son fusil de chasse à la main, son chien à ses pieds. On pourrait prendre sa tête pour une caricature, tant les lèvres et le menton, trop charnus, sont lourds et inintelligents. Son teint blafard n'annonce pas, du reste, une constitution bien saine.

34° Portrait d'une dame âgée, vêtue de noir et portant une cape à la mode de Flandre, avec une collerette mince à deux rangs, la tête couverte d'un bonnet et d'un voile (demi-figure).

Ses mains, dont l'une est gantée et dont l'autre tient un livre, sont posées l'une sur l'autre. Visage pâle, décharné, mais distingué ; elle a été belle..

35° Salle d'Isabelle : Portrait d'un inconnu, vêtu de noir. Bon, mais noirci.

* 36° Portrait de Philippe III, galopant sur un cheval blanc au bord de la mer, le bâton de commandement à la main. Il porte une demi-armure, des bottes molles, un grand chapeau rabattu orné d'une plume blanche, et sur son armure un manteau rouge agité par le vent. Sa tête est trop longue et ses sourcils relevés vers les tempes donnent à son regard une expression peu spirituelle. Pourquoi ce frêle personnage a-t-il choisi un gros cheval de labour ? C'est qu'autrefois les chevaux de bataille des généraux étaient plus solides qu'élégants et que cette monture donne un air guerrier. Dessin, coloris, relief, tout concourt à l'illusion. Portrait admirable.

* 37° Portrait de Marguerite d'Autriche, épouse de Philippe III, montée sur un beau cheval. Fond de paysage. On ne voit que le devant de ce cheval ; le reste est caché d'abord par une draperie couvrant son dos et descendant carrément de chaque côté, puis par la robe d'amazone à carreaux d'un bleu foncé. Le corsage est enrichi de broderies en or et perles. Sous de longues manches de même étoffe bleue, sortent les bras serrés dans des manches de satin blanc, ornées de forts bracelets. La collerette est haute et épaisse. Le visage de la reine est trop long, défaut que sa coiffure semble avoir pour but de faire mieux ressortir. En effet ses cheveux sont relevés et surmontés d'une couronne étroite et d'un petit panache blanc. Le nez ne manque pas de distinction, mais la mâchoire trop allongée et trop lourde, la bouche trop petite, le menton de la forme d'une petite boule, les yeux bien taillés, mais peu vifs : tout dénote une organisation septentrionale, une imagination très-ordinaire et un manque complet d'énergie, racheté par une grande bonté. Ce portrait, parfaitement conservé, est on ne peut mieux peint. La tête de la reine et le devant de son cheval sont surtout fort bien dessinés et éclairés.

38° Portrait en pied d'un vieillard connu sous le nom de *Menippe*. Cet homme, aux cheveux gris mal soignés, est enveloppé dans une longue et méchante redingote. Il nous regarde en se retournant. Son visage, offrant un léger raccourci, est celui d'un ivrogne gai, spirituel. Excellente pochade.

39° Portrait en pied d'un nain assis, un livre à la main. Sur le

devant, autres livres et encrier. Il est vêtu de noir, avec un grand chapeau sur l'oreille. Sa tête, ornée d'une moustache rousse et retroussée, serait assez belle si le haut du visage n'était pas trop élevé et le bas trop court. Mais quelle vérité dans cette peinture!

* 40° Portrait en pied d'un vieux mendiant dit *Esope*. Il est assis tenant, appuyé sur sa hanche, un volume couvert en parchemin. Son autre main est cachée dans sa houppelande à la hauteur de la poitrine. Traits communs, avec pommettes saillantes. Son allure est celle d'un philosophe cynique. Ses lèvres fermées et s'allongeant indiquent un penseur morose. Est-ce que Vélasquez, lui aussi, aurait voulu tourner en ridicule la philosophie dans la personne du fabuliste? Ce portrait est vivant.

41° Portrait d'un nain en habit rouge. Il est assis à terre. Son visage fort, très-barbu, avec des cheveux taillés carrément sur le front, est ignoble et méchant. Les mains dans ses poches de devant, il nous regarde en allongeant ses petites jambes vues en raccourci. C'est laid, mais que c'est vrai!

42° Portrait de Philippe IV encore jeune et vêtu de noir, avec une collerette fort simple. Il tient dans la main droite un papier et s'appuie de la gauche sur une table où il a déposé son chapeau. C'est toujours la même tête blonde, au teint d'un blanc mat, à la lèvre inférieure très-charnue et pendante, et au menton long et épais.

43° Un courtisan de Philippe IV, vêtu de noir et dans l'attitude d'un humble solliciteur présentant un mémoire. Il est à regretter que sa tête soit si peu éclairée, ce qui choque d'autant plus qu'elle se trouve entre deux autres du même auteur, remarquables par la lumière.

* 44° Portrait de don Balthazar-Charles, fils de Philippe IV, en habit de chasse, accompagné de son chien favori. Tête de tout jeune homme aux traits ronds, assez réguliers, mais n'annonçant pas une très-grande intelligence. Son bras levé s'appuie sur le canon de son fusil dont la crosse pose à terre. Le jeune homme, la casquette sur l'oreille, se redresse d'un air conquérant. Il est très-gentil ainsi posé. Nous avons encore ici un chef-d'œuvre. Quelle belle lumière sur ce visage qui nous regarde et nous parle!

45° Portrait de Ferdinand d'Autriche, adolescent en costume de chasseur, son chien couché à ses pieds. Visage long et pâle, nez trop gros vers l'extrémité, physionomie insignifiante. Bon chien assis et regardant son maître.

46° Portrait en pied d'un nain tenant son chapeau rond orné

de plumes blanches, et posant une main sur le cou d'un beau mâtin. Cet être informe est mis comme un gentilhomme, il porte une petite moustache, ses cheveux sont crépés. Chien bien peint, vilain visage du nain. Bon portrait.

47° Portrait dit l'Enfant de Vallecas. Visage sans barbe, accusant dix-huit ans environ. Il est assis sur le sol, la tête découverte, une jambe allongée, l'autre relevée et vue en raccourci. Physionomie peu intelligente. Vêtement noir avec manches d'un gris clair. Il paraît tenir un jeu de cartes des deux mains. Encore une toile vivante.

* 48° Portrait à mi-corps d'un personnage inconnu, en riche armure et écharpe rouge, la tête découverte, cheveux, mouche et favoris blancs. Il a la main droite sur son casque placé près de son bâton de commandement, sur une table. Le casque et surtout l'armure ne sont pas traités aussi bien que d'ordinaire. Mais la tête, parfaitement éclairée, est un chef-d'œuvre. Cet homme, au front haut et penché en arrière, aux sourcils bien fournis, aux yeux vifs, au petit nez, la bouche entr'ouverte, devait être vain, brave peut-être, essentiellement bavard, ne manquant pas d'un certain esprit, mais incapable de se livrer longtemps à une occupation sérieuse. Ses yeux noirs, nous regardant un peu de côté, sont d'une vérité étonnante.

49° Portrait du bouffon de Coria, en justaucorps vert et pardessus dont les manches sont ouvertes. Il est assis à terre les mains jointes sur un genou. Près de lui, vase au vin et bassin pour faire rafraîchir la boisson. Bon.

50° Mercure et Argus. Le divin messager, un javelot à la main, se glisse sur les genoux et sur une main, entre la vache Io et Argus, son gardien endormi, vêtu et coiffé comme un paysan. Bon, mais noirci.

* 51° Portrait de Philippe IV à cheval, galopant dans la campagne. Il porte une armure bronzée avec filets d'or, une écharpe rouge et a le bâton de commandement à la main. Son grand chapeau, dont les larges bords sont relevés tout autour, présente une pointe sur le devant : une plume en orne le sommet. Paysage nu. Beau cheval ayant les jambes et le nez blancs. Belle et grande toile.

* 52° Portrait équestre d'Isabelle de Bourbon, première femme de Philippe IV, jolie personne costumée à peu près comme l'épouse de Philippe III (n° 37 ci-avant). Au lieu d'une couronne, elle a sur la tête une petite toque en velours noir, avec plume blanche. Teint de lis et de rose avec cheveux noirs ; charmante

bouche, petit menton détaché et fendu. Son cheval blanc, dont l'immense crinière couvre en partie les naseaux, est une monture bien massive pour une jolie reine. Peinture admirable.

53° Portrait de don Balthazar, à cheval, en habit de cour, galonné en or, une carabine dans la main droite, l'autre appuyée sur la poignée de l'épée qui se relève par la pointe. Fond de paysage. Assez jolie petite tête blonde dont la pose vise à l'énergie.

* 54° Salle d'Isabelle : Reddition de la place de Breda, en Flandre, tableau connu sous la dénomination de *Las lanzas* (les lances). Le marquis de Spinola, accompagné des principaux capitaines de son armée, reçoit, en présence des troupes flamandes et espagnoles, les clefs de la ville que lui remet le gouverneur. Le marquis, dont les cheveux grisonnent et dont la physionomie est fine et bienveillante, tient dans la main gauche son chapeau et son bâton de commandement et pose la droite sur l'épaule du gouverneur. Celui-ci s'incline en présentant les clefs, de sorte que leurs têtes très-rapprochées semblent se toucher. Mais celle du vaincu est dans l'ombre et fait mieux ressortir l'autre très-bien éclairée, et offrant un léger raccourci. Cette façon d'aborder un ennemi malheureux a quelque chose de touchant. On sent que la générosité du vainqueur s'efforce d'atténuer l'humiliation de la défaite, par un éclatant témoignage d'estime. Parmi les officiers qui suivent, tête nue, le marquis, il en est deux tournés vers nous, parfaitement éclairés et d'une extrême vérité. Au delà de cet état-major, sont rangés des soldats portant chapeaux à larges bords et armés de lances qu'ils tiennent droites. — De là le nom du tableau. — A droite, au-dessus de la tête du cheval que vient de quitter le général, on voit des drapeaux derrière lesquels se tient, comme à l'écart, un jeune officier qu'on dit être Vélasquez lui-même. J'avoue ne lui avoir pas trouvé grande ressemblance avec l'auteur de *Las meninas*, tableau placé en face de celui-ci. Derrière le gouverneur, un autre officier tout jeune, son chapeau dans une main, la seconde levée, se détache d'autant mieux que ses voisins ne sont pas éclairés. Le groupe de gauche, au premier plan, se compose de soldats armés de carabines et de hallebardes presque tous dans l'ombre. Les deux seuls mis en lumière, l'un une carabine sur l'épaule et se retournant vers nous, l'autre nous montrant son dos couvert d'un habit jaunâtre, sont admirablement peints et font illusion. Au fond, abords de la place. Quoique cette toile n'ait que treize pieds deux pouces de largeur, et qu'elle contienne un grand nombre de figures, dont celles du premier

plan sont de grandeur naturelle, il ne s'y trouve aucune confusion. Les masses d'ombres et de lumières sont distribuées avec un art infini; tout est clair, distinct; l'air circule librement, et grâce aux repoussoirs, la perspective très-étendue du paysage est excellente, sans que les derniers plans s'élèvent, en quelque sorte, sur la toile.

* 55° Portrait d'une dame qu'on croit être la femme de l'auteur; buste de profil avec manteau jaunâtre. Ses cheveux crêpés et relevés sur le devant de la tête sont, par derrière, liés en chignon avec un ruban jaune dont les bouts pendent sur le dos. Front droit, regard annonçant une volonté poussée jusqu'à l'entêtement, bas du visage rentrant un peu et dépourvu d'énergie. Cette femme n'était point, à coup sûr, un modèle d'intelligence et de douceur, et si Velasquez l'avait réellement pour épouse, je crains bien qu'il faille le mettre au rang des grands peintres aimés de tout le monde excepté de leur femme, très-heureux partout excepté chez eux. Beau portrait, un peu altéré.

* 56° Salle d'Isabelle : Portrait équestre de l'infant don Balthazar-Carlos. En voyant arriver droit à nous, au grand galop, cet enfant de sept à huit ans, dont les petites jambes n'atteignent pas le milieu du ventre de sa monture, nous sommes effrayés d'abord, tant la rapidité de ce cheval en raccourci est exactement rendue. Mais le petit prince se tient si bien, sa mine résolue dénote si peu d'inquiétude, qu'on se rassure bientôt. Ce tableau est un vrai tour de force et d'un effet absolument original. Don Carlos, richement vêtu, avec écharpe rose aux franges dorées et le chapeau sur l'oreille, est aussi bien peint et éclairé que possible. Fond de paysage devenu trop bleu.

* 57° Fabrique de tapisserie, ou *Las hilanderas* (les fileuses). Une première jeune fille, à notre droite, penchée sur un panier qu'elle saisit des deux mains, ne nous montre qu'un profil insignifiant. L'ouvrière assise, les vêtements en désordre, allongeant un bras près du dividoire, ne laisse voir que son dos, le derrière de la tête, l'extrémité de la joue droite vers l'oreille, le haut de la main tenant une pelotte, un bas de jambe et un pied nus. Mais tout cela est décrit et éclairé de façon à produire une illusion complète. Vient ensuite une cardeuse tout à fait dans l'ombre, puis une vieille femme qui file, une jambe nue sortant de sa robe noire, la tête hâlée et le cou enveloppés d'un mouchoir blanc, ce qui la fait paraître encore plus basanée; enfin à l'extrême gauche, une servante ouvrant un rideau en baissant son profil peu éclairé et vu en raccourci. A l'extrémité de cette pièce, il en est

une autre plus élevée, au fond de laquelle sont exposées des tapisseries qu'examinent trois belles dames dont l'une se tourne un instant de notre côté : dames trop petites, à notre avis, par rapport à la distance qui les sépare du premier plan et qu'on pourrait confondre avec les figures des tapisseries. J'ai cru distinguer, dans l'un de ces ouvrages, Mars, Vénus et des amours volant au-dessus d'eux. Il y aurait bien des choses à dire au sujet de ce tableau des fileuses : certes, l'ensemble laisse à désirer et trop de parties intéressantes nous sont dérobées par l'ombre. Comment se fait-il donc qu'on revienne devant ce tableau avant de quitter la salle où il se trouve ? C'est qu'on n'a pas assez vu la dévideuse. Mais elle nous cache son visage ! C'est vrai, mais elle est si vivante qu'on s'attend toujours à la voir se retourner vers nous

58° Philippe IV à genoux, une main appuyée sur le coussin de son prie-Dieu que recouvre un long et riche tapis.

59° Marie-Anne d'Autriche, seconde femme de Philippe IV, dans la même attitude pieuse que celle de son époux. Elle est délicate et maigre. Son visage trop long, régulier du reste, annonce la tristesse ou l'ennui.

60° Portrait en buste du célèbre poëte Gongora. Grande tête, au nez busqué. Physionomie de vieux médecin plutôt que d'un poëte. Faible.

61° Paysage. Vue de la rue de la Reine à Aranjuez. Faible.

62° Portrait de l'infante Marie-Thérèse d'Autriche. Son visage présente tous les défauts que nous avons signalés dans celui de Philippe IV jeune homme : nez trop gros, grands yeux ennuyés et peu spirituels, lèvres trop charnues, menton trop long et trop volumineux. Peinture parfaite.

63° Vue de l'étang du *Retiro*. A gauche, personnages conversant. Faible.

VÉNITIENNE (École). — 1° Salle d'Isabelle : Portrait d'une dame inconnue, demi-buste. Jolie tête nous regardant de côté ; cheveux tressés, avec une gaze qui les encadre. Bon.

2° Portrait d'homme vêtu de noir, tenant un petit livre de la main gauche. Ses yeux et sa bouche sont d'un satyre nouvellement fait homme. Assez bonne peinture, bien conservée.

3° Portrait en pied de Peregon, bouffon du comte de Bénévent. Justaucorps noir, avec manches blanches, singulier étui adapté au pantalon blanc, petite toque. Une main sur la poignée de son épée, le fou, tenant un jeu de cartes, semble méditer. Il est fort laid. Si ces monstres sont placés près des princes afin d'établir un

contraste avantageux à ces derniers, ce service était payé bien cher, à notre avis.

4° Salle d'Isabelle : Beau portrait d'homme brun (buste). Fraise en dentelle.

VERNET (Claude-Joseph) : 1° Paysage. Au milieu, cascade tombant d'une haute roche. Noirci.

2° Paysage boisé et montagneux traversé par une rivière. Bon, mais altéré.

3° Paysage du même genre. Effet de soleil couchant. Cadre haut et étroit. Le fond est chaud, la perspective est bonne; mais le premier plan tourne au noir.

4° Paysage. Un enfant court avec un cerf-volant lancé. Bon, altéré.

* 5° Paysage (petite dimension). Dans le fond, haute roche percée et offrant une arche naturelle à travers laquelle on aperçoit la mer. Au premier plan, barques avec personnages. C'est du Salvator Rosa de bon goût. Belle perspective et bon coloris.

VILLARTS (Adam) : Vue d'un port de mer. Embarcations. Sur le pont, commerçants. Médiocre.

* VILLAVICENCIO (don Pedro Nuñez F.) : Le jeu de dés. Derrière le premier personnage, un *muchacho* dérobe l'argent mis comme enjeu et le passe à un autre bambin. A gauche, une jeune fille tenant une rose, s'occupe d'un enfant qui a dans la main une miche de pain : scène animée et vraie. Au deuxième plan, deux jeunes gens, en marche, se détachent fort bien. Au fond, paysage avec figures.

VINCI (Léonard de). — 1° Salle d'Isabelle : Portrait de Mona-Lisa. Mauvaise copie aussi sèche que l'original du Louvre est moelleux. Coloris d'un rouge-brique tirant sur le noir. Il existe dans un grenier du palais Schleissheim près de Munich, une imitation ou répétition modifiée de ce portait, se rapprochant beaucoup plus que celui-ci de la joconde de Paris.

* 2° Même salle : Sainte famille. Les *Bambini* assis, les bras entrelacés et les bouches se touchant presque, expriment bien cet amour enfantin d'autant plus gracieux qu'il s'ignore lui-même. Marie, les bras tendus comme si elle voulait les presser contre son sein, les contemple avec ce délicieux sourire dont Léonard avait seul le secret. Sa robe de soie d'un rouge éclatant est bien rendue. Le manteau bleu enveloppe le dos et les épaules; le voile verdâtre posé sur le derrière de la tête, retombe et les bouts viennent se nouer au-dessus de la poitrine. Derrière la madone, on voit le lis, symbole d'innocence. A droite, saint Joseph, appuyé

sur son bâton, regarde les saints enfants, mais d'un air plus sérieux. Toile très-précieuse et fort bien conservée que certains auteurs attribuent à Luini. Nous ne pouvons partager cet avis, et voici nos raisons. Salaino a au musée de Naples une copie du groupe des enfants : or, Salaino, élève de Vinci, a dû copier son maître, plutôt qu'un de ses imitateurs. D'un autre côté, le tableau qui nous occupe est évidemment supérieur à tous ceux de Luini.

3° Jésus caressant un mouton, sainte Anne et la Vierge, répétition réduite du tableau du Louvre (numéro 481). Cette toile, mieux conservée, fait mieux comprendre le mérite de la composition. Ici la Vierge est très-gracieuse dans sa pose et dans sa physionomie. La bonne sainte Anne, tournée de face, les yeux baissés vers l'enfant et souriant avec bonheur, est plus gracieuse encore. Toutefois cette toile a été restaurée; le coloris en est trop bleu : ce n'est plus celui du maître.

Viviani (Octave) : Deux perspectives avec figures. Faibles ou altérées.

Viviano Cordagoro : Trois vues de Rome antique. Altérées.

Vos (Corneille de) : 1° Le Triomphe de Bacchus. Composition triviale quoique prétentieuse. L'imberbe Bacchus dont le char est traîné par des satyres, a l'obésité d'un vieillard et rit comme un enfant. Silène tombe endormi sur le cou de son âne. Un satyre embrasse une bacchante, un autre joue du timpanon; un nègre danse.

2° Cupidon s'apprêtant à lancer une flèche à Apollon qui tue le serpent Python, allégorie. Dès que les ténèbres sont dissipées, dès que l'hiver est vaincu, l'amour ranime la nature et fait sentir à tous les êtres de la création sa douce influence. Le Dieu du jour a le profil d'un joli petit Flamand. Paysage. Bonne couleur.

3° Vénus sortant de l'écume de la mer. Une nymphe conduite par un triton, offre à la jeune déesse un collier de perles. Dans les airs, petits amours. Faible.

Vos (Paul de) : 1° Un renard qui se sauve. Comme il court bien !

2° Combat de chats se disputant des oiseaux morts. Pains, légumes, fruits. Il y a ici exagération. Vit-on jamais une mêlée de quatre chats, surtout pour un sujet étranger à leurs amours ?

3° Charmante levrette d'un jaune clair avec pattes blanches, les oreilles portées en arrière.

4° Le Chien et la Pie. Joli chien de chasse chamois et blanc, en train de pisser. La satanée pie profite de cette circonstance pour l'attaquer. Il ne peut que lui montrer les dents.

5° Cerfs et chiens. C'est une chasse au cerf dans laquelle un chevreuil effrayé saute d'une éminence, bien qu'on ne s'occupe pas de lui. Le cerf, au moment de se jeter à l'eau, est saisi à l'oreille par un chien ayant presque sa taille. Une meute est à ses trousses.

* 6° Chasse au cerf, pendant. La pauvre bête mordue au cou, à la croupe et aux pattes par cinq chiens que vient renforcer le reste de la meute, se dresse en courant. Bonne toile.

7° Le lévrier en observation. La tête penchée en avant, il est bien en arrêt. Pas assez de lumière.

8° Taureau traqué par des chiens. Assez bon, mais placé désavantageusement. Le taureau nous paraît bien petit.

9° Quatre autres tableaux du même genre. Faibles ou altérés.

Vos (école de Paul de) : Le Paradis terrestre. Mauvaise perspective ; animaux passables ; chien danois bien rendu.

Vouet (Simon) : 1° Portrait d'une jeune princesse de la maison de Bourbon.

2° Autre portrait d'une princesse de la maison royale de France.

Vriendt (François), dit *Frans Floris* : 1° Le déluge universel. Faible.

2° Portrait d'un personnage inconnu, vêtu de noir. Physionomie d'observateur où se peint la bonté. Bon portrait.

3° Portrait d'une dame vêtue de noir, pendant du précédent. Elle a pour coiffure une toute petite gaze ; une collerette lui serre le cou ; gorgerette carrée. Elle tient des deux mains sa chaîne d'or. Jolie brune. Peinture un peu sèche.

* Watteau (Antoine) : 1° Le contrat de mariage avec bal champêtre, grande composition en figurines. Les parties contractantes, le notaire et les grands parents sont assis à une table placée au fond de la scène. Nous distinguons l'accordée à sa robe blanche, à son bouquet et surtout à la lumière dont l'a gratifiée le peintre. Elle se tient droite, le regard porté distraitement devant elle. Son futur la considère avec admiration. Mais il n'est pas, en ce moment, le plus heureux de la compagnie. Je surprends à droite, un jeune paysan serrant dans ses bras une gentille et dodue voisine et lui appliquant un bon gros baiser. Les assistants sont rangés à droite et à gauche, de façon à laisser bien en évidence la table du fond où se trouvent les principaux acteurs. La perspective est excellente et ces figures en miniature sont bien groupées et très-finement touchées. Malheureusement la toile tourne au noir. Il n'y a plus guère que la mariée, la grosse

fille embrassée et un couple de paysans dansant au premier plan qui soient encore bien éclairés ; le reste est dans l'obscurité. A gauche, éclaircie et tout au fond, clocher de village. Certes, cette toile serait la perle de Watteau si elle avait encore sa fraîcheur première. Mais hélas! ce n'est pas par la conservation des couleurs que brille l'école française.

2º Vue de l'une des fontaines du parc de Saint-Cloud. Personnages assis sous des arbres. On ne distingue presque plus rien, sinon les eaux à droite et deux grandes dames qui les regardent en nous tournant le dos.

* WÉENIX (Jean). — Salle d'Isabelle : Animaux morts et fruits. Sur une table sont déposés un lièvre, des oiseaux tués, une corbeille remplie de raisins, de coings et autres fruits. En bas, à droite, un chien, dont on ne voit que la tête, regarde avec colère un chat couché sur la table, une patte allongée. Excellente toile.

WEIDE (Roger van der).— Salle d'Isabelle : Descente de croix. En voyant ce vieux tableau, on est affligé de l'espace restreint qu'on lui avait sans doute assigné dans une église; car, rien n'est plus choquant qu'un cadre tellement bas qu'il a fallu courber les personnages — encore leurs têtes touchent-elles au bord supérieur de ce cadre — puis on a été forcé d'ajouter, au milieu, une planche dépassant la toile, afin d'y placer le Christ sur la croix, ainsi qu'un jeune homme le soutenant par le haut du corps. Joseph d'Arimathie et Nicodème reçoivent et aident à descendre le corps mort, tandis qu'un troisième vieillard apporte une boîte de parfum. La Vierge coiffée d'un turban blanc est évanouie. Saint Jean et une sainte femme la soutiennent. Une troisième Marie, derrière saint Jean, tient un mouchoir sur ses yeux. Sa robe, d'un vert pâle avec manches rouges, est recouverte par un manteau violet qui tient, on ne sait comment, au bas des reins. Elle a pour coiffure un mouchoir posé disgracieusement. Madeleine, en baissant la tête, nous montre sa gorge et des traits plutôt laids et vieux que jeunes et beaux. Les trois vieillards sont mieux que les femmes. Ce tableau, exécuté peu de temps après l'invention de la peinture à l'huile, a conservé son frais coloris et sa lumière. Du reste, on voit que l'art était encore dans l'enfance. Les teintes sont uniformes, surtout sur le visage pâle de la Vierge et sur le visage rose de la femme qui la soutient. Le peintre ne savait pas poser les ombres. Quoique tous les personnages soient en vue, la perspective laisse à désirer. Le corps du Christ est bien dessiné, mais comme tous les Christs morts de cette époque, il est par trop maigre.

Wieringen (Corneille) : Combat naval. Rocher, château en flammes, deux personnages. Ces voiles nombreuses, gonflées et toutes du même blanc, sont monotones. Le vaisseau à gauche, au premier plan, est d'une teinte trop bleuâtre.

Wieringen (style de) : Combat naval. Trois vaisseaux sont rangés au milieu. Belle lumière passant entre eux. Bonne toile.

Wildens (Jean) : 1° Paysage avec lac et diverses personnes dans une barque. Sur le bord, une gitana dit la bonne aventure à des paysans. Faible.

2° Paysage. Les eaux de Spa. Deux hommes montrent la carte de Spa à une dame et à son cavalier. Fontaine, maisons, groupe de personnages. Il y a là trop de figures collées l'une contre l'autre. Un jeune homme tenant un lévrier par le collier, au premier plan, est ce qu'il y a de mieux.

* 3° Paysage. Personnage à cheval près de plusieurs carrosses. Il s'agit, dit-on, d'une partie de chasse de l'archiduc Albert. Grand et beau paysage. Bon effet de lumière sur l'eau et entre les arbres, à droite.

Wolfaertz (Arthur) : 1° Fuite en Égypte. Deux petits anges marchent devant l'âne que l'un d'eux tient par la bride ; l'autre porte sous le bras le linge de la sainte famille. Fond de paysage. Jolie Vierge.

2° Repos en Égypte, pendant du précédent. Joli paysage. Une foule de petits anges sans ailes dansent en rond tournés vers nous ; ils sont très-gentils. L'Enfant Jésus prend un air sérieux qui contraste avec l'allure de cette bande joyeuse. La Vierge a des traits trop gros.

Wouwermans (Philippe) : 1° Halte d'un chasseur. Il est à cheval et s'arrête pour boire devant une auberge, au milieu d'autres personnages. Le derrière du cheval blanc fait encore illusion ; le reste est noir.

2° Deux chevaux conduits au galop par un seul cavalier. Ces chevaux sont excellents, le blanc surtout.

3° Salle d'Isabelle. Chasse aux lièvres. L'un de ces animaux est entouré de chiens. Cavaliers et dames au galop. Il y a du mouvement mais plus assez de lumière.

* 4° Même salle : Partie de chasse. Un cheval blanc au milieu, entrant dans l'eau, et un cavalier, à gauche, descendant un monticule, font illusion. Paysage simple, mieux éclairé que le précédent. Les différents plans sont bien indiqués.

5° Partie de chasse traversant une rivière. Altéré.

6° Halte de chasseurs. Le cheval blanc. — il y a toujours un

cheval blanc dans les toiles de ce peintre — est un peu raide. Tableau mal placé.

7° Choc de cavalerie et d'infanterie. Convoi incendié. Ce n'est qu'à la lueur des coups de carabines et de pistolets que l'on peut encore distinguer quelques parties de têtes ou de dos.

8° Départ de l'auberge. Cavalier arrêté, attendant pour partir que deux autres aient enfourché leur monture. Cette petite toile a été excellente ; elle est malheureusement noircie.

9° Bataille. Lutte acharnée entre lanciers et fantassins. Il n'y a pas trop de personnages. Le cheval blanc renversé au premier plan est fort bien peint. Celui qui se dresse nous semble trop grand. Bon, mais noirci.

10° Halte de chasseurs devant une hôtellerie. A droite, rivière. Un chasseur descendu de son cheval le fait boire. Une dame regarde verser un verre de vin à un cavalier. Beau cheval blanc. Bonne toile.

WOUVERMANS (style de Philippe) : Halte près d'un château à demi ruiné au milieu d'un bois. Cheval blanc éclairé ; le reste est noir.

WYTENWAEL (Joachim) : Adoration des bergers, tableau dont la teinte tourne au pain d'épice. Assez mauvais.

ZAMPIERI (Dominique), dit *le Dominiquin* : 1° Saint Jérôme ayant son lion à ses pieds, est interrompu dans sa composition par l'apparition de deux anges qu'il regarde d'un air mécontent. Le grand à gauche, touchant presque la terre, lui montre le ciel. L'autre beaucoup plus petit et placé plus haut, renverse une tasse contenant un liquide qui paraît être du lait : allusion sans doute à la douceur des écrits du père de l'Église. Faible pour un Dominiquin.

* 2° Le Sacrifice d'Abraham (demi-nature). Cette toile, d'une conservation parfaite, serait un petit chef-d'œuvre, si le patriarche ne se penchait pas trop en arrière pour regarder l'ange qui plane au-dessus de sa tête et si sa pose n'était pas rendue plus mauvaise par son grand manteau rouge, mal drapé et devant gêner ses mouvements. Du reste, sa tête vue en raccourci est très-belle. L'envoyé céleste, en arrêtant le bras prêt à frapper, montre à gauche un bélier qui fait sa dernière cabriole. Le jeune Isaac, nu avec une légère draperie à la ceinture, est fort bien dessiné. Un genou sur son bûcher, l'autre jambe sur l'une des pierres rassemblées pour figurer un autel, il lève vers le ciel un regard dont l'expression est touchante.

* Zurbaran (François) : 1° Saint Pierre, tel qu'il était au moment de son martyre, apparaît au jeune moine Pierre Nolasco. Celui-ci, à genoux, les bras ouverts, exprime sa surprise. Il faut convenir que cette croix portant l'apôtre, la tête en bas et venant se planter devant lui, devait l'étonner au dernier point. Ce tableau bien conservé est fort bien peint et parfaitement éclairé. Le vêtement blanc du moine est surtout d'une extrême vérité.

2° Salle d'Isabelle : Saint Pierre Nolasco agenouillé et endormi dans sa cellule près d'une table, voit en songe un ange qui lui montre la Jérusalem céleste. La longue robe blanche du saint est on ne peut mieux drapée et éclairée. L'ange, en robe rose avec une écharpe verte passée sur l'épaule gauche, une main sur la hanche, l'autre tendue et levée, prend une pose trop théâtrale.

3° Hercule luttant contre le lion de Némée.

4° Salle d'Isabelle : Hercule mettant à mort l'hydre de Lerne.

5° Hercule combattant le sanglier d'Erimante.

6° Hercule soumettant le terrible taureau de l'île de Crète envoyé par Neptune contre Minos.

7° Hercule luttant contre Cerbère, afin de tirer Alceste des enfers.

8° Hercule séparant les monts Calpe et Avila.

9° Hercule terrassant Anthée.

10° Hercule dévoré par la tunique du centaure Nessus.

11° Geryon, aux trois corps, vaincu par Hercule.

12° Hercule détournant le cours du fleuve Alphée.

Ces dix derniers tableaux, faibles ou altérés, et deux autres complétant les travaux du demi-dieu, avaient été exécutés pour le palais de *Buen Retiro*.

* 13° Sainte Casilda tenant, dans un pan de son manteau, un paquet de roses, allusion au miracle qui se produisit lorsqu'elle fut surprise par son père donnant du pain à des prisonniers chrétiens, ce pain s'étant métamorphosé en roses. Sa toilette est compliquée. C'est d'abord un jupon vert, une robe violette avec par dessus vert descendant sur les hanches, puis un manteau d'un jaune pâle attaché singulièrement sur le dos. Son cou est entouré d'une chaîne en or, et sa jolie chevelure noire est surmontée d'une couronne. Belle tête dont le regard dirigé sur nous est imposant. Belle lumière.

14° L'Enfant Jésus endormi sur une croix près d'une couronne d'épines. Une draperie rouge couvre la partie inférieure de son corps. La tête et les bras sont relevés. Joli visage présentant un heureux raccourci ; seulement la peau en est trop tendue.

ARTICLE II — ESCURIAL, DÉPENDANCE ROYALE

Avant-Propos.

Le couvent de Saint-Laurent a, dit-on, la forme du gril sur lequel ce saint avait souffert le martyre. En effet, l'édifice occupe un parallélogramme régulier. Le manche est figuré par l'habitation royale s'appuyant à angle droit sur l'un des côtés. Les pieds sont représentés par les quatre tours des angles. Ce monument considéré, en Espagne, comme une des merveilles du monde artistique est, aux yeux de M. Théophile Gautier, le plus ennuyeux, le plus maussade, le plus monotone. Il y a évidemment exagération dans ces deux appréciations opposées. Le Panthéon, caveau où sont déposés les corps des rois Espagnols, est revêtu entièrement de jaspe, de porphyre et autres marbres précieux. Dans les murailles sont pratiquées des niches avec des cippes de forme antique destinées à contenir ces royales dépouilles.

Le trésor de l'église possède, entre autres richesses, une statue de saint Laurent en argent et or, un petit temple en bronze doré, un christ d'argent attaché à une croix d'argent doré. On a incrusté dans cette figure une grande topaze à la tête, un gros rubis à chaque main et un faux diamant aux pieds réunis.

Une petite salle du palais dit *Casa del principe*, contient deux cent vingt-cinq petits cadres dont les sujets, tirés des œuvres des grands peintres, sont exécutés en relief sur ivoire ou biscuit imitant le marbre. Nous avons remarqué quatre ouvrages en morphil représentant des faits du nouveau testament d'une délicatesse vraiment surprenante, et entre autres l'intérieur d'un temple avec ses candélabres et ses cierges.

PEINTURE

BARBIERI (Jean-François), dit le *Guerchin*. — Sacristie de l'église du couvent : Jésus portant sa croix. Un soldat en armure tenant une corde, saisit de l'autre main le Christ par les cheveux.

BARROCCI (Frédéric), dit *dei Fiori*. — Palais (casa del Principe) : Saint Pierre et saint André aux pieds de Jésus, après la pêche miraculeuse. Assez bonne toile.

CALIARI (Charles). — Palais : Tableau allégorique faisant allusion à la naissance de Charles-Quint, répétition ou ancienne copie du numéro 1 (*Musée royal de Madrid*).

* CALIARI (Paul), dit *Véronèse*. — 1° Couvent : Déposition du Christ. Le corps mort est soutenu par le vieux Nicodème et posé sur les genoux de la Vierge. Madeleine, en robe jaune, tient les pieds de Jésus. Derrière ce groupe, une autre Marie, en corsage rose, avance sa jolie tête, un peu en raccourci, pour contempler le Sauveur. Bonne toile, bien conservée.

2° Sacristie : Le sommeil de Jésus (demi-figures). Marie debout, se penche sur son Fils — vu entièrement — qu'elle adore, mains jointes. Le petit saint Jean, vu de buste, tient une pomme qu'il présente à Jésus. Saint Joseph, dans l'ombre, les contemple, une main posée sur le dos du Précurseur.

CARRACCI (Annibal). — Palais : Saint Jean-Baptiste, homme jeune, vêtu d'une peau que recouvre un manteau rouge. Il est assis, tenant dans une main sa longue croix de roseau et caressant de l'autre son mouton qui lui pose ses pattes de devant sur les genoux. Certains connaisseurs attribuent ce tableau à Murillo et il faut convenir que le choix du sujet et le coloris brillant de la toile donnent un grand poids à cette supposition.

* COELLO (Claude). — 1° Sacristie : Messe à laquelle assiste le roi Charles II, agenouillé à droite. Ses courtisans se tiennent derrière lui. A gauche, un vieux prélat en surplis et chasuble blanche avec ornements en or, lève le saint Sacrement. Clergé, enfants de chœur et autres assistants. Ce grand tableau, encore très-frais, est cité comme le chef-d'œuvre du peintre. Il ne manque certainement pas de mérite ; mais il en avait davantage à l'époque où tous les personnages qui ont posé pour cette scène étaient connus du public. Aujourd'hui nous avons sous les yeux une foule immobile inspirant peu d'intérêt.

2° Capitulaire : Annonciation.

CORRADO (Joachim). — Palais : 1° Les quatre parties du monde personnifiées. 2° Deux enlèvements de Sabines (demi-nature). Faibles tous trois.

DYCK (Antoine Van). — Sacristie : Sainte famille. La Vierge, aux longs traits, présente le sein à l'Enfant Jésus assis et presque couché sur ses genoux. Il se tourne d'un autre côté. A gauche, saint Joseph, dans l'ombre. Bon et bien conservé.

Espinosa (Joachim-Jérôme de). — Palais : Deux couronnes de fleurs avec bas-reliefs au centre. Altérés.

* Fontana (Lavinia). — Sacristie : Sommeil de Jésus. Il est couché et endormi sur un lit complet dont la couverture relevée laisse à découvert son corps nu et bien modelé. Ses deux mains s'appuient sur le bas de son joli visage. Le petit saint Jean, tenant sa croix de roseau, met un doigt sur sa bouche comme pour recommander le silence. Ordinairement c'est à lui que ce signe s'adresse. Marie tenait un linge pour en couvrir l'enfant. On ne voit plus aujourd'hui qu'un faible vestige de ce linge. La Vierge regarde son Fils avec amour ; elle est fort belle. Au fond, à droite, saint Joseph appuyé sur son bâton, penche sa vieille et bonne tête vers Jésus. Excellente perspective du lit. Tableau très-soigné, que je regarde comme le chef-d'œuvre de Lavinia.

Giordano (Luca). — Palais : 1° Mort de la Vierge ; 2° Présentation au temple (quart de nature).

3° Conversion de saint Paul à qui le Christ apparaît dans le ciel, au moment où cet officier est renversé de son cheval.

4° Mort de Julien l'Apostat. Des soldats dirigent sur lui leurs épées ou leurs lances. Dans le ciel, autre scène : un saint le poursuit, tandis que le Christ lui barre le passage pour lui reprocher son apostasie.

Ces deux dernières et grandes compositions ont le coloris terne des fresques.

5° Sainte Cécile (demi-figure). Jolie tête imitée du Guide.

Couvent : 6° Peinture à fresque de toute la coupole principale du couvent et de deux autres plus petites. C'est d'abord une gloire ou un paradis avec saints, rois d'Espagne, quantité d'autres bienheureux et des anges.

7° Au-dessous de cette coupole, les quatre faces du mur contiennent chacune une fresque plus large que haute : 1. Bataille près de Saint-Quentin sous Philippe II. 2. Siége de Saint-Quentin. 3. Sa prise d'assaut. 4. Commencement de l'édification de l'Escurial après ces événements.

8° Saint Jérôme et saint Paul, avec d'autres personnages. A l'imitation de Ribera.

9° Saint Ferdinand en armure et manteau jaune, la couronne sur la tête. Il est agenouillé à droite, le visage levé vers le ciel. Du même côté, saintes Juste et Ruffine, patronnes de Séville, jouent, l'une de la harpe, l'autre du violon. A gauche, un grand ange montre au roi Jésus dans le ciel, entouré de saintes. Pour-

quoi n'y a-t-il que des saintes ? Grande toile assez bonne quant à la couleur et à la lumière, faible quant au dessin.

10° Minerve changeant Arachnée en araignée. La déesse portant le casque et la lance vole à gauche. Furieuse d'avoir été défiée par une simple mortelle, elle brise le métier à tapisserie d'Arachnée qui, pressée par les pièces de bois de ce métier, cherche à se dégager, en grimpant le long du mur qu'elle gratte avec ses doigts. Elle est presque nue.

11° Capitulaire : Noé et ses fils. Faible.

INCONNUS (auteurs). — Palais : 1° Education de Jésus. Vêtu d'une robe bleue, il est debout contre les jambes de sa Mère. Saint Joseph à genoux tient le livre dans lequel l'Enfant apprend à lire. Un ange, aussi agenouillé, se tient près du Sauveur. Des roses jonchent le pavé.

2° Enfant vêtu d'une simple feuille de vigne, et près de lui, autre enfant couché à terre et blanc comme une statue. Je n'ai pas compris ce sujet. Jolie peinture.

Sacristie : 3° Deux couronnes de fleurs avec bas-reliefs au centre, devenus si noirs, qu'il est presque impossible d'en distinguer les sujets. Ce sont, je crois, une mort d'Abel et un sacrifice d'Abraham.

4° Copie d'une jolie Conception (grande demi-nature). La Vierge en robe rouge, écrase du pied le serpent ayant dans la gueule la fatale pomme.

Capitulaire : 5° Sainte Famille. La vierge accroupie tient sur ses genoux l'Enfant endormi et lève un bout de linge qui le couvrait. Le petit saint Jean se tient debout derrière Jésus.

6° Sainte Madeleine et anges (demi-nature).

7° Sainte Madeleine dans le désert, un genou sur une pierre, la main sur une tête de mort, la tête couchée sur cette main.

8° Saint Antoine en extase et anges.

9° Lapidation de saint Félix attaché à une croix, triptyque. Vieux style.

ITALIENNE (École). — Palais : Belle Vierge.

LOPEZ (Jean). — Palais : Jolis paysages avec encadrements travaillés; le tout en soie et exécuté à l'aiguille. Quelle patience il a fallu pour terminer ces tapisseries en miniature !

MOELLA (don Muriano-Salvador). — Palais : 1° Batailles ou faits importants de l'histoire d'Espagne, grandes fresques.

2° Siége du fort Mahon. Reddition de ce fort. Débarquement de troupes espagnoles, autres grandes fresques.

Le tout d'un mérite médiocre.

MONTALVO (D. Bartolome). — Palais : 1° Six jolies petites vues : deux de chaque côté de deux fenêtres et deux au plafond.

2° Quatre autres petits paysages.

MURILLO (Barthélemy-Etienne). — Palais : Saint Jean-Baptiste et son agneau, tableau ci-avant renseigné comme étant d'Annibal Carrache.

NAVARRETE (don Juan-Fernandez), dit *el Mudo*. — Couvent : 1° Sainte Famille. L'aveugle qui sert de cicerone fait remarquer, au premier plan de ce tableau, une querelle entre un chat faisant le gros dos et un petit chien qui aboie sans oser joindre son adversaire. Assez bonne toile.

2° Saint Laurent tenant son gril.

3° Nativité. Faible.

4° Saint Jérôme à genoux, bien éclairé. Au premier plan, son lion debout dans l'ombre. Bon tableau.

5° Résurrection du Christ.

6° Abraham (buste) les yeux au ciel. Cette tête éclairée à la Ribera, est plutôt celle d'un saint.

PANIER. — Palais : Deux petites vues d'intérieurs d'églises. Assez bien.

PANTOJA DE LA CRUZ (Juan). — Capitulaire : Portrait de Charles-Quint (buste). Faible.

PELLEGRINI (Antoine). — Couvent : Les murs des galeries sont couverts de fresques de cet auteur, représentant les principaux faits de la vie de Jésus-Christ. Peintures sèches, faibles et dont les figures sont trop grandes pour être vues de si près.

PONTE (Léandre da) dit *Bassano*. — Palais : Quatre tableaux traitant des sujets de la Bible et plus ou moins effacés par le noir.

* RIBERA (le chevalier Joseph de). — Sacristie : 1° Déposition de Christ, grand et célèbre tableau dont le musée royal de Madrid possède une répétition altérée. Celui-ci est plus beau ; les parties ombrées ont seules noirci (voir ci-avant la description de ce chef-d'œuvre, p. 132).

2° Saint François en habit de capucin, la tête nue et tournée vers le ciel, les mains jointes et levées. Visage pâle avec moustache et mouche. Plus loin, à gauche, autre religieux en lecture. Bon, altéré.

3° Saint Matthieu debout, tenant son livre des deux mains. Corps presque nu, décharné et vivement éclairé. Ombres noircies.

4° Jacob voyageant avec son bétail. Il porte un habit court et à

deux pans, serré à la ceinture. Une main sur la poitrine, l'autre sur la croupe d'un mouton, il lève vers le ciel un regard suppliant. Bon, mais noirci.

5° Saint Pierre couché à terre. Un ange lui apparaît en songe et lui montre le chemin qu'il doit prendre. Répétition du n° 52 du musée de Madrid.

Capitulaire: 6° Trinité. Jésus-Christ est étendu sur son suaire. Dieu le Père, coiffé du triangle symbolique, soutient son Fils. Répétition du n° 16 du Musée Royal.

* 7° Deux grandes et belles Nativités. La meilleure est celle du fond de la salle. On y distingue un vieux berger agenouillé devant le Messie, saint Joseph debout derrière la Vierge et des anges dans l'espace. Beaux effets de lumière. Cette dernière toile est peu noircie.

ROBUSTI (Jacopo), dit le *Tintoret*. — Capitulaire: 1° Esther devant Assuérus. Le roi se lève et se penche vers la jeune Juive. Noirci.

2° Jésus chez le Pharisien et Madeleine à ses pieds. Tout noir.

3° Lavement des pieds et Cène, grande toile très-altérée.

* STANZIONI (Maximo), dit le *chevalier Maxime*. — Capitulaire: Loth, sa femme et ses filles conduits par l'ange. Belle toile que je prenais d'abord pour un Murillo.

TÉNIERS (David) le jeune. — Palais: 1° Joli petit portrait (buste).

* 2° Jeune homme jouant de la guitare, le corps penché vers une jeune femme à demi renversée plus bas à gauche. Celle-ci tient un cahier de musique et chante en regardant l'accompagnateur. Charmante petite toile.

THÉOTOCOPULI (Dominique), dit *el Greco*. — Sacristie: 1° Saint François d'Assise en extase. Le Christ lui apparaît dans le ciel. Ce ciel est bien bas. Le saint porte l'habit de capucin avec le capuchon sur la tête. Cette tête pâle et maigre, levée, ainsi que les bras, est vivement éclairée. La scène céleste ne vaut rien. Coloris bleuâtre.

Capitulaire: 2° Charles-Quint à genoux au bas d'un autel et foule d'assistants (demi-nature). Faible.

* TISIO (Benvenuto), dit *Garofolo*. — Galerie du couvent: Annonciation, œuvre très-remarquable. A la vérité on y rencontre encore certains accessoires accusant l'influence gothique. Ainsi la tête de l'Ange et celle de la Vierge ont chacune, appliquée par derrière, une plaque ronde en or servant d'auréole, et de longs fils d'or, figurant des rayons lumineux, précèdent l'archange et viennent joindre la Vierge en passant à travers une petite fenêtre. De simples effets de lumière bien rendus seraient plus vrais et

par conséquent de meilleur goût. A cela près, ce tableau est un chef-d'œuvre. Le blond Gabriel apparaît à gauche, agenouillé, les bras sur la poitrine et les yeux baissés ; son visage est très-beau. Il porte une robe rouge recouverte d'un manteau vert qui s'agrafe au bas du cou et s'ouvre gracieusement. Ses cheveux retroussés sont liés à la nuque. Marie assise sur un banc avec dossier, laisse tomber ses mains sur les genoux et lève au ciel un charmant regard où se peignent la surprise et la soumission. Sa robe rouge dessine très-bien ses formes sveltes et virginales. Sur cette robe est aussi agrafé un long manteau bleu qui, en se retroussant sur les genoux, montre sa riche doublure en hermine. Ses cheveux blonds présentant une pointe au haut du front, descendent sur les épaules en laissant l'oreille découverte. Sa jolie tête et son manteau sont admirablement peints. Sur le pavé est étendu un tapis dont les dessins offrent l'aspect de mosaïques. On aperçoit fort bien le plafond de la pièce exécuté en menuiserie. A part le luxe d'auréoles, de rayons dorés et de vêtements, cette grande composition est d'une simplicité et d'un caractère religieux qui touchent et captivent le spectateur. Coloris magnifique ; conservation parfaite.

VAMUCCHI (André), dit *del Sarto*. — 1° Palais : Répétition ou plutôt copie ancienne de la Sainte-Famille du Musée Royal (n° 2). Ici le coloris est plus sec ; mais le visage de la Vierge ayant conservé ses belles couleurs est beaucoup plus beau que l'autre fortement altéré. Ce visage est plein de distinction et d'énergie.

* 2° Galeries du couvent : le Sacrifice d'Abraham. Il me semble reconnaître les traits de la femme du peintre dans ceux d'Isaac. Ce jeune homme, un genou sur une espèce de piédestal, les mains liées au dos, penche la tête, non sans adresser une protestation ou une prière, ce qu'indiquent ses sourcils contractés et sa bouche ouverte. Abraham, le coutelas levé, s'arrête en regardant un petit ange qui s'abat à droite. Bon, bien conservé.

VECELLIO (Tiziano), dit *le Titien*. — Sacristie : Saint Jérôme en prières. Un peu noirci.

* VELASQUEZ (Castor). — Palais : Vierge assise sur un siège en marbre, assistée de saint Sébastien attaché à une colonne, un genou en terre et de saint Joseph agenouillé à gauche (petite dimension). Bons modelés, belles formes, belles têtes.

VELASQUEZ (Don Diego Rodriguez de Silva y). — Sacristie : Les cinq frères de Joseph debout montrent à Jacob, assis à gauche, la chemise ensanglantée de Joseph. Celui qui tient le linge se tourne à notre droite. Son visage peu distingué est en pleine lumière. Un

autre frère — le dernier à gauche — est aussi fort bien éclairé. Jacob l'est moins. Ce tableau que nous retrouverons plus achevé dans la collection de feu M. Madrazo père, est ici à l'état d'ébauche.

ARTICLE III — MUSÉE NATIONAL DE MADRID, DIT DEL FOMENTO

CARDUCCI (Vincent) : 1° 27 tableaux traitant la vie de saint Bruno.

2° 27 autres représentant les martyres ou miracles des chartreux.

3° Au centre de ces 54 tableaux, espèce de trophée réunissant les armoiries des rois et celles de l'institut des chartreux.

Dans l'un de ces tableaux (n° 35), le peintre s'est représenté lui-même sous la figure d'un moine placé au chevet de mort du père Odon de Navarre.

Ces compositions, placées dans les corridors, renferment certaines beautés ; mais elles ont plus ou moins souffert du temps et tout n'est pas du meilleur goût.

CALIARI (Paul), dit *Véronèse* : Grand et vieux saint taillé en hercule, nu avec une écharpe rose sur l'épaule et à la ceinture. Il tient, par le haut, une grande croix que supporte, par le bas, un grand ange. Un autre séraphin est derrière le saint. En bas et dans le ciel, petits chérubins. Toile indigne du grand Véronèse.

CARREÑO (Don Juan) : 1° Bataille d'un roi d'Espagne contre des barbares — ce qui veut dire contre des mahométans. — Ce roi, monté sur un cheval blanc, s'avance à gauche à la tête de ses troupes, l'épée à la main. Un ennemi, à droite, lui décoche une flèche en se sauvant. Un autre, aussi à cheval, tient une bannière. Dans l'espace, un saint, en costume de moine, se tourne vers les ennemis et les invite poliment à se retirer.

2° Roi d'Espagne visitant un couvent de moine. Son page à genoux tient levé un plat sur lequel sont déposées, j'imagine, des pièces d'or offertes par ce souverain au couvent.

3° Portrait en pied du jeune roi Charles II tenant un papier. Répétition du n° 4 du Musée Royal.

4° Martyre de saint Barthélemy. Il est attaché par un bras à un arbre. Un bourreau lui lie un pied ; un autre lui enlève avec les ongles la peau d'un bras. Belle expression résignée du vieux saint qui regarde le ciel d'où s'échappe un rayon lumineux. A droite, cavaliers cuirassés et chef portant le bâton de commandement.

*Castillo (Antoine del) : Nativité (petite nature). L'Enfant sur les genoux de sa mère et vu en raccourci de la tête aux pieds, est fort bien éclairé et d'un bon relief. Marie, penchée vers son Fils, a sa jolie tête andalouse également éclairée. Saint Joseph se tient debout derrière elle. Un vieux berger appuyé sur son bâton recourbé du haut, s'avance et s'incline devant le Messie. Il est aussi en pleine lumière. Un autre pâtre, un peu plus loin, le visage dans l'ombre, tient par une corne la vache couchée et s'appuie de l'autre main sur un jeune bélier dont la tête ressort à merveille. Enfin deux paysans avec des présents agrestes, et, tout en haut, quatre jolis anges planant sur cette scène. Tableau d'un grand mérite, mais dont les parties ombrées sont devenues noires.

Cerezo (Mateo) : 1° Noces de Cana. Jésus, au bout de la table à gauche, tend une main vers les vases. Son visage et son corps sont bien éclairés ; mais ses traits, comme ceux de sa Mère assise à ses côtés, sont trop vulgaires. Plus à droite, on distingue un couple en riches costumes avec ornements en or : ce sont les mariés. Autres figures. En avant de la table, un page apporte un mets sur un plat ; on ne comprend pas bien la pose de ses jambes.

2° La manne dans le désert, grande toile altérée. C'est dommage; il y avait du bon.

* 3° Martyre de saint Sébastien, autre grande toile plus belle et mieux conservée que la précédente. Un bourreau lie à un branche d'arbre l'un des bras du saint ; l'autre bras, resté libre, est relevé et tendu ; mais un second exécuteur va le ramener avec une corde, afin de le fixer aussi à l'arbre ; un troisième garotte les pieds. Sur le devant à gauche, cavaliers portant casque et cuirasse ; leur chef monte un cheval blanc. Dans les airs, deux anges tiennent une couronne de roses au-dessus de la tête du martyr. La lumière qu'ils projettent vient frapper d'abord cette belle tête dont les yeux levés ont une touchante expression d'exaltation religieuse, puis tout son corps bien dessiné et bien posé. Le bras tendu vers Dieu par un suprême et dernier effort rend cette scène encore plus dramatique. Dans le fond, d'une bonne perspective, le même martyre est représenté. Là aussi la tête du saint est bien éclairée. Pour le surplus, excepté l'épaule du bourreau agenouillé et liant les pieds du patient, puis le visage du commandant de la troupe, tout est maintenant dans l'obscurité.

Durer (Albert) : 1° Descente de croix.

2° Mise au tombeau. Pendants.

Le premier de ces tableaux serait de Lucas de Leyde, d'après

M. Viardot qui dit que le pareil est au Musée Royal. Mais je ne l'y ai pas vu et le catalogue de ce musée n'en fait aucune mention. On m'a indiqué et je mentionne ci-après ces deux compositions comme étant de van Eyck.

ESQUIBAL, peintre moderne : Portraits d'hommes célèbres réunis et au milieu desquels le peintre s'est placé lui-même, sa palette à la main (petite demi-nature). Assez bonne toile, non assez éclairée.

* EYCK (Jean van) : 1° Descente de croix. La Vierge tient le corps mort, en lui posant une main sur la poitrine et l'autre sur la tête. Madeleine lave les pieds du Christ.

* 2° Mise au tombeau. Le corps semble entrer avec peine et de force dans le sépulcre, ce qui produit un fâcheux effet. Madeleine, agenouillée à gauche, tient des deux mains sa boîte de parfum. Marie, debout du même côté, les mains jointes, regarde tristement son divin Fils.

* 3° Sainte Anne annonçant à son époux sa grossesse. Ils se tiennent embrassés. La sainte baisse les yeux ; sa tête amaigrie, mais distinguée, est enveloppée d'un voile blanc qui lui couvre aussi la poitrine. Saint Joachim est un homme encore robuste, quoique chauve. Son visage, à la barbe grisonnante, est fort beau. Trois voisines, dont l'une âgée est coiffée comme sainte Anne et dont les deux autres sont jeunes, s'entretiennent de l'événement, à la porte de la maison. A gauche, autres personnages.

* 4° Naissance de la Vierge. L'accouchée étendue dans son lit, le haut du corps un peu relevé, regarde fixement devant elle, comme préoccupée d'une grave pensée. Son attitude rend très-bien l'affaissement produit par une grande douleur. Une vieille femme (sa mère sans doute) se penche vers elle, avec un air de sollicitude. Plus loin, est une servante. Sur le devant, une jeune femme en robe rouge, le haut des manches orné de rouleaux blancs, une toque plate sur la tête et un tablier devant elle, reçoit l'enfant des mains d'une jeune fille qui la regarde avec un léger sourire. Trois autres amies de la famille debout derrière elles portent vases, linge, etc. Un bassin et autres accessoires sont préparés pour la première toilette de Marie. Au fond, à gauche, on aperçoit, par une porte ouverte, un escalier, des maisons, des personnages, etc.

Les quatre tableaux que nous venons de décrire ont chacun environ un pied et demi de large sur deux pieds de hauteur. Les figures sont du quart de la grandeur naturelle. Quoique beaucoup de têtes se trouvent rapprochées, il n'existe aucune confusion. Le

coloris est d'une extrême fraîcheur et les visages généralement bien dessinés sont d'un bon style et très-achevés.

* 5º Tableau allégorique très-curieux, très-frais et d'un travail exquis (quart de nature). Le sujet, assez difficile à déterminer dans ses détails, fait allusion aux controverses religieuses de l'époque. La composition est divisée en trois scènes superposées. La partie supérieure et plus étroite du cadre nous offre un clocher gothique en pierres, très-élégant et qu'on peut comparer à celui de la cathédrale d'Anvers. La partie du milieu présente l'aspect d'une salle carrée, avec de hautes fenêtres cintrées, où sont réunis des docteurs orthodoxes, qui paraissent enfermés dans une tour. Là se débattent certaines questions dogmatiques. Dans la partie inférieure, c'est-à-dire aux premiers plans, est un portail pavé en larges dalles et fermé par un petit mur au milieu duquel se trouve un agneau sculpté. Sous ce portail, trône le Père Éternel portant le costume de pape. A gauche et au delà de l'édifice, on voit la Madone en manteau bleu, et à droite, saint Jean en manteau vert, tous deux assis et lisant. Cette partie basse de la composition est terminée de chaque côté par un campanile dont la base touche presque au bord inférieur du cadre. Sous le mur, à l'endroit où se trouve la statue de l'agneau, s'ouvre une voûte d'où s'échappe une eau qui traverse, en serpentant, la prairie occupant une partie du second espace. Aux extrémités de la prairie, trois grands anges de chaque côté donnent concert avec divers instruments. L'eau, après avoir arrosé la prairie, se jette dans le bassin d'une fontaine placée au milieu de ce premier plan, sous une église figurée par un grand mur avec colonnes plates et par un clocheton gothique doré. A droite du bassin, s'agitent des personnages aux costumes bizarres et dont les poses annoncent des dissidents confondus. L'un d'eux, renversé à terre, cache sa tête avec son manteau ; un vieillard en costume de prélat, et portant un médaillon où sont peintes ses armoiries, tient une bannière dont le bois est cassé par le milieu ; au centre, un autre a dans la main et montre un papier ouvert, etc. A gauche du bassin, est le groupe triomphant. Parmi ces défenseurs de l'orthodoxie on distingue un roi couronné, à genoux ainsi que ses ministres ; un peu plus loin, un pape montrant du doigt l'eau symbolique, un cardinal, un évêque et deux autres ecclésiastiques, tous debout.

GOYA (François) : 1º Une loge au cirque des taureaux, composition originale dont l'exécution laisse à désirer.

2º Courses (fantastiques) de taureaux ou caprices de Goya. Cet artiste avait une extrême facilité et une prédilection marquée pour

représenter des combats de taureaux. Le recueil intitulé : *Caprices*, se compose de cent gravures à l'eau-forte et l'on m'en a montré quelques autres. Les poses et les scènes sont très-animées, très-variées et parfois très-comiques; souvent même elles présentent des allusions satiriques assez difficiles à saisir aujourd'hui. Si Goya avait vu ces combats en observateur philosophe, il aurait pu chercher à en abolir l'usage, en le ridiculisant, comme Cervantes fit tomber les romans de chevalerie, avec la figure de don Quichotte.

HERRERA (François), dit *le Vieux* : Saint récollet debout tenant une draperie rouge qui retombe et un vase plein de vin. Il semble de l'autre main montrer ce vase comme contenant le sang de Jésus-Christ.

* HONTHORST (Gérard), dit *Gherardo delle Notti* : Arrestation de Notre-Seigneur au jardin des Olives. Rien qu'à voir cette tête de Christ si bien éclairée, mais si vulgaire, on reconnaîtrait l'auteur. Les autres têtes : du soldat qui saisit Jésus, du second placé derrière, d'un jeune homme, la bouche ouverte, coiffé d'un chapeau dont le bord se relève et se roule par devant, et la tête de saint Pierre tirant son épée, sont aussi éclairées de manière à produire une grande illusion. Le beau visage de l'apôtre exprime très-bien l'indignation qu'il éprouve en voyant son Maître saisi comme un malfaiteur. Malheureusement il arrive ici ce qui se produit dans presque toutes les toiles de clair-obscur, les ombres ont fait place à la nuit.

INCONNUS (Auteurs). Pour ce musée, comme pour celui de l'Académie, il n'y a point de catalogue et le nom du peintre n'y est pas toujours indiqué. Dans la crainte d'induire les autres en erreur, nous n'avons pas osé suppléer à ce défaut d'indication.

1° Saint François recevant les stigmates. Belle tête exaltée, les yeux levés vers le séraphin apparaissant dans le ciel, au milieu d'un rayon lumineux.

2° Résurrection de Lazare. Sa tête brune, aux cheveux très-fournis et tournée vers le Christ, exprime bien l'étonnement et la reconnaissance. Jésus un peu incliné lui fait signe de se lever. Beau visage du Sauveur. Bonne toile ; seulement elle contient trop de personnages et les ombres ont noirci. Effet de clair-obscur.

3° Grand Christ en croix dont le visage peu distingué et le corps sont éclairés à la Ribera. Saint Jean, à droite, la bouche ouverte, regarde en pleurant l'agonie de son divin Maître. A droite, Marie en robe bleue, debout. Madeleine à genoux au pied de la croix qu'elle embrasse.

4° Annonciation.

5° Grand tableau de saints soumettant, chacun, à genoux, les règles de son Ordre à la sanction du pape assis et entouré des cardinaux.

6° Cène. Grande composition traitée à la façon de Rembrandt. Très-altérée.

7° Jolie sainte en robe blanche avec une draperie encadrant la tête un peu baissée. Les mains jointes, elle lève au ciel ses beaux yeux.

8° Grand Christ en croix, les pieds l'un contre l'autre, les genoux un peu pliés. Sa tête est belle, mais je comprends peu le sourcil paraissant se prolonger jusque sur le haut du nez. Noirci.

9° Saint Pierre de face, les yeux au ciel, une main sur son livre où sont posées ses clefs. Buste.

10° Saint Sébastien attaché à un arbre. Sa tête penchée est en partie dans l'ombre et vue en raccourci. A droite, au premier plan, carquois rempli de flèches. A gauche, l'un des bourreaux roule, pour les emporter, les vêtements de la victime.

* 11° Deux jolis tableaux flamands : l'un de deux perdrix rouges tuées, d'un mortier en cuivre avec son pilon, d'un pot avec sa jatte en terre et d'un papillon ; l'autre d'une tranche de saumon, d'œufs dans un plat de faïence, d'un bassin en cuivre et de pots en terre. Le tout est d'une grande vérité.

12° Guirlande de fleurs avec une sainte Famille au centre (école de Rubens). Le petit saint Jean, qui présente une rose à Jésus, est par trop joufflu et le nez de la Vierge est par trop long.

13° Annonciation (demi-nature). A gauche, l'ange Gabriel en robe blanche, à genoux sur un nuage, montre d'un doigt le ciel. De ce nuage sortent trois têtes de chérubins. Marie agenouillée à droite, un coude appuyé sur son prie-dieu, lève vers le ciel ses beaux yeux étonnés. Dans les airs, Dieu le Père, en robe bleue avec écharpe flottante, regarde, en ouvrant les bras, la brune et jolie Marie. Plus bas et à droite, dans l'espace, deux anges : l'un dirigeant son regard sur la Vierge, l'autre montrant le ciel. Dieu le Père, avec son immense barbe blanche, n'est pas heureusement rendu.

14° Esther prosternée devant le roi Assuérus qui la relève. Un page debout tient et lit un papier. C'est sans doute l'arrêt de proscription rendu contre les Juifs. Parmi les personnages sortant à droite, on remarque un homme âgé en riche costume oriental et regardant de côté, avec inquiétude, le résultat de cette visite inattendue : c'est Aman. Tableau gothique assez bon, mais altéré.

15° Intérieur d'une cuisine flamande. Bon; un peu sec.

16° Marie baisant le Christ mort, buste. Vieux style : traits anguleux, peinture sèche.

17° Bon portrait de je ne sais quel roi (demi-nature). Il a la tête nue. Son pardessus est orné d'un revers en hermine. Le justaucorps laisse voir le haut de la chemise fermant carrément la poitrine. Physionomie peu majestueuse, mais bonne et non dépourvue d'esprit.

18° Deux petites scènes flamandes. Bonnes, mais noircies.

19° Bon portrait d'un sculpteur tenant un crayon d'une main et de l'autre l'esquisse d'une statue qu'il vient d'achever. Traits forts, pleins de volonté; air judicieux, mais peu distingué. Il a pour coiffure un petit mouchoir bleu posé sur le sommet de la tête et noué par devant.

* 20° La Femme adultère. On l'emmène garrottée, à gauche. Derrière elle, la foule indignée est prête à la lapider. Elle marche au milieu des huées, les yeux fixés à terre. Sa jolie tête, sa poitrine demi-nue et son bras sont les parties du tableau les mieux éclairées. Le Christ debout à droite, ayant à sa suite les apôtres, fait des deux mains un geste pour arrêter l'effervescence populaire. Son beau visage empreint de bonté, son cou et ses mains sont encore éclairés. Le reste de la toile tourne au noir.

* 21° Mort d'un saint récollet. Il est étendu sur un grabat, vêtu d'une robe blanche et d'un manteau gris avec capuchon. Son front est chauve, sa barbe grisonne. Un prêtre debout à droite récite les prières de l'agonie et l'asperge d'eau bénite. D'autres religieux debout, à son chevet, lisent chacun dans leur livre de prières. Autres assistants à genoux. Au milieu, au fond et dans un rayon lumineux, deux grands anges emportent un jeune homme qui lève vers le ciel son visage et ses mains croisées. C'est sans doute le défunt ayant repris sa plus belle forme. Au fond, à droite, un tableau fixé au mur représente les derniers moments d'un autre saint personnage. Bonne toile ; ombres noircies.

22° Six prélats sont assis autour d'une table, trois de chaque côté. Ils portent l'habit de moine. Deux d'entre eux appartiennent à l'ordre des cardinaux; car ils ont la pèlerine et la barrette rouges. L'un des prélats à droite, au premier plan, tourne vers nous son visage spirituel et plein de vie. Saint Augustin, accompagné de deux anges, quitte le ciel pour abaisser ses regards sur cette vénérable assemblée.

23° Sacrifice d'Abraham. Isaac vêtu d'une robe blanche, les

yeux bandés et les mains liées, est couché à terre. On le prendrait d'abord pour une femme. Un grand ange arrête le bras du patriarche armé d'un sabre et lui montre un bélier, à gauche. De ce côté, paysage médiocre.

24° Deux cadres plus hauts que larges dont les personnages sont de demi-nature. L'un est une Présentation au temple ; le second, un Christ au jardin des Olives. Style gothique. Genre van Eyck ; mais tableaux inférieurs aux œuvres de ce peintre. Ce sont sans doute ces ouvrages que M. Viardot cite comme diptyque du vieux Correa.

MENGS (Antoine Raphaël) : 1° Portrait d'homme en manches de chemise, avec une petite cravate noire et des bretelles bleues. Ses cheveux blancs sont très-courts. N'est-ce pas le portrait de l'auteur ?

2° Portrait d'une dame en robe rouge fermant carrément sur la poitrine par une ruche en tuyaux, petite collerette, cheveux courts.

3° Buste d'un jeune homme en habit rouge.

Ces trois portraits ne manquent pas de mérite.

METZYS (Quentin) : L'Avare et sa Femme, répétition du tableau de Munich. (Voir ci-avant, au Musée Royal, le tableau de Reigmes-werle-Maring.)

MURILLO (Barthélemy-Étienne) : 1° Dans un cadre rond censé recouvert d'un rideau rouge que soulève un ange, portrait de Ferdinand III, roi d'Espagne, en pèlerine d'hermine, la couronne sur la tête, une épée dans la main droite, un globe dans l'autre : tête belle, bonne, énergique. Au-dessus de lui, quatre anges tiennent un papier déroulé et écrit. Au haut du cadre, second couple de trois chérubins, dont fait partie celui qui ouvre le rideau. Jolis anges. Ce tableau a beaucoup de rapport avec le portrait du musée Royal (n° 13), mais ne le vaut pas.

2° Saint François de Paule, vieux moine en robe grise à genoux, la tête levée vers le ciel. Le pareil, mais meilleur, est au musée Royal (n° 15).

* 3° Evêque debout administrant le sacrement de l'ordre à un religieux à genoux au pied d'un autel. Il lui pose une main sur la tête. Un clerc tonsuré comme un capucin tient un livre dans lequel regarde l'évêque. Une flamme s'élève au-dessus du récipiendiaire. A droite et au fond, prêtre officiant et levant l'hostie. Au-dessus de l'autel, on voit, dans le ciel, un grand pontife qui, en croisant ses bras, pose une main sur la tête d'un preux et l'autre sur un Turc converti, tous deux agenouillés. Bon ; mais le coloris

bleuâtre semblable à celui des saints Léandre et Isidore de la cathédrale de Séville, ferait penser ou que ce tableau n'a pas été achevé, ou qu'il n'est pas de Murillo.

4° Trois moutons couchés (petite nature). Etonnants de relief et de vérité.

Panteja de la Cruz (Jean) : Saint Augustin dans son costume d'évêque. Il tient une église en miniature dans sa main gauche tendue et de l'autre une plume ; sa crosse est posée contre son épaule droite. Il lève la tête vers le ciel. Médiocre et noirci.

Pippi (Jules), dit *Jules Romain :* Copie de la Transfiguration de Raphaël, plus noire que l'original.

Ribera (le chevalier Joseph de) : 1° Saint André (grande demi-figure). Le vieil apôtre lit, accoudé du bras gauche. Sa tête blanche, presque chauve, plutôt bonne que belle, et le corps vu de face, sont très-bien éclairés. Son costume ne ressemble guère à celui d'un pauvre pêcheur. Il porte une espèce de justaucorps en soie blanche avec une ceinture de cuir.

* 2° Portrait d'un général (grande demi-figure). Il a dans la main droite son bâton de commandement ; l'autre est posée sur le pommeau de son épée. Il se tient droit ; de larges lunettes à cercles noirs sur son nez produisent un effet étrange ; elles servent sans doute à déguiser le mauvais état de ses paupières rougies. Le visage est grave, et le nez long et bien fait ; la bouche respire la bonté. Sur sa cuirasse en tissu d'or passe de droite à gauche une écharpe qui entoure le cou. Le tout est très-bien éclairé. Bon portrait.

3° Saint Matthieu, en train d'écrire, s'interrompt pour regarder un crucifix placé assez haut devant lui. Il est assis. Son manteau rouge couvre le bas du corps et laisse le reste à nu. Le haut de sa tête chauve, le nez, le bras droit et le dos sont très-éclairés ; le reste est dans l'ombre.

4° Tête de rieur.

Ricci ou Rizi (François) : 1° Calvaire sur une place publique. On s'y rend par de larges escaliers sur l'un desquels monte une procession. Ce calvaire est un édifice carré avec galerie à quatre colonnes ; il est surmonté d'un dôme.

2° Chapelle ardente. Un roi étendu sur le dos, le corps vêtu de noir, est exposé, la face découverte. Au bas du catafalque, un jeune prince, portant le deuil, s'agenouille et prend le sceptre. Un prêtre avec chasuble dorée est debout devant lui. A droite, seigneurs ; l'un, en costume noir, tient la couronne. A gauche,

autres personnages dont l'un a dans la main un long sceptre. En bas, cartouche surmonté d'une tête de mort couronnée. Enfants qui pleurent.

Ces deux tableaux ne manquent pas de mérite.

* RICCIARELLI (Daniel), dit *Daniel de Voltère* : Grande Déposition de Christ. Le corps mort est étendu à terre. Madeleine agenouillée et dont les beaux cheveux blonds tombent en désordre, se penche vers les pieds de Jésus. A gauche, la Vierge, une main sur la poitrine, l'autre tendue en avant, lève vers le ciel son regard désolé. Saint Jean debout et paraissant monté sur une estrade, tend les bras et ouvre la bouche, comme ferait un acteur jouant le désespoir. Derrière et plus ou moins dans l'ombre, trois saintes femmes et à droite, deux saints : l'un (Nicodème) tenant la couronne d'épines, l'autre (saint Joseph d'Arimathie) coiffé d'un turban. Belle toile dont les ombres se sont épaissies.

RUBENS (Pierre-Paul) : 1° Hercule terrassant un lion et faisant une laide grimace. Est-ce bien là un Rubens ?

2° Jugement de Salomon. Le jeune roi, qu'on pourrait prendre pour une femme, fait un signe au bourreau levant l'épée sur l'enfant qu'il tient par un pied. L'exécuteur regarde en dessous son maître comme pour lui dire : « Je comprends. » La bonne mère à genoux allonge la main vers son enfant, et demande grâce pour lui. Son visage flamand, dont on ne voit que partie du profil, paraît trop calme. L'autre femme debout à droite, tend son tablier pour recevoir sa moitié de l'enfant dépecé : idée révoltante qu'il m'est pénible d'attribuer au grand Rubens. La jeune mère est assez bien éclairée ; sa robe fait illusion.

SALVI (Jean-Baptiste) da Sassoferrato : Tête de Vierge, mains jointes. Coiffure blanche enveloppant tout le cou. Visage joli, mais froid.

SNEYDERS (François) : 1° Grande chasse au cerf. Le pauvre animal, qu'un chien a saisi par l'oreille au moment où il baissait la tête, se débat contre une meute nombreuse. Un des assaillants est sur le dos ; un autre, frappé par le bois, rend le dernier soupir. Second cerf se sauvant à droite et suivi de près par les chiens.

* 2° Grande chasse au sanglier. On a éventé une laie avec ses marcassins. Deux de ces innocentes bêtes sont déjà happées par les chiens ; les autres courent de leur mieux. La mère, le poil hérissé, la gueule ouverte et sanglante, se défend avec rage. Déjà elle a blessé à mort deux ennemis qui se roulent à droite en jetant d'horribles cris ; un troisième petit est juché sur le dos de la laie.

Parmi le reste de la bande canine, on distingue un chien en paletot gris.

* Tempesta (le chevalier Pierre) : Paysage assez grand. A gauche, maison rustique et grands arbres. Vers le fond, tour et maisons rangées de droite à gauche. Tout au fond, montagnes dont les plus rapprochées sont bleues et les autres blanches. En deçà de ces maisons, plaine avec moutons. Plus près de nous, eau au-dessus de laquelle voltigent des oiseaux de passage. Enfin, sur le devant, deux vaches, l'une debout; la seconde et deux brebis sont couchées. Non loin de là, le regard indiscret du spectateur surprend, dans les bras l'un de l'autre, un jeune pâtre couché et sa bergère assise. A droite, une femme lavant son linge à la rivière se retourne vers une autre debout, comme pour recevoir ses ordres. Un peu plus loin, du même côté, un chien apparaît en silhouette au milieu de la lumière d'une porte de maison laissée ouverte. Sur le devant, toujours à droite, mare fréquentée par des canards. Bonne toile.

* 2° Autre paysage, pendant du précédent. Enlèvement d'Europe. Au premier plan, au milieu, le divin taureau s'avance gravement portant la belle nymphe que suivent et entourent ses femmes. Deux d'entre elles, placées près de la tête de l'animal, cherchent à le diriger et à l'empêcher d'entrer dans l'eau. Un traître amour, volant au-dessus de cette eau, indique à Jupiter l'endroit où il doit se jeter à la nage. Plus loin, à droite, une femme à genoux cueille des fleurs dans la prairie. A gauche, deux autres amours vont servir d'escorte au ravisseur. Femmes assises sur un rocher et regardant cette scène. Plus loin du même côté, maison rustique avec femme sur la porte, ayant devant elle un chien et des vaches, et, au fond, obélisque, tour, montagnes. A droite, nous découvrons dans le fond un vaisseau destiné à recevoir le dieu, — qui sans doute changera de forme, — et son précieux fardeau. Ce paysage est encore plus joli que son pendant.

Theotocopuli (Dominique), dit *El Greco* : 1° Assomption de la Vierge, grande toile. Marie en robe bleue, les pieds sur un croissant, est évidemment trop grande. Sa tête atteint presque le haut du cadre, et ses pieds touchent, pour ainsi dire, les têtes des apôtres. Son visage rond, joufflu, un peu en raccourci, est de carton d'un gris bleuâtre. Les apôtres, debout près du tombeau vide, sont mieux traités.

2° Moine qu'on dit être saint Bernard. Il a la tête nue, porte une robe blanche et tient un livre et une crosse. Bon : même coloris qu'au précédent.

VANNUCCHI (André), dit *Del sarte* : Sainte Famille, toile non achevée. On ne voit que le petit saint Jean nu, à genoux, à gauche, le bas de la robe rose de la Vierge, recouverte d'un manteau bleu, l'une des mains de la Madone tenant le bras de Jésus et ce bras levé comme pour bénir le Précurseur. Le ton de ce fragment est bien celui de Del sarte.

* VELASQUEZ (Don Diego Rodriguez de Silva y) : 1° Portrait de la jeune infante Marguerite-Marie d'Autriche, fille de Philippe IV. C'est le même visage que celui du tableau de las Meninas du Musée Royal (n° 27). Le costume offre des différences. Le corsage de la robe est fond gris avec des lignes rouges, le jupon est rose ; les manches bouffantes sont blanches ; un nœud rouge de la forme d'une cocarde orne le haut de la robe, au milieu de la poitrine.

2° Sainte Madeleine, en robe brune, debout, les cheveux épars sur la poitrine. Ce tableau, attribué, je ne sais pourquoi, à Velasquez, est très-altéré.

ZURBARAN (François) : Figure de moine, altéré.

ARTICLE IV — ACADÉMIE DE MADRID

ALLEGRI (d'après Antoine), dit *le Corrége* : Vieille et mauvaise copie de la petite Madeleine couchée et lisant, dont l'original est, dit-on, à Dresde, dire contre lequel j'ai émis un doute.

* BATTONI (Pompeo) : Martyre de sainte Lucie. Elle tient d'une main les deux yeux que ses bourreaux lui ont arrachés et dont elle possède une autre paire. L'autre main sur la poitrine, elle tourne vers le ciel sa jolie tête fort bien éclairée ; belle expression. Un exécuteur lui enfonce une longue épée dans le cou. Son bûcher sur lequel elle va tomber, est déjà allumé. Grande toile d'un vrai mérite.

BRAUWER (Adrien) : Fumeurs. L'un d'eux assis vomit ce qu'il a pris en trop ; scène peu gracieuse.

* CANO (Alonso) : 1° Beau Christ en croix de grandeur naturelle. Les deux jambes sont posées régulièrement l'une contre l'autre. Le milieu de la draperie entourant la ceinture forme une espèce de poche, et l'une des extrémités ronde et large flotte au vent ; disposition d'un singulier effet.

* 2° Le Christ couronné d'épines. Il est nu avec un linge autour des reins. Sa tête et son cou sont ensanglantés. Il allonge les mains en se penchant un peu ; on dirait qu'il veut prendre le

manteau d'écarlate posé à droite. Beau profil, corps bien dessiné et artistement ombré. Draperies noircies.

* 3° Mort d'un saint récollet assisté de deux autres moines qui récitent les prières de l'agonie, et dont l'un tient un crucifix. On ne voit ces derniers qu'à mi-corps. Le moribond a, dans ses mains croisées, un cierge allumé. Au fond, deux autres religieux s'entretiennent sur le seuil d'une porte; l'un dans l'ombre et nous tournant le dos, le second éclairé et vu de face. Dans les airs, l'âme du saint, sous la forme humaine, monte au ciel dans un char attelé de deux chevaux blancs; il est escorté de deux petits anges. Sa robe grise est si vivement éclairée qu'elle paraît blanche. Bonne toile; ombres noircies.

Carducci (Barthélemy) : Saint Jean-Baptiste placé sur une éminence et prêchant dans le désert. Le prédicateur noirci par le temps est presque invisible.

* Carreño (Don Juan) : Belle sainte Madeleine. Sa tête, levée vers le ciel et dont la partie supérieure est dans l'ombre, offre un léger raccourci. Ses grands cheveux blonds tombent sur sa poitrine. Une tête de mort dans une main, elle est accoudée à droite, quoique se tenant presque debout. Elle n'a pour vêtement qu'un manteau bleu jeté sur ses genoux.

Cesto ou Sesto (César da) : Plusieurs portraits, faibles ou altérés.

Coello (Claude) : Vierge au rosaire. Saint Dominique, en robe blanche et pèlerine noire, adore le divin couple apparaissant à notre droite dans les airs, avec des anges. Le corps de l'Enfant Jésus est entouré d'un énorme chapelet. En bas, à gauche, personnages des deux sexes. Aux pieds du religieux est un globe sur lequel se trouve posée une torche allumée que saisit un chien : symbole de la foi ardente et de la fidélité du saint. On pourrait aussi voir, dans cette allégorie, la torche qui alluma les bûchers de l'Inquisition, afin que le monde n'eût plus qu'une religion.

Gines (Juan), de Valence : Quarante-cinq groupes en statuettes mal coloriées du quart de la grandeur naturelle, représentant le Massacre des innocents. Poses variées. Assez bon travail.

Giordano (Luca), dit *Fa presto* : Éducation de Marie, jeune fille de dix ans, debout et s'appuyant d'un coude sur les genoux de sainte Anne assise. Celle-ci pose une main sur la poitrine de l'enfant qui regarde, avec un certain saisissement, le ciel où Dieu le Père lui apparaît sur un nuage. A droite, saint Joseph.

Goya (François) : 1° Portrait en pied d'une dame qu'on croit être la duchesse d'Albe. Elle est étendue sur un lit, les bras relevés sur la tête. On l'avait d'abord représentée dans le simple état

de nature ; depuis, la décence a exigé qu'on l'enveloppât d'une gaze formant comme un pantalon dans la partie inférieure du corps. Joli visage spirituel, un peu maigre. Peinture faible.

2° Quatre petits tableaux : 1° Auto-da-fé. 2° Procession du Vendredi saint. 3° Course aux taureaux. 4° Maison de fous. Ces peintures, d'un style original, ne manquent pas de mérite ; mais l'exécution laisse à désirer, surtout par rapport au coloris et à la lumière.

INCONNUS (Auteurs) : 1° La Vierge apparaissant à saint François et à saint Antoine de Padoue. Plus bas, un homme brun vêtu de noir, une femme en costume de visitandine et entre eux un jeune garçon montrant la Madone. C'est sans doute le commettant et sa famille. Assez bon travail.

2° Quatre jolis tableaux de nature morte : Fruits, gibier etc.

3° Mariage de sainte Catherine. Têtes jolies, mais par trop mondaines. Lumière trop uniforme.

4° Sainte Élisabeth annonçant sa grossesse à son mari, grand tableau sur fond d'or. Un séraphin descendu du ciel fait le poirier en s'appuyant d'une main sur la tête de chaque époux. Voilà une étrange idée ! Assez bonne peinture, altérée.

LEANDRO (Joseph) : Moïse et les serpents. Poses exagérées.

MORALES (Louis), surnommé *le Divin : Ecce homo.* Le bourreau de gauche fait une laide grimace. Celui de droite plus âgé et plus sérieux montre le Christ au peuple. Les corps sont bien dessinés. mais celui de Jésus est trop maigre,

* MURILLO (Barthélemy-Étienne) : 1° Sainte Élisabeth, reine de Hongrie, soignant des teigneux. Cette princesse en robe noire et guimpe de religieuse, sa couronne d'or sur la tête, lave avec une éponge la plaie vive qu'un jeune homme porte à l'occiput. L'une de ses deux suivantes lui apporte sur un plateau un petit pot d'onguent, une fiole et du linge. La grande et belle tête de la sainte est empreinte de calme et de bonté. Au premier plan, à gauche, un pauvre assis à terre, la tête bandée, met à découvert une plaie à la jambe. A droite, une vieille femme assise sur une marche, contemple la reine avec admiration. Un peu plus loin, deux autres affligés. Au fond, galerie dans laquelle la même princesse préside debout à un repas qu'elle a fait servir à ses malades. Ce tableau laisse à désirer surtout par le coloris ; peut-être a-t-il été mal restauré. C'est du reste un morceau capital, puisqu'il avait été, ainsi que les deux toiles suivantes, transféré à Paris pendant les guerres d'Espagne du premier empire. Pour nous, ces plaies, ces teignes mises à nu et touchées par une jeune et belle reine, ont

quelque chose de repoussant. Combien de choses nous intéressent dans un écrit, qui ne seraient pas tolérables à la scène !

* 2° Songe du patricien Jean et de sa femme. Ils dorment profondément : l'époux accoudé sur une table, la femme assise à terre, la tête appuyée contre le pied du lit. Près d'elle est un petit chien également endormi. La Vierge, portant l'Enfant Jésus sur un bras, apparaît à gauche et montre du doigt, dans l'espace qui se découvre à travers une fenêtre, l'endroit où elle veut qu'on érige l'église de Sainte-Marie Majeure à Rome. La vive lumière dont elle est environnée ne frappe que le premier plan et laisse le reste dans l'obscurité, ce qui rend plus puissant cet effet de lumière. Le visage de Marie est celui d'une fraîche et jolie jeune fille : sa bouche surtout est ravissante. Mais sa narine et l'ombre qui se produit à l'extrémité du nez ne paraissent plus correctes. Peut-être faut-il s'en prendre au temps, peut-être est-ce l'effet d'une restauration maladroite. A cela près, cette toile est bien conservée et le sujet est traité d'une façon aussi habile qu'originale. Le cadre et celui du tableau suivant sont cintrés à leur extrémité supérieure.

* 3° Le même couple venant rapporter au pape l'ordre de la Madone (pendant). Ici l'épouse est plus jolie que dans l'autre composition, où le visage est vu en raccourci. Son regard levé sur le pontife exprime à la fois la joie la plus vive et le trouble causé par un songe émouvant. Sa robe en étoffe rouge ou rose est presque complétement détruite, et ses mains posées sur cette robe sont, à peu de chose près, effacées. Au contraire, une main du mari faisant relief sur la même robe, est d'un bel effet. Le pape assis sur un siége élevé se penche vers ses visiteurs agenouillés et les écoute avec intérêt. Au delà du trône, un vieux chanoine obèse en robe blanche et pèlerine violette, met ses lunettes pour mieux voir les envoyés de la Vierge. Derrière lui, se tient un autre ecclésiastique dans l'ombre. Une colonne sépare la scène du paysage. A droite, on aperçoit dans le lointain une procession défilant entre des collines et précédée du saint-père sous un dais. Elle se dirige dans la direction que lui indique la Vierge, qu'on entrevoit au milieu d'un ciel nébuleux. Belle toile.

4° Résurrection du Christ. Jésus sort de son sépulcre, le corps nu, avec une draperie blanche à la ceinture et un drapeau rouge à la main. A gauche et à droite, gardes endormis. La tête de l'un d'eux et les jambes d'un autre offrent de bons raccourcis.

* NAPOLITAINE (école) : Christ mort. Son corps tourné vers nous est vu en raccourci ; l'une des jambes au premier plan, sort en quelque sorte du cadre, tant est grande l'illusion. Derrière ce

corps, à gauche; Madeleine, les cheveux épars, et à droite, saint Jean. Effet de clair-obscur à la façon du Calabrais, ombres noircies.

Orrente (Pierre) : Martyre de saint Barthélemy.

Ponte (Léandre da), dit *Bassano* : Construction de maisons après le déluge. C'est une copie ou imitation du tableau que le Musée Royal attribue à Jaopo da Ponte (voir ci avant n° 2).

Ribera (Le chevalier de) : L'Enfant Jésus apparaissant au jeune saint Antoine de Padoue. Belle tête de profil du religieux. Il est à genoux et lève une main à la hauteur du pied de Jésus descendu trop bas peut-être. Belle lumière. Bonne toile dont les accessoires sont un peu altérés.

2° Saint Jérôme dans le désert. Il est assis et tient, sur ses genoux couverts d'un manteau rouge, une large bande de papier sur laquelle il écrit, tandis qu'un ange aujourd'hui peu visible sonne de la trompette dans les airs. La partie supérieure du corps nu du saint est éclairée d'une façon remarquable; le reste mis dans l'ombre est devenu noir, de sorte que ce corps est comme coupé par le milieu.

3° Ascension de sainte Marie l'Égyptienne. Le visage de cette courtisane repentante est altéré par la douleur et aussi par le temps. Ses longs cheveux couvrent en partie sa poitrine desséchée.

4° Déposition de Christ. Beau corps mort. Noirci.

* 5° Femme âgée portant barbe noire et donnant le sein à un enfant emmailloté. En arrière, vieillard barbu. D'après une inscription mise dans un angle du tableau, ces deux vieillards seraient : d'abord Madeleine Ventura, mère à cinquante-deux ans, — la barbe commença à lui pousser à l'âge de trente-sept ans et elle eut trois enfants, — puis Félix de Amici son époux. Voilà une de ces vérités invraisemblables que la peinture ne doit pas répéter. Un vieux sapeur allaitant un nouveau-né est un spectacle hideux qu'on pourrait regarder comme une mauvaise charge.

* Rubens (Pierre-Paul) : Hercule et Omphale. Le demi-dieu, n'ayant pour vêtement qu'une draperie verte à la ceinture, est assis au milieu, tenant, sur la hanche gauche, une quenouille à la façon des fileuses. L'autre main attend le fuseau qu'une vieille femme remet pour lui à la nymphe. Celle-ci en robe d'un rouge foncé laissant à découvert le haut de la poitrine et les jambes, s'est affublée de la peau du lion de Némée. Elle se tient debout sur un piédestal, afin de mieux jouer le rôle du colosse. De cette position élevée, elle se penche et saisit par l'oreille Hercule qui pousse un aïe! en faisant la grimace. Deux jeunes suivantes assises au premier plan à droite et quatre autres debout regardent en souriant le héros tra-

vesti. Les deux premières ont le tort très-grave de surpasser en beauté leur maîtresse, vraie Flamande aux cheveux d'un blond d'enfant et au cou trop gros. Le peintre a été trop loin à notre avis en représentant le type du courage et de la force, non-seulement amolli, mais même ridiculisé jusqu'au grotesque par l'Amour. Bonne toile du reste; belle conservation.

Torres (Matthieu de). Érection de la croix (petite dimension). Parmi les assistants, on distingue un homme ayant le haut du corps nu, puis une chemise et une culotte jaune. Ce personnage qui nous tourne le dos est d'un bon relief. Altéré par le noir.

* Vaccaro (André): Sainte Elisabeth de Hongrie couronnée par la Vierge. Cette couronne est un cercle orné de fleurs et beaucoup plus large que la tête sur laquelle on va la poser. Saint Joseph tient près d'elle une draperie blanche tendue. Marie est une jolie Andalouse. La tête de la sainte un peu inclinée de côté et levée vers le ciel, les yeux baissés, est grande et belle. Bonne physionomie de Joseph.

Vernet (École de Joseph): Deux jolies petites marines.

* Zampieri (Dominique), dit le *Dominiquin*. Très-belle tête de saint Jean-Baptiste déposée dans un plat. Cette tête coupée offre un léger raccourci; la bouche restée ouverte semble vouloir parler encore.

Zurbaran (François): Quatre moines en pied, vêtus de robes blanches. Excellent, surtout pour les draperies.

ARTICLE V — COLLECTION PARTICULIÈRE DE FEU M. PEDRO MADRAZO, DIRECTEUR DU MUSÉE ROYAL DE MADRID ET RÉDACTEUR DU CATALOGUE DE CE MUSÉE PUBLIÉ EN 1854

Adriaensen (Alexandre): Guirlande de fleurs avec une petite sainte Famille au centre.

* Albani (François): Bacchus arrivant de l'Inde dans l'île de Naxos (demi-nature). Ariadne, délaissée par l'infidèle Thésée, essuie ses larmes avec un mouchoir. Un manteau bleu enveloppant le bas du corps forme toute sa parure. Derrière elle, l'Amour rit sous cape de cette douleur qu'il va convertir en joie. Joli paysage.

* Allegri (Antoine), dit le Corrége: 1° Madone avec l'Enfant au giron (petite dimension). La Vierge contemple, avec le plus charmant sourire, le *Bambino* couché sur elle, les jambes ouvertes. Il pose une main au-dessus d'un sein dont sa mère va saisir le bout pour le lui présenter. En même temps, il se retourne vers

les fruits que lui présente un ange dans un pan de son manteau. Beaux modelés, poses animées et gracieuses, coloris moelleux donnant aux chairs cette transparence dont peu de peintres ont eu le secret, conservation parfaite : tout se réunit pour faire de cette délicieuse toile un petit chef-d'œuvre, que je considère comme la perle de la riche collection de M. Madrazo.

2° Étude sur papier de l'Enfant Jésus du Mariage de sainte Catherine faisant partie du salon carré du Louvre. Quel immense crâne !

ALSLOOT (Denis) : Orphée apprivoisant les bêtes féroces au son de sa lyre à trois cordes. Son manteau rouge ne couvre qu'une partie du corps. Un peu altéré.

ANGUISCIOLA ou ANGUISOLA (Sophronisbe) : Portrait du pape Paul IV. Médiocre.

ANTOLINEZ (Don José) : Deux grands paysages dans l'un desquels est représenté le Massacre des innocents. Bons, mais noircis.

ARELLANO (Juan de) : Pot de fleurs avec fruits et draperie rouge au bas. Le tout est bien rouge !

BALKEMBURG (Luc) : Petit calvaire.

BARBIERI (Jean-François), dit *le Guerchin* : 1° Tancrède pansé par Herminie. Un troisième personnage placé derrière eux est, je crois, à genoux. Grande toile, noircie.

2° Moïse sauvé des eaux (quart de nature). Répétition, noircie.

3° La fille de Tabithe ressuscitée par saint Pierre. Noirci.

4° Saint Jérôme et un autre saint adorant la Vierge qu'on aperçoit dans les airs. Noirci.

* 5° Saint Pierre dans sa prison (demi-figure). Accoudé sur le bord de la fenêtre grillée, il réfléchit profondément et ses yeux levés annoncent que si le corps est retenu dans une étroite cellule, l'âme s'élance librement vers le ciel. Belle tête, bel effet de lumière à travers les barreaux et venant frapper le bras, le bas du visage et la poitrine du saint. Bonne toile.

6° Toute petite et jolie esquisse de Madone.

7° Tête de vieux saint. Médiocre.

BERETTINI (Pierre), dit *Pierre de Cortone* : 1° Portrait du pape Urbain VIII (demi-figure), grande tête peu distinguée, au nez crochu.

2° Esquisse du Sacrifice d'Iphigénie, dont nous avons vu le tableau au Capitole à Rome (*Musées d'Italie*, p. 332). Un prêtre s'apprête à la percer d'une épée. Elle est résignée, tandis que des femmes, parmi lesquelles on distingue Clytemnestre, font éclater leur douleur.

2° Deux esquisses du plafond du palais Barberini à Rome, chef-d'œuvre du peintre (*Musées d'Italie*, p. 346).

BONACORSI (Pierre) dit *Perino del Vaga*. 1° L'Enfant Jésus adoré par la Vierge et saint Joseph (demi-nature).

2° Un prophète.

3° Un ange.

Tous deux quart de nature.

* BOSCH (Jérôme) : Singulier banquet. A la place d'honneur, se prélasse une grosse femme peu jeune, encore moins belle, vêtue d'une robe rouge. Elle a orné sa coiffure d'une guirlande d'œufs entiers entre chacun desquels est une demi-coquille d'œuf; de plus elle a pour diadème une autre guirlande formée de petites cuillers à pot. Au-dessus de sa tête, couronne d'où pend une boule en métal. Cette déesse de bas étage est l'Intempérance. Les nombreux convives entourant la table et les personnages debout au premier plan sont plus burlesques les uns que les autres. Tout cela est rendu avec talent : Bonne couleur, vive lumière, excellente perspective. La table surtout fait illusion; Mais pourquoi la voyons-nous presque nue? Est-ce pour nous dire que ces gastronomes ont tout dévoré? Deux musiciens, vraies caricatures, installés dans une tribune, égayent encore cette scène drôlatique. Le moins défiguré des acteurs est un chien blanc posant ses pattes sur le bord d'un panier qu'il visite en y enfonçant sa tête; cet animal est vivant.

BOSK : Jésus chassant les vendeurs du Temple. Trop confus.

BREUGHEL (Jean), dit *de Velours* : 1° Paysage. Chiens et gibiers bien conservés. Les femmes sont, comme d'ordinaire, grasses et joufflues. Le reste est altéré. Jolie toile.

2° Guirlande de fleurs. Au centre, Rubens a peint un saint Martin de petite dimension.

* 3° Les Quatre éléments : quatre tableaux. Figures d'Henri van Balen : 1. L'Eau, femme tenant une corne d'abondance remplie de fruits et un coquillage. A gauche, petits génies agenouillés; à droite, autres enfants. Au fond, eau. — 2. L'Air est représenté par une jeune femme ayant dans la main les plumes d'un oiseau de paradis. Elle quitte la terre pour se lancer dans l'espace, où l'on voit l'Amour et des oiseaux. — 3. Le Feu, femme tenant levé un vase d'où s'échappe une flamme. Un grand génie, les ailes ouvertes, un œillet à la main, se tient debout derrière elle. Cette composition se trouve au centre d'une guirlande de fleurs. — 4. La Terre, femme assise et tenant des

fleurs. Près d'elle, deux léopards se roulent gaîment sur le sol. Enfants, fleurs,

Ces quatre tableaux sont fort jolis.

CALIARI (Paul), dit *Véronèse* : 1° Portrait de sa mère, grosse tête peu distinguée.

* 2° Martyre de saint Ginès. On le dépouille de ses vêtements. Sa belle tête se tourne avec résignation vers le ciel. Un bourreau armé d'une longue épée regarde l'officier présidant à l'exécution et attend le signal. Composition large et remarquable. Par malheur, les parties ombrées tournent au noir.

CANO (Alonzo) : 1° Christ au roseau. 2° Vierge en pleurs.

Ces deux figures à mi-corps sont un peu altérées.

* 3° Déposition de Christ (grande nature). Sa tête est posée sur les genoux de la Vierge qui, une main sur la poitrine de son fils, étend l'autre en arrière, en levant les yeux au ciel. Belle expression d'une profonde douleur. A gauche, deux anges ; saint Jean montre à l'un d'eux la main percée de Jésus. Le corps mort et le suaire sont fort bien éclairés. Bonne toile.

CARRACCI (Annibal) : 1° Petite Annonciation sur cuivre. Tout en haut, Dieu le Père dont on ne voit que le buste. Je trouve l'ange Gabriel par trop robuste.

2° Saint François agenouillé voit apparaître dans le ciel la Madone avec l'Enfant au milieu d'une foule de petits anges. A droite, deux grands séraphins ; celui qui tient l'autre par le corps et regarde la Vierge, est charmant. Ce tableau a souffert, surtout dans sa partie inférieure.

CARRACCI (Augustin) : Andromède (demi-nature).

CARRACCI (Louis) : 1° Martyre de saint Vincent. Trois bourreaux l'étendent sur un chevalet, après l'avoir dépouillé de ses vêtements déposés à terre. Au fond, autel antique et personnages. Dans le lointain, paysage montueux avec eau et pont à gauche.

2° Martyre de saint Pierre, pendant du n° précédent. Le saint est fixé sur une croix, la tête en bas. Cinq bourreaux hissent cette croix. Au fond, édifice, montagnes.

Ces deux tableaux, un peu moins grands que nature, sont d'une belle composition ; la lumière en est généralement bonne, mais elle frappe les deux saints d'une façon trop tranchée. D'un autre côté, les formes de leurs corps nous ont semblé plus trapues qu'il ne convient.

CAVALUCCI : La Vierge apparaissant à saint Gaétan pendant sa prière (petite dimension). Jolie toile.

CAXES (Eugène). Assomption de la Vierge. Médiocre.

Cerezo (Mateo) : 1° Madone tenant sur elle Jésus et levant vers le ciel son visage trop plein. L'Enfant nous regarde d'un air tout gentil. Les raccourcis laissent à désirer.

2° Saint Jérôme.

3° Petites têtes d'anges.

Coello (Alonso-Sanchez) : 1° Portrait de Charles II, buste. Bonne toile.

2° Jésus-Christ apparaissant à saint Pierre. Deux anges tiennent une mitre au-dessus de la tête de ce premier pape.

3° Annonciation. L'ange Gabriel est à genoux sur un nuage descendu presque jusqu'à terre et sous lequel apparaissent des têtes d'anges. D'autres petits chérubins volent dans l'espace.

Correa : 1° Adoration des bergers. — 2° Nativité. Médiocres.

Cresti (Dominique) da Passignano : Sainte Lucie (demi-figure). Elle est assise dans un fauteuil, sa palme à la main. De l'autre main, elle tient une coupe sur laquelle est déposée une paire d'yeux (allusion à son martyre). Son costume, dissimulant la taille et la poitrine, est peu gracieux. Elle nous regarde d'un air mélancolique. Ses traits sont ceux d'une belle paysanne italienne.

Dosso-Dossi : Dix tableaux de petite dimension traitant des sujets de *l'Énéide*. Altérés.

Dughet (Gaspard), dit *Poussin* : 1° Beau paysage, noirci.

2° Joli petit paysage mieux conservé. A gauche, roche élevée ; deux femmes, l'une debout et l'autre à genoux, lavant du linge au bord d'une pièce d'eau. A droite, chemin, eau, montagnes avec habitations à leur sommet. Au deuxième plan, homme assis.

3° Autre paysage devenu noir.

* Dyck (Antoine van) : 1° Portrait en pied du marquis de Legalès (Gusman, duc de Lucques). Il a le costume militaire, la tête nue, son casque posé à terre près de lui. Une main sur la garde de son épée, il tient de l'autre le bâton de commandement. Ce seigneur, qui a puissamment contribué à enrichir l'Espagne de tableaux étrangers, a la physionomie sévère d'un guerrier. Cependant sa belle tête au long nez, au front dénudé, porte dans la bouche et le menton l'indice d'un penchant à la sensualité. Bonne toile.

2° Portrait en pied de la fille du marquis Spinola et femme du marquis de Legalès. Elle est assise, une main appuyée sur chacun des bras de son fauteuil. Visage long presque de face, beaux yeux, beau front, menton trop pointu. C'est une brune en robe noire, avec collerette épaisse et chaîne d'or au cou, d'où pend une croix de même métal. Beau portrait.

* 3° Portrait qu'on croit être celui d'Henri Doria. Belle tête au regard de côté très-animé. Superbe portrait d'un effet dramatique.

4° Piété (demi-nature). A gauche, le corps mort du Christ est étendu à terre, la partie antérieure soutenue et relevée par la Vierge. Madeleine baise une de ses mains. Au fond, à gauche, on distingue avec peine saint Jean. Bon tableau dont les ombres se sont épaissies.

* 5° Sainte Famille, avec fleurs d'Eykems. Marie, tenant l'Enfant Jésus d'une main et de l'autre la croix du petit saint Jean ornée de son liston, est assise dans une niche entre deux colonnes. Le Bambino fort bien modelé et éclairé reçoit, de son précurseur agenouillé, un objet aujourd'hui peu visible que je crois être une fleur. La Vierge les regarde en souriant. Son teint pâle est sans doute un outrage du temps. En haut du cadre sont attachés trois bouquets de fleurs, un à chaque angle et le troisième au milieu. En bas, fruits. Ils sont, ainsi que les fleurs, d'une vérité parfaite et d'une grande fraîcheur.

6° Portrait de Marie de Médicis, inférieur à celui qui se trouve dans la galerie Borghèse à Rome. (*Musées d'Italie*, p. 351.)

* EECKOUT (Gerbrandt van den) : La jeune veuve Ruth surprise dans le champ de Booz avec une gerbe de blé dans son tablier. Un domestique la dénonce à son maître qui, sachant le dévoûment de la glaneuse pour Nohémi, sa belle-mère, lui fait bon accueil. Charmant profil de Ruth. Son air modeste, timide même, est on ne peut mieux rendu. Mais tandis que le serviteur élégamment vêtu en robe violette, manteau rouge et bonnet de velours, est bien en évidence et parfaitement éclairé, le seigneur Booz, presque entièrement dans l'ombre, nous tourne le dos, ne montrant que son profil : contre-sens qu'on n'a jamais à reprocher aux grands peintres. Derrière, à droite, une femme appuyée sur la margelle d'un puits, regarde cette scène touchante. Au fond, moissonneurs. Belle toile.

ESCALANTE (Jean-Antoine) : 1° Jésus endormi. — 2° Grande Conception. Faibles.

FOUQUET (François) : Samson surpris chez Dalila.

FRANCK (Jean-Baptiste) : Salomon adorant les idoles (petite dimension). Le rouge domine par trop dans cette composition.

FRANCK (Sébastien) : Petite sainte Famille au centre d'une guirlande de fleurs peinte par Brauwer. A gauche, deux anges, l'un jouant du violon, l'autre de la flûte. Saint Joseph se tient derrière Marie. L'Enfant Jésus est fort bien modelé.

Garzi (Louis) : Triomphe de Galathée. Faible.

Giordano (Luca) : Déposition de Christ, à l'imitation de Ribera. Il n'y a de remarquable que la tête de Nicodème, penché sur le corps mort dont il tient le haut un peu relevé. Cette vieille tête en raccourci est vraiment traitée et éclairée à la façon de l'Espagnolet ; mais, à part le profil assez bon de Joseph d'Arimathie, le reste ne vaut rien ou est altéré.

Goes (Hugues van der) : 1° Annonciation. Marie, en robe bleue, est agenouillée sous une arche devant son prie-dieu, une main sur la poitrine. L'ange est sous une autre arche et dans un second compartiment de la pièce. Un pot de fleurs posé à terre contient le lis symbolique. Plus loin, lit couvert d'une étoffe rouge ; au fond, fenêtres. La colonne séparant les arches produit une grande illusion. Beau coloris.

2° Le Christ apparaissant à sa Mère après sa résurrection. Il porte une robe rouge et tient une longue croix. La Vierge, en robe bleue et voile blanc, est agenouillée près de son prie-dieu. Tout à fait sur le devant, colonnes et fenêtres cintrées. Les visages manquent de vérité ; les fronts en sont trop élevés. D'un autre côté, les jambes sont trop minces, les pieds trop grands. Les vieux peintres s'étaient-ils donné le mot pour estropier notre pauvre humanité ? Coloris et perspective admirables.

Gossaert (Jean van), dit *Mabuse* : Petit Christ en croix. Une de ses jambes est tournée de gauche à droite, d'une façon peu compréhensible. Marie en larmes se tient debout à gauche et Madeleine embrasse le pied de la croix. Assez bonne toile.

Heem (Jean David de) : Fruits. Bon.

Honthorst (Gérard), dit *Gherardo delle Notti* : 1° Vieux saint Pierre en prison. Visage ignoble. Effet de nuit.

2° Tête d'homme sans barbe. Médiocre.

Inconnus (Auteurs) : 1° *Noli tangere*. Médiocre.

2° Saint Paul, premier ermite, avec son bâton et son chapelet (demi-figure). La poitrine très-velue, la robe et le visage sont vivement éclairés. Le saint lève au ciel sa tête ridée, mais rendue belle par l'expression d'une sainte ferveur.

3° Le Christ en croix contre une draperie rouge. Tête de mort, arbres. Le coloris est uniforme ; les membres sont maigres, mais les reliefs en sont habilement accusés.

4° Autre Christ en croix. Saint Jean à droite, Marie à gauche, tous deux debout.

Italienne (Ecole) : Adoration des bergers. Médiocre.

Joui (de l'école de Rubens) : chute d'Icare, esquisse de son tableau du Musée Royal.

Key (Guillaume) : Saint Jérôme, un livre dans une main, s'apprête à écrire dans un second livre ouvert devant lui. Sa grande tête est assez belle, mais une fossette à la joue lui enlève toute sa gravité. Il porte une longue barbe blanche et des cheveux grisonnants. Au fond, tête de mort apparaissant dans l'espace, sans qu'on distingue comment elle y est tenue. Composition plus singulière qu'édifiante.

Kock : Fête de village troublée par une rixe. Les épées sont tirées, on se bat avec acharnement : singulière façon de s'amuser !

Lanfranco (le chevalier Jean) : La Mort, sujet allégorique, esquisse noircie.

Léolanti : Mariage mystique de sainte Catherine. Médiocre.

Lombarde (École) : Vierge en trône avec saint Dominique et sainte Rose, tous deux en robe blanche et manteau noir. Les bords du cadre contiennent douze ou quinze petits tableaux de la vie du Christ.

Lomi (Orazio), dit *Gentileschi :* Sainte Famille. Le visage de la Vierge est bien éclairé, mais les traits en sont peu distingués.

2° Repos en Égypte. Le vieux saint Joseph, le dos étendu sur un sac, dort profondément. Marie, assise à terre, les jambes allongées, semble prête à s'endormir aussi. Le plus éveillé est l'Enfant Jésus au sein. Noirci.

3° Loth et ses filles. Le vieillard, dont les cuisses et les jambes sont nues, est endormi sur les genoux de l'une de ses filles. Leurs corps, et la tête en raccourci, les genoux et les jambes de Loth sont vivement éclairés. Disposition disgracieuse, mise du père peu décente. Les femmes, dont l'une est de profil et dont l'autre nous tourne le dos, regardent au loin la ville de Sodome en flammes. Ombres noircies.

Lucatelli : Paysage. Au milieu, chute d'eau. A droite, éminence avec bâtiment à son sommet. Bonne perspective.

Luini (Bernardino) : 1° Femme tenant une boîte de parfum entr'ouverte. Joli visage souriant à demi.

* 2° Charmante Nativité, de petite dimension. Toile très-fraîche, mais restaurée, m'a dit M. Madrazo. Saint Joseph est à droite et Marie à genoux, les mains jointes, à gauche. Son corps penché annonce, ou qu'elle vient de placer le nouveau-né dans son berceau, c'est-à-dire dans un panier garni de foin, ou qu'elle va

l'en retirer. Au-dessus de l'Enfant, la vache et l'âne allongent leurs têtes. Au fond, mur au-dessus duquel se déroule un paysage.

LUTTI (Benedetto) : 1° Martyre d'un saint suspendu par les pieds, la tête en bas. On la lui brûle. Trop de personnages.

* 2° Jeune saint agenouillé sur une roche et remerciant Dieu d'en avoir fait jaillir de l'eau. Personnages buvant de cette eau avec avidité ou en emplissant des vases. Ce saint, la tête entourée d'un rayon lumineux, est d'un bel effet. Au musée de Bruxelles, se trouve un saint Benoît de Champaigne faisant aussi jaillir de l'eau d'un rocher. N'avons-nous pas ici le même miracle reproduit?

Ces deux tableaux de petite dimension sont d'un bon coloris.

MARATTE (Charles) : 1° Portrait de Bernard, duc de Weimar, chef de la ligue protestante. Il est coiffé d'un chapeau noir de forme ample, mais basse. Son visage est énergique. L'épine du nez vers les sourcils est très-large.

2° Judith mettant, avec un flegme stoïque, la tête d'Holopherne dans le sac que lui tend sa suivante.

MASSON : Paysage. Une voiture débusque d'un chemin à notre droite; à gauche, eau. Belle lumière des deux côtés.

METZYS (Quentin) : Avare. Son visage, vieux mais sans barbe, pourrait être pris pour celui d'une femme.

MIEL (Jean) : Paysage avec soldats dont l'un porte une grosse caisse, ce qui a fait appeler ce tableau : *le Tambour*. Les soudards occupent le premier plan. Au fond, eau et forteresse.

MOLA (François) : Joli petit paysage.

* MOMPER (Joseph de) : Trois grands paysages avec roches et montagnes. Les figures sont de Jean Breughel. Belle lumière surtout dans le tableau où se trouve un personnage vêtu de rouge.

MORO (Antoine) : Portrait d'Élisabeth de Portugal, épouse de Charles-Quint.

MOYA (don Pedro de) : Sainte Famille. Genre de van Dyck.

MUÑOS (Sébastien) : Portrait de jeune homme en habit noir et collerette simple. Bien éclairé.

* MURILLO (Barthélemy-Étienne) : Sainte Thérèse. Elle est debout, une main tendue vers une religieuse de son ordre, agenouillée devant elle, et tient de l'autre un livre posé sur une table où se trouve une tête de mort. Dans les airs, à gauche, plane le Saint-Esprit. Au-dessous, paysage. La tête de la sainte est fort belle.

2° Portrait du sculpteur Jacob Pieras, Flamand.

3° Saint Paul prêchant sur les marches d'un temple à Éphèse (demi-nature). Il est debout au premier plan et tout à fait dans l'ombre, mal à propos à notre avis. Les spectateurs plus éloignés et plus petits sont, au contraire, bien éclairés. La perspective laisse à désirer. La distance qui sépare l'orateur des assistants ne semble pas assez grande pour motiver des dimensions si différentes.

4° Tête de sainte Anne coiffée d'un voile blanc (petite nature). Elle a les yeux baissés. Belle tête de femme d'environ quarante ans. Un peu noircie.

5° Saint Pierre, traité à la façon de Ribera.

* 6° Le Calvaire (tiers de nature). Les trois corps nus attachés aux croix sont parfaitement dessinés. Au pied de celle du milieu se tiennent Madeleine accroupie, et saint Jean et la Vierge debout. Marie est très-belle. Sur le devant, des soldats jouent aux dés les vêtements du Sauveur. Admirable composition, superbe lumière mettant surtout en relief le Christ et la Vierge.

* 7° Daniel dans la fosse aux lions. Quatre de ces animaux sont couchés paisiblement dans l'ombre; on a de la peine à les distinguer. Mais le jeune prophète est encore bien éclairé. Les bras tendus et les yeux levés vers le ciel, il rend à Dieu des actions de grâces. Belle expression de gratitude; bons reliefs.

8° Tobie et l'ange. Le jeune homme marche appuyé sur son bâton et tient un poisson par les ouïes; un beau chien de chasse le suit. Il est vêtu d'une robe verte et d'un manteau jaune et porte un petit bonnet en velours violet. L'archange, vêtu d'une robe noire avec écharpe jaune et manteau rouge, est aussi muni d'un bâton de voyage. Il indique du doigt le chemin à suivre.

9° Job assis sur son fumier. Il n'a pour se couvrir qu'un méchant manteau tout déchiré et tient un morceau de pain. Une main sur la poitrine, il regarde le ciel. Sa femme avance vers lui une main dont l'index est tendu, et montre de l'autre main la maison où elle le rappelle. Elle lui dit avec humeur : « Au lieu « de chercher du secours dans le ciel, vous feriez mieux de vous « occuper de vos affaires. » Le profil de la ménagère est dans l'ombre; on ne voit guère que l'extrémité de la joue et le derrière du cou. Paysage noirci, surtout à l'extrême droite,

* 10° Suzanne surprise au bain. Elle est assise sur le bord d'un bassin, les jambes dans l'eau. N'ayant pas eu le temps de s'envelopper entièrement, elle cache sa poitrine avec ses bras croisés et lève les yeux vers le ciel. Déjà sa prière a été entendue; son visage prend l'expression d'une sublime confiance en Dieu. Les

vieillards, en partie dans l'ombre, la regardent. Le plus âgé, dont la moitié du visage est vivement éclairée, lui adresse la parole; on comprend qu'il lui fait connaître les dangers de la résistance. A droite, profil d'édifice en pleine lumière.

* 11° L'Ange annonçant à saint Joseph la venue du Messie. Les peintres espagnols font de saint Joseph, non un vieillard, mais un homme entre deux âges. Celui-ci a la barbe et les cheveux noirs. Assis, la tête appuyée sur le bras gauche, il dort tranquillement. L'ange en robe rose est debout près de lui, une main en avant, les ailes encore entr'ouvertes; on voit qu'il marche. Sa pose, son geste, ses traits sont empreints de grâce et de dignité. Son visage est en partie dans l'ombre, mais tout son corps est environné d'une lumière descendue du ciel avec lui.

12° Moïse sur le mont Sinaï reçoit les tables de la loi de la main de Dieu. Moïse, beau vieillard à cheveux blancs, vêtu d'un manteau rouge, est agenouillé à notre gauche. On ne distingue plus ses jambes, la toile ayant noirci de ce côté. A droite, au contraire, se déroule un beau paysage supérieurement éclairé, où le peuple se trouve réuni.

Ces six derniers tableaux, tiers de nature, sont généralement bien conservés et d'un charmant effet, quoique les ombres en soient charbonnées, comme dans la plupart des compositions de Murillo à proportions réduites.

ORRENTE (Pierre) : L'Arche de Noé. C'est un immense bateau couvert qu'on aperçoit dans le fond. Sur le devant, animaux près d'entrer dans l'arche. On remarque un cheval blanc de forme vulgaire, mais bien modelé et éclairé. Je prenais d'abord cette toile pour un Bassan altéré.

PACHECO (François) : Saint François tenant un calice d'où sort le démon sous la forme d'un dragon ailé. En bas, aux angles du cadre, bustes des commettants, homme et femme, les mains jointes.

PATENIER (Joachim) : Déposition de Christ. Le corps mort est soutenu par Joseph d'Arimathie, richement vêtu d'une robe et d'un manteau verts, avec ornements en or; son bonnet est bordé de fourrures. Saint Jean, en robe rouge, est placé derrière le Christ, près de qui se tient la Vierge enveloppée dans une draperie blanche. Viennent ensuite les saintes femmes parmi lesquelles on distingue Madeleine à sa boîte de parfum. A gauche, trois saints personnages dont l'un est coiffé à la turque. Au fond, paysage, calvaire. Le corps et les jambes de Jésus ont ces formes maigres et grêles adoptées, on ne sait pourquoi, par

les vieux peintres dans la représentation du Christ crucifié. Ce tableau est un triptyque. C'est dans le volet droit que se trouve Madeleine et une autre Marie. Beau coloris.

Ponte (François da), dit *Bassano*. L'Automne (tiers de nature). Cuisine à gauche, gibier.

Ponte (Jacopo da), dit *Bassano*. Ecce homo. Assez bel effet de clair-obscur; ombres noircies.

* Ponte (Léandre da), dit *Bassano*. 1° L'Été. Laiterie, repas champêtre.

* 2° Le Printemps. A droite, femme devant une table, un éventail en plumes à la main. A gauche, dévideuse.

Ces deux toiles sont jolies et très-fraîches.

3° L'Hiver. On tue, on dépèce des cochons. A gauche, une jolie femme avance le corps en soulevant un rideau. Au fond, paysage avec effet de neige. Bonne toile.

4° Quatre autres bons tableaux représentant chacun une saison.

5° Forge.

6° Chasse.

7° Portement de croix ou Spasimo. Noirci.

Poussin (Nicolas) : 1° Apollon et Daphné, qui commence sa métamorphose en laurier. Noirci.

2° Portrait de Mignard. Belle tête, belle main ; belle couleur pour un Poussin.

Preti (Matthieu), dit *le Calabrais* : 1° Tête de vieillard à barbe blanche. Belle étude un peu noircie.

2° Portrait du marquis de La Catholique, en armure de bronze doré avec écharpe rouge. Visage énergique, quoique gras.

Procaccini (Jules-César) : Bon portrait. Belle et forte tête.

Pulzone (Scipion), dit *Gaetano* ou *de Gaëte* : Saint Charles Borromée en extase, les mains sur la poitrine (buste). Belles mains.

Puycerda : Mise au tombeau.

Quellyn ou Quellinus (Érasme) : Beau portrait en pied de Sobieski, roi et sauveur de la Pologne. Il a la cuirasse et le manteau rouge et tient une masse d'armes.

Reni (Guido), dit *le Guide* : 1° Atalante retardée dans sa course par la pomme que lui jette Hippomène. Pour la ramasser, elle prend une position qui serait peu décente, si Zéphire, venant à son secours, ne détournait avec adresse une légère draperie blanche faisant l'office de feuille de vigne. A part cette draperie, les corps sont nus. Les quatre jambes minces et très-écartées ne sont pas d'un heureux effet. Cependant la pose de la nymphe, une main à terre, l'autre sur la hanche, ne manque pas de grâce, et comme

ses seins sont ceux d'une jeune vierge, ils conservent leur forme sphérique. Son visage, d'ailleurs, est joli. Les carnations sont blanches, ombrées de bleu. Je remarque, en passant, une coïncidence entre la tentation d'Atalante et celle de notre mère Ève.

2° Assomption de sainte Madeleine (petite dimension). En bas, paysage très-simple avec effet de nuit.

3° Saint Jean-Baptiste, les bras croisés sur la poitrine, les yeux au ciel. (Buste).

4° Saint Jérôme nu avec une draperie rouge. La tête n'est pas achevée.

5° Esquisse du saint Michel de l'église des Capucins à Rome. Si mes souvenirs sont exacts, le visage est ici plus énergique, moins efféminé que celui du tableau.

6° Tête de jeune fille couronnée de fleurs.

7° Petite Madone.

RIBERA (le chevalier Joseph de) : 1° Saint Sébastien attaché à un arbre par les poignets. Il ne devrait être qu'évanoui, tandis que ses traits et son corps ont déjà la teinte cadavérique. Du reste, sa pose est naturelle : le corps est bien affaissé, les jambes sont repliées.

2° Belle tête de vieillard, les yeux tournés vers le ciel. Belle lumière.

RICCI ou RIZI (Antoine), dit *Barbalunga* : Sainte Famille. Marie nous regarde de face d'un air peu timide. Son visage est trop large.

* ROBUSTI (Jacopo), dit *le Tintoret* : 1° Portrait de face d'homme brun au teint et au regard animés. Il avance une main de profil et semble parler avec feu. Superbe toile.

2° Descente de croix (demi-nature). Altéré par le noir.

3° Visitation. Bon, mais noirci.

4° Mariage de sainte Catherine. La tête de la Vierge un peu baissée et en raccourci, est légèrement altérée. Belle toile du reste.

ROCHER (d'Anvers) : Saint Jean soutenant la Vierge qui semble tomber à la renverse, les mains levées et posées l'une sur l'autre. Elle est vêtue de blanc, la tête enveloppée à la façon des religieuses. La draperie dessinant les formes est très-bien rendue. L'habit et le manteau rouges de saint Jean ont pâli. Celui-ci regarde devant lui un homme qui crie : « Au secours ! »

ROMANELLI (Jean-François) : Vénus et Adonis. La déesse est couchée ; un bras relevé au-dessus de sa tête met dans l'ombre une partie du visage. Cette pose est celle d'une coquette. Adonis, coiffé d'un petit chapeau rond, survient à gauche. C'est un tout jeune homme aux cheveux flottants. Cupidon, aussi bien modelé qu'éclairé, nous tourne le dos.

RUBENS (Pierre-Paul) : 1° Chasse au sanglier (demi-nature). L'animal est attaqué à droite par un cavalier lançant son javelot et par une femme qui le frappe avec une pique. Deux autres chasseurs arrivent sur la scène.

2° Sainte Cécile, belle et grosse Flamande costumée à l'italienne et trois anges.

* 3° Madone et l'Enfant dans une guirlande de fleurs (demi-nature). Jolie toile.

4° Saint Martin au centre d'une guirlande de fleurs peinte par Jean Breughel, dit *de Velours*.

* 5° La Charité personnifiée par une jeune mère ayant sur elle ou à ses côtés quatre enfants et un petit épagneul. Un sein s'échappe de sa robe. Elle abandonne, en souriant, un bras auquel se pendent deux de ces enfants. Les autres, placés sur ses genoux, s'embrassent. Charmante composition.

* 6° Diane et sa suite. La déesse est une grosse blonde d'Anvers. Debout sur le devant, elle marche en nous regardant, tandis qu'elle caresse de la main droite un beau chien de chasse ; de la main gauche, elle porte une lance sur l'épaule. Derrière elle, à droite, deux nymphes : la première tournée vers nous, la seconde regardant sans indignation un satyre qui veut embrasser de force une de ses compagnes. Celle-ci se jette en arrière, appelle au secours et détourne la tête, afin d'éviter le contact de la vilaine bouche s'avançant vers la sienne. Son visage, à la chevelure blonde un peu dérangée, est vraiment joli, et les poses des deux adversaires sont naturelles et pittoresques. A l'extrême gauche, on voit le bras levé et l'extrémité du profil d'un second satyre accourant, la bouche ouverte. De tels ébats seraient tolérables dans une saturnale ; mais doivent-ils se produire sous les yeux de la plus chaste des déesses ? Jolie toile, du reste.

* 7° Nid d'amours. Ce sont plutôt quatre petits génies dont trois sont assis. Le dernier se lève en tenant un mouton dans ses bras : c'est le génie de l'Innocence. Ils se trouvent tous quatre sous une voûte formée avec beaucoup d'art par François Sneyders et se composant d'abord de légumes, choux, choux-fleurs, asperges, etc., puis de fruits et de fleurs. Ce charmant tableau est une reproduction, avec variante dans les accessoires, de celui qui se trouve au musée du Belvédère à Vienne.

8° Portrait en pied d'Elisabeth de Bourbon, femme de Philippe IV.

9° Chasse dont Rubens n'a peint que les figures ; le reste est de Paul de Vos (voir ci-après Vos (de).

Rubens (École de Pierre-Paul) : 1° Sainte Famille. L'Enfant Jésus est couché et endormi au giron. La Vierge porte une draperie rouge de la forme d'un châle. Sainte Anne, à gauche, lui pose une main sur l'épaule. A droite, saint Joseph s'appuie du coude contre une fenêtre; sa tête est dans l'ombre.

2° Copie du portrait en pied d'Anne d'Autriche vêtue de noir, exécuté par Rubens. Belle tête de blonde aux yeux noirs, à la petite bouche un peu pincée, à l'air sérieux ; teint d'une grande blancheur.

Salvi (Jean-Baptiste) da Sassoferrato : Tête de Vierge un peu penchée et endormie comme de coutume. Belle main posée sur la poitrine.

Sanzio (Rafaelo), dit *Raphaël* : Sainte Famille. La Vierge assise à droite tient Jésus debout sur elle. Tous deux se penchent vers le petit saint Jean agenouillé à gauche et offrant au Sauveur des fruits qu'il a placés dans un pan de sa nébride. Saint Joseph, qui semble vouloir le relever, tient dans une main la bride de l'âne. Les corps d'enfants sont modelés et ombrés à la manière d'André Delsarte. Le profil de la Vierge, d'un coloris plus sec et présentant la ligne grecque, annonce une toute jeune fille peu intelligente. J'avoue ne pas reconnaître ici le style du divin jeune homme.

* Seghers (Daniel), dit *le Jésuite d'Anvers* : 1° Concert ou plutôt réunion de gens qui boivent et chantent autour d'une table. Une jeune et jolie blonde se tourne vers un joueur de sistre assis à gauche. De l'autre côté, un homme encore jeune, la tête couronnée de pampre, nous regarde, une coupe à la main; il va boire à notre santé. Au milieu, vieillard se chauffant au petit brasero posé sur la table.

* 2° Joueurs de dés. On remarque, à droite, un homme de trente ans debout, coiffé d'un feutre gris avec plumes rouges, portrait d'une vérité étonnante. Son visage allongé est beau, spirituel, bon et gai. Un pli à la joue accuse une fossette que les ans ont allongée. Au bout de la table, joueur de sistre.

Ces deux tableaux sont excellents.

3° Portrait de l'auteur. Visage rond, nez court, menton peu proéminent. Le front, les yeux et la bouche sont mieux.

Snayers (Pierre) : Deux paysages. Dans l'un, bataille au premier plan.

Sneyders (François) : 1° Le chien lâchant sa proie pour l'ombre. Il est sur une planche au-dessus d'un ruisseau. L'ombre, dans l'eau, est bien rendue.

*2° Un loup, occupé à dévorer un cerf, est attaqué par des chiens. Sans lâcher prise, il se défend vigoureusement et mord à la cuisse un de ses adversaires renversé. La tête levée du loup et la partie postérieure du cerf sont d'une grande vérité. Ce tableau extrêmement frais est un des plus beaux Sneyders que j'aie vus.

3° Chien tenant sous sa patte une tête de veau écorchée. Un confrère, qui survient comme pour prendre part à ce régal, s'attire un regard de travers équivalent à un refus. Bonne toile.

4° Milans tombant sur une basse-cour et attaquant coqs et poules.

5° Accessoires du nid d'amours dont les figures sont de Rubens (voir ci-avant).

6° Cygnes et cigognes.

SOL (Antoine) : Halte d'Arméniens étalant des marchandises telles qu'objets en argent, étoffes, etc., drapeau.

SOLIMENA (François) : Déposition de Christ. Ses jambes sont devenues noires. Altéré.

STANZIONI (Maximo), dit *le Chevalier Maxime* : Saint Jérôme. (Buste).

STROZZI (Bernard), dit *il Cappuccino* : Tête de vieillard.

SWANEVELT (Herman) : Paysage : au premier plan, lion dans l'ombre et devenu noir. Deux arbres hauts et minces à droite. Teinte verte.

* TENIERS (David), le Jeune : 1° Soldats fumant autour d'une table. L'un d'eux, en habit jaune, présente sa tête de profil. Il est vivant ! A gauche, draperies, timbales de cavalerie, avec ornements rouges ; armes.

* 2° Apprêts de la chasse. Au milieu de la toile, un homme, sur une éminence, sonne du cor. Neuf lévriers et deux couples d'autres chiens.

Jolies toiles.

THEOTOCOPULI (Dominique), dit *il Greco* : Tête de vieillard, belle, énergique.

VACCARO (André) : 1° Massacre des Innocents, et 2° Adoration des mages (quart de nature).

VALDÈS LEAL (Don Juan de) : 1° Saint Jean prêchant dans le désert devant une foule immense. Il est debout sur un rocher (quart de nature). Noirci.

2° Apparition de l'ange à Zacharie dans le temple (petite nature). Ce pontife, coiffé d'une mitre, avec deux pointes, est agenouillé au pied d'un autel, un encensoir à la main. Cet autel, de forme ronde, est orné d'un bas-relief représentant un agneau

couché. L'ange est un beau jeune homme qui semble dire à Zacharie d'interrompre sa prière et de l'écouter.

3° Visitation de la Vierge à sainte Élisabeth. Marie a des traits trop vulgaires.

4° Salomé dansant devant la table d'Hérode (demi-nature). Un peu noirci.

* VALENTIN (Moïse) : 1° Une jeune et belle gitana au teint africain, aux appas prononcés, prend la main d'un soldat et y lit la destinée de cet apprenti-général. Autres militaires. Bon effet de clair-obscur.

2° Concert. On distingue une jeune fille avec un voile descendant sur le front ; elle joue du tambour de basque.

Bonnes toiles.

* VANNUCCHI (André), dit *Delsarto* : 1° Déposition de Christ. A droite, la Vierge, les mains jointes ; à gauche, saint Jean, tous deux debout. Madeleine est évanouie. Au milieu, le corps mort. Bonne toile, très-fraîche.

2° Sainte Famille. Marie a pris encore les traits de la *Fede*, femme du peintre. L'Enfant Jésus, un genou posé sur sa mère, se tourne vers le petit saint Jean assis à droite. Tous deux ont, selon la coutume de Del sarto, les jambes écartées. Coloris moelleux. Le Bambino est surtout d'un délicieux effet.

3° Martyre de saint Jean-Baptiste. Le saint, qu'on distingue à peine tant il a été envahi par le noir, est saisi aux cheveux ; le bourreau va lui trancher la tête, et déjà la jeune et candide Salomé se prépare tranquillement à recevoir cette tête dans un plat. Je suis fâché que, pour un rôle aussi odieux, le peintre ait encore fait poser sa femme. Le martyr, les mains croisées sur la poitrine, paraît résigné. Bonne toile, malheureusement altérée.

* VANNUCCI (Pierre), dit *le Pérugin* : Madone avec l'Enfant. Marie, à la physionomie souriante, est si jolie et si artistement ombrée, qu'on l'attribue au jeune Raphaël. Jésus, couché sur sa mère, est moins bien. Ses mains surtout sont fort mal dessinées.

VARGAS (Louis de) : Sainte Euphémie (petite nature).

VECELLIO (Tiziano), dit *le Titien :* 1° Portrait de la grande-duchesse, fille naturelle de Charles V et mère d'Alexandre Farnèse. Elle est représentée une main sur la poitrine. Bon.

2° Suzanne et les vieillards (petite nature). Ils la contemplent par une fenêtre de forme ronde. Elle est assise, les pieds dans l'eau, un peigne à la main et regarde de côté avec inquiétude. Bonne toile bien conservée.

3° Portrait de Sansovino, sculpteur italien. Grande et belle tête.

4° Esquisse du portrait du doge Dandolo.

* 5° Enlèvement d'Europe. C'est l'original dont nous avons renseigné une copie de Rubens au Musée Royal (voir à l'article Rubens n° 37, la description de ce tableau). Ici les formes n'ont rien de flamand. Le visage de la nymphe en raccourci est mieux dessiné et mieux éclairé ; le taureau tout blanc a l'œil plus vif et l'air moins effaré. Toile magnifique.

* 6° Offrande à Vénus ou plutôt initiation d'une jeune fille aux mystères de Vénus, répétition du tableau de Munich (n° 524 du catalogue de ce musée). Ici le vase n'est point caché par une gaze. Il contient sans doute le vin employé dans la cérémonie. La vierge qui se présente à la déesse, une main sur la poitrine, nous montre, en la regardant, son charmant profil aussi fervent que candide. Sa robe blanche, qui tient à peine sur une épaule, est recouverte d'un manteau rouge dont elle ramène un pan sur les seins. A gauche, entre elles, un bacchant, assez joli garçon, cueille du raisin à une treille et semble consulter Vénus avant de l'offrir à la récipiendaire. Derrière celle-ci, un satyre porte sur la tête une corbeille de fruits. Son visage riant, un peu en raccourci, n'est pas beau, mais il est bien éclairé et fait illusion. Cupidon, appuyé sur l'épaule de sa mère, regarde d'un air malin sa nouvelle victime. La tête de Vénus est ici la même que dans les portraits de la maîtresse du marquis d'Avalos de Vienne et de Paris.

7° Portrait de la femme du duc d'Albe.

* 8° Portrait d'André Gritti, doge de Venise. Habit et bonnet dorés et manteau rouge ; barbe blanche en collier. Visage long. Ses lèvres minces et serrées et ses sourcils contractés annoncent une volonté de fer dirigée plutôt par la passion que par le raisonnement.

* 9° Portrait de l'épouse de ce doge. Son visage rond, soucieux et ses sourcils relevés dénotent moins de capacité et d'énergie que n'en a son mari. A coup sûr, ce n'est pas la femme qui commandait au logis. Elle est coiffée d'une jolie toque dorée formant un demi-cercle au haut de la tête. Son jupon en velours rouge est surmonté d'un corsage blanc entr'ouvert.

Ces deux portraits, celui du doge surtout, sont très-beaux et bien conservés.

* 10° Portrait en pied d'un doge de Gênes (un Doria, dit-on). Il est assis, une main sur un bras de son fauteuil ; de l'autre, il tient un sceptre. Ses traits annoncent de l'esprit, de la finesse,

mais ils manquent de distinction, ce qui tient à la forme du nez, concave à sa naissance et trop gros du bout; ses lèvres sont minces et peu apparentes; sa moustache et sa mouche sont blanches. Il porte une robe, des bas et des souliers de couleur rouge. Son manteau est doublé d'hermine avec pèlerine de même fourrure. Il n'a pas le bonnet des doges de Venise; le sien, d'une étoffe blanche à la base avec une broderie en or, est, par le haut, en velours cramoisi. Superbe portrait encore très-frais.

* VÉLASQUEZ (Don Diego Rodriguez da Silva y) : 1° Jacob, à qui l'on montre la robe ensanglantée de Joseph, original dont l'esquisse est au capitulaire du couvent de l'Escurial (en voir la description donnée ci-avant). Toile très-précieuse.

2° Portrait du duc d'Olivarès.

3° Chasse, paysage (petite dimension). Berger vêtu à l'antique.

4° Portrait d'une dame coiffée d'un chapeau de feutre gris à peu près semblable à ceux que les hommes portent aujourd'hui. Elle tient, d'une main gantée à l'écuyère, un fusil de chasse, et de l'autre, deux chiens en laisse dont on ne voit guère que les têtes.

5° Portrait de Marie d'Autriche (buste). Corsage en velours noir et or; grosse collerette. Un peu altéré.

VELDE (Guillaume van de) : Combat naval. Noirci.

VÉNITIENNE (Ecole) : Buste de vieillard.

* VENUSTI (Marcello) : Petit Christ en croix avec un ange de chaque côté. Madeleine est agenouillée près de la croix, et la Vierge est debout à gauche. La tête du Christ est fort belle et son corps bien éclairé. On dit que le dessin de ce tableau, peint sur cuivre, est de Michel-Ange. Un peu altéré.

VESDAËL : Saint Jérôme. Altéré.

VITELLI ou WITEL (Gaspard van), dit *Dagli Occhiali* (Des Lunettes) : 1° Place Navone à Rome, vue du Panthéon.

2° Le Tibre, à l'endroit dit *ripa grande*, à Rome.

VOS (Paul de) : Chasse au sanglier. Un homme armé d'une hallebarde et un autre sonnant de la trompe courent de notre gauche à notre droite. Ces deux figures sont de Rubens.

VRIENDT (François), dit *Frans Floris* : 1° Saint Jérôme.

* 2° La Première famille. Adam saisit une chèvre par les cornes. Ève, tenant un de ses fils par le bras, semble traire une vache de l'autre main. Le second enfant debout s'appuie sur une chèvre et sur l'épaule de son père; les autres personnages sont assis. Ève a des traits distingués : c'est plutôt un portrait qu'une tête idéale. Beaux corps, belle lumière.

* WILDENS (Jean) : 1° Vue d'Anvers, prise du côté de la terre.

* 2° Autre vue d'Anvers. On voit l'Escaut au premier plan. Un îlot avec maison est joint à la ville par un pont de bateaux.

Grandes et belles toiles.

WOLGANG, élève d'Holbein le Jeune. Portrait de Hauber. Il est coiffé comme Erasme peint par le maître.

YARTE : Paysage. Au fond, bestiaux. A gauche, tourelles et maisons bien éclairées qu'on aperçoit à travers de grands arbres (genre du Lorrain). Bonne toile.

* ZURBARAN (François) : 1° Belle sainte Famille. Jésus donne sa main à baiser au petit saint Jean qui tient un livre. En bas, mouton. Belle couleur.

2° Jésus presse un de ses doigts pour faire sortir le sang d'une petite plaie. Joli profil d'adolescent.

3° Belle tête de saint Jean-Baptiste déposée dans un plat.

ARTICLE VI — COLLECTION PARTICULIÈRE DE M. MANZANO
calle de Torija à Madrid.

INCONNUS (Auteurs) : 1° Saint endormi. Il est assis, le corps couché sur une table, la tête posée sur les bras ; elle offre un bon raccourci décrivant le front dépourvu de cheveux, le haut du nez et la barbe blanche. Les mains ne paraissent pas avoir été terminées.

2° Madeleine dans le désert. Elle est étendue tout de son long sur le dos, la tête un peu en raccourci, tournée vers le ciel. Son manteau jaune laisse à nu sa poitrine ; ses longs cheveux tombent sur ses épaules et sur les seins qu'ils ne cachent pas. Elle a un coude appuyé sur un livre. Plus bas, petite croix en bois posée sur une tête de mort. Le visage de la pécheresse est fort beau et d'une touchante expression de repentir. Sa pose et ses belles nudités seraient trop mondaines ailleurs que dans la solitude.

3° Femme en robe noire, la tête nue, un mouchoir blanc sur le dos. Elle saisit d'une main sa chevelure et nous regarde de côté en criant. Son visage est à demi barbouillé par les ombres épaissies. Belle lumière, du reste.

RIBERA (le chevalier Joseph de) : 1° Aristote, vieillard au front chauve, à la barbe et aux cheveux blancs. Sa robe et son manteau sont noirs. Un papier dans une main, il montre de l'autre un passage de son *Traité des nombres*. Sa tête longue, calme, au regard profond, est fort belle ; les plis de son front sont réguliers et

dénotent un jugement sain. Le visage vu de face et les mains sont entièrement et merveilleusement éclairés ; le reste, dans l'ombre, est devenu noir.

* 2º Esculape. Tel est le nom inscrit au haut du cadre, mais je me suis demandé ce que pouvait avoir de commun avec le dieu de la médecine cet homme en méchante robe noire et manteau gris, tenant un miroir où nous voyons de face son large visage très-barbu, spirituel mais trivial, tandis que nous tournant le dos, il ne nous montre que le derrière de sa tête, l'os saillant de la joue et le bout du nez. Il y avait là une difficulté dont l'auteur s'est tiré avec talent. Bel effet de lumière. N'avons-nous pas ici le portrait d'un médecin célèbre mais peu élégant ?

3º Ptolémée, vieillard chauve avec barbe et quelques cheveux blancs. Il tient un compas et un livre posé debout sur une table. Ses grands traits sont taillés à la façon du buste antique d'Homère du musée de Paris. Sa tête, un peu penchée, nous regarde d'un air scrutateur, autant qu'on en peut juger aujourd'hui, les cavités des yeux ayant été envahies par le noir. Du reste, la forme et les plis du front sont ceux d'un penseur judicieux.

4º Aspasio Biblo, homme encore jeune, dont la barbe et les cheveux sont noirs et abondants. Belle tête de face. Malheureusement un côté moins éclairé est devenu entièrement noir. Sa poitrine est en partie nue ; son vêtement est rapiécé et en désordre. Il tient une boîte en bois joli remplie de je ne sais quels joujoux.

Ces quatre tableaux, de demi-figures, ont dû être fort beaux avant que les parties ombrées aient tourné au noir.

MALAGA

CHAPITRE PREMIER

Monuments

1° Cathédrale. Ce monument, de style renaissance, est d'autant plus imposant qu'il est situé dans la partie la plus élevée de la ville. La façade principale se compose de deux parties ayant chacune huit belles colonnes de marbre. Les entrées latérales, aux deux extrémités du transept, sont surmontées de deux tours rondes de cinquante-deux mètres de hauteur. La longueur de l'édifice est de cent quinze mètres, la largeur de soixante-quinze et la hauteur de la voûte de quarante mètres.

On remarque, comme un chef-d'œuvre, la silleria du chœur artistement sculptée.

Les chapelles et les trois nefs sont pavées en marbres de couleurs variées.

2° *Las Alarazanas*, ancien arsenal des Maures, en partie ruiné. Il existe encore une belle porte d'entrée en jaspe bleu formant un arc d'une grande élégance, aux côtés duquel se lisent sur deux écus, en caractères arabes : « Dieu seul est riche. » — « Dieu seul est grand. »

CHAPITRE II

Peintures de la cathédrale

CANO (Alonso) : Belle Vierge dans une gloire, tenant dans ses bras l'Enfant Jésus.

CERESO (Mateo) : Bon tableau.

INCONNUS (Auteurs) : 1° Sur l'autel d'une chapelle latérale : saint Pierre.
2° Ferdinand et Isabelle, à genoux. Deux bons portraits.
3° Sainte Catherine.
4° Sainte Madeleine.
5° Saint Barthélemy.
6° Adoration des Mages.

SARAGOSSE

CHAPITRE UNIQUE

Monuments

1° Notre-Dame *del Pilar*, basilique ainsi nommée parce que la sainte Vierge apparut à saint Jean, entourée d'anges dont l'un tenait une colonne ou pilier (*pilar*) auquel était fixée l'image de la Madone. Marie, envoyée par son divin Fils, ordonnait au saint de construire une église et de la lui dédier. Au lieu d'une église, on bâtit d'abord une chapelle de seize pieds de long sur huit de large. Mais en 1684, on commença l'immense édifice qui renferme cette chapelle. A l'un de ses angles s'élève un clocher à trois étages, modèle inachevé de ceux à placer aux quatre angles. Le toit est garni de petits dômes de forme mauresque, couverts en tuiles vernies de couleurs jaune et verte.

2° *San-Salvador* ou la *Seo*, correspondant au mot latin *sedes* (siége). C'était, en effet, le siége épiscopal de Saragosse. Sa façade greco-romaine est formée de colonnes corinthiennes. Le premier corps de la tour l'écrase de sa masse imposante. Sur le second corps plus étroit est fixé l'immense cadran de l'horloge soutenu par le Temps et la Vigilance, figures ailées. Le troisième corps en retrait sur le précédent est octogone, et se compose de colonnes corinthiennes avec huit fenêtres : c'est là que sont placées les cloches. Ces colonnes portent les statues colossales des Vertus cardinales. Le quatrième corps, aussi octogone, pose sur des pilastres portant [des pots à feu et se termine par une coupole ar-

rondie surmontée d'une pyramide également octogone et d'une croix à rayons. Cette tour, d'une composition originale, ne manque pas d'élégance. Malheureusement l'église n'a pas d'entrée principale ; la façade est près de l'une des extrémités ; on entre par un angle. L'intérieur offre cinq nefs avec de beaux piliers gothiques. Le pavement en marbre blanc a des incrustations en marbres brun et rouge qui semblent refléter les dessins formés dans la voûte par le croisement des arêtes.

La *Capilla mayor* a pour voûte une vaste coupole gothique. Dans son rétable en albâtre sont encadrées les scènes suivantes : Martyre de saint Laurent, Ensevelissement de saint Vincent, Épisodes de la vie de saint Valère. Le corps principal est orné de trois grands tableaux de haut relief : l'Adoration des mages, la Transfiguration et l'Ascension du Christ.

SÉGOVIE

CHAPITRE PREMIER

Monuments

Ségovie, ville autrefois florissante et célèbre par ses fabriques de draps, est aujourd'hui bien déchue de son antique splendeur. Voici les principaux monuments à visiter dans cette ville :

1° Aqueduc romain dont la première partie se compose d'un massif de maçonnerie de 772 mètres de longueur portant la conduite et aboutissant à un réservoir où l'eau dépose les sables qu'elle a entraînés. A partir de ce réservoir, commence une série de 119 arches traversant, sur une étendue de 818 mètres, la vallée, les faubourgs et une partie de la ville pour s'arrêter à l'Alcazar. Dans les endroits les plus profonds, l'aqueduc se compose de deux arcades superposées d'une hardiesse et d'une légèreté remarquables.

2° Alcazar. C'est une série de tourelles crénelées du milieu desquelles s'élève une tour carrée dont la plate-forme est flanquée également de tourelles. Cette tour servit pendant longtemps de prison d'État. L'intérieur offre un grand intérêt historique et renferme encore des mosaïques et des peintures bien conservées. Cet Alcazar est aujourd'hui occupé par deux cent trente élèves d'artillerie.

3° Cathédrale. Elle a trois nefs ; son architecture mixte se compose des styles gothique et gréco-romain. C'est un des plus beaux monuments de ce genre qui existent en Espagne. Il a

117 mètres de longueur sur 60 mètres de largeur. La grande nef a 33 mètres de voûte et la coupole 270 mètres d'élévation.

Les ornements de cette église, presque tous de style gothique, sont très-curieux.

CHAPITRE II

Peinture

Le musée provincial placé dans le palais épiscopal ne contient que de mauvaises peintures, des copies ou des portraits de moines et de religieuses avec leurs légendes.

On vante beaucoup le tableau de la cinquième chapelle de gauche de la cathédrale. C'est une Déposition de Christ de Juan de Juni de Valladolid, exécutée en 1571. Au premier plan, le corps du Christ est étendu sur un drap. Joseph d'Arimathie le soutient par la tête et les épaules, et regarde la Vierge qui, un genou en terre, soutient aussi le corps de son Fils. Saint Jean s'approche pour la soutenir. Madeleine meurtrit son visage, et Nicodème et une sainte femme regardent tristement cette scène. Au-dessus de la croix, petits anges en pleurs. Soldats paraissant attendris. Dans le fond, Jérusalem. Du milieu des nuages, Dieu le Père bénit le sacrifice accompli par Jésus.

SÉVILLE

Che no ha visto Sevilla,
No ha visto maravilla.

CHAPITRE PREMIER

Monuments

1° L'Alcazar, ancien palais des rois maures. Pierre le Cruel y construisit, en 1364, des pièces magnifiques et finit par l'embellir et le transformer presque entièrement. D'autres additions ou changements ont été faits par Charles-Quint, Philippe II et Philippe VI. Cependant, on a cherché à conserver le style mauresque. Le salon des ambassadeurs, la cour principale, la chambre dont le balcon décore le milieu de la façade, et cette façade, sont les parties les plus remarquables. La galerie, à gauche en entrant, a été rétablie en 1830 et ornée de peintures mythologiques par don André Rossi (médiocres). Quant aux autres peintures, elles ont été reproduites sur les anciens dessins par don Joachim Domenguez Becquer.

Ce palais ayant beaucoup de rapports avec l'Alhambra de Grenade, offre des portes de mélisse et des plafonds en bois peints ou dorés présentant de forts reliefs d'une excellente exécution et d'un bel effet.

Le jardin est délicieux et bien entretenu. L'un de ses kiosques est revêtu à l'intérieur de beaux carreaux peints : ce sont des rosaces ou des arabesques d'un travail intéressant. Il a une partie basse dans laquelle on descend par un escalier dont le balcon et la rampe en fer, d'un joli travail, sont garnies de petites roses de la taille des pâquerettes. Là, on se promène dans des allées de myrtes qu'avoisinent des fontaines avec jets d'eau visibles. D'autres se dé-

vinent à la multitude de petits trous qu'on remarque au pavement.

2° La Cathédrale. Son intérieur est de style gothique. A l'extérieur, elle n'a rien de commun avec les églises gothiques de France. C'est un rectangle de 378 pieds de longueur sur 254 pieds de largeur. Elle a cinq nefs. La croix latine a 57 pieds de large sur 134 de haut. Les nefs latérales ont 39 pieds et demi de largeur sur 96 d'élévation. Celles des chapelles ont 37 pieds de large et 49 de haut. La coupole a 143 pieds et demi de hauteur. Trente-six colonnes de 13 pieds de diamètre, et les demi-piliers adossés aux murs servent de support à la charpente. Ces colonnes figurent des palmiers dont les branches s'entrelacent. Il y a neuf portes d'entrée. La principale est située à l'Orient. Le pavement est en belles dalles de marbre. Malheureusement, dans cette église, comme dans presque toutes celles d'Espagne, le chœur, entouré de murailles de trois côtés et d'une grille faisant face au maître-autel, occupe presque la totalité de la grande nef, ce qui détruit l'harmonie de l'ensemble.

Dans la sacristie principale sont déposés les vases sacrés en or, ornés de pierreries, et d'autres objets d'un grand prix. Nous citerons entre autres la *Custodia*, petit temple en argent de 12 pieds de hauteur, à quatre étages avec colonnes grecques superposées. Au premier étage est une boîte où se trouve l'hostie que l'on place dans le soleil ou Saint-Sacrement certain jour de procession. Ce soleil, aussi en argent, a de 5 à 6 pieds de diamètre. On porte encore dans des processions, celle de la Fête-Dieu par exemple, le *tenebrario*, chandelier servant pour l'office des ténèbres. Il a 24 pieds d'élévation; sa partie supérieure est en bois et le reste en bronze.

Un autre temple, beaucoup plus vaste, en bois et pâte, appelé le *Monument*, est exposé pendant la semaine sainte sous la septième voûte de la croisée entre l'arrière-cour et la porte principale. Le premier étage de cet édifice, qui a 120 pieds de haut, est de l'ordre dorique, le second de l'ordre ionique, le troisième de l'ordre corinthien, et le quatrième de l'ordre roman. Il est orné de statues.

La *Giralda* est une tour carrée ou plutôt un campanile attenant à la cathédrale. Il fut bâti en l'an 1000 par le Maure Huever; il avait alors 250 pieds de haut. On l'a depuis augmenté de trois étages, de sorte que son élévation actuelle est de 350 pieds; et l'on y a installé, au premier de ces étages d'ordre dorique, cinquante-quatre cloches. Les deux autres étages sont d'ordre ionique. Ils sont terminés par une statue d'airain de quatorze

pieds nommée *el Girardillo*. C'est une image allégorique de la Foi, tenant une épée d'une main et une bannière de l'autre. Ce campanile ne le cède guère en élégance à celui du Duomo de Florence; mais il est à regretter qu'on ait enté une architecture grecque sur une base de style arabe. Cette partie inférieure est ornée de jolies arabesques divisées sur chaque pan en six compartiments.

El Sagrario (lieu où l'on garde les reliques) est un temple à part, adossé à la cathédrale du côté occidental. Il a dix chapelles dans une nef unique. Au centre du rétable du maître-autel, est une Déposition de Christ en relief avec les cinq personnages ordinaires près du corps mort. Cette sculpture en forme de médaillons est de Pierre Roldan.

3° La Maison de Pilate, palais bâti par la famille de Riveras en 1533. Son nom lui vient de ce qu'il aurait une façade semblable à celle du palais de Pilate à Jérusalem. Sa cour est entourée d'une galerie à colonnes de marbre. Le tout occupe un espace de 98,000 pieds carrés. Au centre, belle fontaine en marbre avec statue antique à chaque angle. Le jardin est entouré de galeries. Les salons sont ornés d'arabesques en plâtre comme ceux de l'Alcazar et d'une frange de carreaux de faïence coloriés, laquelle est surmontée de niches avec statues. Ce palais a aussi une petite chapelle.

4° Fabrique de tabacs dont la plus grande partie est convertie en cigares. La totalité des bâtiments forme un rectangle de 664 pieds de longueur sur 524 pieds de largeur; ils sont à deux étages. On compte vingt-deux cours, des galeries, d'immenses magasins. 600 hommes et 3,000 ouvrières qu'on nomme *cigarreros* et *cigarreras*, y sont occupés journellement. J'ai visité l'établissement sous la conduite d'un maître-ouvrier qui en imposait à tout ce monde ; mais j'ai su que parfois les étrangers étaient introduits par une vieille femme armée d'une baguette dont elle frappait celle de ces *cigarreras* qui se permettait des propos licencieux ou inconvenants. La plupart d'entre elles sont jolies et assez élégamment mises.

5° Amphithéâtre pour les courses de taureaux. J'ai assisté à l'une de ces courses que beaucoup d'écrivains ont décrites et qui, selon M. Théophile Gautier, méritent à elles seules le voyage fatigant et dangereux de France en Espagne. Je ne pense guère comme ce touriste ; car il me serait difficile de dire ce qui m'a le plus péniblement impressionné, du spectacle ou des spectateurs. Toute la population de Séville a assisté jusqu'à la fin au combat et à l'égorgement de huit taureaux de forte taille. L'infante présidait

cette course, qu'on ne pouvait commencer avant qu'elle eût jeté dans l'arène les clefs des étables. Elle était accompagnée du duc de Montpensier, son époux, d'une de ses filles âgée d'environ onze ans, et d'un état-major en grand costume. Ceux qui connaissent l'engouement des Espagnols pour ces combats, comprendront que les grands personnages courraient risque de se rendre impopulaires s'ils refusaient d'y assister. Mais je ne pouvais m'empêcher de plaindre l'auguste famille d'un prince français forcée en quelque sorte de subir un spectacle cruel, au milieu des cris de joie lorsque l'animal met en danger la vie des hommes qui le combattent, ou des cris de colère, si, épuisé par le sang qu'il perd, il refuse enfin de se jeter sur les *picadores* : spectacle dégoûtant d'ailleurs. En effet, le cheval éventré doit parcourir l'arène en la balayant avec ses boyaux, jusqu'à ce qu'il s'affaisse sous son cavalier. A la fin de chaque acte, il faut enlever les cadavres ; car il est rare que le taureau reçoive le dernier coup sans avoir tué au moins un cheval de *picador*; il faut effacer les traces de sang en passant des râteaux sur le sable de l'arène. J'aurais voulu m'esquiver avant la fin de cet ignoble drame ; mais l'Espagnol qui m'avait conduit au cirque ne me fit grâce que du huitième coup d'épée. « Restez, » me disait-il, « ne serait-ce que pour étudier le public de ce pays. » A notre retour, nous traversâmes les rues au milieu du silence et de la solitude d'une ville abandonnée. Lorsque nous fûmes réunis à la table d'hôte de l'hôtel, je ne pus m'empêcher d'exprimer la surprise que me causait l'affolement des Espagnols des deux sexes et de tous rangs pour ces scènes aussi monotones : « On procède toujours de même ; qu'elles sont hideuses et barbares. — Bah ! me répondit-on, vous voilà comme tous vos compatriotes, lors d'un premier voyage en Espagne. Ils sont d'abord indignés, se calment à la seconde course, et s'amusent autant que nous à la troisième. — Il y a pourtant à constater une différence dans les goûts des deux nations voisines, répliquai-je : toute l'Espagne a, depuis longtemps, l'habitude des combats de taureaux et, jusqu'ici, personne n'est parvenu à les populariser en France. »

6° Palais du duc de Montpensier, près du Guadalquivir et touchant à une promenade publique. La façade peinte en rouge est plus bizarre que belle. A force d'avoir voulu l'ornementer, on est tombé dans le style maniéré du siècle de Louis XV. Un vaste jardin attenant au palais est entouré de murs et de grilles.

7° Les ruines d'Italica. L'ancienne ville de ce nom fut la patrie de Trajan, d'Adrien et de Théodose. Il n'en reste qu'un amphi-

théâtre, un pavé en mosaïque et une voûte restée debout près d'un étang. On y montre quelques statues et bustes très-altérés ou d'un faible travail.

CHAPITRE II

Sculpture

Inconnus (Auteurs). Couvent de Belle-Vue : Saint Jérôme, un genou en terre, tenant de la main droite portée en arrière, une pierre dont il va se frapper la poitrine, et de la gauche, un crucifix. Belle et longue tête, grande barbe, cheveux courts et frisés, corps maigre très-bien modelé ; belle expression du visage. Cette figure, un peu plus petite que nature, est considérée par les Anglais comme un chef-d'œuvre, puisqu'ils en ont placé une copie en terre cuite dans la collection du palais de Sydenham, près de Londres.

Montañez (Jean-Martinez). Couvent de la Merced : 1° Saint Dominique faisant pénitence.

2° Christ en croix. Ouvrages de mérite.

Roldan (Pierre). Hôpital de la Charité : 1° Portrait en pied de saint Ferdinand.

2° Sculptures du maître-autel de la chapelle. Le rétable en est très-riche. Au milieu, deux colonnes grecques surmontées d'un fronton et, de chaque côté, deux colonnes torses soutiennent la corniche. Ces six colonnes sont dorées. Sous le fronton est un ouvrage de sculpture d'un genre tout particulier : c'est une représentation du calvaire en reliefs de bois peint, de petite dimension. Les deux larrons sont encore attachés ; la croix du milieu est vide, et le corps du Christ est déposé à terre et entouré de saints personnages : groupe trop nombreux et mal disposé. Un homme, qui retire l'échelle ayant servi à descendre le corps mort et qui nous tourne le dos, est d'une grande vérité. Un autre personnage monte à droite sur l'échelle posée contre la croix de Barabbas. La perspective qu'on a cherché à établir dans cette espèce de paysage sculpté, ne produit pas l'illusion qu'on s'était proposée en variant les dimensions des figures. Sous ce rapport, la sculpture n'a pas, à beaucoup près, les ressources de la peinture.

Au haut de cette architecture, on a placé les figures allégoriques des vertus théologales. La Charité, dont l'hôpital a pris le nom, occupe le milieu. Deux grands anges sont assis un peu plus bas sur la corniche du fronton. Bon travail.

TORREGIANO, de Florence. Couvent de la Merced : Statue en argile de saint Jérôme. (Grandeur naturelle.)

Cet artiste renommé mourut en Espagne dans les cachots de l'Inquisition.

CHAPITRE III

Peinture

ARTICLE I^{er} — MUSÉE DU COUVENT DE LA MERCED.

CANO (Alonso, c'est-à-dire Alphonse) : Son portrait. Belle tête de vieillard sans barbe, ressemblant peu au portrait de la salle d'Isabelle (Musée royal de Madrid) représentant un sculpteur qu'on croit être Cano, d'après le catalogue.

ESPINAR (Juan de) : Vie de saint Jérôme en treize mauvais tableaux peints à fresque dans un corridor.

GUTIERREZ (Jean Simon) : 1° Saint Dominique assis, une main posée sur un livre ouvert. Satan, sous la figure d'un singe, emporte la chandelle qui éclairait le saint. A gauche, un chien saisit dans sa gueule une torche allumée. Composition bizarre, faisant allusion, j'imagine, aux écrits des fidèles défenseurs du christianisme et aux vains efforts des hérétiques cherchant à obscurcir les vérités de cette religion.

* 2° Confession de saint Dominique. A genoux, les mains jointes et posées sur les genoux de Jésus-Christ assis, le saint exprime son dévoûment et son repentir. Jésus, les yeux baissés, une main sur la poitrine, conserve un air calme et bon qui contraste heureusement avec le trouble du saint pécheur. Cette scène toute simple est rendue avec un vrai talent. La tête du Christ est fort belle.

* 3° Le même saint malade est visité par le Christ et assisté par la Madone. Marie, dont la belle tête et l'attitude dénotent un

intérêt touchant, est assise près du moribond et lui pose un biscuit dans la bouche. A droite, apparaît la figure illuminée du Christ entouré d'anges. Bonne toile.

4° Mort de saint Dominique, en présence d'une foule de personnages. Faible.

Juanes (Vincent-Jean de) ou Macip : 1° Annonciation.

2° Assomption de la Vierge, avec les apôtres entourant son tombeau vide.

3° Visitation.

Ces trois ouvrages, assez bien conservés, ont pris néanmoins une teinte bleuâtre qui n'est pas celle ordinaire du peintre.

* Menesses (François), élève de Murillo : Sainte Rose en robe blanche avec un manteau noir qui recouvre en partie la tête. Elle est agenouillée et tient le petit Jésus assis sur un coussin de soie bleue. L'Enfant cherche à saisir en même temps le chapelet qui pend au cou de la sainte et la rose qu'elle a dans le creux de sa main. Bonne toile.

* Murillo (Barthélemy-Étienne) : 1° L'Enfant Jésus au giron perce d'un trait le cœur enflammé que lui présente saint Augustin à genoux. Les trois têtes sont d'un bon style. La Vierge, descendue sur un nuage, les yeux baissés, la bouche entr'ouverte est surtout très-belle.

2° Saint Augustin assis, la plume à la main, devant un manuscrit. Il se tourne vers la sainte Trinité, qu'on aperçoit dans les airs à droite, au milieu d'une gloire d'anges. Toile noircie.

Ces deux cadres, plus hauts que larges, ornent l'ancien maître-autel du couvent de *la Merced*.

* 3° Tableau, dit la grande Conception, parce que devant être placé à une plus grande élévation, la figure principale excède la dimension naturelle. Marie en robe blanche et manteau vert flottant, les pieds sur un globe, lève un peu vers notre droite ses mains jointes, en baissant les yeux. Son visage très-beau, très-énergique pourrait être celui d'un archange.

4° La fondatrice du couvent agenouillée devant la Vierge de *la Merced*. Cette abbesse, vêtue de blanc, a son manteau fermé au moyen d'une agrafe sur laquelle sont peintes ses armoiries. La Madone n'est pas assez belle. Ce tableau serait de la deuxième manière du peintre. J'ai peine à reconnaître ici la touche du grand Murillo.

Ces deux dernières toiles sont aussi dans la chapelle du couvent.

Le salon, dit *de Murillo*, se compose des dix-huit cadres suivants:

5° La Vierge *à la serviette*, ainsi nommée parce que l'esquisse

en fut commencée sur une serviette, à la suite d'un repas : esquisse que possède le duc de Montpensier. Marie a le visage trop long et la bouche par trop petite. L'Enfant Jésus, qui s'appuie sur elle, en se penchant vers nous, est charmant. Coloris moelleux, se rapprochant de celui d'André Delsarte. Jolie toile, un peu altérée.

6° Piété. Le corps du Christ est couché transversalement. Au delà du corps et au milieu de la scène, Marie est agenouillée, les yeux levés vers le ciel. Très-belle composition, mais hélas ! bien noircie.

7° Madone avec l'Enfant au giron. La Vierge, dont les yeux sont baissés, est une beauté grecque plutôt qu'andalouse. Le Niño, moins bien que d'habitude, montre une gravité peu naturelle. Belle lumière, conservation parfaite.

8° Autre Madone faisant pendant à la précédente, mais plus altérée. Elle nous regarde en face. Son Fils est couché sur ses bras. Têtes d'un bon dessin.

9° Saint Jean-Baptiste, homme fait, priant dans le désert. Il n'a pour vêtement qu'une petite draperie verdâtre couvrant ses reins. Les mains jointes et levées, les yeux au ciel, son long bâton passé entre ses bras, il formule une prière. Près de lui, au premier plan, son mouton le regarde avec intérêt. Toile noircie.

10° Saint Félix, vieux capucin tenant le petit Jésus dans ses bras. L'Enfant allonge les mains comme pour le caresser. Bonne toile.

11° Saint François « soutenant le Christ qui a détaché une main de la croix pour l'embrasser. » (*Guide de Séville.*) Quelle singulière idée ! Ce Christ, dont une main est encore attachée, fait du corps et de l'autre main un mouvement pour se rapprocher du saint placé presque à sa hauteur, tant la croix est basse. Cette scène produit un effet étrange et peu agréable. Les têtes sont belles ; seulement celle de Jésus n'est plus assez éclairée.

12° Annonciation. La Vierge, plutôt jolie que régulièrement belle, est assise près d'une table. En apercevant l'ange Gabriel, ses mains ont laissé échapper son livre de prières. Son profil exprime très-bien sa surprise et son admiration. Le visage de l'ange debout à droite est moins bien traité.

* 13° Conception ayant beaucoup de rapports avec celles du Louvre et de la Salle d'Isabelle de Madrid. Marie tourne la tête à droite. Le cadre est un peu moins grand que les deux autres et il y a moins d'anges, mais ils sont, pour le moins, aussi bien traités.

L'un d'eux, qui semble se balancer dans l'espace, est surtout excellent. La lumière, les reliefs et le coloris sont parfaits.

14° Autre conception. Marie nous regarde de face. Toile moins fraîche.

15° Saint Antoine de Padoue agenouillé, tenant une palme et entourant d'un bras le corps de l'Enfant Jésus assis sur un livre. Le *Niño* tend une main vers le saint et lève l'autre vers le ciel. Belle expression d'amour religieux dans la physionomie du jeune moine. Tableau excellent, malheureusement un peu altéré.

* 16° Saintes Juste et Rufine, patronnes de Séville. Elles sont debout, ayant chacune une palme à la main et touchant de l'autre le campanile de la cathédrale exécuté en petit et placé entre elles. Ce sont deux belles Andalouses richement mises. Des vases en terre sont déposés sur le sol pour rappeler leur première profession. Couleur et conservation irréprochables.

* 17° Saints Léandre et Bonaventure, pendant du précédent. Le premier saint, à droite, vêtu d'une robe blanche et d'un manteau d'évêque, tout blanc, tient sa crosse et un papier ouvert; il a la tête nue; un ange porte sa mitre. Le deuxième, à gauche, a la robe et la tonsure d'un capucin. Il porte une église en miniature et une palme. Belles têtes; vêtements supérieurement rendus. Ce tableau, aussi frais que son pendant, nous paraît l'emporter sur lui par l'exécution.

* 18° Saint Antoine de Padoue et l'Enfant Jésus. Le saint agenouillé, un lis à la main, tient par le corps Jésus debout devant lui sur un livre ouvert. Le Niño approche son visage du sien et lui pose amicalement une main sur la tête. Charmante physionomie de l'Enfant; attitudes parfaites.

* 19° Saint Thomas de Villeneuve faisant l'aumône. Vêtu d'une simple soutane avec la mitre et la crosse d'évêque, il présente une pièce de monnaie à un pauvre. Celui-ci, nu jusqu'à la ceinture, est agenouillé nous tournant le dos. Dans le fond, colonnes et autres mendiants. Au premier plan, à gauche, un enfant s'élance dans les genoux de sa mère assise sur le sol; à droite, un adolescent tourne vers le saint sa tête que la teigne a blanchie. Le visage du prélat, aussi noble qu'intelligent, respire le calme et la charité; on comprend qu'il souffre des misères dont il est témoin. La lumière, entrant à gauche, est d'un heureux effet. Ce tableau est un vrai chef-d'œuvre.

20° Saint Joseph debout tenant Jésus, âgé de six ans, aussi debout sur un piédestal; heureux contraste de ces deux têtes : l'une vieille et sérieuse, l'autre enfantine et souriante.

21° Le vieux saint Félix, en costume de capucin, tenant le Niño dans ses bras. En haut, à gauche, la Vierge, descendue du ciel presque jusqu'à terre, tend les mains comme pour reprendre son Fils adoré. Marie est une jolie petite personne, aux cheveux d'un châtain-clair. Belle lumière tombant du ciel. Ombres noircies.

22° Adoration des bergers. La Vierge tient sur elle et découvre l'Enfant Jésus qu'elle regarde avec amour. Jolie tête de Marie. Vive lumière projetée par le corps du Messie ; le visage d'un vieux pâtre en est tout illuminé ; le reste a noirci. Anges dans les airs.

ROELAS (Juan de) : 1° Martyre de saint André ; 2° Conception. Tableaux altérés.

VALDES LEAL (Jean) : 1° Sainte Élisabeth, reine de Hongrie, secourant les lépreux. Entourée de quatre de ses femmes, elle soutient un malade qu'on vient de laver, à en juger par le vase posé à ses pieds. Cet homme n'a qu'une chemise cachant peu ses nudités. Dans le fond, à droite, alcôve avec un lit sur lequel on a posé un crucifix. Un jeune seigneur paraît s'éloigner rapidement de ce lit de mort. Toile un peu noircie.

2° Saint François, assis au milieu des capucins de son ordre se tenant debout, reçoit un livre que lui présente à genoux un clerc de l'ordre Tercera. C'est, je suppose, le règlement de cet ordre dont on sollicite l'approbation. A droite, sainte Elisabeth, tenant dans un pli de son manteau des roses, emblème des avantages que promet l'observation de ce règlement ; à gauche, le roi saint Ferdinand, un sceptre dans une main, un globe dans l'autre. Toile plus noire que la précédente.

3° Conception. Belle Vierge ; trop d'anges. Altéré.

* 4° Autre Conception plus simple et moins endommagée. Debout, les pieds posés sur les têtes de quatre anges dont on ne voit pas les corps, Marie lève les yeux vers le ciel ; elle est fort belle. En bas, à droite, joli paysage avec un petit temple de forme circulaire ; au milieu, puits ; à gauche, tour. Bonne toile.

ZURBARAN (François) : 1° Saint Thomas de Villeneuve dans le ciel, ou plutôt entre ciel et terre. Il porte la robe blanche et le manteau noir. Près d'un livre ouvert, il tient une plume et regarde devant lui d'un air inspiré. De chaque côté, deux docteurs de l'Église assis. Plus bas, à gauche, religieux ; à droite, souverain coiffé d'un bonnet doré semblable à une mitre de pape, et derrière, seigneurs de sa suite agenouillés ainsi que lui. Dans les airs apparaissent : le Christ assis sur un nuage et portant sa croix ; près de lui la Vierge agenouillée ; à droite, un vieux saint tenant

une épée (saint Paul, je crois), et le même saint Thomas, un livre à la main. Ce tableau, encore excellent, quoique ayant souffert du temps, est, dit-on, le chef-d'œuvre de Zurbaran.

2° Christ en croix, la bouche ouverte, les yeux levés vers le ciel. La tête n'est pas belle ; l'effet de clair-obscur est forcé.

3° Deux moines.

4° Saint Hugues et Saint Bruno.

5° La Vierge dite de las Cuevas (des Cavernes).

6° Réfectoire des dominicains.

7° Deux portraits, l'un d'un pape, l'autre d'un cardinal.

Tableaux plus ou moins altérés.

ARTICLE II — ÉGLISES

CAMPAGNA (Pierre). — Cathédrale : Descente de croix. C'est son chef-d'œuvre, dit-on. Il se peut que cette toile ait été altérée par le temps. Mais telle que nous la voyons aujourd'hui, elle n'est pas de nature à donner une haute idée du talent de son auteur.

CANO (Alonzo). — Eglise de l'Université : 1° D'un côté du rétable de l'autel, saint Jean l'Évangéliste ; 2° et de l'autre, saint Jean-Baptiste. Noircis.

CANO (École d'Alonso). — Même église : Jolie Madone (demi-figure). Elle serait digne du maître, si elle était mieux éclairée. L'Enfant-Jésus appuie sa tête contre la poitrine de sa mère qui se penche vers lui. Ces deux poses sont gracieuses.

CESPEDES (Pablo de). — Cathédrale : Les quatre Vertus représentées par des femmes portant des boucliers ; enfants près d'elles.

HERRERA (François) le Jeune. — Cathédrale : Apothéose ou Assomption de saint Isidore. Médiocre.

INCONNUS (Auteurs). — 1° Eglise de l'Université : quatre petits cadres dont trois représentent des martyres, et le quatrième une opération chirurgicale. Mauvais.

2° Cathédrale : Sainte Cécile, très-jolie femme placée debout vers le fond et au milieu du tableau, les bras et les yeux levés vers le ciel. Elle est entourée de jeunes filles qui jouent de la guitare. Composition faible.

3° Cathédrale : Portraits des rois de Séville. Médiocres.

* MURILLO (Barthélemy-Étienne). — Chapelle de l'hôpital de la Charité : 1° Moïse frappant le rocher (tiers de grandeur). La roche, dans l'ombre noircie, au troisième plan, n'est éclairée qu'à son

extrémité gauche. Une vive lumière glissant, à droite, dans la montagne, nous permet de suivre de l'œil la marche de l'armée depuis le fond jusqu'aux figures plus rapprochées de nous du même côté. Dans l'ombre que produit le rocher, se trouvent trois hommes occupés à se désaltérer ou à remplir des vases. Au milieu du deuxième plan, Moïse debout, la tête nue et entourée de lumière, avec deux jets plus lumineux partant du front, adresse au ciel des actions de grâces. Sa belle tête, à barbe blanche, vue de face, domine avantageusement la scène. Aaron, placé à ses côtés, se joint à lui pour remercier Dieu du miracle qu'il vient d'opérer. Dans le groupe de droite, au même plan, une femme, debout et nous faisant face, donne à boire à un enfant. Derrière celui-ci, un autre, un peu plus grand, jette un regard avide sur la coupe que tient son frère; sa bouche ouverte et ses yeux expriment, on ne peut mieux, la soif qui le dévore. Leur mère, dont les épaules et partie de la poitrine sont nues, est bien éclairée et attire l'attention. Dans le groupe de gauche, un cheval blanc, monté par un tout jeune homme, baisse la tête pour boire. Il a sur le dos une couverture et deux paniers contenant chacun une grande cruche. Un homme en turban saisit un de ces vases et en verse l'eau dans un pot que tend une petite fille. Sous le cheval, on aperçoit un mouton dans l'ombre; un autre, en pleine lumière, allonge la tête entre les jambes de devant mises dans l'ombre, ce qui produit un joli effet de clair-obscur. Le cavalier, vrai *muchacho* de Séville, tient un pot dans une main baissée, et lève l'autre vers la bienheureuse source qu'il nous montre en riant. Son visage, vif et gai, contraste heureusement avec l'air austère et vénérable de Moïse. Tout à fait à gauche, une jeune mère boit avec avidité; l'enfant, qu'elle tient sur un bras, avance une main vers son vase. Vis-à-vis d'Aaron et plus près de nous, une femme accroupie se tourne à gauche vers un homme placé plus haut. Le visage de cette femme, dont la ligne du profil se rapproche du type égyptien, et sa belle poitrine bien éclairée, sont d'un excellent effet. Au premier plan, un chien de chasse blanc boit de l'eau qui coule à terre, et un Israélite, presque nu, se courbe pour emplir un vase. L'animal et son maître font illusion. Il en est de même d'un autre Hébreu nous tournant le dos et portant une longue robe et un turban blanc. Ce tableau, reproduit par la gravure, est admirable. Composition, dessin, coloris, lumière, conservation : tout est parfait.

* 2° Miracle des pains et des poissons, pendant du précédent. Le Christ, assis à gauche, bénit, les yeux au ciel, le pain qu'il a

dans une main ; les autres sont sur ses genoux. Sa belle tête, les pains et les poissons sont éclairés de façon à mettre tout d'abord en évidence le personnage principal et le sujet de la composition. Un vieil apôtre, dont la tête dégarnie est belle, mais moins distinguée que celle de son divin Maître, saisit par une anse le panier rempli de poissons qu'apporte un jeune serviteur. Au milieu, deux autres apôtres debout sur une éminence, se détachent du paysage d'une façon très-heureuse. Dans le fond, à droite surtout, une foule immense est rangée en cercle. Derrière le Christ s'est formé un groupe où l'on distingue un vieillard en robe jaune ; il est bien éclairé, tandis que ses voisins sont dans l'ombre. Au premier plan, à droite, une jeune mère assise et vue de dos regarde Jésus. Près d'elle se tient, dans une attitude méditative, une vieille femme du peuple ; puis d'autres personnages, entre autres un jeune homme debout regardant la vieille, sont mis dans l'ombre pour établir un repoussoir. Cette toile vaut la précédente quant à l'effet général, mais elle lui est inférieure dans les détails.

* 3º Petit saint Jean un peu penché, une main sur le cou de son mouton.

* 4º L'Enfant Jésus, la tête levée vers le ciel.

Ces deux pendants, de demi-nature, sont très-beaux. Jésus, bien éclairé, est surtout remarquable par son air inspiré qui n'ôte rien à sa grâce enfantine. Le Précurseur est un peu noirci et sa pose est moins heureuse.

5º Annonciation (demi-nature). L'ange est à genoux, à droite. Marie, aussi agenouillée, baisse les yeux et croise ses mains sur la poitrine. Jolies têtes ; belle lumière.

* 6º Saint Jean de Dios se baissant et enlevant sur son épaule un pauvre tellement malade que sa tête, ses bras et ses jambes sont dans un état d'inertie complète ; il est sans doute évanoui, ce dont il est impossible de s'assurer, tant l'ombre de son visage a noirci. La tête du saint, parfaitement éclairée, est belle et expressive ; elle est tournée en arrière vers un grand ange qui vient de descendre sur la terre, car ses ailes sont encore ouvertes. Il prend le saint religieux sous un bras, comme pour l'aider à soulever son fardeau : ingénieux emblème de la force que la foi donne au chrétien accomplissant des œuvres de charité. La tête de l'ange est trop dans l'ombre, mais presque tout son corps, vêtu d'une légère robe jaune, est éclairé. Cette toile, où le jour dans tout son éclat et la nuit la plus sombre se succèdent sans transition, ressemble à un bon Ribera altéré. L'absence des demi-teintes nuit à l'illusion.

Cathédrale : 7° Madone, noircie.

8° Huit ovales entre les fenêtres de la sacristie principale, en mauvais état.

9° Deux tableaux représentant saint Léandre sous les traits d'Alonso de Herrera, *apuntador del coro*, et saint Isidore sous la figure de Jean Loppez Talavan. Ces portraits sont bien dessinés; mais le coloris, de la teinte d'une fresque, leur donne l'aspect de simples esquisses. Ils se trouvent dans la même sacristie.

* 10° Dans la chapelle de saint Antoine servant de baptistère, se trouve le fameux tableau de saint Antoine de Padoue : composition d'un style large et simple que plus d'un connaisseur regarde comme le chef-d'œuvre de Murillo. Ce saint, dont la tête nue est rasée comme celle d'un capucin dont il porte l'habit, était à genoux et en prière ; il se relève, les bras tendus vers l'Enfant Jésus descendant du ciel à notre gauche. Le profil du jeune religieux, la bouche entr'ouverte, exprime la surprise et l'admiration. Jésus apparaît au milieu d'un torrent de lumière, nu, debout, le corps un peu penché vers saint Antoine, à qui il tend les bras. Des anges, voltigeant à certaines distances, sont, pour la plupart, placés dans l'ombre, afin de faire mieux ressortir la figure du Sauveur. Vers le milieu de la toile, un ange plus grand que les autres et vêtu de jaune regarde le moine et le montre à Jésus ; ses bras tendus se détachent à merveille. Une lumière moins vive et plus blanche que celle de la partie supérieure entre, par une porte ouverte, jusqu'au milieu de la pièce, laissant dans l'ombre, à gauche, une table sur laquelle on distingue avec peine un livre et un vase contenant des lis, emblème de chasteté. Par cette porte, on découvre un escalier et les colonnes d'une galerie ; excellente perspective. Ce grand tableau qu'on ne voit qu'avec difficulté à travers une grille, même lorsque les rideaux des fenêtres sont tirés, a été malheureusement altéré par l'humidité et plus malheureusement restauré, surtout dans la scène céleste. On devrait faire de ce chef-d'œuvre une copie en mosaïque, qu'on substituerait à l'original dont la véritable place est au musée de la Merced. Cette sage mesure, adoptée à Rome, a sauvé la Transfiguration de Raphaël, la Communion de saint Jérôme du Dominiquin, et d'autres toiles de premier ordre qui commençaient à s'altérer dans l'église de Saint-Pierre.

11° Au-dessus du cadre précédent, est un Baptême de Jésus-Christ, toile d'une moindre dimension, mais mieux conservée. N'est-ce pas à sa position plus élevée qu'il doit cet avantage?

Belle lumière sur les épaules et les jambes de Jésus tourné de profil, et sur la figure entière de saint Jean vu de face. Celui-ci tient une tasse et son long bâton : son visage annonce autant de bonté que d'énergie.

12° L'Ange gardien. C'est un grand séraphin tenant un enfant à qui il montre le ciel. Son petit protégé, vêtu d'une légère chemise, regarde, une main sur la hanche, la partie du ciel indiquée par l'ange. Belle toile, un peu noircie.

13° Portrait de femme dite Dorothée.

Murillo (École de Bartolome-Esteban). — Cathédrale : 1° Adoration des bergers; et 2° Adoration des mages (figures d'environ cinq pouces).

3° Conception traitée dans le genre de celle du maître.

* Pacheco (François). — Église de l'Université : 1° Belle Annonciation. Gabriel et Marie sont agenouillés au premier plan. Dans les airs : au milieu, vive lumière; à gauche, grand ange regardant la Vierge; à droite, concert de petits chérubins.

2° Saint Vincent debout présentant l'hostie à des dévots placés plus bas et dont on ne voit que les têtes. Médiocre.

Cathédrale : 3° Saint Ferdinand. Faible.

4° Conception. La Vierge est renfermée dans un long ovale sur un fond de même forme vivement éclairé. Au delà, têtes d'anges.

* Roelas (Juan de las). — Église de l'Université : 1° Vierge glorieuse, grand tableau d'autel, son chef-d'œuvre, selon le *Guide de Séville*. Vers le haut du cadre, Marie, debout avec l'Enfant, et saint Joseph se tiennent debout. Au-dessus d'eux, concert d'anges. Là apparaît le signe I H S environné de lumière au centre d'un cercle bleu. Derrière la Vierge, autres anges. Au premier plan, à gauche, saint Jérôme appuyé sur un livre. A droite, saint Ignace de Loyola, fondateur de l'ordre des Jésuites, à genoux, la tête nue, et portant sur sa soutane, à l'endroit de sa poitrine, ces mêmes caractères I H S. Belles têtes des saints et belles mains de saint Ignace, bien éclairées.

2° Adoration des bergers. Faible, altéré.

3° Adoration des mages (petite nature). Dans les airs, un grand ange montre le Messie et un point du ciel d'où s'échappe un jet de lumière qui tombe sur le nouveau-né. Cet ange est d'un bon relief et bien éclairé. La Vierge se tient droite, un peu raide même. L'Enfant est fort bien peint. Un vieux roi est prosterné devant lui.

* Tobar (Alonso Miguel de), le meilleur élève de Murillo. — Ca-

thédrale : Belle Madone avec l'Enfant qui se retourne vers nous. De chaque côté, un saint debout. Au bas, buste du donateur. Cette toile est, dit-on, le chef-d'œuvre du peintre.

VALDÈS-LEAL (Juan de). — Hôpital de la Charité : 1° La Mort, représentée par un squelette apportant sur un papier déployé une sentence sinistre, et foulant aux pieds sceptres, couronnes, riches tapis, etc. Ce tableau est devenu noir, mais il a toujours été hideux.

2° Vis-à-vis de ce tableau, il en est un autre plus révoltant. Il nous offre deux corps morts. On n'aperçoit plus guère que celui d'un évêque au premier plan. Encore revêtu de ses habits de cérémonie et de la mitre, sa face décharnée est mangée par les vers ; déjà les mâchoires sont privées de leurs lèvres. Il faut de la résolution pour arrêter son regard sur des images si dégoûtantes ; il a fallu plus de courage pour les composer. Mais quel courage, grands dieux ! Jamais un homme de génie ne consentira à salir, à déshonorer ses pinceaux pour le plaisir méchant de causer des impressions pénibles.

3° Le haut du mur, faisant face à l'autel, a été peint à fresque par le même auteur. Au milieu, grande croix debout. A gauche, des religieux en surplis blancs ; à droite, un roi, des seigneurs, des guerriers, etc. Dans le ciel, deux grandes figures de la Foi et de la Force. Plus haut, anges environnés de lumière. En bas, au fond, à gauche, église, tour et autres édifices. Vaste composition d'un médiocre mérite.

VARGAS (Louis de). — Cathédrale : 1° Près d'une porte latérale qu'il semble garder, est le géant saint Christophe portant l'Enfant Jésus sur ses épaules. Cette figure a trente-deux pieds de hauteur, ce qui rapetisse singulièrement les personnages des autres tableaux de l'église et aussi ceux qui les examinent.

2° Belle Nativité placée près de l'ange gardien de Murillo.

* ZURBARAN (François). — Hôpital de la Charité : Portrait du fondateur de l'hospice, placé au fond d'un corridor. Assis près d'une table, il lève en nous regardant une main, — très-bien dessinée, — vers un crucifix posé devant lui. Il a sur l'épaule un nœud en étoffe rouge. Un petit clerc assis en face de lui, avec un livre sur ses genoux, nous regarde en souriant et en mettant un doigt sur sa bouche, comme pour nous recommander le silence. Bonne toile.

Au-dessus de ce tableau, on a suspendu l'épée effilée de ce fondateur. La garde en fer, creusée comme une jatte, est ornée de deux tringles formant la croix.

ARTICLE III — COLLECTION PARTICULIÈRE DE M. JOSEPH ARASABLA, ANCIEN CONSUL DE FRANCE

CAMPAGNA (Pierre) : 1° Portement de croix (quart de nature). Foule de personnages. Médiocre.

2° Ascension. Bel effet de lumière.

CASTILLO (Juan del) : Le petit saint Jean nourri par deux anges qui lui présentent à genoux, dans un plateau, des petits pains, — devenus verts.

CIMABUE (Jean) : Cybèle couchée dans un jardin, et amours (petite dimension).

* LUCIANO (Sébastien), dit *del Piombo* : Le Sommeil de Jésus. Il est couché transversalement. La Vierge, debout, le regarde. Belle lumière, bon coloris. Jolie composition.

MORALÈS (Louis de), dit *le Divin:* Buste de Christ au roseau, les bras croisés sur la poitrine. Coloris pain d'épice.

MURILLO (Barthélemy-Étienne) : 1° Portrait d'homme vêtu de noir (cadre rond). Visage anguleux et désagréable. Belle main.

2° Madone. Première manière. C'est la même Vierge que celle du musée de la Merced (7°).

3° Saint Joseph, son lis à la main et tenant le Niño debout sur lui. Le saint n'est vu qu'à mi-corps. Répétition ou plutôt copie.

4° Buste de Christ au roseau, les bras croisés sur sa poitrine. Imitation de Moralès.

5° Sainte Madeleine debout (petite nature, première manière). Elle est richement parée d'une robe rouge avec une garniture blanche d'un effet bizarre. Cette robe et le tapis couvrant une table sont on ne peut mieux rendus. Le peintre nous montre la belle pécheresse au moment où, effrayée de sa vie passée, elle commence à se repentir. Son visage est évidemment un portrait.

6° Petit saint Jean assis tenant son long bâton d'une main, l'autre posée sur son cher mouton.

7° Autre saint Jean, adolescent, — première manière. — Il est assis, tenant son bâton orné du liston. Jolie tête. Agneau à ses pieds.

VELASQUEZ (Don Diego Rodriguez de Silva y) : Portrait d'homme portant moustache. Est-ce bien là un Velasquez ?

ZURBARAN (François) : Jésus adolescent regardant son doigt dans lequel est entrée une épine (demi-nature). A droite, la

Vierge, occupée d'un travail d'aiguille, s'interrompt pour contempler son divin Fils. Bonne peinture, mais visages trop vulgaires.

ARTICLE IV — COLLECTION PARTICULIÈRE DE BALMASEDA (DON FRANCISCO ROMEO), RUE THÉODOSE, N° 14

AMERIGHI (Michel-Ange), dit *le Caravage* : Christ attaché à la colonne.

CANO (Alonso) : 1° Une belle sainte Vierge.

2° Un Christ.

3° Saint Pierre.

* HEMLING ou MEMLING (Jean) : Madone et l'Enfant. Beau paysage. Anges sur des nuages portant, les uns des fleurs, les autres des instruments de musique.

MURILLO (Barthélemy-Étienne) : 1° Saint Jean avec l'agneau. Fond de paysage.

2° Saint Louis, roi de France.

3° Saint François.

PORWS ou plutôt PORBUS (François) : Portrait, dit *de la Gola*. C'est celui du chevalier Pierre Lichi, d'Anvers.

RUBENS (Pierre-Paul) : Saint Jean dans le désert, entouré d'anges.

VILLAVICENCIO : 1° Un enfant *de la Espina*.

2° Saint Raphaël.

ARTICLE V — COLLECTION PARTICULIÈRE DE GARCIA DE LEANIZ (DON PEDRO), RUE NARANJO, 4

ARELLANO (Jean de) : Plusieurs tableaux de fleurs et de fruits. Assez bons.

BOCANEGRA (Anastase), élève d'Alonso Cano : 1° Sainte Famille. Médiocre.

* 2° Saint Sébastien. Il est attaché à un arbre. Sa tête, qui retombe sur la poitrine annonce qu'il est mort ou évanoui ; mais, à voir son visage, on le croirait plutôt endormi. Belle tête, belles jambes, belle lumière.

3° L'Enfant Jésus et le petit saint Jean. Le Sauveur dort étendu sur une croix ; il est bien éclairé. Saint Jean est mal peint.

4° Sainte Famille. Médiocre.

CARRACCI (Annibal) : Sainte Famille. Les jambes de l'Enfant, assis sur sa mère, sont d'un bon relief; mais les visages peu distingués me font douter qu'ils soient d'Annibal.

CASTILLO (Juan del) : 1° Un mariage. 2° Saint Michel. 3° Ange Gardien. 4° Saint Joseph. Rien de remarquable.

DOLCI (Charles) : Saint André.

DYCK (Antoine van) : 1° Portrait.

2° Sainte Vierge entourée d'anges.

3° Naissance du Christ.

Ces deux derniers tableaux sur cuivre sont de petite dimension.

GIORDANO (Luca) : Buste de saint Antoine.

HERRERA (François) le Vieux : 1° Les Quatre évangélistes (à mi-corps). Quatre cadres (grande nature). Les visages sont dépourvus de beauté et de lumière : peut-être est-ce la faute du temps. Le moins laid est saint Jean tenant une tête de mort et levant les yeux au ciel. Saint Luc grimace d'une façon déplaisante.

2° Tête de saint Pierre.

3° Saint Pierre à mi-corps (grande nature).

4° Saint Jérôme assis et méditant.

IRIARTE (Ignace) : Divers paysages, altérés.

LOPEZ (Christophe) : Saint François.

MAELLA ou MOELLA (Mariano Salvador) : Conception. Coloris trop pâle.

MARQUES (Étienne) : Jésus et la Samaritaine.

MENESSES (François) : 1° Les docteurs et les patriarches adorant le saint sacrement.

2° Buste de sainte Rose.

3° Sainte Anne instruisant la Vierge.

MENGS (le chevalier Antoine Raphaël) : 1° Assez bon portrait de Benoît XIV, dont les doigts sont levés comme pour donner sa bénédiction.

2° Le roi de Saxe en habit de cour.

3° Le même en costume de chasse.

* MORALES (Louis de), dit *le Divin* : Buste sur bois de Notre-Dame de la Piété. Bien conservé.

MOYA (Pierre de) : Jésus prêchant devant le peuple.

MULATO (el) le Mulâtre : Conception.

* MURILLO (Bartolome-Esteban) : 1° Buste de saint François de Paule, les mains jointes et les yeux au ciel. Belle tête, belle lumière.

2° Belle tête de Sauveur ; un peu noircie.

3° Esquisse d'une de ses plus belles conceptions.

* 4° Le Sommeil de Jésus (petite demi-nature). L'Enfant est

couché sur le dos, la tête tournée à notre gauche. Sa pose est naturelle et gracieuse : il est admirablement modelé et éclairé. Ses jambes offrent de bons raccourcis. Marie debout, les mains jointes, adore son divin Fils. Son joli visage est aussi fort bien éclairé. Ce tableau, très-frais, est la perle de cette collection ; et certes il embellirait le plus riche musée.

5° Petit Christ sur bois.

NAVARRETE (Jean-Ferdinand), dit *le Muet* : Quatre bustes des évangélistes, tableau de dimension colossale.

PACHECO (François) : 1° Petit Christ.

2° Saint François en prière. Il est agenouillé devant un crucifix, les mains croisées sur la poitrine, la bouche entr'ouverte. La lumière frappe à la fois l'image du Christ et le visage du saint.

PEREDA (Don Antoine) : *Ecce homo*.

REMBRANDT (Paul Ryn) : Groupe de trois têtes.

RENI (Guido), dit *le Guide* : Sainte Vierge qu'il serait injurieux d'attribuer à un grand peintre.

RIBERA (le chevalier Joseph de) : 1° Tête de vieillard, un peu relevée. Bon raccourci ; belle lumière.

2° Saint Pierre dans un paysage maritime. Moins bon que le précédent.

* ROBUSTI (Jacopo), dit *le Tintoret* : Moïse frappant le rocher, petite esquisse d'une vaste composition. Le législateur des Hébreux est dans le fond, au milieu. Belle disposition, scène vaste, animée et variée, un peu altérée par le temps.

ROELAS (Jean de las) : Assomption avec anges. Assez bon fond de paysage.

ROSA (Salvator) : Deux paysages avec troupeaux.

SARABIA (Antolinez) : 1° Saint Jean de grandeur naturelle.

2° Six petits tableaux représentant les principaux traits de la vie de la sainte Vierge.

3° Naissance de la Vierge.

SCHUT (Cornélius) : 1° La Vierge (grandeur naturelle).

2° L'Enfant-Dieu.

3° Buste de Saint Jean.

THÉOTOCOPULI (Dominique), dit *el Greco* : L'Arrestation de Jésus.

VALDES LEAL (Jean de) : 1° La Madone revêtant sainte Ildefonse de la chasuble.

2° Notre-Dame de la Piété (grandeur naturelle).

VARGAS (Louis de) : Buste de saint Jean, sur bois.

VECELLIO (Tiziano), dit *le Titien* : 1° *Ecce homo*, buste.

2° Bustes du Sauveur et de la Vierge. Noirs tous trois.

VELASQUEZ (Don Diego Rodriguez de Silva y) : 1° Deux marines (petite dimension), l'une avec des ballots et des buveurs sur le port ; l'autre avec des barques et quelques hommes sur le devant. Altérés.

* 2° Deux portraits, le premier d'un homme vêtu de noir, tenant un livre, — belle tête chauve aux deux mentons ; — le second d'une jeune femme un peu obèse, richement mise, tenant un éventail, la gorge demi-nue. On dirait qu'elle louche. Bons portraits, peu altérés.

VINCI (Léonard de) : Buste de sainte Vierge sur bois. Très-frais mais trop mal dessiné pour qu'on puisse l'attribuer à ce grand maître.

Vos (Martin de) : 1° Saint Antoine.

2° Saint Jérôme (grandeur naturelle).

ZAMPIERI (Dominique), dit *le Dominiquin :* Deux anges (petite nature.

ZURBARAN (François) : 1° Saint Albert assis et regardant la Madone qui apparaît dans le ciel, à droite. Le saint est laid, et son manteau blanc est disgracieusement fermé par une agrafe. Marie est jolie, mais trop petite.

2° Sainte Juste, et 3° sainte Rufine, toutes deux à mi-corps, une main sur la poitrine, les yeux au ciel. Assez bons tableaux sur bois.

4° *Ecce homo*, demi-buste, un peu altéré.

5° Saint Augustin en costume d'évêque. Assis près d'une table, une plume dans une main, l'autre main au visage, il tourne vers e ciel un regard inspiré. Longue barbe noire.

* 6° Saint François en prière. Visage décharné et ascétique, bien éclairé. L'une de ses mains et le crucifix placé devant lui reçoivent aussi une belle lumière.

7° Autre saint François. Mauvais.

ARTICLE VI — COLLECTION PARTICULIÈRE DE LOPEZ-CEPERO (DON MANUEL), DOYEN DE LA CATHÉDRALE, MAISON DE MURILLO, RUE LOPE DE RUEDA, n° 7

ALLEGRI (Antoine), dit *le Corrége :* 1° Petite sainte Famille. Marie assise présente le sein à l'Enfant Jésus, que distrait le petit saint Jean survenant à droite. Je n'ai reconnu dans cette toile, assez jolie du reste, ni les physionomies, ni le coloris du Corrége.

2° Descente de croix. Même doute sur l'auteur.

BOCANEGRA (Anastase) : 1° Deux enfants.

2° Le Dernier soupir du Christ. Faibles.

CALIARI (Paul), dit *Véronèse* : 1° Résurrection de Lazare. 2° Deux portraits. Le tout noirci.

CAMPAGNA (Pierre) : Quatre tableaux sur bois : 1° Saint Come. 2° Saint Damien. 3° Saint Léandre, et 4° Sainte Herménégilde. Médiocres.

* CANO (Alonso) : Christ en croix, chef-d'œuvre, dit-on. Nous convenons que cette composition a du mérite au double point de vue du relief et du clair-obscur, mais la tête inclinée est devenue si noire qu'on ne peut plus distinguer les traits de l'auguste victime et à plus forte raison en saisir l'expression. D'ailleurs, le sang coulant en abondance des mains, de la poitrine et traversant toute la toile, déparerait la plus belle œuvre.

CARREÑO (Don Juan) : 1° Saint Isidore.

2° Saint Jean de Dios, récollet couronné d'épines et tenant l'Enfant Jésus.

CASTILLO (Juan del) : 1° Annonciation. 2° Sainte Famille. Faibles.

DYCK (Antoine van) : Petite Déposition de Christ, esquisse.

HERRERA (François) le Jeune ; esquisse.

HERRERA (François) le Vieux ; esquisse.

INCONNUS (Auteurs) : 1° Deux Madeleine.

2° Saint Dominique. 3° Sainte Thérèse. 4° Deux esquisses des têtes de saint Jérôme et de saint Augustin. 5° Plan de Bréda avec des troupes artistement peintes sur le bord inférieur du cadre. Ce dernier tableau a servi, dit-on, à Velasquez pour sa composition de la Reddition de Bréda (las Lanzas) du Musée Royal de Madrid.

IRIARTE (Ignace) : Six paysages. Faibles.

JUANES (Vincent Jean de) : 1° Saint Christophe traversant un gué avec l'Enfant Jésus sur ses épaules.

2° Saint Sébastien attaché à un arbre et percé de flèches.

Toiles bien dessinées et d'un bon coloris.

* 3° Calvaire, en trois compartiments. Le Christ est placé dans la partie élevée et au milieu : les deux autres croix n'y sont pas. Sur le devant, peuple, soldats. Fond de paysage. Beau tableau dont les couleurs ont conservé toute leur vivacité. La figure principale est surtout bien traitée et bien éclairée. Le seul reproche à faire à cette œuvre est sa disposition nuisant à la perspective.

CRANACK (Lucas Sander ou Müller), le Vieux : Madone. C'est

une jeune blonde fraîche, à la physionomie allemande et empreinte de douceur. Ses beaux cheveux, tirant sur le jaune, tombent en tresses sur ses épaules. Un très-joli voile de gaze posé sur sa tête s'avance jusqu'au milieu du front. Devant elle, l'Enfant Jésus mord à même d'une grappe de raisin.

MORALES (Louis de), surnommé *le Divin* : 1° Jésus-Christ portant sa croix (demi-figure). 2° *Ecce homo* à mi-corps. 3° Sainte Famille. Tous trois sur bois. Noircis.

MOYA (Pierre de) : Sainte Madeleine. Altéré.

* MURILLO (Bartolome-Esteban) : 1° *Ecce homo*, buste. Les mains liées sont croisées sur la poitrine. De l'une il tient le roseau et de l'autre le bord de son manteau d'écarlate. Ce buste, presque nu, est magnifique de couleur, de lumière et de relief. Il serait impossible de mieux rendre les chairs. La tête, un peu penchée en avant, est souverainement belle : seulement les ombres en sont noircies. Ce précieux tableau, où l'auteur semble avoir voulu surpasser Morales en l'imitant, est mis sous verre et sous volets.

* 2° L'Enfant Jésus nu et endormi, répétition ou original mais dans des proportions plus grandes, du tableau de M. Leaniz ci-avant décrit. Comme cet enfant dort bien ! quels reliefs et quelle lumière ! Murillo est, selon nous, le premier peintre d'enfants.

Ces deux toiles sont les plus belles de cette collection.

3° *Mater dolorosa*, buste. Elle est vêtue d'une robe rouge et porte sur la tête un voile blanc que recouvre une draperie noire. Son visage, empreint de tristesse, est charnu et plutôt agréable, gracieux, que d'une beauté parfaite. Marie lève les yeux vers le ciel et sa bouche entr'ouverte formule une prière. Ce buste est-il bien de Murillo ?

4° Saint Joseph assis et tenant entre ses jambes Jésus, enfant de cinq à six ans.

Ces deux derniers tableaux sont d'un coloris qui les ferait prendre pour des esquisses à la détrempe.

5° Martyre de saint Pierre, premier inquisiteur, esquisse (petite dimension). Il est à genoux et montre à un ange planant dans l'espace l'homme du peuple qui, placé derrière lui, le saisit par la robe et lève le glaive sur lui. Cette composition est loin de valoir celle du Titien placé à Venise dans l'église des saints Jean et Paul. (Voir *Revue des Musées d'Italie*, p. 422.)

6° Buste de Vierge semblable à celui de la Conception du musée de la Merced (13°). Est-ce bien un original ?

7° Copie en petit de la Conception du Louvre.

8° Petit Christ sur une croix de bois.

9° Portrait de l'auteur. C'est bien la physionomie d'un homme de génie. Son front, ses yeux, les sourcils relevés, annoncent une vive imagination. La tête est forte, énergique ; mais sa bouche, ses pommettes saillantes, et son air plutôt dur que sensible, annoncent une origine gothique plutôt que mauresque.

10° Sainte Vierge.

11° Sainte Madeleine, très-beaux bustes.

12° Saint François de Paule. 13° Saint Antoine.

14° Esquisse de l'ange gardien dont le tableau se trouve dans la cathédrale (voir ci-avant).

15° Petit saint Jean assis, tenant sa longue croix de roseau et s'appuyant sur son agneau, répétition ou plutôt copie de celui de Madrid (voir ci-avant, n° 4).

16° Tête de Christ au roseau.

17° Le Sauveur, buste. Il tient un globe d'une main, l'autre levée. Belle toile.

18° Saint Augustin à genoux, les bras ouverts, les mains portées en avant, les yeux au ciel (petite dimension) ; esquisse sans doute. Sa tête est parfaitement dessinée et éclairée. Le reste est devenu noir.

MURILLO (École de Barthélemy-Étienne) : 1° Deux bustes de saintes Juste et Rufine, tenant chacune un vase en terre.

2° Saint Joseph tenant l'Enfant Jésus.

* REMBRANDT (Paul van Ryn) : 1° Descente de croix, petite esquisse d'un grand mérite. La lumière projetée par le corps du Christ éclaire le drap sur lequel on le descend, et cependant ce corps blanc se détache très-bien du linge. Le tableau est, je crois, au musée de Munich.

2° Judith et Holopherne (petite dimension). Ici se retrouvent les qualités et les défauts de ce peintre original. L'héroïne, debout et nous tournant le dos, lève, en baissant la tête, le cimeterre sur le général ennemi qu'elle saisit par un bras, tandis que sa vieille servante le maintient par l'autre bras. Holopherne est étendu sur le dos. Il y a du mouvement et de beaux effets de lumière ; mais les poses et les visages sont dépourvus de beauté. De plus, les parties ombrées ont noirci.

3° Salomé portant dans un plat la tête de saint Jean-Baptiste dont le corps gît à terre ; petite esquisse, aux ombres épaissies, avec de puissants effets de lumière. Mais les têtes sont trop vulgaires.

Reni (Guido), dit *le Guide* : 1° Marie allaitant Jésus. L'Enfant se jette avec avidité sur le sein gonflé qu'on lui présente. J'ai peine à reconnaître ici le style du Guide.

2° Adam et Ève chassés du Paradis.

Ribera (le chevalier Joseph de) : Une Piété.

2° Saint Jérôme.

Rosa (Salvator) : Trois petits paysages et une bataille : le tout altéré par le noir.

Rubens (Pierre Paul) : 1° Quatre tableaux sur bois représentant chacun un des docteurs de l'Église. Il y en a trois que je crois être de Rubens; mais le quatrième (saint Ambroise) ne peut lui être attribué.

* Sanzio (Rafaelo), dit *Raphaël :* Son portrait, dit-on. Cette toile, placée au fond d'un corridor, m'a fort intriguée. Qu'on se figure une tête de jeune homme imberbe parfaitement conservée et emprisonnée dans une couche de noir cachant même presque entièrement sa coiffure, que je crois consister en une toque, sans pouvoir l'affirmer. Le visage de face, ouvrant sur nous ses grands yeux noirs, est très-beau et très-énergique. Il annonce une force de volonté qui en impose. Ce n'est pas là Raphaël, dont la physionomie bien connue est empreinte de bienveillance et d'une douce mélancolie. Je ne crois pas non plus que le portrait ait été peint par lui; je le prendrais plutôt pour un Bronzino. Quoi qu'il en soit, ce simple visage fort bien peint est un des morceaux les plus précieux de la galerie.

Schut (Cornélius) : Tableau médiocre.

Séville (École de) : Assez jolie Madone.

Sirani (Élisabeth) : *Ecce homo.*

Sneyders, frère de François : Grand tableau de fruits et de fleurs.

Tibaldi (Peregrino) ou Peregrin de Peregrini : Esquisse du Martyre de saint Laurent, dont l'original était placé au maître-autel du couvent de l'Escurial.

Valdes-Leal (Jean de) : 1° Deux anges de grandeur naturelle. 2° Tête de saint Jean, et 3° Tête de saint Paul. Médiocres, altérés.

Varela (Jean de) : Conception.

Vargas (Louis de) : 1° Sainte Lucie. 2° Sainte Barbe. 3° La Vierge lisant. 4° Apparition du Christ à la Vierge Marie.

* Velasquez (Don Diego Rodriguez de Silva y) : Quatre gentilshommes debout sous une arcade (figure d'un pied). Paysage. Excellent, mais noirci.

2° Nativité, l'un des premiers ouvrages de l'auteur.

Zampieri (Dominique), dit *le Dominiquin* : Piété. Mauvaise toile.

Zurbaran (François) : 1° Sainte Famille. 2° Saint François. 3° La Vierge. 4° Deux Martyres tout petits : le tout plus ou moins altéré.

TOLÈDE

CHAPITRE PREMIER

Monuments

1° Cathédrale. Fondée par saint Eugène, premier évêque de Tolède, elle fut convertie en mosquée lors de l'invasion des Maures, puis détruite et rebâtie par saint Ferdinand. Son style est gothique. Huit portes ornées avec art y donnent entrée. Celles de la façade sont désignées par les noms suivants : 1. de l'Enfer, 2. du Pardon, 3. des Écrivains ou du Jugement. Il y a cinq grandes nefs séparées par quatre-vingt-huit piliers, formés chacun d'un groupe de dix colonnes élancées. La chapelle Mozarabe a pour tableau une Conception d'un bon dessin exécuté en mosaïque.

2° Cloître attenant à la cathédrale. Il est riche en vieux manuscrits remarquables par leurs enluminures.

CHAPITRE II

Sculpture

BERRUGUETE (Alonzo). — Cathédrale : Sculptures de la Silleria.
BOURGOGNE (Philippe de), auteur de partie de ces sculptures.

VALENCE

CHAPITRE PREMIER

Monuments

1° La cathédrale reconstruite en 1262 sur les anciennes fondations d'un temple romain dédié à Diane, ayant ensuite servi d'église et de mosquée. Elle est surmontée d'une tour octogone de 45 mètres 76 centimètres de hauteur. La largeur de chacun des huits pans est de 5 mètres 72 centimètres ; de sorte que son élévation est égale à sa circonférence. Son extrémité est une plate-forme entourée d'un riche balcon en pierres et sculpté à jours. Au milieu de cette terrasse, s'élève un petit campanile pour la cloche de l'horloge. L'église a trois nefs voûtées soutenues par vingt-cinq piliers carrés formés de pilastres à chapiteaux corinthiens, avec une coupole octogone au transept. Cette cathédrale possède une grande quantité de reliques, d'objets précieux et d'archives intéressantes. Elle est, en outre, riche en tableaux dont nous donnerons la description à l'article 2 du chapitre III.

2° L'*Audiencia*, édifice du XVIe siècle, présentant une façade de 18 mètres de longueur et de 26 mètres de hauteur. Les principales salles sont ornées de portraits d'anciens députés de Valence.

3° Le palais *Arzobispal* (archevêché) communiquant par un pont à la cathédrale. Sa chapelle renferme quelques peintures peu importantes.

4° Fabrique de cigares dans le genre de celle de Séville, mais

moins importante. Elle occupe, dit-on, 1,500 femmes. Son escalier, à double palier, est très-beau.

5° L'Hôtel-de-Ville (Casa de la ciudad). Le grand salon se distingue par la profusion de ses ornements et de ses sculptures capricieuses. Beaux et riches plafonds.

6° La Bourse (*la lonja de la Seda*) bâtie sur l'emplacement d'un ancien et somptueux *alcazar* qui fut occupé par Chimène, veuve du Cid. Ce nouvel édifice est de style gothique pur et présente une façade de 54 mètres, divisée en trois parties. Le corps de droite se compose d'un beau salon où se réunit la chambre de commerce, d'un jardin et des bureaux. Le corps de gauche est occupée par l'immense salle destinée aux marchands. Elle présente un quadrilatère ; sa porte, formée d'arcs concentriques, est coupée par une mince colonnette. Cette porte, autrefois ornée d'anges, d'animaux et de feuillages, est aujourd'hui défigurée par un affreux badigeon. Le corps central est une espèce de tour plus élevée que le reste de l'édifice ; le bas est une chapelle et le haut sert à loger les détenus.

CHAPITRE II

Sculpture

Sur une petite place publique, on a érigé à Jean de Juanes une statue de médiocre exécution.

CHAPITRE III

Peinture

—

ARTICLE Ier — MUSÉE.

* BORRAS (Frère Nicolas) : 1° Christ en croix. Saint François, en habit de capucin, tient le bas du corps de Jésus dans ses bras ; sa

tête levée exprime une vive douleur : tête en raccourci bien peinte et bien éclairée. A gauche, un ange, aux traits communs et au bras musclé, lève une couronne au-dessus de la tête du Sauveur. Un second ange, à droite, joue de la viole. Ce tableau, qu'on donne comme le chef-d'œuvre du peintre, brille plutôt par les effets de lumière que par le bon goût.

2° *Ecce homo.* Assez bon. Bras droit très-bien éclairé.

3° Sainte Famille mieux conservée que ne le sont les deux toiles précédentes, mais leur étant encore inférieure quant aux types des visages. L'Enfant Jésus saisit le voile qui entoure la tête de sainte Barbe et retombe sur sa poitrine. Les traits de la sainte et ceux de la Vierge sont par trop vulgaires.

4° Jugement dernier. Les réprouvés sont poussés dans l'enfer par des anges placés au milieu et à droite. A notre gauche, un autre ange tient un bienheureux par le bras et l'enlève vers le paradis. Dans les airs, anges portant les instruments de la passion. Au premier plan, un homme chauve, en costume de religieux, à genoux, la tête découverte, semble implorer l'un de ces anges. Ce personnage est le peintre lui-même. Son profil, au nez court, un peu épaté, n'a rien de distingué. Cette toile, assez bien conservée, est la première et la meilleure des dix qui se trouvent dans la galerie du rez-de-chaussée. Voici l'indication des neuf autres :

5° Le Saint-Esprit descendant sur Marie et sur les apôtres. Grande toile devenue presque entièrement noire.

6° Trois saints debout.

7° Trois autres saints aussi debout. Belle tête de saint Barthélemy tenant le couteau, instrument de son supplice.

8° Descente de croix.

9° Portrait du jeune Charles II à cheval.

10° Le Christ couronné d'épines.

11° Le Christ en croix.

12° Vierge au rosaire avec saint Vincent, patron de Valence et saint Dominique. Ce dernier reçoit un chapelet de la Madone.

13° Christ mort, les pieds sur notre globe. Il est soutenu par Dieu le Père coiffé de la mitre papale.

ESPINOSA (Jacinto-Geromino de) : 1° Jésus-Christ apparaissant à un religieux agenouillé. Dans les airs, Dieu le Père et anges. Ce moine en robe noire, la tête nue et chauve, est peint d'après nature. Le Christ s'avance près de lui, la main levée et lui adresse la parole. La tête de Jésus est belle et bien éclairée ; le reste est devenu noir.

* 2° Saint Pierre Pasqual donnant l'extrême-onction à sainte

Madeleine. Elle n'a pour vêtement qu'une robe en lambeaux. Son visage, levé avec onction vers l'hostie, a déjà la pâleur de la mort. A droite, religieux à genoux, que je crois être le commettant du tableau. A gauche, jeune homme fléchissant le genou ; son visage est éclairé de manière à produire une grande illusion. Mais ce qu'il y a de plus remarquable dans cette composition, c'est le saint debout, en costume de prêtre officiant. Son profil plein de vie se distingue par un air digne et calme. Sa belle tête blanchie par l'âge se détache très-bien et fixe l'attention. Ce tableau, moins noir que le précédent, et d'un meilleur style, pèche aussi néanmoins par l'altération des demi-teintes.

INCONNUS (Auteurs) : 1° Cène. Jésus au milieu, tenant une hostie, dirige son regard au loin vers le ciel : tête bien éclairée, mais manquant de noblesse. Bonne perspective.

2° Flagellation.

Ces deux toiles sont de quart de nature.

3° Autre Cène plus petite et plus altérée, mais meilleure que la précédente. La tête du Sauveur est plus belle ; elle est un peu inclinée vers le plat qui se trouve devant lui, et sur lequel il avance une main. Un apôtre placé à son côté fait le même geste. Un autre plus âgé assis à droite, la tête levée et présentant un léger raccourci, est d'une grande vérité.

4° Deux martyrs. A gauche, saint Sébastien, les bras relevés et fixés à un arbre, y est encore retenu par une ligature au pied ; son corps est hérissé de flèches. A droite, autre jeune saint fixé à une croix en forme d'X et portant à la poitrine une blessure d'où le sang coule. Tous deux lèvent au ciel un regard résigné. Ils sont placés en face l'un de l'autre, ce qui ne produit pas un heureux effet : mais il y a du mérite dans le dessin de leurs corps nus et dans la façon dont ils sont éclairés.

* JUANES ou JOANES (Vincent Jean de), dont le nom de famille serait Macip, d'après M. Viardot ; mais on ne le désigne jamais en Espagne sous ce dernier nom : 1° Buste de Christ sur fond d'or, tenant de la droite une hostie et de la gauche un calice. Il porte les cheveux longs ; sa barbe d'un châtain tirant sur le roux, est presque blonde sous la lèvre inférieure ; elle fait illusion. Belle tête du type jupitérien.

* 2° Même sujet aussi sur fond d'or. Ici le coloris est mieux conservé ; la physionomie est plus gracieuse. Toutefois le précédent annonçant plus de noblesse, de profondeur, de mélancolie et autant de bonté, nous paraît préférable.

* 3° *Ecce homo*, original ou répétition de celui de la sacristie

de la Cathédrale ci-après mentionné. Ce qui nous ferait penser qu'il est l'original, c'est que le bras droit, bien éclairé, est mieux dessiné et que le visage est d'un contour moins sec. Le regard est horizontal et la bouche entr'ouverte. Belle expression.

* ZURBARAN (François) : Saint Benoît en robe blanche avec capuchon sur la tête. Il est agenouillé et tient des deux mains une tête de mort. Son visage de profil est d'un bon style et bien éclairé; on s'aperçoit qu'il a dû l'être mieux encore dans le principe. L'effet de lumière sur sa main gauche et sur sa robe produit une grande illusion. Le fond de paysage est aujourd'hui tout noir.

Le Musée de Valence contient encore un certain nombre de vieilles toiles si altérées ou si défectueuses, que nous n'avons pas cru nécessaire d'en donner la description.

ARTICLE II — PEINTURES DE LA CATHÉDRALE

BELLINI (Jean) : Déposition de Christ (demi-nature). Bonne toile.

INCONNUS (Auteurs) : 1° Adoration des bergers. La Vierge adore à genoux l'Enfant Jésus couché sur le dos. A droite, bergers prosternés. Saint Joseph est sans doute caché à gauche dans l'ombre noircie par le temps. Le Messie, dont le corps est lumineux, et la Vierge sont seuls en évidence aujourd'hui; et c'est dommage, car la composition est d'un bon style. Une particularité s'attache à cette toile : une mouche a été peinte sur le front de Marie. Il en est qui attribuent le tableau, d'autres la mouche seulement, à Raphaël. Je ne crois ni à l'une ni à l'autre de ces versions, dont la dernière rappellerait la mouche peinte par Metzys à son retour d'Italie sur un tableau de son ancien maître d'Anvers, qui, charmé de son talent, lui accorda sa fille en mariage.

2° Sacrifice d'Abraham. Le père est mal peint. Le fils serait bien s'il était rendu à la lumière par un restaurateur habile.

* JUANES (Vincent-Jean de) : 1° Beau Christ couronné d'épines et tenant le roseau (demi-figure). Belle lumière, surtout au bras droit et au manteau d'écarlate. Du reste, ce bras est trop maigre, et certaines ombres semblent maladroitement posées à son bord extérieur. La tête un peu penchée, Jésus a les yeux fixés vers la terre. Il est très-beau, mais d'un coloris un peu sec. Ce tableau est enchâssé dans un meuble et couvert d'une toile. On en fait un

grand cas à Valence comme objet religieux, et aussi comme œuvre d'art.

2° Sainte Famille (demi-figures). Saint Jean, dont on ne voit que le haut du corps, présente une fleur à Jésus, qui se penche pour la saisir. Marie tenant son fils par une épaule et par le dessous d'un pied, regarde, les yeux à demi baissés, le petit saint Jean qu'on doit supposer agenouillé. Saint Joseph s'incline pour contempler les Bambini. A gauche, sainte Elisabeth. Il y a plusieurs reproches à faire à cette composition. Elle n'offre que des demi-figures, — celle de Jésus excepté, — et resserre trop de personnages en un petit espace. La tête de la Vierge est jolie, mais le coloris trop uniforme, trop sec, nuit à l'illusion. Saint Joseph et sainte Élisabeth ont un sourire forcé. En général, les grands maîtres les représentent sérieux, et Léonard de Vinci a seul le droit de faire sourire sainte Élisabeth. Le sérieux convient aux femmes âgées. Du reste, le *Bambino*, bien éclairé, exprime on ne peut mieux, par son air et son attitude, ce vif désir, cette joie bruyante que produit le don d'une simple fleur fait à un enfant qui n'y pensera plus dans un instant.

* 3° La Cène (tiers de nature) : Le Christ, assis au milieu de la table, tient une longue hostie d'une main et appuie l'autre sur l'épaule du jeune saint Jean. Celui-ci pose la tête sur la poitrine de son divin Maître. Judas, assis à l'extrême droite, étale sur la table la bourse qu'il devrait cacher. Les autres apôtres sont agités. Les uns se lèvent et s'avancent vers le Christ, les mains jointes ou une main sur le cœur ; ils protestent de leur dévoûment ; d'autres s'entretiennent entre eux, et les derniers regardent le Sauveur avec émotion ou avec l'expression de la surprise. Il y a de l'effet et de la lumière dans ce cadre encore trop étroit ; mais Juanes ne brille pas par la perspective.

4° Au-dessus des fonts baptismaux, Baptême de Jésus.

* MURILLO (Barthélemy-Étienne) : Déposition de Christ. Le corps mort est étendu à terre, le haut relevé, la tête sur un genou de Marie assise ; le sang coule encore de la poitrine. La Vierge tourne, en ouvrant les bras, sa belle tête vers le ciel : touchante expression de douleur morale. Le corps de Jésus et le visage de sa mère sont bien dessinés et bien éclairés. Madeleine, agenouillée à gauche, les cheveux épars sur les épaules, tient une des mains du Sauveur et la rapproche de ses lèvres. Deux autres Marie debout, mais le corps plus ou moins incliné vers le Christ, versent des larmes en le regardant. Nicodème et Joseph d'Arimathie, coiffés tous d'eux du turban, paraissent se concerter sur les me-

sures à prendre pour l'inhumation. A droite, groupe d'anges attristés. Très-belle composition, malheureusement noircie dans les parties ombrées.

RIBALTA (Juan de) : 1° Saint Jean-Baptiste, assis et tenant sur ses genoux sa longue croix de roseau ornée du liston. Sa tête, levée de notre droite à notre gauche, présente un heureux raccourci ; elle est d'ailleurs d'une belle expression. A droite est l'agneau.

2° Saint François recevant les stigmates. Debout, la tête et les bras levés vers le ciel, il est frappé par cinq rayons lumineux qui lui impriment les marques des plaies du Christ. Son visage maigre est embelli par son expression de foi ardente.

Ces deux bonnes toiles ont tourné au noir.

3° Saint Vincent de Furet, malade.

4° La Cène.

5° Sainte Famille.

SAVYI (Jean-Baptiste) da Sassoferrato : Tête de Vierge placée sur l'autel de saint Michel. De son type ordinaire.

VALLADOLID

CHAPITRE PREMIER

Monuments

Cathédrale non achevée, genre renaissance ; sa façade est d'ordre dorique. Des quatre tours qui devaient surmonter l'édifice, il n'en a été érigé qu'une : encore s'est-elle écroulée en 1841. L'intérieur est d'une simplicité imposante.

CHAPITRE II

Sculpture

BERRUGUETE (Alonso) : Trois petites statues et des statuettes.

HERNANDEZ (Grégoire) : 1° Sainte Thérèse de Jésus, chef-d'œuvre, dit-on. 2° Saint François. 3° Le Christ portant sa croix. 4° Vierge provenant du Carmen. 5° Saint Dimas le bon larron. 6° La Mort du Sauveur. 7° Baptême du Christ. 8° Mise au tombeau du Christ.

JUNI (Juan de) de Valladolid : 1° Mise au tombeau. 2° La Vierge Marie donnant le scapulaire à Simon Stock. 3° Saint Bruno. 4° Saint Antoine, premier ermite.

LEONI (Pompeo) : Deux statues en bronze doré, du duc et de la duchesse de Lerma.

CHAPITRE III°

Peintures du musée

Allori (Alexandre), dit *Bronzino* : Annonciation.

Bosch (Jérôme), Hollandais, qui vécut principalement en Espagne : Tentation de saint Antoine.

Cardenas (B.) : 1° Adoration des mages. 2° Adoration des bergers. 3° et 4° Faits de la vie de saint Dominique.

Carducci (Vincent) : 1° Deux saint François. — 2° Saint Diego.

Dias (Diego Valentin) : 1° Le Jubilé de la Portioncule. — 2° Sainte Famille. — 3° Saint Élias.

Martinez (Jean) : Annonciation.

Ponte (Léandre da), dit *Bassano* : Saint Dominique faisant l'aumône.

Ribalta (attribué à Juan de) : Le Christ, la Vierge et Madeleine.

Ribera (Le chevalier Joseph de) : Saint Pierre.

Rubens (Pierre Paul) : 1° La Madone, assise sur un trône et entourée d'anges et d'enfants.

2° Saint Antoine de Padoue et l'Enfant Jésus.

3° Saint François et un frère lai.

Ces trois tableaux, nommés *las Fruensaldañas*, parce qu'ils ont appartenu aux religieuses du couvent de ce nom, situé près de Valladolid, ont été, dit-on, à Paris. Cependant ils ne figurent pas sur le catalogue du Louvre de 1814.

Velasquez (attribué à don Diego Rodriguez de Silva y) : Intérieur d'une taverne.

FIN.

TABLE

SCULPTURES ANTIQUES

Adrien (buste de l'empereur), p. 26.
Alexandre mourant (buste d'), p. 26.
Antinoüs (buste colossal d'), p. 26.
Apoxiomenos ou *Spumans* (plâtre de l'athlète dit), p. 26.
Argus et Mercure, groupe, p. 26.
Athlète, p. 26.
Castor et *Pollux*, groupe, p. 25.
Cérès (portrait de femme en), p. 26.
Faune portant un cabri, p. 26.
Faune de Praxitèle, 26.
Hercule Farnèse (plâtre de l'), p. 7.
Hermaphrodite couché, p. 26.
Jeune homme (statue de), p. 26.
Mercure endormant Argus (*voyez* Argus), p. 26.
Pandore ou *Psyché*, p. 26.
Taureau, p. 26.
Vache, p. 26.

SCULPTURES MODERNES

BERRUGUETE (Alonso), élève de Michel-Ange. Sculptures de la Silleria de la cathédrale de Tolède, p. 284, 292.
BOURGOGNE (Philippe de). Sculpture de la Silleria de la cathédrale de Tolède, p. 284.
GINES (Juan) de Valence. Massacre des Innocents, groupe en statuettes, p. 227.
HERNANDEZ (Grégoire) : 1° Sainte Thérèse ; 2° Saint François ; 3° Le Christ portant sa croix; 4° Vierge provenant du Carmen ; 5° Saint Dimas le bon larron ; 6° La Mort du Sauveur ; 7° Baptême du Christ ; 8° Mise au tombeau, p. 292.
INCONNUS (Auteurs) : 1° Saint Jérôme, p. 262. 2° Statue de Vincent-Jean de Juanes ou Joanes, p. 286.
JUNI (Juan de). 1° Mise au tombeau. 2° Vierge donnant le scapulaire à Stock. 3° Saint Bruno. 4° Saint Antoine, p. 292.
LEONI (Pompeo). Statues en bronze doré, du duc et de la duchesse de Lerma, p. 292.

MONTAÑEZ (Jean-Martinez) : 1° Saint Dominique pénitent. 2° Christ en croix, p. 262.
ROLDAN (Pierre) : 1° Portrait en pied de saint Ferdinand. 2° Sculptures du maître-autel de la chapelle de l'hôpital de la Charité, à Séville, p. 262.
TORREGIANO de Florence : Statue en argile de saint Jérôme, p. 263.

PEINTURE

ADRIENSEN (Alexandre), né à Anvers, en 1628, p. 27, 231.
ÆYCK (van), p. 27.
ALBANE (l'). *Voyez* ALBANI.
ALBANI (François), dit *l'Albane*, né à Bologne, le 17 mars 1578, mort le 4 octobre 1660. Élève de Denis Calvaert et des Carrache, p. 27, 231.
ALBANI (École de François), p. 28.
ALLEGRI (Antoine), dit *le Corrége*, né à Correggio en 1494, mort le 5 mars 1534. Élève de Lorenzo Allegri son oncle et d'Antoine Bartoletti, p. 28, 226, 231, 278.
ALLEMANDES (Écoles), p. 29.
ALLORI (Alexandre), dit *il Bronzino*, né en 1535, mort en 1607, neveu et élève d'Angelo Bronzino, p. 30, 293.
ALLORI (Christophe), dit *il Bronzino*, né à Florence, le 17 octobre 1577, mort en 1621. Élève de son père Alexandre, de Sancti di Tito et de Louis Cardi, p. 30.
ALLORI (École de Christophe), p. 30.
ALSLOOT (Denis) : Florissait dans le XVI° siècle et fut le peintre de l'archiduc Albert, p. 30, 232.
AMERIGHI (Michel-Ange), dit *le Caravage*, né à Caravaggio en 1569, mort à Porto-Ercole, en 1609. Fut son seul maître, p. 30, 275.
AMICONI (Don Santiago), né à Venise et vint en Espagne en 1747, au service du roi Ferdinand VI. Mort à Madrid en 1752, p. 31.
ANGUISCIOLA ou ANGUISOLA (Lucie), née de famille noble à Crémone au commencement du XVI° siècle, morte vers l'an 1568. Élève de sa sœur Sophonisbe, p. 31, 232.
ANTOLINEZ (Don José), né à Séville en 1639 ; mort à Madrid, en 1676. Élève de François Rizi, p. 31 232.
APARICIO (Don José), né à Alicante en 1773, peintre de la cour en 1815 et mort à Madrid en 1838, élève de David, p. 31.
ARDEMANS (Théodore) et BOCANEGRA (Athanase), p. 20.
ARELLANO (Juan de), né à Santorcaz en 1614 ; mort à Madrid en 1676, p. 31, 232, 275.
ARIAS (Antoine), né à Madrid, et décédé en 1684. Élève de Pedro de las Cuevas, p. 31.
ARTOIS (Jacques van), né à Bruxelles en 1613 ; mort en 1665. Élève de Jacques Wildens, p. 31.
BALKEMBURG (Luc), p. 232.
BARBALUNGA (Antoine Ricci dit). *Voyez* RICCI.
BARBARELLI (Georges), dit *il Giorgione*, né à Castel-Franco ou à Viselago en 1477, mort en 1511. Élève de Jean Bellini, p. 32.
BARBIERI (Jean-François), dit *il Guercino* (le Louche), ou le Guerchin, né à

Cento le 8 février 1591; mort en 1666. Élève du Crémonini et
de Benoît Gennari, p. 2, 33, 208, 232.
BARROCCI ou BAROCCIO (Frédéric), dit *dei Fiori d'Urbino,* né à Urbino en
1528, mort le 30 septembre 1612. Élève de François Menzocchi
et Battista Franco, p. 35, 208.
BARROCCI (École de Frédéric), p. 35.
BASANTE (Barthélemy), p. 35.
BASSANO (François da Ponte, dit). *Voyez* PONTE (da).
BASSANO (Jacopo da Ponte, dit). *Voyez* PONTE (da).
BASSANO (Léandre da Ponte, dit). *Voyez* PONTE (da).
BATTONI (Pompeio Girolamo), né à Lucques en 1708, mort à Rome en 1787.
Élève de Gio-Dominico Brugieri et de Gio-Dominico Lombardi,
p. 35, 226.
BAUBRUN (Louis, Henri et Charles), florissaient à Paris en 1600, p. 35.
BAYEU (Don François), né à Saragosse en 1734; mort à Madrid en 1795. Élève de
Luzan, p. 36.
BECERRA (Gaspard), p. 20.
BEEXTRATE ou BEERSTRAETEN (A. Jean). On sait seulement qu'il était contem-
porain d'Adrien van der Velde, qui fit souvent, vers 1664, les
figures des paysages de Beextrate, mort en 1681, 1685 ou 1686.
p. 36.
BELLINI (Jean), né en 1406, mort en 1516. Élève de son père Jacques, p. 36, 289.
BERETTINI (Pierre) da Cortona, dit *Pierre de Cortone.* Né à Cortone le 1er novem-
bre 1596; mort à Rome le 16 mai 1669. Élève d'André Comodi
et de Baccio Ciarpi, p. 37, 232.
BERGHEM (Nicolas), né à Harlem en 1624, y décédé le 18 février 1683. Élève de
son père, de van Goyen, de J. B. Weenix, etc., p. 36.
BILLEVORS (H.), p. 37.
BOCANEGRA (Athanase), élève d'Alonso Cano, p. 20, 275, 279.
BOCK, ou peut-être BOSCH (Jérôme). *Voyez* BOSCH.
BOEL (Pierre), frère de Jean-Baptiste et fils de Jean, né à Anvers en 1625, élève
de Snayers, p. 37.
BOLONAISE (École), p. 2, 37.
BONACORSI (Pierre), dit *Périno del Vaga,* né en 1500, mort en 1547. Élève
de Raphaël, p. 233.
BONITO (José), né à Castellamare en 1705, p. 38.
BORDONE (Paris), né à Trévise en 1500, mort à Venise le 19 janvier 1570.
Élève du Titien et imitateur du Giorgione, p. 38.
BORIT (P.), p. 38.
BORRAS (frère Nicolas), mort à 80 ans, p. 286.
BOSCH (Jérôme), né à Bois-le-Duc vers le milieu du XVe siècle. Passa une partie
de sa vie en Espagne, p. 38, 233, 293.
BOSK. N'est-ce pas le même que le précédent ? p. 233.
BOSMAN (Antoine), p. 39.
BOTH (Jean), surnommé *Both d'Italie,* né à Utrecht en 1610; élève d'Abraham
Bloemaert, p. 39.
BOUDEWINS, ou *Boudewyns* (Antoine-François), florissait vers 1700, p. 40.
BOURDON (Sébastien), né à Montpellier en 1616, mort à Paris le 9 mai 1671.
Élève de Barthélemy, puis étudia à Rome, p. 40.
BOURGUIGNON (Jacques-Courtois, dit le). *Voyez* COURTOIS.
BRAMER (Edouard), né à Delft, en 1596. École hollandaise, p. 40.
BRAUWER (Adrien), né à Harlem en 1608, mort à Anvers en 1640, élève de
Franck Hals, p. 41, 226.
BRAUWER (Style d'Adrien), p. 41.

17.

BREUGHEL (Jean), dit *de Velours*, né à Bruxelles en 1569 ou 1575 ou 1589, ou 1608, mort en 1625, 1640 ou 1642, p. 41, 233.
BREUGHEL (Style de Jean), p. 47.
BREUGHEL (Pierre), le Jeune, dit *d'Enfer*. Florissait vers le milieu du XVII^e siècle, mort en 1642. Elève de son père Pierre et de Gœkindt, p. 47.
BREUGHEL (Pierre), dit *le Vieux*, né à Anvers, à ce qu'on croit, en 1510, et mort en 1570. Elève de Pierre Kock, p. 47.
BRIL (Paul), né à Anvers en 1554; mort à Rome en 1625. Elève de Daniel Wostermans, p. 47.
BRONZINO (Angelo), pris par erreur pour un Allori, né à Florence vers 1502, mort en novembre 1572, p. 48.
BRONZINO (Alexandre Allori, dit le). *Voyez* ALLORI.
BRONZINO (Christophe Allori, dit le). *Voyez* ALLORI.
BUONAROTTI (Michel-Angelo), dit *Michel-Ange*, né à Florence en 1474, mort à Rome en 1564. Elève de Bertoldi, sculpteur, et du peintre Ghirlandajo, p. 48.
CAGNACCI (Guido Canlassi, dit). *Voyez* CANLASSI.
CALABRAIS (Mathieu Preti, dit le). *Voyez* PRETI.
CALIARI (Charles), dit *Véronèse*, fils de Paul, né à Venise en 1579, mort à Rome en 1596, élève de son père et de Jacopo da Ponte p. 48, 208.
CALIARI (Paul) dit *Véronèse*, né à Vérone en 1528, mort le 19 avril 1588, élève d'Antoine Badile son oncle, p. 49, 209, 215, 234, 279.
CALIARI (Ecole de Paul), dit *Véronèse*, p. 52.
CAMARON Y BONONAT (Don José), né à Ségorbe en 1730, y décédé en 1803, p. 52.
CAMPAGNA OU CAMPAÑA (Pierre). Vivait en l'an 1505, p. 268, 274, 279.
CAMPI (Bernard), né à Crémone en 1522, mort en 1590. Elève de Jules Campi et d'Hippolyte Costa de Mantoue, p. 52.
CANGIASI (Lucas), né à Moneglia, dans les Etats de Gênes en 1527, mort à l'Escurial en 1585. Elève de son père Jean, p. 52.
CANLASSI (Guido), dit *Cagnacci* (Cagneux), né à Castel-san-Archangelo en 1601, mort à Vérone en 1681, Elève de Guido Reni, p. 52.
CANO (Alonso), né à Grenade le 9 mars 1601, y décédé le 5 octobre 1667. Il fut aussi sculpteur et architecte et eut pour maîtres en peinture François Pacheco et Juan del Castillo, p. 21, 53, 226, 234, 253, 263, 268, 275, 279.
CANO (Ecole d'Alonso), p. 268.
CANTALLOPE, élève de Mengs, p. 2.
CANTARINI (Simon), dit *il Pesarese*, né à Oropezza, près de Pesaro, en 1612, mort à Vérone le 15 octobre 1648. Elève de Giacomo Pandolfini et de Claudio Ridolfi, p. 54.
CAPPUCINO (Bernard Strozzi, dit il). *Voyez* STROZZI.
CARABAJAL. *Voyez* Carbajal.
CARBAJAL ou CARABAJAL (Louis de), né à Tolède en 1534, mort vers 1600. Elève de Juan de Villoldo, p. 54.
CARDENAS (B.), p. 293.
CARDI (Louis) da Cigoli, né à Cigoli près de Florence le 12 septembre 1559, mort à Rome le 8 juin 1613, p. 54.
CARDUCCI (Barthélemy), né à Florence en 1560, mort au château royal du Pardo près Madrid en 1608. Elève de Frédéric Zuccari, p. 54, 227.
CARDUCCI (Vincent), né à Florence en 1578, mort à Madrid en 1638. Elève de son frère Barthélemy, p. 55, 215, 293.
CARNICERO (Don Antoine), né à Salamanque en 1748, mort à Rome en 1814, p. 55.

TABLE DES MATIÈRES.

CARRACCI ou le CARRACHE (Annibal), né à Bologne le 3 novembre 1560, mort à Rome le 16 juillet 1609, p. 56, 209, 234, 276.
CARRACCI (Augustin), né à Bologne en 1558, mort à Parme en 1601. Elève de Prosper Fontana, p. 57, 234.
CARRACCI (Louis), né à Bologne le 21 avril 1555, y décédé le 13 décembre 1619, Elève de Fontana et du Tintoret, p. 57, 234.
CARRACCI (Ecole des), p. 57.
CARRACHE. *Voyez* CARRACCI.
CARREÑO DE MIRANDA (Don Juan), né à Aviles (Asturies) en 1614, mort à Madrid en 1685. Elève de Pierre de las Cuevas, p. 57, 215, 227, 279.
CARREÑO (Style de Juan), p. 58.
CARRUCCI (Jacopo), dit *le Pontormo*, né à Pontormo en 1493; mort en 1558. Elève de Léonard de Vinci, d'André del Sarto, etc., p. 58.
CASTELLO (Félix), né à Madrid en 1602, y décédé en 1656. Elève de son père et de Carducci, p. 58.
CASTIGLIONE (Jean-Benoit), dit *il Greghetto*, né à Gênes en 1616, mort à Mantoue en 1670. Elève de Jean-Baptiste Paggi et d'André de Ferrari, p. 58.
CASTILLO (Antoine del), né à Cordoue en 1603, mort à Séville en 1667. Elève de Zurbaran, p. 59, 215.
CÁSTILLO (Jean del), premier maître de Murillo, p. 274, 276, 279.
CAVALUCCI, p. 234.
CAVEDONE (Jacob), né à Sassuolo (duché de Modène), vers 1577, mort en 1660. Elève des Carrache, p. 59.
CAXÈS (Eugène), né à Madrid en 1577, y décédé en 1642. Elève de son père Patrice, p. 59, 234.
CAXÈS, CAXESI ou CAXETE (Patrice), né à Arezo et conduit à la cour d'Espagne par Requesens, ambassadeur de Philippe II à Rome; mort à Madrid en 1612, p. 59.
CERCUOZZI (Michel-Ange), dit *des Batailles et des Bamboches*, né à Rome en 1600 ou 1602, mort en 1650. Elève de Pierre de Laar, du Gobbo et des Carrache, p. 59.
CEREZO (Mateo), né à Burgos en 1635, mort à Madrid en 1685. Elève de son père, p. 59, 216, 235, 253.
CESPEDES (Paul de), né à Cordoue en 1538, y décédé le 26 juillet 1608. Il fut en outre sculpteur et architecte. Elève du peintre Zuccari (ou Zuccheri), p. 268.
CESSI (Charles), ou CESSI DE RIETI, florissait à la fin du XVIIe siècle. Elève de Pierre de Cortone, p. 59.
CESTO ou SESTO (César da), p. 227.
CHAMPAIGNE (Philippe de), né à Bruxelles en 1602, mort à Paris le 12 août 1674. Elève de Bouillon, de Bourdeaux, et de Lallemand, p. 59.
CHIMENTI (Jacopo), da Empoli où il est né en 1554, mort en 1640. Elève de Tomasso de San-Friano, p. 60.
CIGNAROLI (Juan Bettino), né à Vérone en 1706, mort en 1770. Elève de Santi Prunato et de Balestra, p. 60.
CIGOLI (Louis Cardi da). *Voyez* CARDI.
CIMABUE (Jean), né à Florence en 1240, vivait encore en 1302, p. 274.
COCXIE. *Voyez* COXCIE.
COELLO (Alonso Sanchez), né à Benyfayro près Valence au commencement du XVIe siècle, mort à Madrid en 1590. Etudia en Italie, p. 60, 235.
COELLO (Claude), né à Madrid vers le milieu du XVIIe siècle, mort le 20 avril, 1693. Elève de François Rizi et de Carreño, p. 61, 209, 227.
COLLANTES (François), né à Madrid en 1599, y décédé en 1656. Elève de Vincent Carducci, p. 62.

COLYNS (attribué à David), p. 62.
CONCA (Sébastien), né à Gaëte en 1676 ou 1679, mort en 1764. Élève de Solimena, p. 62.
CONING (Philippe), né à Amsterdam, y florissait dans le XVII^e siècle, p. 62.
CONRADO. *Voyez* CORRADO.
COOSMAN (A), p. 62.
COOSEMAS (J. de), p. 62.
CORRADO ou CONRADO (Jaquinto), né à Molfeta en 1690, mort à Naples en 1765, Élève de Solimena et de Conca, p. 21, 62, 209.
CORREA, Castillan. Elève des anciens peintres flamands, puis ayant été étudier en Italie après la conquête de ce pays par Charles-Quint, p. 222, 235.
CORRÉGE (Antoine-Allegri, dit le). *Voyez* ALLEGRI.
CORTONE (Pierre Berettini, dit Pierre de). *Voyez* BERETTINI.
COSSIERS (Jean), né à Anvers en 1603. Élève de Cornelius de Vos, p. 63.
COSTER (Adam de), né à Malines, p. 63.
COTANE (Frère lai), p. 22.
COURTILLEAU, p. 63.
COURTOIS (Jacques), dit *le Bourguignon*, né en 162., mort en 1676. Élève des Carache, et de Falcone, p. 63.
COXCIE ou COCXIE (Michel), surnommé *le Raphaël flamand*, né à Malines en 1497, mort en 1592. Élève de van Orley, puis de l'Ecole romaine, p. 63.
COYPEL (Noël), né à Paris en 1628, y décédé en 1717. Élève de Poucet, de Vouet et d'Errard, p. 64.
CRANACH (Lucas Müller), né à Cranach en 1472, mort à Weimar en 1552 ou 1553. Élève de son père, p. 64, 279.
CRESPI (Benoît), né à Côme, florissait vers le milieu du XVII^e siècle, p. 64.
CRESPI (Daniel et non David), né à Milan en 1590, mort en 1630. Élève de J.-C. Procaccini et de Cerani, p. 64.
CRESTI (Dominique) da Passignano, près de Florence, né vers 1558, mort le 17 mai 1638. Élève de Macchiatti, de Naldini et de Zuccari, p. 235.
CRUZ (Manuel de la), né à Madrid en 1730, mort en 1792, p. 64.
DAMMESZ (Lucas), dit *Lucas de Leyde*, né à Leyde en 1491 ou 1494, mort en 1533. Élève de son père Hugues et d'Engelbrechtsen, p. 65.
DAMMESZ (Ecole et style de Lucas), p. 65.
DANIEL DE VOLTERRE. *Voyez* RICCIARELLI.
DEL SARTO ou DELSART (André). *Voyez* VANNUCCHI.
DIAS (Diégo Valentin), p. 293.
DOLCI (Charles), né à Florence en 1616, mort en 1686. Élève de Jacques Vignali, p. 276.
DOMINIQUIN (le). *Voyez* ZAMPIERI.
DOSSO-DOSSI, né à Dozzo, en Ferrarais, vers 1479, mort après 1500. Élève de Lorenzo Costa, p. 235.
DROOCH SLOOT (J. Cornelius), né en Allemagne, à ce qu'on croit, au commencement du XVII^e siècle, p. 65.
DUGHET (Gaspard), dit *le Poussin* (il était son beau-frère), né en 1613, mort en 1675. Élève de Nicolas Poussin, p. 65, 235.
DURER (Albert), chef de l'école de la haute Allemagne, né à Nuremberg en 1470 ou 1475, mort en 1528. Élève de Michel Vohlgemuth, p. 66, 216.
DYCK (Antoine van), né à Anvers le 22 mars 1599, mort à Blackfriars près de Londres le 9 décembre 1641. Élève de van Balen et de Rubens, p. 67, 209, 235, 276, 279.
DYCK (Style d'Antoine), p. 70.
EECKOUT ou HECKOUT (Gerbrandt van den), né à Amsterdam le 19 août 1621, mort le 22 juillet 1674, p. 236.

ELSHEYMER (Adam), né à Francfort en 1574, mort à Rome en 1620. Élève d'Offenbach, p. 70.
EMPOLI. *Voyez* CHIMENTI da.
ERMITE (l'). *Voyez* SWANEVELT.
ESCALANTE (Jean-Antoine), né à Cordoue en 1630, mort à Madrid en 1670. Élève de François Rizi (ou Ricci), p. 70, 236.
ESPAGNOLE (École), p. 71.
ESPAGNOLET (l'). *Voyez* RIBERA.
ESPINAR (Juan de), p. 263.
ESPINO ou ESPINOSA. *Voyez* ESPINOSA.
ESPINOS (Benoît), était directeur de l'Académie de peinture de Valence vers 1828, p. 71.
ESPINOSA (Joachim-Jérôme de), né à Valence, mort en 1680. Élève de Ribalta, p. 71, 209, 287.
ESQUIBAL, peintre moderne, p. 217.
EYCK (Gaspard van), né à Anvers. Florissait dans le XVIIe siècle, p. 71.
EYCK (Jean van), né à Eyck nommé depuis *Ouden* ou *Alden-Eyck* (Limbourg), vers 1370 ou 1390, mort à Bruges en juillet 1441, p. 71, 217.
EYCK (École de Jean van), p. 71.
EYCKENS (Catherine), p. 72.
EYCKENS (François), p. 72.
EZQUERRA (Jérôme-Antoine). Florissait au commencement du XVIIIe siècle. Élève de Palomino, p. 72.
FALCONE (Aniello), né à Naples en 1600. Élève de Ribera et condisciple de Salvator Rosa, p. 72.
FLAMANDE (Ecole), p. 73.
FLORENTINE (Ecole), p. 74.
FLORIS (Frans ou François Vriendt, dit *Frans*). *Voyez* VRIENDT.
FONTANA (Lavinia), fille et élève de Prosper Fontana, qui fut lui-même élève d'Innocent da Imola et maître de Louis Carrache; née à Bologne en 1542, morte en 1614, p. 209.
FOUQUET, p. 236.
FRACANZANI (César), né au commencement du XVIIe siècle, mort en 1657, p. 74.
FRANÇAISE (École), p. 74.
FRANCK (Constantin), né à Anvers en 1660, p. 74.
FRANCK (Dominique). Aucune notice sur ce peintre, p. 74.
FRANCK (Jean-Baptiste). Aucune notice sur ce peintre, p. 236.
FRANCK (Pierre-François), né à Malines en 1600, y décédé en 1654, p. 75.
FRANCK (Sébastien), né vers 1573. Élève d'A. van Oort, p. 236.
FRANCK (Style des), p. 75.
FRANCK-FLORIS. *Voyez* VRIENDT
FRIS (Pierre), né à Delft, à ce qu'on croit; florissait au milieu du XVIIe siècle et voyagea en Italie, p. 75.
FURINI ou FURINO (François), né vers 1600, mort en 1649, élève de son père Philippe, p. 75.
FYT (Jean), né à Anvers en 1625. On ignore la date de sa mort, p. 75.
GAETANO (Scipion), ou plutôt *Pulzone da Gaeto*, né à Gaëte vers 1590, imitateur de Raphaël et d'André del Sarte, p. 237.
GAROFOLO ou GAROFANO (Œillet). *Voyez* TISIO.
GARZI (Louis), né en 1638, mort en 1721, élève d'André Sacchi, p. 237.
GELÉE (Claude), dit *le Lorrain*, né au château de Chamagne, diocèse de Toul, mort à Rome le 21 novembre 1682, élève de son frère aîné, graveur, puis de Geoffroy Walls, p. 76.

GENNARI (Benito), né à Cento en 1633, mort en 1715, élève de Barbieri, dit
le *Guerchin*, p. 78.
GENTILESCHI. *Voyez* LOMI.
GERINO DE PISTOJA, élève du Pérugin, p. 78.
GHERARDO DELLE NOTTI. *Voyez* HONTHORST.
GIACINTO CONRADO. *Voyez* CORRADO.
GILARTE et non GILASTRE (Matthieu), né à Valence en 1648, mort en Murcie
en 1700, élève de l'Académie de Valence, ami et collaborateur
de Juan de Tolède, peintre de batailles, p. 78.
GINES (Juan), de Valence, p. 227.
GIORDANO (Lucas), dit *Fa presto*, né à Naples en 1632, y décédé le 12 janvier
1705. Élève de Berettini (Pierre), de Cortone; il travailla
en Espagne par ordre du roi Charles II, p. 9, 22, 78, 210, 227,
237, 276.
GIORGIONE (il). *Voyez* BARBARELLI.
GLAUBER (Jean), dit *Polidoro*, né à Utrecht en 1646, mort à Amsterdam en 1726.
Élève de Nicolas Berghem, p. 79.
GOES (Hugues van der), né en 1400, mort vers 1480. Élève de Jean van Eyck,
p. 237.
GOMEZ (Don Joachim), né à Saint-Ildephonse en 1746, mort en 1812. Élève de
Boyeu et peintre de la cour d'Espagne, p. 79.
GONZALÈS (Barthélemy), né à Valladolid en 1548, mort en 1611, peintre de
Philippe III, p. 79.
GOSSAERT (Jean van), dit *Mabuse*, vieux nom de la ville appelée aujourd'hui
Maubeuge, où il est né vers 1479, mort à Anvers en 1532
ou 1562. Étudia en Italie, p. 79, 237.
GOWI (J.-P.), p. 80.
GOYA (Don François), né à Fuendetodos (Aragon) en 1746, mort à Burdeos
(Bordeaux) en 1828. Élève de Luzan, p. 80, 218, 227.
GRECO (il). *Voyez* THEOTOCOPULI.
GREGHETTO (il). *Voyez* CASTIGLIONE.
GREUZE (Jean-Baptiste), né à Tournus, près de Mâcon, le 21 août 1725, mort à
Paris le 21 mars 1805, p. 80.
GUIDE (le). *Voyez* RENI.
GUTIERREZ (Jean-Simon), p. 263.
HEEM (Jean-David), né à Utrecht en 1600, mort en 1674. Élève de son père
David, p. 80, 237.
HEMLING ou MEMLING (Jean). On croit qu'il est né à Damme, près Bruges.
Florissait de 1470 à 1484. École flamande, p. 80, 275.
HEMLING (Style de Jean), p. 81.
HERRERA (François), dit *le Jeune*, né à Séville en 1622, mort à Madrid en 1685.
Élève de son père François, dit *le Vieux*, p. 81, 268, 279.
HERRERA (François), *le Vieux*, né à Séville en 1570, mort en 1650. Élève de
Louis Fernandez, p. 219, 276, 279.
HOLBEIN (Jean), dit *le Jeune*, né à Augsbourg en 1498, mort à Londres en 1554.
Élève de son père Jean, dit *le Vieux*, p. 82.
HOLBEIN (Style de Jean), p. 82.
HOLLANDAISE (École), p. 82.
HONTHORST (Gérard), dit *Gherardo delle Notti*, né à Utrecht en 1592, mort
en 1666 ou en 1680, p. 82, 219, 237.
HOVASSE (Antoine-Renaud), le père, né à Paris en 1645, mort en 1710. Élève de
Charles Lebrun, p. 82.
HOVASSE (Michel-Ange), le fils, né à Paris vers la fin du XVIIe siècle, mort en
Espagne peintre de Philippe IV. Élève de son père, p. 82.

HUTIN (G.), vivait dans le XVIII^e siècle, p. 83.
INCONNUS (Auteurs), p. 2, 8, 19, 21, 22, 83, 211, 219, 228, 237, 250, 253, 268, 279, 288, 289.
IRIARTE (Ignace), né à Azcoitia (Espagne), mort en 1685. Élève d'Herrera le Vieux, p. 83, 276, 279.
ITALIENNE (École), p. 83, 211, 238.
JÉSUITE D'ANVERS (le). *Voyez* SEGHERS (Daniel).
JOANÈS. *Voyez* JUANÈS.
JORDAENS (Jacob), né à Anvers le 20 mai 1593, mort le 18 octobre 1678. Élève d'Adam van Noort, p. 83.
JOUI, de l'école de Rubens, p. 84, 238.
JOUVENET (Jean), né à Rouen en 1644, mort à Paris le 5 avril 1717 (école française), p. 84.
JUANES ou JOANES (Vincent-Jean de). Son nom de famille serait Macip, selon M. Viardot; mais aucun des catalogues espagnols ne le désigne sous ce nom. Né à Fuente de la Higuera en 1523, mort en 1579. Étudia en Italie, p. 21, 22, 84, 264, 279, 288, 289.
JULES ROMAIN. *Voyez* PIPPI.
JUNI (Juan), de Valladolid, p. 257.
KESSEL (Jean van), né, dit-on, à Anvers en 1626, y décédé (école flamande), p. 87.
KEY (Guillaume), p. 238.
KOCK, p. 238.
KRANACH. *Voyez* CRANACH.
LAFOSSE (Charles de), né à Paris en 1636, y décédé le 13 décembre 1716. Élève de Charles Lebrun. Étudia en Italie, p. 87.
LAGRENÉE (Louis-Jean-François), dit l'*Aîné*, né à Paris le 30 décembre 1724, y décédé le 19 juin 1805, p. 87.
LAFRANCO (le chevalier Jean), né à Parme vers 1580, mort le 29 novembre 1647. Élève d'Augustin Carrache, p. 2, 87, 238.
LARGILLIÈRE (Nicolas), né à Paris le 20 octobre 1656, mort le 20 mars 1746. Élève d'Antoine Goubeau, peintre flamand, p. 88.
LEANDRO (Joseph), p. 228.
LEBRUN (Style de Charles), p. 88.
LEBRUN (Élisabeth-Louise Vigée, épouse), né à Paris le 16 avril 1755, y décédée le 30 mars 1842. Élève de Briard, p. 88.
LEOLANTI, p. 238.
LEONARDO (Joseph), né à Catalayud en 1616, mort à Saragosse en 1656. Élève de Pedro de las Cuevas, p. 88.
LEONE (André), né en 1595, mort à Naples en 1675. Élève de Bélisaire Corenzio et de Salvator Rosa, p. 89.
LICINIO (Jean-Antoine Régille), dit *il Pordenone*, né à Pordenone en 1484, mort à Ferrare en 1539. Élève du *Giorgione*, p. 89.
LOMBARDE (École), p. 89, 238.
LOMI (Arthémise), dite *Gentileschi*, née à Pise en 1590, morte à Londres. Élève de son père Horace, p. 89.
LOMI (Horace), dit *Gentileschi*, né à Pise le 9 juillet 1562, mort en Angleterre en 1646. Élève d'Aurellio son frère, et de Baccio, son oncle, p. 90, 238.
LOO (Charles van), né à Nice en 1705, mort en 1765. Élève de son père Louis-Michel et de Benoît Lutti, p. 90.
LOPEZ (Christophe), p. 276.
LOPEZ (don Juan), p. 211.
LOPEZ (don Vincent), né à Valence en 1772. Élève du père Villeneuve et de Maella, p. 90.
LORRAIN (le). *Voyez* GELÉE.

LOTTO (Laurent), né à Bergamasco, mort vers 1554. Élève de Jean Bellini, p. 90.
LUCAS DE LEYDE. *Voyez* DAMMESZ.
LUCATELLI, p. 238.
LUCIANO (Sébastien), dit *del Piombo*, né à Venise en 1485, mort à Rome en 1547. Élève de Jean Bellini et de Michel-Ange, p. 90, 274.
LUCINIO, lisez LUCIANO, p. 90.
LUINI (Bernard), né à Luino vers 1460, vivait encore en 1530. Élève d'Étienne Scotto et imitateur de Léonard de Vinci, p. 91, 238
LUTI. *Voyez* LUTTI.
LUTTI (Benoît), ou LUTI, né à Florence en 1666, mort à Rome en 1724. Élève de Gabbiani et de Ciro-Ferri, p. 239.
LUYKS (Caritian). Florissait dans le XVII°, p. 91.
MABUSE (Jean Gossaert, dit). *Voyez* GOSSAERT.
MACIP. *Voyez* JUANES.
MADRAZO (Joseph), né à Santander en 1781, mort récemment. Élève à Madrid de Grégoire Ferro et de David à Paris, p. 91.
MAELLA (don Mariano Salvador), né à Valence en 1739, mort à Madrid en 1819, Elève en sculpture de Castro et en peinture de Gonzales, p. 91, 211, 276.
MALOMBRA (Pierre), né à Venise en 1556, mort en 1618. Elève de Joseph Salviati, p. 91.
MANETTI (Rutile), né à Sienne en 1571, mort en 1637. Imitateur du Caravage, p. 91.
MANFREDI (Barthélemy), né à Mantoue, mort jeune sous le pontificat de Paul V. Elève de Roncali, p. 91.
MANTEGNA (André), né à Padoue en 1431, mort le 13 septembre 1506. Elève de François Squarcione, p. 92.
MARALTA (Charles), né à Camerano di Ancona en 1625, mort à Rome le 15 décembre 1713. Elève d'André Sacchi, p. 2, 239.
MARCH (Etienne), né à Valence vers la fin du XVI° siècle, décédé en 1660. Elève d'Orrente, p. 92,
MARÉCHAL d'Anvers (le). *Voyez* METZYS.
MARQUES, élève de Murillo, p. 8. 276.
MARTIN (Schoen, dit le Beau). *Voyez* SCHOEN.
MARTINEZ (José), a vécu 80 ans, p. 293.
MASSON, p. 239.
MAXIME (le Chevalier). *Voyez* STANZIONI.
MAYNO (François-Jean-Baptiste), né en 1569, mort à Madrid en 1649, p. 92.
MAZO (Jean-Baptiste del), né à Madrid en 1630, y décédé en 1687, élève de Velasquez, p. 92.
MAZZUOLA (François), dit *le Parmesan*, ou MAZZOLA, né à Parme le 11 janvier 1503, mort le 24 avril 1540. Élève de ses oncles Michel et Pierre Mazzuola, p. 93.
MEEL. *Voyez* MIEL.
MEIREN (van der), ou ROGER DE BRUGES (style de l'école allemande ou flamande du XV° siècle), p. 138.
MEMLING ou HEMLING. *Voyez* HEMLING.
MENA (Don Pedro), p. 21.
MENENDEZ (Louis de), né à Naples en 1716, mort à Madrid en 1780. Élève de son père et de l'école italienne p. 93.
MENESSES, élève de Murillo, p. 8, 264, 276.
MENGS et non MENGR (le Chevalier Antoine-Raphaël), né à Aussig (Bohême), le 12 mars 1728, mort à Rome le 29 juin 1779. Élève de son père Ismaël, p. 93, 222, 276.

METZU (Gabriel), né à Leyde en 1615, mort à Amsterdam en 1658. Élève de Gérard Dow et de Terburg, p. 93.
METZYS (Quentin), dit *le Maréchal d'Anvers*, né à Anvers vers 1450 ou 1460, vivait en juillet 1530, était mort en juillet 1531, p. 94, 222, 239.
MEULEN (Antoine-François van der) né à Bruxelles en 1634, mort à Paris le 15 octobre 1690. Élève de Pierre Snayers, p. 95.
MEULENER (Pierre), p. 95.
MEULINER (Pierre), lisez MEULENER, p. 95.
MICHAU (Théobaldo), né en Flandre en 1676, mort à un âge avancé. Imitateur de David Teniers, p. 95.
MIEL ou MEEL (Jean), né à Anvers en 1599, mort à Turin en 1664 ou en 1656, p. 95, 239.
MIGLIARIA (Jean), peintre moderne, mort vers 1852, p. 96.
MIGNARD (Pierre), né à Troyes en novembre 1610, mort à Paris le 13 mai 1695. Élève de Boucher, de Vouet et des Carrache, p. 2, 96.
MINDERHOUT (H. van), né à Anvers, mort vers 1662. p, 97.
MIRANDA (Don Pedro Rodriguez de). *Voyez* RODRIGUEZ.
MIREVELT (Michel-Janson), né à Delft, en 1568 mort en 1641, p. 97.
MIROU, p. 97.
MOELLA, lisez MAELLA, p. 211.
MOLA (Pierre-François), né à Coldre (Milanais) en 1612, mort à Rome en 1668. Élève d'Orsi et de Cesari, p. 239.
MOLENAER (Cornelius), né à Anvers en 1540. Élève de son père, p. 97.
MOLLYN. *Voyez* TEMPESTA.
MOMPER ou MONPER (Joseph), dit *Ecrevugl* (Josse de), né à Anvers en 1580, p. 97, 239.
MONTALVO (Don Bartolome), né à Saint-Garcia, évêché de Ségovie en 1769. Était peintre de la cour en 1816, p. 98, 211.
MORALES (Louis de), dit *le Divin*, né à Badajoz au commencement du XVIe siècle, y décédé en 1586. On croit qu'il fut élève de Pierre Campagna, p. 98, 228, 274, 276, 280.
MORO (Antoine), né à Utrecht en 1512, mort à Anvers en 1588. Élève de Jean Schoreel, puis vint à Madrid, où il devint peintre de la cour, p. 98, 239.
MOYA (Don Pedro), mort à 56 ans. Il prit en Angleterre des leçons de van Dyck. p. 239, 276, 280.
MUDO (el). *Voyez* NAVARETTE.
MULATO (el), c'est-à-dire *le Mulâtre*, p. 276.
MULLER (Lucas). *Voyez* CRANACH.
MUÑOZ (Don Sébastien), né à Navalcarnero en 1654, mort à Madrid en 1690. Élève de Claude Coello, p. 99. 239.
MURILLO (Bartolome-Esteban, c'est-à-dire Barthélemy-Étienne), né à Séville en 1618, y décédé le 3 avril 1682. Élève de Juan del Castillo, p. 2, 8, 9, 10, 99, 211, 222, 228, 239, 264, 268, 274, 275, 276, 280, 290.
MURILLO (École ou style de Barthélemy-Étienne), p. 3, 107, 272, 281.
NANI (Jacopo). Florissait au milieu du XVIIIe siècle. Élève d'André Belvédère, p. 108.
NAPOLITAINE (École), p. 229.
NATTIER et non NATIER (Jean-Marc), né à Paris en 1685, y décédé en 1776, p. 108.
NAVARRETE (Juan-Fernandez), dit *al Mudo* (le Muet), né à Logrono en 1526, mort à Tolède en 1579. Étudia en Italie et travailla dans l'atelier du Titien, p. 108, 212, 277.

NEEFS (Pierre), *le Vieux*, né à Anvers en 1570, mort en 1651. Élève de van Steenwyck, p. 108.

NEER (Eglon van der), né à Amsterdam en 1643, mort à Dusseldorf le 3 mai 1703, p. 109.

NUZZI (Mario), dit *dei Fiori*, né en 1603, mort en 1673, p. 109.

OBEET, p. 109.

ORBETTO (Alexandre Turchi, dit l'). *Voyez* TURCHI.

ORRENTE (Pierre), né à Montealegre (Murcie) vers la fin du XVIᵉ siècle, mort à Tolède en 1644. Imitateur des Bassan, p. 109, 230, 241.

OSTADE (Adrien van), frère aîné d'Isaac, né à Lubeck en 1610, mort à Amsterdam en 1685. Élève de Frans Hals, p. 109.

OSTADE (Isaac van), né à Lubeck, frère puîné et élève d'Adrien, né en 1612, 1613 ou 1617, mort jeune, p. 109.

PACHECO (François), né à Séville en 1571, y décédé en 1651. Élève de Louis Fernandez et maitre de Velasquez, p. 110, 241, 272, 277.

PAGANO (Michel), né à Naples à la fin du XVIIᵉ siècle, mort vers 1730, p. 110.

PADOUAN (le). *Voyez* VARATORI.

PALIGO (Dominique), né à Florence en 1478, mort en 1527, p. 110.

PALMA (Jacopo), le Jeune, né à Venise en 1544, mort en 1628. Neveu et élève de Palma le Vieux, p. 110.

PALMA (Jacopo), le Vieux, né vers 1480 à Scrinalta (Bergamasque), mort vers 1548. Élève du Titien, p. 110.

PALOMINO (Don Antoine), né à Bujalance en 1653, mort à Madrid en 1726. Élève de Valdès-Léal, p. 110.

PANIER, p. 112.

PANINI (Jean-Paul), né à Plaisance en 1695, mort à Rome le 21 octobre 1768. Élève d'André Lucatelli et de Benoît Lutti, p. 111.

PANTEJA DE LA CRUZ (Jean), né à Madrid en 1551, y décédé en 1610. Élève d'Alonso Sanchez Coello, p. 111, 212, 223.

PARCELLES (Jean), né à Leyden. Vivait vers 1597, mort à Leyerdop. Élève d'Henri Vroom, p. 112.

PAREJA (Jean de), né à Séville en 1606, mort à Madrid en 1670. Esclave et disciple de Velasquez, p. 112.

PARMEGGIANO (il), ou *le Parmesan*. *Voyez* MAZZUOLA.

PA CUALINO VENECIANO. *Voyez* ROSSI.

PASSIGNANO (da). *Voyez* CRESTI.

PATENIER (Joachim), né à Dinan (province de Liége) à la fin du XVᵉ siècle, p. 112, 241.

PELLEGRINI (Antoine), né à Venise en 1675, mort le 5 novembre 1731. Élève de Sébastien Ricci et de Paul Pagani, p. 212.

PENEZ, PENS ou PENZ (Georges), né à Nuremberg en 1500, mort en 1550 ou 1556. Élève d'Albert Durer, p. 113.

PEREDA (Antoine), né à Valladolid en 1599, mort à Madrid en 1669. Élève de Pedro de las Cuevas, p. 113, 277.

PEREGRINO DE PEREGRINI. *Voyez* TIBALDI.

PEREZ (Barthélemy), né à Madrid en 1634, mort en cette ville en 1693. Élève de Juan de Arellano, p. 113.

PERINO DEL VAGA. *Voyez* BONACORSI.

PERUGIN (le). *Voyez* VANNUCCI.

PESARESE (il). *Voyez* CANTARINI.

PETERS (Clara), auteur du XVIIᵉ siècle, inconnu, dit le catalogue de Madrid. N'est-ce pas une fille de Paul Peters, Hollandais ? p. 113.

PILLEMENT (Jean), né à Lyon, y décédé. Fut peintre du dernier roi de Pologne et de Marie-Antoinette, p. 113.

PIOMBO (Sébastien del). *Voyez* LUCIANO.
PIPPI (Jules), dit *Jules Romain*, né à Rome en 1492, mort à Mantoue en 1546. Élève de Raphaël, p. 114, 223.
POELEMBURG (Corneille), né à Utrecht en 1586, Vivait encore en 1665 ou 1666. Élève d'Abraham Bloemaert, p. 114.
POMERANCIO (il). *Voyez* RONCALLI.
PONTE (François da), dit *Bassano*, né à Bassano en 1550, mort le 4 juillet 1592. Élève de son père Jacques, p. 114, 242.
PONTE (Jacques da), dit *Bassano*, né à Bassano en 1510, y décédé le 15 février 1592. Élève de Bonifacio Bembi, p. 116, 242.
PONTE (Léandre da), dit *Bassano*, né en 1558, mort en 1623. Élève de son père Jacques, p. 9, 118, 212, 230, 242, 293.
PONTORMO (Jacques Carrucci, dit le). *Voyez* CARRUCCI.
PORBUS ou POURBUS ou PORW (François), le Jeune, né à Anvers en 1570, mort à Paris en 1622. Élève de son père François, dit *le Vieux*, p. 119, 275.
PORDENONE (Regille-Licinio, dit il). *Voyez* LICINIO.
PORW ou PORBUS. *Voyez* PORBUS.
POURBUS. *Voyez* PORBUS.
POUSSIN (Nicolas), né aux Andelys (Normandie) en juin 1594, mort à Rome le 19 novembre 1665. Élève de Varin et de F. Elle, p. 3, 119, 242.
POUSSIN (École de Nicolas), p. 121.
PRADO (Blas del), né à Tolède en 1497, mort en 1557. Élève de Berruguete, p. 121.
PRETI (Matthieu), dit *le Calabrais*, né à Taverna, en Calabre, le 24 février 1613, mort à Malte le 13 janvier 1699. Élève de Jean Lanfranco, p. 121, 242.
PROCACCINI (Camille), né en 1546, mort en 1626, frère Jules-César et élève de son père Hercule, p. 122.
PROCACCINI (Jules-César), né vers 1548, mort en 1626. Élève de son père Hercule, p. 122, 242.
PULZONE (Scipion), dit *Scipion de Gaëte*, né à Gaëte vers 1590. Imitateur de Raphaël et d'André del Sarto, p. 122.
PUYCERDA, p. 242.
QUELLINUS. *Voyez* QUELLYN.
QUELLYN, QUELLIN ou QUELLINUS (Erasme), né à Anvers en 1607, mort en 1678. Élève de Rubens, p. 122, 242.
RAMIREZ (Christophe). Florissait dans le XVIIe siècle, p. 122.
RANC (Jean), né à Montpellier en 1674, mort à Madrid en 1735, p. 122.
RAPHAEL. *Voyez* SANZIO.
RECCO (Joseph), né à Naples en 1634, mort en 1693. Élève de Bonifacio Bambi, p. 122.
REIGMESVERLE MARING, vivait en 1538, p. 122.
REMBRANDT (Paul van Ryn), né dans un village près de Leyde en 1608, mort à Amsterdam en 1669. Élève de Jacob van Swanemburg et de Pierre Lastman, p. 3, 123, 277, 281.
REMBRANDT (Style ou école de Paul van Ryn), p. 123.
RENI (Guido), dit *le Guide*, né à Colvenzano près de Bologne le 4 novembre 1575, mort le 18 août 1642. Élève de Denis Calvaert, du Caravage et des Carrache, p. 3, 123, 242, 277, 282.
REYN (Jean de), né à Dunkerque en 1610, mort en 1678. Élève et imitateur de van Dyck, p. 125.
RIBALTA (Jean de), né près de Valence en 1597, mort à Valence en 1628. Étudia en Italie, p. 125, 291, 293.

RIBERA (le chevalier Joseph de), dit *l'Espagnolet*, né à Jativa (aujourd'hui Saint-Philippe), près de Valence en Espagne le 12 janvier 1588, mort à Naples en 1656. Élève du Caravage, p. 9, 22, 126, 212, 223, 230, 242, 250, 277, 282, 293,

RIBERA (d'après ou école de Joseph), p. 3, 133.

RICCI (Antoine), surnommé *Barbalunga*, né à Messine en 1600, mort en 1649. Élève du Dominiquin, p. 133, 243.

RICCI ou RIZI ou RIZZI (François), 223. *Voyez* Rizi.

RICCIARELLI (Daniel), dit *Daniel de Volterre*, né à Voltera (Toscane) en 1509, mort le 4 avril 1566. Élève de Razzi, dit *Sodoma*, de Peruzzi et de Perino del Vaga, p. 133, 224.

RICKAERT ou RYCAERT (David), le Jeune, né à Anvers en 1615, vivait encore en 1651. Élève de son père David, p. 133.

RIGAUD (Hyacinthe), né à Perpignan le 20 juillet 1659, mort à Paris le 27 décembre 1743. Élève de Pezet et de Ranc, p. 133.

RIZI ou RIZZI ou RICCI (François), né à Madrid en 1508, mort à l'Escurial en 1685. Élève de Vincent Carducci, p 133.

ROBUSTI (Jacopo ou Jacques), dit *il Tintoretto* (le Tintoret), né à Venise en 1512, mort le 31 mai 1594. Élève du Titien, p. 134, 213, 243, 277.

ROBUSTI (École de Jacopo), p. 138,

ROCHER d'Anvers, p. 243.

RODRIGUEZ DE MIRANDA (don Pedro), né à Madrid où il mourut en 1766, p. 138.

ROELAS (Jean de las), né à Séville de 1558 à 1560, mort à Olivarès en 1625, p. 138, 267, 272, 277.

ROGER DE BRUGES (Style de), ou de van der Meiren, p. 138.

ROMAIN (Jules Pippi, dit Jules). *Voyez* Pippi.

ROMANELLI (Jean-François), né à Viterbe en 1610, mort en juillet 1662. Élève de Pierre Ferrettini, p. 243.

ROMBOUTS (Théodore), né à Anvers en 1597, y décédé en 1640, p. 138.

RONCALLI (Christophe), dit *il Pomerancio*, né en 1552, mort en 1626. Élève de Circignano, p. 139.

ROOS (Philippe), dit *Rosa da Tivoli*, né à Francfort en 1625, mort en 1705. Élève de J. E. Roos son père, p. 139.

ROSA (Salvator), né à la Renella près Naples le 20 juin 1615, mort à Rome le 15 mai 1673. Élève de son oncle Paolo Greco et de Francanzano, p. 139. 277, 282.

ROSSI (François), dit *il Salviati*, né à Vicence en 1641, mort vers l'an 1718, p. 139.

ROSSI (Pasqual, surnommé *Pascualino Veneciano*), né à Vicence en 1641, mort vers 1718, p. 139.

RUBENS (Pierre-Paul), né à Siégen le 29 juin 1577, mort à Anvers le 30 mai 1640. Élève d'Adam van Noort, p. 139, 224, 230, 244, 275, 282, 293.

RUBENS (d'après ou école de), p. 148, 245.

RUELAS (Jean de las). *Voyez* Roelas.

RUISDAEL (Jacob ou Jacques), né à Harlem en 1637 ou 1640, mort dans cette ville le 16 novembre 1681, p. 148.

RYCKAERT. *Voyez* Rickaert.

SACCHI (André), né en 1600, mort en 1661. Élève de l'Albane, p. 149.

SALVATOR ROSA. *Voyez* Rosa.

SALVI (Jean-Baptiste) da Sassoferrato, où il est né le 11 juillet 1605, mort à Rome le 8 avril 1685. Élève de son père et de Jacob Vignali, p. 149, 224, 245, 291.

SALVIATI (il). *Voyez* Rossi.

SANCHEZ (Mariano Ramon), né à Valence en 1740, mort en 1822. Etudia à Madrid et devint peintre de Charles IV, p. 149.
SANI, p. 149.
SANZIO (Rafaelo), plus connu sous son prénom de Raphaël, né à Urbin le 28 mars 1483, mort à Rome le 6 avril 1520. (Il est né et mort un vendredi saint.) Elève du Pérugin, p. 149, 245, 282.
SARABIA (Antolinez), p. 277.
SCHOEN (Martin) ou SCHONGAVER, dit *le beau Martin*, né à Culmbach en 1420, mort en 1486, p. 155.
SCHONGANER. *Voyez* SCHOEN.
SCHUT (Cornélius), né à Anvers en 1590, mort en 1649. Elève de Rubens, p. 277, 282.
SCIPION DE GAETE. *Voyez* PULZONE.
SEGHERS ou ZEEGERS (Daniel), dit *le Jésuite d'Anvers*, né dans cette ville en 1579, mort vers 1657. Elève de van Balen, p. 156, 245.
SEGHERS (Gérard), frère de Daniel, né à Anvers en 1589, mort en 1651. Elève de van Balen et de Rubens, p. 156.
SESTO ou CESTO (César da), né à Milan. Florissait en 1510, mort en 1524. Elève de Léonard de Vinci, p. 156, 227.
SEVILLE (Ecole de), p. 282.
SIENNE (Ecole de), p. 156.
SILOE (Diégo), p. 22.
SIRANI (Elisabeth), né en 1638, morte en 1665. Elève de son père Jean André, qui étudia sous Guido Reni, p. 282.
SNAYERS (Pierre), né à Anvers en 1593, vivait encore en 1662. On croit qu'il fut élève de van Balen, p. 156, 245.
SNEYDERS ou SNYDERS (François), né à Anvers en 1579, mort vers 1657. Elève de Breughel (Pierre) et de van Balen, p. 157, 224, 245.
SNEYDERS, frère de François, p. 282.
SNEYDERS (Style de François), p. 158.
SNYDERS. *Voyez* SNEYDERS.
SOL (Antoine), p. 246.
SOLIMENA ou SOLIMÈNE (François), dit *il Abate ciccio*, né à Nocera de Pagani, près de Naples le 4 octobre 1657, mort à Naples le 5 avril 1747. Elève de son père Angelo, puis étudia Lanfranco, le Calabrais et Pierre de Cortone, p. 159, 246.
SON (George van), né à Anvers, en 1622, p. 159.
SON (Style de George van), p. 159.
SPADA (Leonel), né à Bologne en 1576, mort à Parme le 17 mai 1622. Elève des Carrache, p. 159.
SPIERINCK (P.), né en 1633. Imitateur de Salvator Rosa, p. 159.
STANZIONI (Maximo), dit *le chevalier Maxime*, né à Naples en 1585, mort en 1656, Elève de Caracciolo, p. 159, 213, 246.
STELLA (Jacob), né à la fin du XVIe siècle à Lyon, mort en 1657. Elève de son père et du Poussin, p. 160.
STEENWICK (Henri), le fils, né à Amsterdam en 1589, mort à Londres, vivait en 1642. Elève de son père Henri, qu'il a surpassé, p. 160.
STEENWICK (Pierre), vivait à Bréda dans le XVIIe siècle, p. 160.
STROZZI (Bernard), dit *il Cappucino* ou *il Prete Genovese*, né à Gênes en 1581, mort à Venise le 3 août 1644. Elève de Pierre Sorri de Sienne, p. 246.
SWANEVELT (Herman), dit *Herman d'Italie* ou *l'Ermite*, né à Wœrden vers 1620, mort à Rome en 1690, ou en 1655, p. 160, 246.

TEJEO (Don Raphaël), né à Caravaca (Murcie) en 1799. Elève de Joseph Aparicio, vivait encore en 1854, p. 160.
TEMPESTA (le chevalier Pierre) ou MOLLYN, né en Hollande en 1637, mort en 1701 Etudia en Italie, p. 225.
TENIERS (Abraham), fils de David Teniers le Vieux, p. 160.
TENIERS (David), le Jeune, frère d'Abraham, né à Anvers en 1610, mort à Perk en 1694. Elève de son père, puis d'Adrien Brauwer et de Rubens, p. 160, 213, 246.
THEOTOCOPULI (Dominique), dit *il Greco*, né en 1558, mort à Tolède en 1625. On croit qu'il fut élève du Titien, p. 168, 213, 225, 246, 277.
THIELEN (Jean Philippe van), issu des seigneurs de Couvenberg à Malines, où il est né en 1618, mort en 1667. Elève de Daniel Seghers, p. 169.
THULDEN (Théodore van), né à Bois-le-Duc en 1607, y décédé en 1686. Elève de Rubens, qui l'employa dans l'Histoire de Marie de Médicis de la galerie du Louvre, p. 169.
TIBAEDI (Peregrino), dit *Peregrino de Peregrini*, né à Bologne en 1522, mort à Milan en 1592. Elève de Bagnacavallo. Etudia spécialement Michel-Ange, p. 169, 282.
TIEL (Juste), p. 169.
TIEPOLO (Jean-Baptiste), né dans la Vénétie en 1692 ou 1693, mort à Madrid en 1769 ou 1770. Elève de Lazzarini, p. 170.
TINTORET (le). *Voyez* ROBUSTI.
TISIO (Benvenuto), dit *il Garofolo*, né à Garofolo dans le Ferrarais en 1481, mort le 6 septembre 1559. Elève de Panetti, de Bocacci et de Baldini, p. 213.
TITIEN (le). *Voyez* VECELLIO.
TOBAR (Alonso Miguel de), né à Higuera près d'Aracena en 1678, mort à Madrid en 1758. Elève de Fajardo et grand imitateur de Murillo, p. 170 272.
TOLEDO (le capitaine Jean de), né à Lorca en 1611, mort à Madrid en 1665. Elève de Michel-Ange Cercozzi dit *des Batailles*, p. 170.
TORREGIANI (André). Florissait à Brescia, vers le milieu du xviiie siècle et mourut à trente-trois ans, p. 170.
TORRES (Mathieu), p. 231.
TREVISANI (François), né à Capo d'Istria en 1656, mort à Rome en 1746. Elève d'Antoine Sanchi, p. 170,
TREVISANO (Angel), né vers 1700, p. 170.
TRISTAN (Louis), né dans un village près de Tolède en 1586, mort en 1649. Elève du Greco, p. 170.
TURCHI (Alexandre, dit *Véronèse* ou *l'Orbetto*), né à Vérone en 1582, mort à Rome en 1648. Elève de Félix Riccio, dit *il Brusasorci*, p. 171.
UDEN (Lucas van), né à Anvers le 18 octobre 1595, mort en 1660 en 1662. Elève de son père, p. 171.
UTRECHT (Adrien van), né à Anvers en 1599, mort en 1651, p. 171.
VACCARO (André), né à Naples en 1598, mort en 1670 Imitateur du Caravage, puis du Guide, p. 171, 231, 246.
VAGA (Pierre Bonacorsi, dit *Perino del*). *Voyez* BONACORSI.
VALCKEMBURG (Lucas), né à Malines. Florissait dans le xvie siècle, p. 175.
VALDES-LEAL (Don Juan de), né à Cordoue en 1630, mort à Séville en 1691. Elève d'Antonio del Castillo, p. 174, 246, 267, 273, 277, 282.
VALENCE (Ecole de), p. 3.
VALENTIN (Moïse), né à Coulommiers en 1600, mort à Rome le 7 août 1634. Elève de Vouet, p. 175, 247.

VANNI (le chevalier François), né à Sienne en 1563, y décédé le 25 octobre 1609, p. 175.
VANNUCCHI (André), dit *del Sarto*, parce qu'il était le fils d'un tailleur (sarto), né à Florence en 1488, y décédé en 1530. Élève de Jean Barile et de Pierre di Cosimo, p. 173 214, 226, 247.
VANNUCCHI (École d'André), dit *del Sarto*, p. 177.
VANNUCCI (Pierre), dit *le Pérugin*, né à Castello della Pieve près Pérouse en 1446, mort en décembre 1524. Élève d'André Verrocchio, p. 247.
VARATORI (Alexandre), dit *il Padovanino* (le Padouan), né en 1590, mort en 1650. Élève de son père Dario, p. 177.
VARELA (Jean de), p. 282.
VARGAS (Louis de), p. 247, 274, 277, 282.
VASARI (Georges), né à Arezzo en 1512, mort à Florence le 27 juin 1574. Élève de Michel-Ange, d'André del Sarto, etc., p. 177.
VECELLIO (Tiziano), dit *le Titien*, né à Pieve (province de Cadore), en 1477, mort à Venise de la peste, le 27 août 1576. Élève d'Antoine Rossi et de Jean Bellini, p. 3, 86, 177, 214, 247, 277.
VECELLIO (Ecole de Tiziano), p. 186.
VELASQUEZ (Castor), p. 214.
VELASQUEZ (don Diego Rodriguez de Silva y), né à Séville le 6 juin 1599, mort à Madrid le 7 avril 1660. Élève d'Herrera le Vieux et de François Pacheco, p. 22, 186, 214, 226, 249, 274, 278, 283, 293.
VELASQUEZ (d'après don Diego Rodriguez de Silva y), p. 3.
VELDE (Willem ou Guillaume van der), né à Amsterdam en 1633, mort à Greenwich le 6 avril 1707, p. 249.
VÉNITIENNE (École), p. 200, 249.
VENUSTI (Marco ou Marcello), mort vers 1580, p. 249.
VERNET (Claude-Joseph), né à Avignon le 14 août 1714, mort à Paris le 3 décembre 1789. Élève de son père Antoine et de Bernard Fargioni, p. 201.
VERNET (École de Claude-Joseph), p. 231.
VERONÈSE (Alexandre Turchi, dit). *Voyez* TURCHI.
VERONÈSE (Paul). *Voyez* CALIARI.
VESDAEL et non VESDAÏL, p. 249.
VIGÉE (Elisabeth-Louise, épouse Lebrun). *Voyez* LEBRUN.
VILADOMAT ou VILLADOMA, né en 1678, a vécu à Barcelone, p. 3.
VILLARTS (Adam), né à Anvers en 1577, mort à Utrecht, p. 201.
VILLAVICENCIO (don Pedro Nuñez), né à Séville en 1635, y décédé en 1700. Etudia à Malte avec le Calabrais, p. 201, 275.
VILSTEC, p. 5.
VINCI (Léonard de), né au chateau de Vinci dans le val d'Arno près Florence en 1452, mort près d'Amboise le 2 mai 1519. Élève d'André Verocchio, p. 201, 278.
VITELLI ou WITEL (Gaspard van), dit *dagli Occhiali* (des Lunettes), né à Utrecht en 1647, mort à Rome en 1736 (Ecole romaine), p. 2493.
VIVIANI (Octave). Florissait à Brescia au milieu du XVIIe siècle, p. 202.
VIVIANO (Codagora). Florissait à Rome vers l'an 1650, p. 202.
VOLTERE (Daniel de). *Voyez* RICCIARELLI.
VOS (Cornélius de). Florissait dans le XVIIe siècle, p. 202.
VOS (Martin de), né à Anvers en 1520, 1524 ou 1531, mort à Anvers en 1603 ou 1604, p. 278.
VOS (Paul de), né à Alost. Florissait dans le XVIIe siècle, p. 202, 249.
VOS (Ecole de Paul de), p. 203.
VOUET (Simon), né à Paris le 9 janvier 1590, y décédé le 30 juin 1649, p. 203.

VRIENDT et non VRIETDT (François), dit *Frans Floris*, né à Anvers en 1520, mort en 1570. Elève de Lambert Lamberto, p. 203, 249.

WATTEAU (Antoine), né à Valenciennes en 1684, mort à Nogent, près Vincennes, le 18 juillet 1721, p. 203.

WEENIX et non WEENIS (Jean), né à Amsterdam en 1644, y décédé le 20 septembre 1719. Elève de son père Jean-Baptiste, p. 204.

WEIDE (Roger van der), né en 1401, mort en 1464. Elève de van Eyck, p. 204.

WIERINGEN (Cornélius), né à Anvers, y florissait dans le XVIIe siècle, p. 205.

WIERINGEN (style de Cornélius), p. 205.

WILDENS (Jean), né à Anvers en 1580. Peignait les paysages de certains tableaux de Rubens, p. 205, 250.

WITEL (Gaspard van). *Voyez* VITELLI.

WOLFAERTZ (Arthur), né à Anvers, y florissait dans le XVIIe siècle, p. 205.

WOLGANG, élève d'Holbein le Jeune, p. 250.

WOUWERMANS (Philippe), né à Harlem en 1620, mort le 19 mai 1668. Elève de son père Paul et de Wynans, p. 205.

WOUWERMANS (Style de Philippe), p. 206.

WYTENWAEL (Joachim), né à Utrecht en 1566. Elève de J. de Beer, p. 206.

YARTE (peut-être est-ce le nom d'Iriarte mal écrit; tous deux sont renseignés comme paysagistes), p. 250.

ZAMPIERI (Dominique), dit *le Dominiquin*, né à Bologne le 21 octobre 1581, mort à Naples le 15 avril 1641. Elève de Calvaert, puis des Carrache, p. 206, 231, 278, 283.

ZEEGERS. *Voyez* SEGHERS.

ZURBARAN (François), né à Fuente de Cantos en 1598, mort à Madrid en 1662. Etudia las de Roelas et imita le Caravage, p. 9, 10, 22, 207, 226, 231, 260, 267, 273, 274, 278, 283, 389.

www.ingramcontent.com/pod-product-compliance
Lightning Source LLC
Chambersburg PA
CBHW071624220526
45469CB00002B/462